《人體結構與藝術構成》
1991 年 8 月出版 ( 六刷絕版 )

《頭部造形規律之解析》
2017 年 6 月出版

《頭部造形規律之立體形塑應用》
2017 年 12 月出版

《人體結構與藝術構成》革新版
2021 年 4 月出版

《人體造形規律與解剖構成》
2021 年 11 月出版

# 藝用解剖學的最後一堂課—
## 揭開名作中人體造型的祕密

編著／魏道慧
著作財產權人／魏道慧
e-mail ／ artanat@ms75.hinet.net

發行人／陳偉祥
編輯／黃慕怡
出版者／北星圖書事業股份有限公司
地址／新北市永和區中正路 458 號 B1
電話／ 886-2-29229000
傳真／ 886-2-29229041
網址／ www.nsbooks.com.tw
e-mail ／ nsbook@nsbooks.com.tw
劃撥帳戶／北星文化事業有限公司
劃撥帳號／ 50042987
出版日期／ 2023 年 5 月
定價／新臺幣 1100 元

ISBN 978-626-7062-67-8

國家圖書館出版品預行編目(CIP)資料

藝用解剖學的最後一堂課 ： 揭開名作中人體造型
的祕密 = The last lesson in Anatomy of arts :
uncovering the secrets of human figures in
masterpiece/魏道慧編著. -- 新北市 : 北星圖書事
業股份有限公司, 2023.05　　312 面 ;28x21 公分
ISBN 978-626-7062-67-8(平裝)
1.CST: 藝術解剖學
901.3　　　　　　　　　　112005917

# 序

名作，一直被認為其中必定隱藏著某種創作特質。本書正是為了揭開名作中人體造型祕密而做的深入探索。全書以真人模特兒對照 30 幅名作開始，逐漸歸納出名作特質。研究過去，非為了再現往昔輝煌，更多的是要啟發現在。

法國古典學院美學的守護者—安格爾，認為「希臘雕像之所以超越造化本身，只是由於它凝聚了各個局部的美，而自然本身卻很少把這些美收集到一起。」那麼對於創作者來說：如何把美收集到一起？從名作研究，見證了藝術家往往選擇以孕育性的靜止畫面來濃縮動態情境、彰顯生命動力、創造美感。而根據研究，它是經由以下幾項理性條件構成：

## • 多面向的展現

文獻中提到古希臘雕刻家波利克列特斯的《荷矛者》主要以四個「面向」展現動態：頭部、肩膀、骨盆、雙腿，分別轉朝不同方向。本書以此為基礎開展更細膩的觀察，例如：米開朗基羅的《被束縛的奴隸》，以九個面向強烈而率直地表達悲劇性的扭曲；以七個面向展現《最後的審判》中基督氣勢磅礡的從遠端走過來，祂環顧、審判眾生；卡爾波以六個面向敘述《舞蹈》中雀躍女子的柔軟身姿……等等，破解出名作不可思議的活力來源。

## • 捉住過渡影像

藉著前後動作的過渡影像，把情境動態表現出來。羅丹在《藝術論》中指出「所謂運動，是從這個姿態到另一個姿態的演變。」古希臘雕塑家米羅的《擲鐵餅者》就是折衷表現運動過程的傑作，本書解析了米羅如何捉住過渡影像，如何將情境的延展納入一個靜止的畫面。捉住過渡影像，幾乎是出現在本書每件名作中，它帶來敘事的要素。二十世紀現代藝術的杜象，他的油畫《下樓梯的裸女二號》（圖見附錄），也是利用捉住連續性動作的過渡影像，把下樓的情境表現出來。

## • 以關節等突點加強運動趨勢

二十世紀未來派薄邱尼的雕塑《空間中連續運動的單一形體》（圖見附錄），他利用視覺後像塑造一個向前邁進的人體，強調關節處等突出點，引導向前運動的趨勢。在更早期的作品就已見出端倪，本書中羅丹的《亞當》、卡蜜兒的《乞求者》、米開朗基羅的《被束縛

的奴隸》‥‥等等，也是應用了突點加強動感、運動趨勢。

- **藉助多種物像彰顯時間的續進**

  卡爾波的《舞蹈》、阿格桑德羅斯的《勞孔》、詹波隆那的《菲力士人》、雷諾瓦的《浴女》‥‥等等，在並列的群像中以動作的呼應，暗示著情境變化的時間性，以時間的續進來彰顯動感。

- **造型規劃**

  名作的奧秘還不只如此，從名作中我們察覺藝術家對造型的精心規劃，特在每則解析文最後加入二項說明：

  1.「多重時點、多重視角的造型意義」，每一情境片斷的納入，對作品造型都有個別影響，故分別加以說明。

  2.「造型探索」、「構圖探索」，是針對作品整件的分析。

- **感性表現**

  如果只有美的收集、沒有加入造型規劃，不考慮視覺心理學、不注意動勢的統合、沒有形體的表現力、不講究影像、不考慮輪廓‥‥，它也不過是個歪歪扭扭的人體，談不上美感。除此之外，任何不朽傑作都著力於激起觀眾的共鳴，這些感性的表現在作品中俯拾即是，例如；

  —深摯的情感：如卡蜜兒的《乞求者》

  —勇於袒露自己的靈魂：如羅丹的《地獄之門》

  —熱情的流露：如卡爾波的《舞蹈》

  —生命的自白：如布隆齊諾的《維納斯和邱比特的寓言》

  —對神明之皈依：如米開朗基羅作品

  以上等等，這些精神特質的具象化，可說來自於各人的藝術修養和對生命的深刻認識。

  西方人體藝術風格歷經變化，十五世紀文藝復興的和諧與莊嚴，到巴洛克時期的變形與律動，到十九世紀學院主義盛行下產生大量唯美作品，本書的章節安排也暗暗呼應歷史發展，結

合藝用解剖學的眼光挑選作品，以「神性光輝」、「律動之形」、「悲苦之軀」、「受難之體」、「青春頌歌」及「美神後裔」，經典的主題分類。

　　本書是大學課程的專題研究集結，「藝用解剖學」在臺灣藝術大學雕塑學系開授，是一年級上、下學期各二學分的課程。在每週兩小時的時光中，除了傳授與人體造型必知的解剖知識外，自詡如果不帶領學生藉由「藝用解剖學」，體驗隱藏在名作中的無盡寶藏，怎麼可以呢？於是戮力於課外個別面談中引導學生，在學生對藝術家認識不多、努力而倉促地搜尋資料，由於拍照場所簡陋、每次拍照皆需多位同學協助整理場地，缺乏專業模特兒、同學勉為其難地充當，照相設備及技術生疏、以土法煉鋼模式進行，電腦處理圖片能力有限‥‥種種狀況，而每件作品的圖片必須經過反覆、重拍、反覆、重拍才得以敲定。辛苦了！我的學生！謝謝你們的參與！

　　1991年出版《人體結構與藝術構成》之後，由於對出版的嚴謹以及教學的投入，時隔26年在2017年專任教職退休、不再教授塑造及素描課等實作課程之後，我才陸續出版了四本書（見封面折頁），而本書《藝用解剖學的最後一堂課—揭開名作中人體造型的祕密》是我的第六本書，也是最後一本。年華不再，不得不急於出版，定多所疏漏，敬請海涵！期盼本書能夠充實藝術教育，帶給藝術界朋友實質幫助！謝謝大家！

**魏 道 慧** 謹誌
二〇二三年五月於臺北

# 目　錄

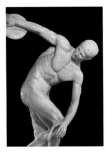 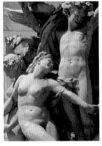 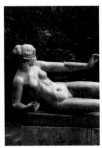 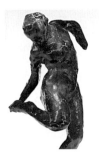 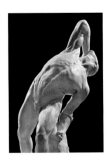
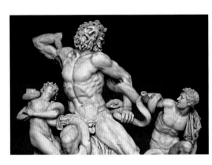  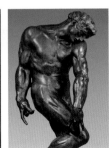 
■ 　藝術家全名見內文

## 四、受難之體　　158

## 五、青春頌歌　　204

## 六、美神後裔　　258

# 一、神性光輝

米開朗基羅
（Michelangelo di Lodovico Buonarroti Simoni, 1475-1564）

1.《最後的審判》

2.《哀悼基督》

3.《酒神巴克斯》

4.《裸體巨人》

5.《晨》

# 米開朗基羅 ——《最後的審判》

撰文 / 攝影：冼穎珊・吳書竺　　　　指導 / 編修：魏道慧

## 一、前言

### 1. 藝術家介紹

　　米開朗基羅 (Michelangelo di Lodovico Buonarroti Simoni) 1475 年生於卡普雷斯村 (Caprese) 的沒落貴族之家，父親是公證人，幼時他被寄養在石匠家，13 歲時正式成為畫家學徒，24 歲時以《哀悼基督》(Pietà) 一作獲得盛名。當時他也涉獵其他專業的技藝，而米開朗基羅的繪畫特別著重立體感與雕塑的體量感，對西方繪畫影響重大。據說未完成的蛋彩畫《耶穌下葬》(Entombment) 是他最早留下的繪畫，彷彿預告之後為西斯汀禮拜堂 (Sistine Chapel) 創作的《創世紀》(Genesis) 壁畫。

　　米開朗基羅在 1505 年受羅馬教皇任命製作陵墓石雕，創作著名的《垂死的奴隸》(Dying Slave)、《被縛的奴隸》(Rebellious Slave)、《摩西像》(Moses) 等，卻因經費短缺而延宕幾十年，並捲入派系鬥爭中，並曾經與教皇產生許多衝突。1520 年後期，羅馬與佛羅倫斯陷入戰亂，逃亡、饑荒與瘟疫使得人心惶惶，而米開朗基羅在擔任城市防禦統帥之後，也曾逃往威尼斯避難。新任教皇依舊賞識米開朗基羅，1536 年春天，60 歲的米開朗基羅重返西斯汀禮拜堂，單獨進行教堂壁畫《最後的審判》(The Last Judgment)，直到 1541 年完成。

▲ 埃米利奧・桑塔瑞利 (Emilio Santarelli, 1801-1889)，《米開蘭基羅像》(Michelangelo Buonarroti statue)，1840。義大利烏菲茲藝廊收藏。

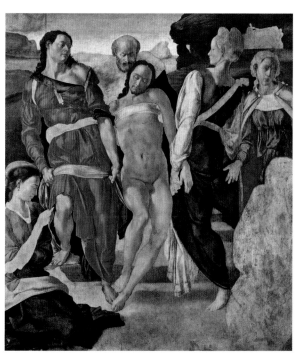

▲ 米開朗基羅，《耶穌下葬》(Entombment, 1500)，收藏於倫敦國家畫廊。

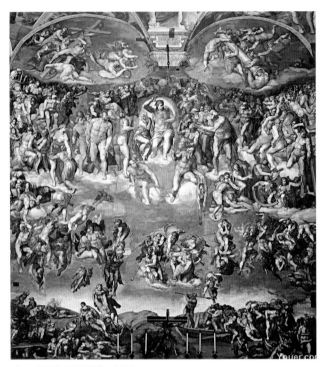

▲ 《最後的審判》全圖

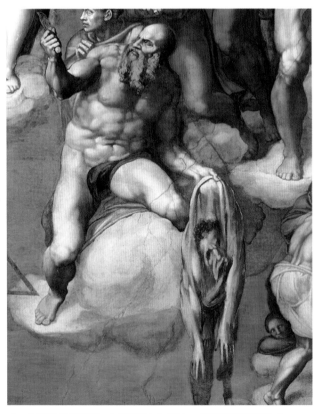

▲ 《最後的審判》中耶穌的左下方，聖巴塞洛繆手中的人皮是米開朗基羅的自畫像。

米開朗基羅最後的 20 年藝術重心轉向建築。他在一首十四行詩裡面寫到：「讓夜之神宣稱，她不願意甦醒也不願意聽見或看見，她希望化為石頭，現世的傷痛和羞恥不能打動她⋯」米開朗基羅可能覺得用圖像來表達時代精神或進行自我抗辯非常困難，因此重心轉向建築。

## 2. 作品說明 ─《最後審判》中的耶穌

米開朗基羅曾受命於羅馬教宗儒略二世（Julius II），在西斯廷禮拜堂穹頂創作《創世紀》。經過 25 年後，教宗克萊門特七世（Clement VII）聘請米開朗基羅於同一地創作《最後的審判》，在保祿三世（Paul III）任期中完成。

米開朗基羅費時七年終於完成這座高 14.6 公尺、寬 13.4 公尺的教堂祭壇繪畫，繪出約四百個人物。此作品取材於《新約聖經‧啟示錄》，描述世界末日來到時，耶穌再臨，並親自審判世間善惡。藝術家晚年將對於來世的關心注入作品之中，他把自己也畫進畫面，說明任何人都沒有在來世的審判下得到寬恕，包括他自己──聖巴塞洛繆（Saint Bartholomew）手中拿著那張人皮就是米氏的自畫像。《最後的審判》畫中每個角色都彷彿承擔著苦難，藝術效果驚心動魄，據說教宗保祿三世第一次看到畫作時，竟然驚愕地跪了下來。

《最後的審判》可以分為四個階層，從下至上包括受詛咒者下地獄、受福靈魂升天、死者復活以及天使吹號角，畫面中央是耶穌基督，所有的殉道者都看著基督。當號角響起，基督揮手之際為最後審判開始，一切人的善惡將被裁定，善者上天堂，惡者下地獄。中央的審判台上的耶穌站在雲端，他的背後有一圈光暈，耶穌高舉右臂

的下方是聖母，她也包含在耶穌的光暈中。聖母瑪利亞畏縮地抓緊頭巾和衣衫，屈身在兒子的身側，臉轉向右邊，像是為審判的嚴格而悲憫，又像不忍心看耶穌左下方那些下地獄者。本文僅以《最後審判》中的耶穌為造型探索之對象。

## 二、研究內容 — 耶穌

### 1. 名作與自然人體的造型比較

　　為了更能體會作品與自然人體的差異，本文在解析之初先請模特兒模仿名作的動作、拍攝最接近的視角，以它作為研究的最初基本圖。研究發現，耶穌那看似平凡的姿態，卻有許多是自然人體無法一次達到的姿態。

　　藉由觀察名作及研究創作背景，我們推測耶穌是以波浪式的動線由後向前行，以雄偉氣勢環繞世人，揮動的手臂則代表審判開始。因此請模特兒反覆演示由後往斜前方走，一邊往前、一邊揮動手臂，並將流程拍攝下來，從流程中的前後動作推敲它與原作之異同。由此發現耶穌的造型是擷取不同時點、不同視角組合而成。

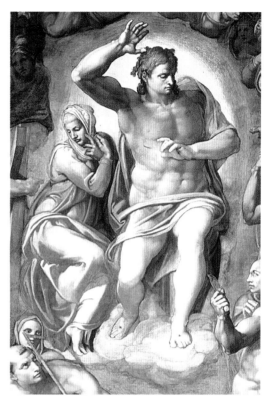

▲《最後的審判》中的耶穌，本文解析的對象。

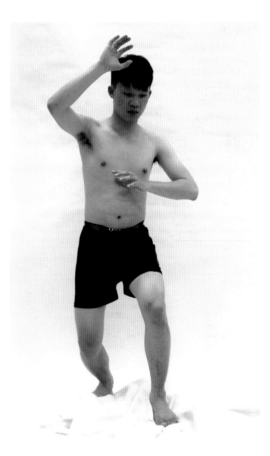

▶ 名作與自然人體的造型比較—最初基本圖
照片中的影像是模特兒模仿名作的動作、以最接近的視角所拍攝的最初基本圖。

· 名作的軀幹更側轉、下肢的方向較正面，軀幹與下肢的左右方向是錯開的，而模特兒的胸廓與下肢的角度相近。

· 名作與模特兒的膝關節的高低皆差距甚遠，但是，名作足部水平高度相近，模特兒則差距甚遠。

· 下半身視角類似，但傾斜度差距甚遠。

## 2. 推測名作中「整體造型的設計」：動態模擬與時點、視角的變化

經模特兒模仿耶穌的向前行進，從照片逐格推敲後，發現作品中的耶穌是以連續動作中的片段組合而成，推測作品中基督選用了照片框出處的造形。

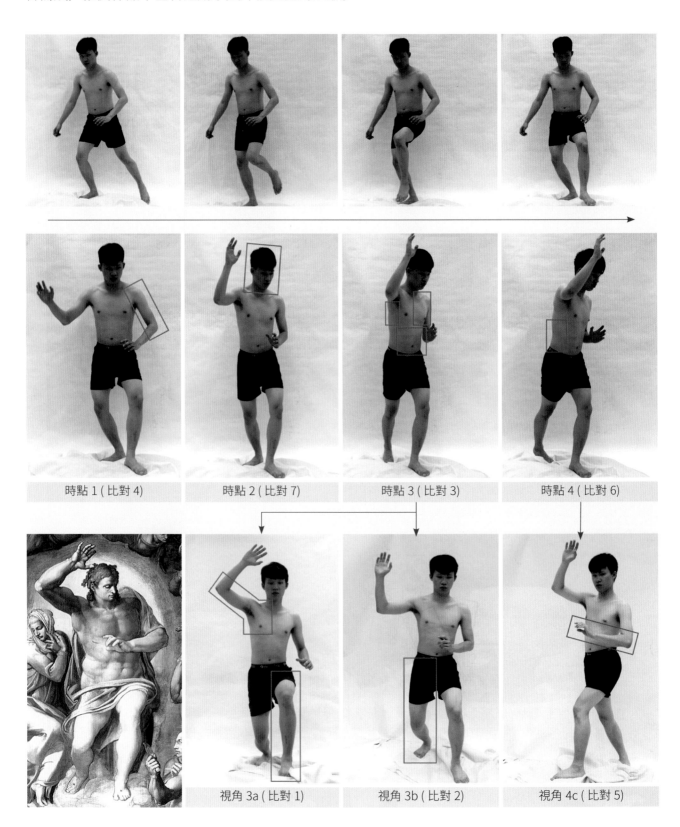

時點1（比對4）　　　時點2（比對7）　　　時點3（比對3）　　　時點4（比對6）

視角3a（比對1）　　　視角3b（比對2）　　　視角4c（比對5）

　　表格中圖片之排列由左至右為動作之流程，推測耶穌以波浪式的動線行進，以便能夠環顧眾生。因此模特先朝右再逐漸轉身向前、向左前行。第一列為前段動作，模特兒由右前逐漸轉向正面前進，第二列由正面逐漸轉向左前方行進，第三列為第二列之另一視角。

　　第一列是前段動作，原作未選用其中之造型。第二列擷取時點 1 正面的左上臂，時點 2 擷取側轉的頭部，時點 3 側轉的胸、背、腹部，時點 4 更側轉的腰後。

　　第三列以時點 3 及時點 4 分別分出 3 個視角變化，第一部分為正面的右手以及左右腳的部分，以時點 3 正面的仰角擷取，發現到視角 3a 左手的角度更接近名作，更能彰顯手臂高舉與眾生招呼的效果。左右腳分別取不同視角，左腳是正面仰角、右腳是側內俯視角。 第二部分則是時點 4 左側面的左臂造型，更與名作符合的角度，也加強耶穌將轉身回顧右邊眾生的效果。

　　照片框出處推測是米開朗基羅作品中選用的造形，下方的標示分兩種：「時點」為動作的先後序，「比對」為造型組合的順序。造型組合基本上是以主體優先，例如先從正前方開始。

## 3. 以多重動態、多重視角表達作品情境

　　推測米開朗基羅藉透過不同時點、不同視角的體塊的組合，將耶穌從遠端走來，環顧眾生，揮手審判眾生的抽象概念具體地表達，以下逐步解析。下列比對圖中圖的底圖是模特兒極力仿效原作姿態的最初基本圖，也是單一動作中整體造型與名作最接近的一張；右欄是連續動作中不同時點、不同視角的造型，從中擷取與名作相似處，逐一覆蓋在中圖之後，逐漸組合成與名作整體比較相似的圖像。

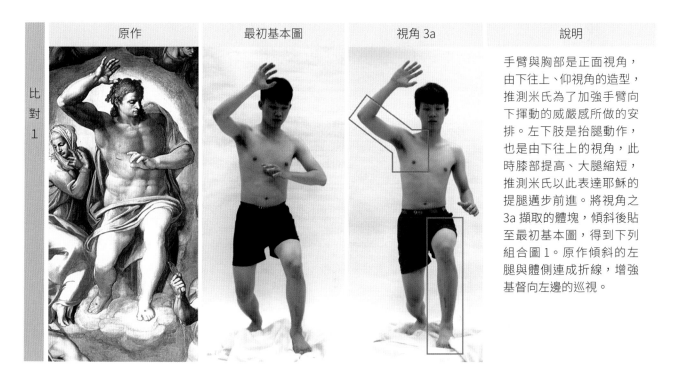

| 原作 | 最初基本圖 | 視角 3a | 說明 |

手臂與胸部是正面視角，由下往上、仰視角的造型，推測米氏為了加強手臂向下揮動的威嚴感所做的安排。左下肢是抬腿動作，也是由下往上的視角，此時膝部提高、大腿縮短，推測米氏以此表達耶穌的提腿邁步前進。將視角之 3a 擷取的體塊，傾斜後貼至最初基本圖，得到下列組合圖 1。原作傾斜的左腿與體側連成折線，增強基督向左邊的巡視。

| | 原作 | 組合 1 | 視角 3b | 說明 |
|---|---|---|---|---|
| 比對 2 | 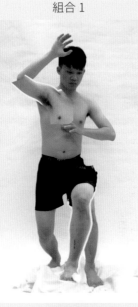 | | 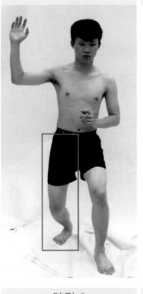 | 以俯視角由上往下擷取右下肢側內體塊，它與仰角的左下肢形成強烈的對比。俯視角的右下肢大腿拉長、膝部下降，推測米氏以此減低了雙腳著地的高低差距，同時也表達了耶穌右腳後推的效果。將視角之 3b 右下肢體塊貼至組合圖 1，得到下列組合圖 2。由於雙足在不同的深度空間裡，雙足的水平高度本來就差距甚遠，組合時要特別將右足拉低。 |

| | 原作 | 組合 2 | 時點 3 | 說明 |
|---|---|---|---|---|
| 比對 3 | 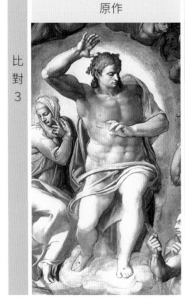 | 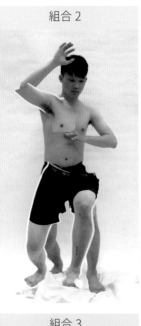 | 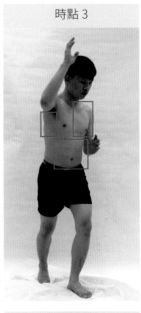 | 原作中耶穌的下肢呈正面，軀幹微轉向左，這不符合自然結構所能達到的造型，基督下腹的遮布剛好掩蓋了造型的不合理。從時點 3 可以證明，上半身為側前視角時，下半身亦應為側前角度。推側米氏以軀幹呼應左邊的眾生，以下肢表達基督的向前邁進。將時點 3 的軀幹體塊貼至組合圖 2，得到下列組合圖 3。由於模特兒較為瘦小，因此以分區擷取方式黏貼。 |

| | 原作 | 組合 3 | 時點 1 | 說明 |
|---|---|---|---|---|
| 比對 4 | 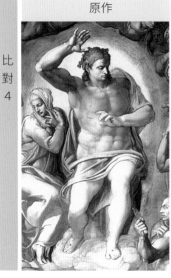 | | 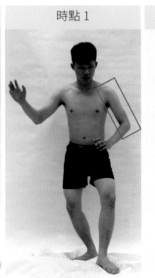 | 從上列時點 3 中得知，身體左轉時左臂向後隱藏，而原作中的左臂採正面的圖像。<br>將時點 1 的正面左臂體塊貼至組合圖 3，得到下列組合圖 4，與原作相近的造型。 |

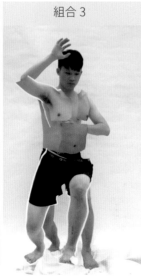

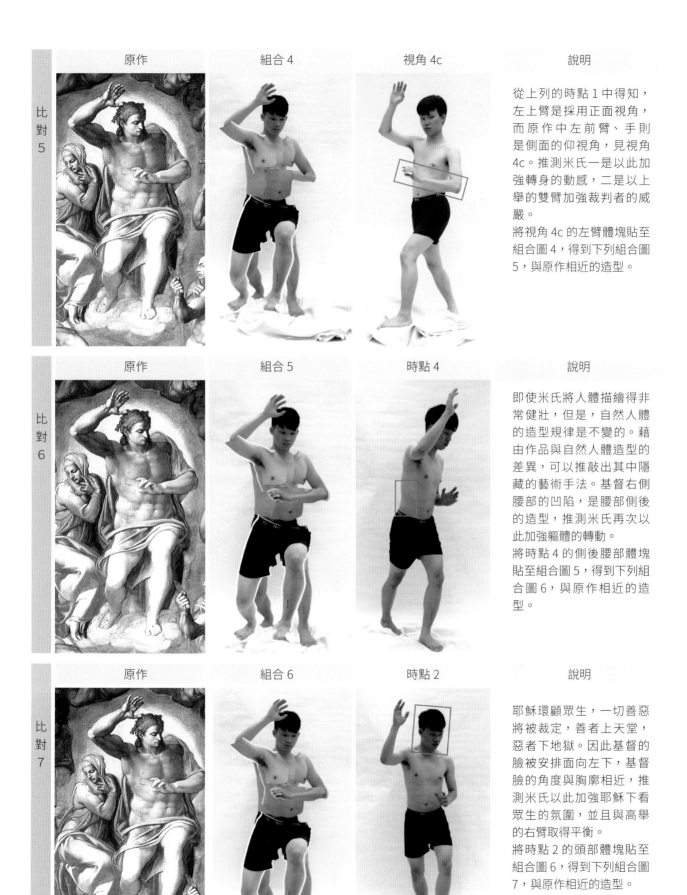

| | 原作 | 組合 4 | 視角 4c | 說明 |
|---|---|---|---|---|

比對 5

從上列的時點 1 中得知，左上臂是採用正面視角，而原作中左前臂、手則是側面的仰視角，見視角 4c。推測米氏一是以此加強轉身的動感，二是以上舉的雙臂加強裁判者的威嚴。

將視角 4c 的左臂體塊貼至組合圖 4，得到下列組合圖 5，與原作相近的造型。

| | 原作 | 組合 5 | 時點 4 | 說明 |
|---|---|---|---|---|

比對 6

即使米氏將人體描繪得非常健壯，但是，自然人體的造型規律是不變的。藉由作品與自然人體造型的差異，可以推敲出其中隱藏的藝術手法。基督右側腰部的凹陷，是腰部側後的造型，推測米氏再次以此加強軀體的轉動。

將時點 4 的側後腰部體塊貼至組合圖 5，得到下列組合圖 6，與原作相近的造型。

| | 原作 | 組合 6 | 時點 2 | 說明 |
|---|---|---|---|---|

比對 7

耶穌環顧眾生，一切善惡將被裁定，善者上天堂，惡者下地獄。因此基督的臉被安排面向左下，基督臉的角度與胸廓相近，推測米氏以此加強耶穌下看眾生的氛圍，並且與高舉的右臂取得平衡。

將時點 2 的頭部體塊貼至組合圖 6，得到下列組合圖 7，與原作相近的造型。

| | 原作 | 最終組合圖 | 最初基本圖 | 說明 |
|---|---|---|---|---|

最終比對

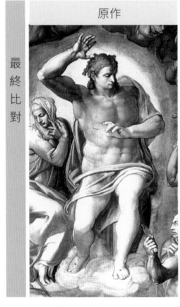
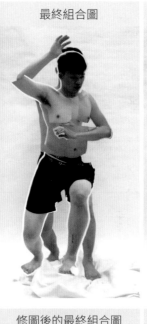
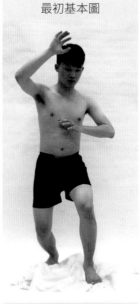

自然人體的最初基本圖動作單調、足部一高一低立足點不穩。雖然模特兒較為瘦小、軀幹寬度不足，但加上遮布後的最終組合圖動態、肢體關係與名作較相似，然而終究是粗略的示意圖，它不如名作般細膩、流暢。

| | 原作 | 修圖後的最終組合圖 | 下腹加上遮布 | 說明 |
|---|---|---|---|---|

修圖後

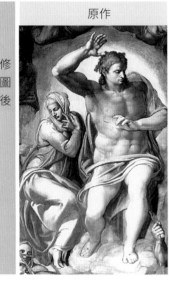
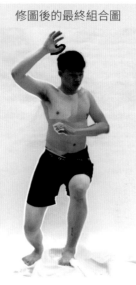
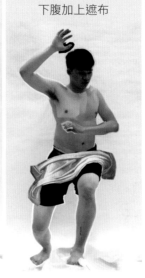

所有體塊合成後得到最終比對圖，最終比對圖中的耶穌比原先最初基本圖體格強健、動態豐富且造型穩定，更具有從遠端走來、環顧四周、高舉的手即將揮下的氣勢。

這是自然人體在單一動作、單一視角無法同時展現的造型，米氏藉著多重動態、多重視角組合成的優美造型來展現作品中沈重的戲劇感。

# 參、結語

　　平時我們看一件作品，只會欣賞、讚嘆它的美，看似一個很自然的角色被畫家建構得活靈活現，此次藉由觀察名畫嘗試以不同時點及視角推測名作體態上的安排，進而得知米開朗基羅如何運用這種藝術手法製造出氣勢磅礴、令人敬畏的臨場感，彷彿我們也在被審判的當下。文末以「名作採用多重時點的造型意義」統整於下表，以及「《最後審判》之耶穌的造型探索」，作本文之結束。

▶ 下列表格之比對請與右圖之標碼對照

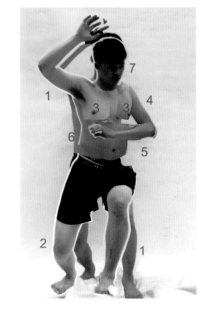

## 1. 名作中採用多重時點之造型意義

| | 多重視角的交錯 | 多重動態的延續 | 造型意義 |
|---|---|---|---|
| 比對 1/ 視角 3a | 右上臂、左腿皆採正面仰視視角 | 手臂上舉、腿提高 | 仰角的上臂加強了上舉的動作，仰角的右下肢，大腿縮短、膝提高，增加提起腿向前邁進的效果 |
| 比對 2/ 視角 3b | 右腿皆採俯視視角 | 左腿提高、右腿向後推 | 俯視角的右腿，膝下降、小腿縮短，增加他向後推的效果，左右腿合成一向前邁進、一向後推的動作 |
| 比對 3/ 時點 3 | 側前面視角的軀幹 | 由正面的下肢轉為側前的軀幹 | 下肢是正面視角，軀幹是側前視角，以正面視角的下肢，增加他的向前邁進，以側前視角的軀幹象徵他轉身向右側眾生 |
| 比對 4/ 時點 1 | 屈肘的右臂，肘向後延伸 | 由側前視角的軀幹再加上正面的右上臂 | 加強再轉身的效果 |
| 比對 5/ 視角 4c | 右前臂側面的視角 | 由正面的右上臂再轉為側面的右前臂 | 耶穌的造型由角度的轉換，不但製造了基督的環顧眾生，也表達了眾生從各視角凝視著耶穌 |
| 比對 6/ 時點 4 | 腰部側後角度 | 取側後腰部的凹陷 | 增加轉身環顧四周的效果 |
| 比對 7/ 時點 2 | 頭部下看的側前視角 | 頭部向左下方看的動作 | 以此增強耶穌下看眾人的氛圍 |

## 2.《最後的審判》之耶穌的造型探索

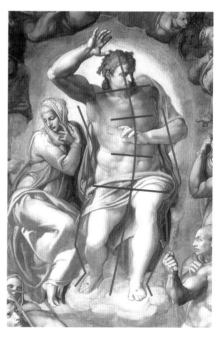

米開朗基羅在畫西斯汀教堂的天頂時，總有人認為教堂內的裸體像是違反教義，甚至批評他把教堂畫成公共澡堂，在繪製《最後的審判》時也受到同樣批評，所幸教宗大力支持，讓他依照自己的想法完成畫作。雖然有幾次面臨裸像要被修改的狀況，但是，礙於米氏的聲望，直到 1564 年米開朗基羅過世後，才由米氏的學生但尼爾（Daniele da Volterra 1509-1566）將裸像的重要部位加上遮布。1990 年代梵蒂岡修復時，才除去大部份的遮布，《最後審判》終於以原貌呈現在世人面前。本文僅聚焦於《最後審判》中的耶穌造型，祂位於壁畫中央的形象簡直充滿英雄氣魄，揮動的雙臂好像可以呼風喚雨，而矯捷地向前邁進的雙腿似有神的威力。

▲ 從頭至腳被安排成以弧形的動線，增加祂的動感；對稱點連接線是突顯米氏對胸廓和骨盆動向，身軀兩側的鋸齒狀線則推動祂前進的安排。

• 以鋸齒狀線增加耶穌的行動力

從米開朗基羅的雕像中，我們一再看到他的結構嚴謹，例如：

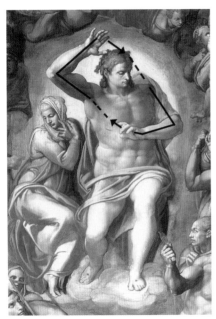

▲ 耶穌雙臂屈曲，好似一來一回的迴力鏢，同時也突顯出基督的頭部。

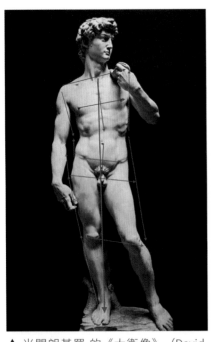

▲ 米開朗基羅 的《大衛像》（David, 1501-1504）

· 重力腳側的膝關節、髖關節、骨盆比另側高，而肩部落低，人體因此形成大平衡。但是，行進是平衡、失去平衡不斷交替，因此米氏的基督並未延用此規則。

· 正前方的左右對稱點連接線與體中軸線呈垂直關係（藍色線），基督雖然不是全正面角度，但是，亦可看出米氏未延用此規則，因為米氏在表現基督審判中的情境。

同樣是立姿的《大衛像》（圖片見於後）。大衛像是靜態、重力在右腳的站姿，軀幹正面的左右對稱點連接線呈放射狀（藍色線）。而耶穌是行進中的動作，軀幹的對稱點連接線呈兩組平行線（藍色示意線）。在自然人體中，唯有雙腳平攤身體重量時，對稱點連接線才相互平行，若重力偏向一側時，對稱點連接線成放射狀，如大衛像，這些是自然人體靜態中的造型規律。推測米氏以兩組平行線暗示胸廓和骨盆動向，米氏亦將耶穌從頭至腳的動線安排成弧形（中央紅色示意線），身軀兩側似鋸齒狀線都是在增加耶穌的行動力。

• 雙臂似對向的迴力鏢

　　耶穌雙臂屈曲，好似一來一回的迴力鏢，雙臂突顯出耶穌的頭部。推測米氏以仰角呈現右臂、掌心朝前，是在加深臂的高舉與手掌落下時，以罪人即將沉入地獄、善者升回天堂。全側面的左前臂加深祂轉身的力道，以仰角的左手掌呼應在上方的右臂。

• 違反「行進時雙足交替落在中線上」的規律，卻因此穩定地支撐起軀幹

　　米氏作品以結構嚴謹、氣勢磅礡著稱，耶穌造型的改變是米氏蓄意之作。說明如下：

— 人體自然站立時，雙足微微向外呈「八」字型，膝蓋骨也隨著足部的方向微轉向外。行進時為了有效率的前進，此時足尖、膝蓋骨轉向前進的方向；為了穩定，雙足交替踏在中心線上，以便足部直接承載上半身的重量，此時全身呈下尖上寬的造型。行走時雙足若離開中心線，身軀就會隨著雙足的橫向距離，在移動中左搖右擺。

— 耶穌的雙腿橫開，兩側下肢近乎平行的斜向右下，推測米氏以此從兩邊撐托住壯碩的身軀；祂後推的右腿順著軀幹外側微微外展，底端的右足再向右撇，左右足合成「八」字型，暗示著耶穌向左右邁步，在做全方位巡視。

• 以雙重視角拉大雙膝距離，增強雙腿的行動力

— 耶穌前伸的左大腿很短、小腿很長。就人體比例來說，平視時大腿的長度是二頭高、小腿也是二頭高、足長是一點一頭高；

而耶穌的左大腿與小腿的比例是 3：4，所以，它代表著膝部上提，上提的大腿因後縮而變短，小腿則展現完整的長度。

— 耶穌後屈的右大腿與小腿的比例是 4：2，大腿非常的長、小腿很短，是一種後縮、俯視的視角，它表現出足部向後推，後推的小腿因而縮短。

— 推測米氏為了強調耶穌向前邁進的行動力，他將前伸的大腿以仰視描繪，膝部提高後促成小腿向上提起的效果。後推的小腿則以俯視描繪，膝部降低、小腿短了加強它的向後推的效果。左右兩腿以不同的視角組合，增強了它在空間上的深度，也增強雙腳的前踏與後推的力道。

• 遮布掩蓋了結構的不連貫，統合了長條型的下肢，支撐起強壯的身軀

《最後審判》中米氏打破靜態的造型規律，造成左大腿與骨盆的無法銜接，但他以遮布掩蓋，淡化了結構的不完整。說明如下：

— 相較耶穌的兩側大腿，左側大腿完全無法與骨盆銜接，米氏以灰紫色遮布橫過大腿上端，掩飾了結構問題。上提的左腿遮布位置高而窄，是提腿時布巾上移的表示；後壓的右腿遮布低而寬，是大腿後移時布巾下墜的表示；遮布與上面流動的布紋，加強了上提、後推的動作。

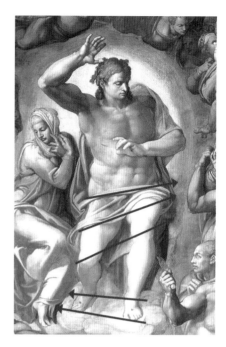

▲ 米開朗基羅反覆地在經營耶穌腿部的動感，耶穌的腿部的兩組放射線，反覆地引導觀看者視線，增強耶穌的行進感。

▲一般站立時雙腿斜向內下，雙足呈三角基座，膝蓋骨與足同向。

▲行進時雙足朝前、膝蓋骨亦向前，雙足交替在中心線上，此時的腿更斜。此為耶穌右腿之斜度。

▲耶穌後面的右腿以高視角俯視的形體表現，降低了膝部、縮短了小腿，以增進後腿的下壓。紅色標示是下肢的動勢線。

▲耶穌的足部以平視表現，目的在減少兩足的高低差距，以避免失衡跌倒；但米氏亦將足背又以俯視呈現，以更多的足背加強雙足的著地感。

— 如果將遮布畫上動線、耶穌下肢的膝與足部畫上對稱點連接線，大腿與足部分別形成兩組放射線，由此可感知它導引著我們的視線往左上又移向右上，似乎也在帶動腿部的律動。

— 遮布繞向肩上又垂落腿後，再與足下的雲朵相連，形成條狀腿部的背景，使得耶穌下半身的體塊更完整；它拉近了上、下身的比重，雙腿更足以撐托住強壯的身軀，更加強耶穌的氣勢與張力。

藉由觀察名作中耶穌的造型，發現到祂不是自然人體在同一時點動作中的肢體表現，從上面的解析也印證了基督是由情境中的多個時點及視角的組合。米開朗基羅為了如昔日大師般展現優美人體，年輕時曾經全心投入人體解剖的研究，因此，從藝用解剖學的角度研究他作品是最可行之路。從以上分析亦可得知，米開朗基羅的對作品形態的表現極為慎重、精緻，非有長年深研之心得是無以致之，頗多值得我們效法與省思之處。透過探討隱藏在作品背後的藝術手法，真正開拓了藝術欣賞的視野。

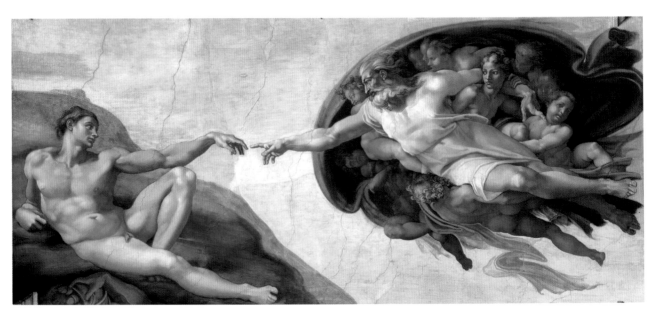

▲ 《創造亞當》（The Creation of Adam, 1511-1512），米開朗基羅創作的西斯汀小堂天頂畫《創世紀》的一部分，畫描繪的是《聖經‧創世紀》中上帝創造人類始祖亞當的情形，按照敘事發展順序是創世紀天頂畫中的第四幅。

# 米開朗基羅 ─ 《哀悼基督》

撰文 / 攝影：李霈姍　　　指導 / 編修：魏道慧

## 一、前言

　　米開朗基羅（Michelangelo Bounaroti, 1475-1564）是義大利文藝復興時期的傑出通才，集雕塑家、建築師、畫家和詩人於一身，他的成就代表了歐洲文藝復興時期雕塑藝術的最高峰。

　　米開朗基羅幼年喪母，少年時期就立志要成為藝術家，即使遭受父親反對也不放棄。13 歲進入當時著名的藝術家吉蘭達約（Dominico Ghirlandaio）工作坊成為學徒，接受繪畫訓練。一年後轉入政治家羅倫佐·美蒂奇（Lorenzo di Piero de' Medici）創辦的藝術學校，跟隨多那太羅的學生貝爾托多（Bertoldo di Giovanni）學習，才華引起美蒂奇的注意，因此被帶進人文藝術圈，使他能夠近距離地研究古希臘羅馬的雕塑，直到美蒂奇去世，17 歲才離開宮廷。米開朗基羅花費兩年的時間研究人體解剖學與透視法，並繪製了大量素描。

▲ 米開朗基羅像，喬吉奧·吉西 (Giorgio Ghisi, 1520-1582) 銅版畫。

▲ 米開蘭基羅，《維多利亞科隆納的聖母憐子》(Pieta Pieta by Vittoria Colonna)，收藏於伊莎貝拉·斯圖爾特·加德納博物館。

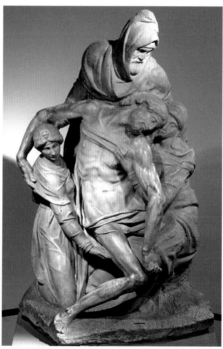

▲ 米開蘭基羅，《邦迪尼哀悼基督》(Bandini Pietà)，1547-1555，收藏於佛羅倫斯主教座堂博物館。由於藝術家的不滿意，耶穌肩膀和瑪莉亞的手上有而用鑿子毀損的痕跡。

▲ 米開蘭基羅，《隆達尼尼哀悼基督》(Pieta Rondanini)，1552-1564。作品未完成，纖細簡潔的人體被評論為接近現代風格。

21 歲時他來到羅馬，幾年間創造了石雕《酒神巴克斯》、《哀悼基督》等作品。其中《哀悼基督》將聖母表現得比基督更年輕，呈現了人文主義人性尊貴的理想及熟練高超的技術，人們不相信這件作品出自 24 歲的青年之手，所以他將自己的名字雕刻在聖母的衣帶上：MICHELA[N]GELUS BONAROTUS FLORENTIN[US] FACIEBA[T]（佛羅倫斯的米開朗基羅 · 波那洛提作）。這是他唯一簽名作品，日後他為自己的莽撞和自大深感後悔，從此不再在任何作品上署名。

米開朗基羅一生創作了三件哀悼基督像，分別在 24 歲、72 歲和 80 歲時製作，風格逐漸轉變。米開朗基羅認為「雕」是將人體從石塊這種牢獄中解放，它象徵人們掙脫肉體束縛而存在的象徵，作品上他只在意「雕」而不是「塑」。他的作品在寫實基礎上注入了英雄向度的藝術氣魄，成為整個時代的典範。

本文以法國駐聖座大使委託青年米開朗基羅創作的一座真人大小的聖母悼子像（Pietà，又譯《聖殤》、《聖悼》、《聖母哀悼基督》…）做研究，至今保存在梵蒂岡的聖彼得大殿裡。

《哀悼基督》題材來自《聖經》，描繪聖母瑪利亞悲痛地懷抱著下十字架、被釘死的基督。瑪麗亞延伸的右手托起耶穌、靠向自己，已死去的基督正面以一「S」型的姿勢斜置在聖母雙腿上，基督雙腿順勢垂下。他無力下垂的右手及向後傾的面容象徵著耶穌的死去；聖母低垂著頭與基督軀體相對，向上微微攤開的左手彷彿訴說著無奈、憐愛與極致的悲慟。

米開朗基羅相信「美麗的人體」不只是表達觀念、引起感動，也表現「真實」。他在雕刻

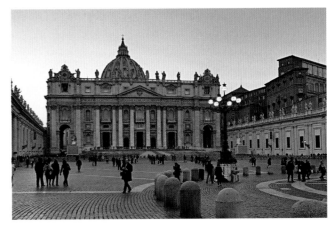
▲ 聖彼得大教堂 (Basilica Sancti Petri)

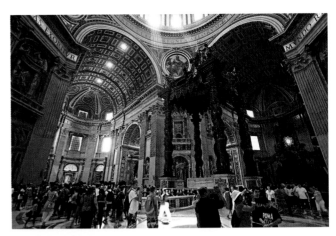
▲ 聖彼得大教堂內部

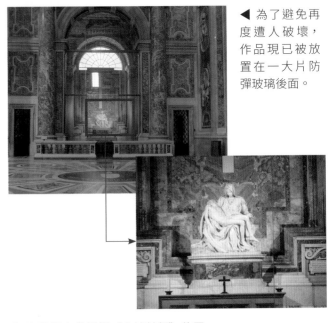
◀ 為了避免再度遭人破壞，作品現已被放置在一大片防彈玻璃後面。

▲ 聖彼得大教堂裡《哀悼基督》位置
1972 年，有位匈牙利瘋狂男子衝到雕像前，以鑿子和鐵槌猛力敲打作品，造成聖母左臂斷裂，以及眼鼻部位的嚴重損傷，修復團隊花了三年時間才修復完成。

人像時，推測是安排了更具象徵意義的姿態以表達「真正」的含意，這種創作觀念對後世的藝術家極具啟示。

## 二、研究內容

### 1. 名作與自然人體的造型比較

《哀悼基督》瀰漫著寧靜、哀傷與無力的悲慟，構圖上採用了金字塔型，米開朗基羅在作品中巧妙的展現人體流動的曲線，引導觀者的視線和情緒將聖母與基督凝聚一起。

為了更能體會作品與自然人體的差異，在解析之初先請模特兒模仿名作的姿態、拍攝最接近的視角，以它作為研究的最初基本圖然而，從中發現耶穌死亡那看似平凡的姿態，實非自然人體所能達到。接著再請模特兒反覆演示「聖母延伸右手托起耶穌、靠向自己 ...」的情境，並將流程拍攝下來，從流程中的前後動作推敲它與原作之異同。

- 從左前方的視角可以直接看到耶穌軀體呈不合理扭曲：基督的頭至腰部、骨盆至膝、膝至腳踝、腳踝至足尖幾乎呈「W」型（見下頁）。它代表基督在腰部向左急轉向上，自然人體是無法呈現如此劇烈的扭轉。推測米開朗基羅藉肩膀與胸廓斜向內下、骨盆至膝骨斜向外下，以製造對稱點連接線呈放射狀後指向聖母，以增強母子的連結。

- 基督無意識而後仰的頭部，在前方視角時臉部是朝上的，它無法與聖母形成呼應，因此推測米開朗基羅改採正面後仰的臉部造形來增強母子之間的對話。

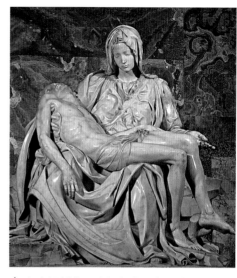

▲ 本文解析作品之視角度，亦為畫冊中最常見的角度。

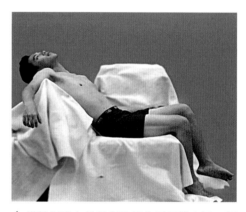

▲ 模特兒盡力仿基督姿態的最初基本圖。軀幹、大腿呈弧線，推測米開朗基羅欲以此承接聖母的垂愛。而自然後仰的頭部臉是朝上的，它無法與聖母形成呼應。

▶ 推測米開朗基羅在基督頭部採較正面仰角造型，後仰頭部的臉中軸、面頰皆斜向聖母，增強了基督與聖母的連結。此圖為模特兒動作流程的時點 3 之身體正面圖。

## 2. 推測名作中「整體造型的設計」：動態的模擬與視角的變化

推測作品中的動作是聖母先將聖子上半身抱起，再將下肢抱向自己身體。透過上圖我們可以發現聖子上半身比下肢部分更向內、更繞向聖母，耶穌軀體由頭至膝呈弧形，圓弧的動線能將觀者的視線從聖子脆弱喪失生命的軀體導向聖母微低肅穆的臉。

下圖的第一列，是模仿聖母先將聖子上半身抱起，再將下肢抱向身體的連續動作照片，分別為時點 1 至時點 4。第二列圖片推測是名作選取之造形，說明如下：

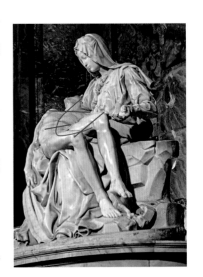

- 左圖「時點之 1 視角 1 較正面、由下往上看的胸廓」，它展現了名作主視角中的聖子肩線的斜度。

- 左二「時點 2 之視角 2 較正面、由下往上看的腹部及上臂」，它展現了名作主視角中的聖子腹部的斜度及右上臂肱二頭肌隆起。

- 左三為連續動作「時點 3」胸側肋骨之造形。

- 右圖「時點 3 之較正面仰視的肩頭及後仰的頭部」，視角中自然人體與名作有相當大的差異。

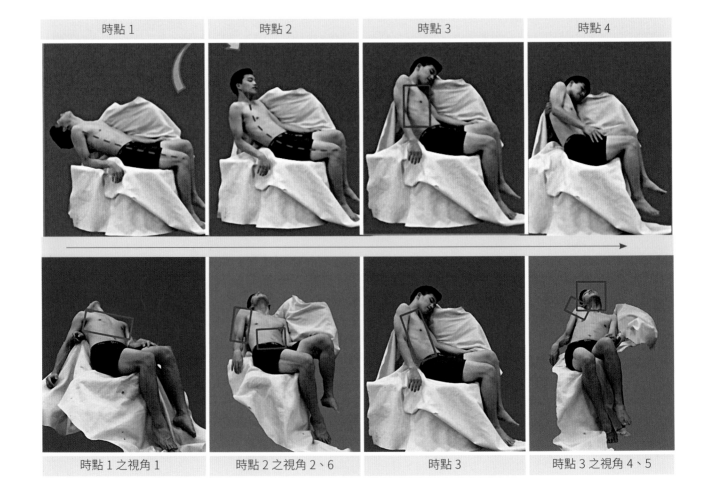

| 時點 1 | 時點 2 | 時點 3 | 時點 4 |
|---|---|---|---|
| 時點 1 之視角 1 | 時點 2 之視角 2、6 | 時點 3 | 時點 3 之視角 4、5 |

## 3. 以多重時點、多重視角表達作品情境

　　中圖的底圖是模特兒盡力仿原作的最初基本圖，右欄是連續動作中不同時點、視角的照片，從中擷取與名作造形相似處，逐一覆蓋在中圖最初基本圖上，逐漸形成與名作相似的造形。

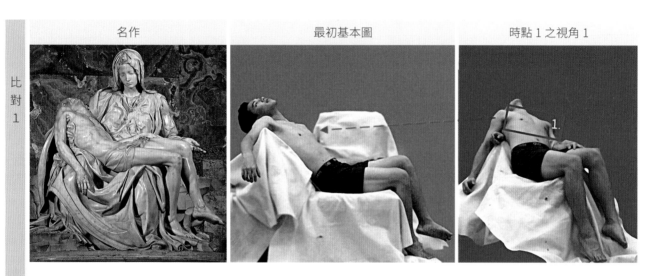

右圖，推測米開朗基羅以側前視角加大基督肩膀、乳頭對稱點連接線的斜度，
促使基督的胸廓體塊傾向聖母，讓基督更安穩地被抱在聖母懷中。
將右圖肩膀、胸膛體塊組合到側面之最初基本圖中，得到下列基本圖2。
視角1與名作的視角相去甚遠。

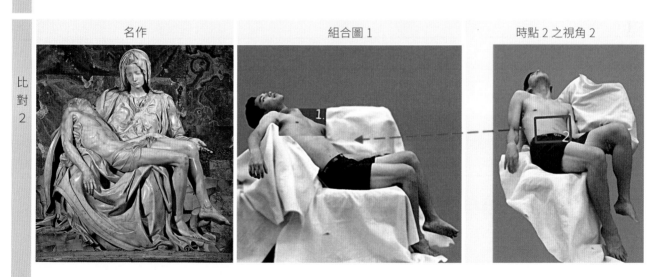

右圖，推測米氏的腹部採較平緩的斜度（參考黑褲腰緣與乳頭連接線的斜度差異），軀幹的對稱點連接線
呈放射狀線地指向聖母，以加深母子的緊密關係。
將視角2俯視的腹部組合到組合圖1，得到下列組合圖2。視角2與名作的視角亦大不相同。

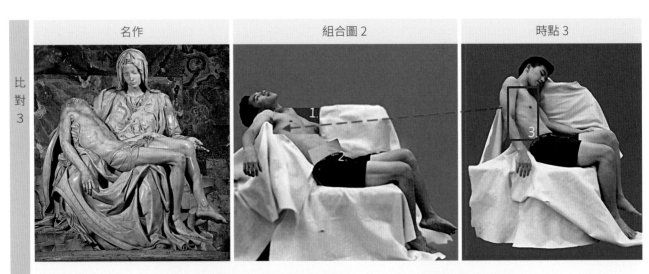

右圖，推測米氏以一道道的肋骨與鋸齒狀溝，突顯聖體被摧殘後的孱弱。

將時點 3 正側面角度的右側軀幹組合至組合圖 2，得到下列組合圖 3。

時點 3 的肋骨與名作同屬側面角度。

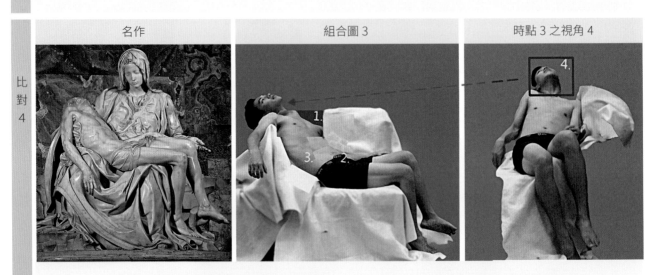

右圖，推測米氏採用較正面角度的頭頸部，以強化耶穌喪失生命後頭部無力的向後仰落。

將時點 3 之視角 4 的 後仰頭部組合到組合圖 3，得到下列組合圖 4。

比對
5

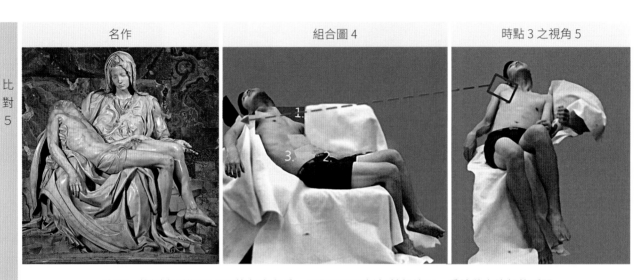

名作　　　　　　　組合圖 4　　　　　　　時點 3 之視角 5

右圖，推測米氏選用正面的角度右肩，以呈現聖母托起基督腋下，肩膀隨之隆起的瞬間，
同時它也強調了基督皮肉分離、肩膀單薄的狀況。
將時點 3 之視角 5 隆起的肩頭組合到組合圖 4，得到下列組合圖 5。

比對
6

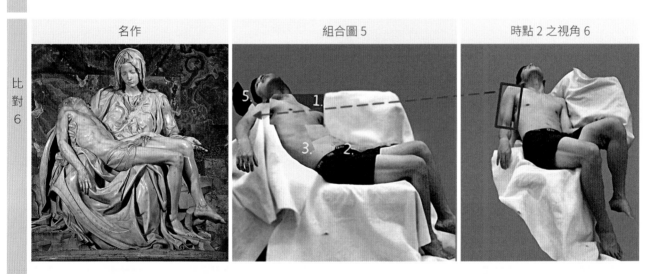

名作　　　　　　　組合圖 5　　　　　　　時點 2 之視角 6

右圖，推測米氏以前面的視角凸顯最初基本圖中看不到的三角肌以及被往前擠壓的肱二頭肌，
以加深基督的孱弱感。將視時點 2 之視角 6 正面的右上臂，組合到組合圖 5，得到下頁最終組合圖，
此時組合圖的造型已相當接近名作了。

名作

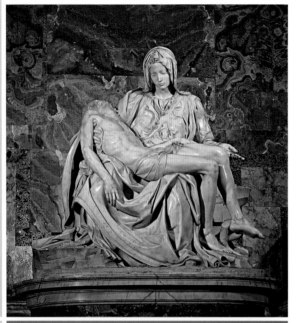

最終組合圖修飾完成

最初基本圖

# 三、結語

　　總和前幾頁的分段組合，從作品、基本圖、組合圖三者的比較過程，模特兒雖然是呈現自然的體態，但卻失去吸引人的戲劇性張力，以及造形美感。

　　《哀悼基督》造型充滿律動，隨著聖子喪失生命的體態，令觀者的視線凝聚在肅穆的氣圍中，最後跟著米開朗基羅的巧妙安排，聖子的身軀的弧形動線、對稱點連接線等，自然地呼應聖母悲慟的神情。

　　本次研究從藝用解剖學的角度出發，透過一步步解析作品中的藝術手法，將推測的多重動態和視角結合。文末以「名作採用多重時點、視點的造型意義」統整於下表，以及「《哀悼基督》之造型探索」，作本文之結束。

## 1. 名作中採用多重時點、多重視角的造型意義

下圖請與下列表格之比對碼做對照

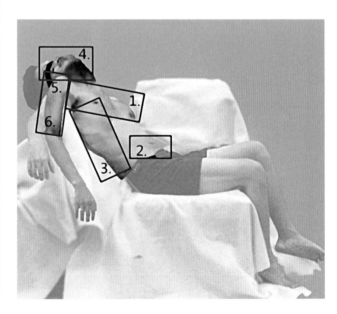

|  | 多重時點的延續 | 多重視角的交錯 | 造型意義 |
|---|---|---|---|
| 比對 1/<br>時點 1 之視角 1 |  | 以較正面的視角表現胸廓、肩膀 | 推測米開朗基羅安排了較大面積、傾向聖母的胸膛，以便基督安穩地被抱在懷中。又以肩線、乳頭連線的斜度指向聖母，加強聖母將祂深切擁入懷中的情感 |
| 比對 2/<br>時點 2 之視角 2 |  | 以較俯視、正面的視角表現腹部 | 推測米開朗基羅以較俯視、更正面的視角表現腹部，目的在一步步製造基督的軀體由頭至膝呈弧形、環向聖母的效果（見名作左前方視角），因此也增廣了作品的觀賞角度 |
| 比對 3/<br>時點 3 | 以正側面的角度取胸側造形 |  | 推測以一道道肋骨與鋸齒狀溝，凸顯聖體的虛弱與被摧殘 |
| 比對 4/<br>時點 4 之視角 4 |  | 以更正面的仰視視角表現頭、頸 | 這個角度、視角既可呈現頭、頸後仰，強化基督失去生命的情境，此時基督的臉頰斜向聖母，亦可加深母子連繫 |
| 比對 5/<br>時點 3 之視角 5 |  | 右側肩以仰視視角表現 | 推測以右肩被托起、高於胸廓的肩膀，加強聖子力量盡失、被聖母抱起的情境 |
| 比對 6/<br>時點 2 之視角 6 |  | 以較俯視、正面的視角表現右上臂 | 推測以此視角凸顯原初基本圖看不到的三角肌，以及被擠壓往前的肱二頭肌，放大瑪莉亞和耶穌男女的體型不同 |

## 2.《哀悼基督》之造型探索

- 《哀悼基督》構圖上採用了金字塔造型，聖母的左臂與基督的左小腿，連成金字塔的一邊，聖母右側弧型的布紋向上延伸，形成金字塔的另一邊，下方的石座是金字塔的底，賦予整件雕像穩定的造型。

- 從雕像的主角度正面來看，基督的身軀由頭至膝呈圓弧狀、環向聖母，承接聖母的低頭下望。如果從左側視角觀看，他的小腿亦隨身軀弧度圍向聖母，因此基督的內側大腿特長、小腿特別前突。這種由頭至腳環向聖母的曲度是不符合人體結構，推測米開朗基羅也安排了更具含意的姿體動作，同時也在表達觀念、引起感動，。

- 從左前方視角觀看，可以看見基督的身軀接近聖母的內側較高、外側較低，它是種向外滑落的造型，與聖母懷抱基督的情境鏡不相符；如果將基督擁入懷中，則軀體應是外側高、內側低。推測米開朗基羅為了對觀眾展現基督更大的體塊，而將內側予

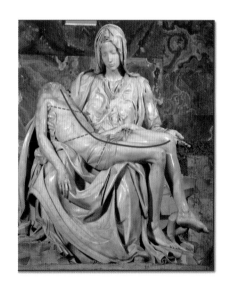

▲ 基督的對稱點連接線以放射狀指向聖母，聖母則望向基督，增強兩者的緊密互動。而基督雙膝的對稱點連接線則指向深度空間。

以提高。

- 由於基督由頭至腳以弧線圍向聖母，因此基督身軀的對稱點連接線形成放射狀，向內指向聖母，因此也減弱了基督身軀滑落之虞，而下腹、雙膝的連接線以平行線指向深度空間，將觀眾視線向內引導。

- 基督身軀下之布幔的紋理，除了呼應聖母雙腿的形狀外，也安排成支撐聖體、引導觀眾視線之功能。聖母左小腿的下部布紋，是幾道縱向的褶紋，近基督大腿處呈倒「V」型，有如「矢」狀般頂住大腿。基督的手腕、手臂為數道流線形紋路所支撐。

米開朗基羅對於《哀悼基督》作品中並沒有大力安排人物與觀眾的互動，他讓沈溺在哀痛的氛圍逐漸向外擴展，迷漫至整個空間。足見「美麗的人體」不只是表達觀念、引起感動，也表現「真實」。作品中展現無與倫比的解剖知識、藝術手法以及造型能力，將沈重的受難主題昇華，表達基督以人子的血肉之軀，奉獻於天國救恩的激情。

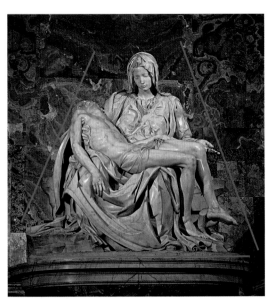

◀ 從右前方的視角可以看到，耶穌軀體由頭至膝呈弧形地繞向聖母。再仔細看，可看到：由頭至腰部、骨盆至膝、膝至腳踝、腳踝至足尖幾乎呈「W」型，它是不符合人體結構的。推測米開朗基羅以此促使對稱點連接線呈放射狀、指向聖母，以增進母子間的連結。
▶ 《哀悼基督》呈金字塔構圖（綠線），以衣紋承托住基督的大腿及手臂、肩膀（紅線）。

# 米開朗基羅 ——《酒神巴克斯》

撰文 / 攝影：游佳臻　　指導 / 編修：魏道慧

## 一、前言

### 1. 作者介紹

　　曾有史學家說：「如果把達文西的藝術比作『不可知的海底深處』，米開朗基羅的作品就是『高山崇峻的峰頂』，拉斐爾的畫則是『廣闊開展的平原』。」這不僅說出三位藝術家風格的特點，也道出米開朗基羅的天才。

　　米開朗基羅 (Michelangelo Buonarroti, 1475- 1564) 文藝復興時期傑出的通才，作品以人物健美著稱，即使女性的身體也描畫得肌肉健壯。他認為雕刻就是將雕像從石頭牢獄中解放出來，因此將肉體視為靈魂之牢獄，也就是反映了所謂的新柏拉圖主義思想，因此他的作品氣勢雄壯宏偉，充滿生命力。

　　米開朗基羅是義大利文藝復興時期最後一位最偉大的藝術大師，他死後義大利的美術由盛而衰，他的藝術創作對後世產生深遠的影響。一位美術家指出：歐洲任何一位嚮往宏偉英雄人物形象的著名藝術家，都曾向他學習。在豐富的古典藝術遺產中，米開朗基羅的藝術占有光榮的一席之地。正如一位藝術史家所說：「米開朗基羅是文藝復興盛期，乃至整部西方美術史上最偉大的美術家。」

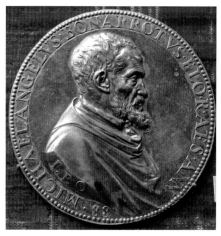

▲ 米開朗基羅銀章 (Medal with Michelangelo)，1561 年利昂‧里奧尼 (Leone Leoni, 1509-1590) 製作，紀念八十八歲的米開朗基羅。

▲《摩西》 (Moses, 235 × 210 cm)
米開朗基羅於 1513 年至 1515 年為聖彼得大教堂的教皇朱利葉斯二世墓準備的，最終在教皇死後被安放在聖彼得羅小教堂在羅馬的聖彼得小教堂。

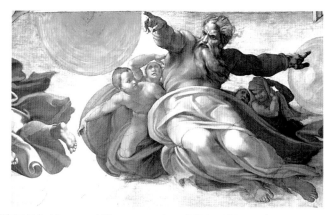

▲《創造日月》( Sun and Moon creation, 3654 x 1314 cm)
米開朗基羅在梵蒂岡宗座宮殿西斯汀小堂大廳天頂的中央部分，按照建築框邊畫的 9 幅宗教題材的連續壁畫。 這幅巨型壁畫創作於 1508 年 -1512 年期間，歷時長達 4 年多。畫題均取材於《聖經》的開頭部分中，從關開天闢地直到洪水方舟的故事。

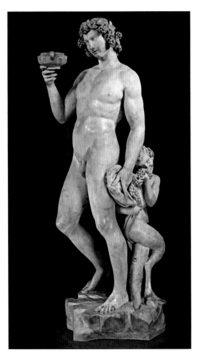

▲ 酒神巴克斯 (Bacchus，1496 年，203 公分 )，本圖為解析之視角。

## 2. 作品說明 —《酒神巴克斯》

　　本文以米開朗基羅早期的作品《酒神巴克斯》(Bacchus) 做研究，《酒神巴克斯》中有兩個男子形象：主角巴克斯和配角小牧神桑陀爾 (Styar)。陳慶平著《義大利文藝復興美術》中稱這尊雕塑是 " 在米開朗基羅一生作品中，最接近古典的一件 "，筆者認為為這是米開朗基羅雕塑作品中最具有歡樂色彩的雕像。創作《酒神巴克斯》時的米開朗基羅才 21 歲，來到羅馬的他全身燃燒著大顯身手的強烈願望，天才的激情化成這樣的傑作。

　　1496 年七月，21 歲的米開朗基羅開始為樞機主教工作，為其創作一個真人大小的酒神巴克斯雕像。完成後，樞機主教不滿意其肉體帶來的官能感，拒絕接受該雕像，隨後這件作品為銀行家雅格布加利 ( Jacopo Galli ) 收藏在了他的花園裡。《酒神巴克斯》取自羅馬神話題材，巴克斯即希臘神話中的狄俄尼索斯 ( Dionysus )，相傳他首創用葡萄釀酒，並把種植葡萄和採集蜂蜜的方法傳播到各地。

　　該雕像形塑的酒神是一位赤裸的青年，根據當時喬齊歐·瓦薩里 ( Giorgio Vasari ) 的藝術家生平史描述，此作人物「既有年輕男子的纖細，又有女人的豐滿圓潤」，具雌雄同體的特質。米開朗基羅更以葡萄做他的頭髮，顯得別有情致。酒神醉醺醺地邁著腳步，像一個凡人喝多了酒，走路似乎有些踉蹌，而旁邊偷吃葡萄的小桑陀爾顯得淘氣機靈，他右手正在扯下原本裹在酒神身上的獸皮，令酒神赤裸裸地衵露人前，坦蕩而迷醉的酒神與他背後蜷縮而鬼祟的小桑陀爾形成了鮮明的對比。但這種歡樂是透過對比烘托才展現出來，小桑陀爾臂膀纏繞的獅皮據說正是象徵死亡，這尊雕塑作品告訴人們，人生就如小桑陀爾一樣，在死亡抓住它時，已經盡情地享受過生命的一切快樂。

▲ 酒神身後的小桑陀爾太過於隱藏，因此不以此角度解析。酒神雙足幾乎是平行的，他不像米開朗基羅其它作品，雙腳互呈穩定的「八」字型基座，推測米氏是為增加了酒醉後身體晃動而做的安排。

# 二、研究內容

## 1. 名作與自然人體的造型比較

　　作品中包含了巴克斯和小桑陀爾，本文以巴克斯作為解析對象。為了更直接體會作品與自然人體的差異，解析之初先請模特兒模仿酒神姿態、拍攝最接近的角度，以作為名作與自然人體差異比對之最初基本圖。發現最初基本圖與名作相距甚遠，名作的上半身和下半身是不同動作中的造型。接著再拍下模特兒盡力模仿酒醉後走路歪扭搖晃的情境流程，作為與名作比對的資料。

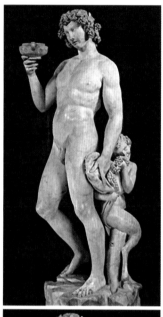 

◀ 名作與最初基本圖動態線的差異
· 名作的前小腿非常地傾斜，但自然人體唯有在身體往前傾倒才能達到這個斜度。
· 名作胸部與腹部微微錯開，胸部呈現較多的內側，最初基本圖胸部及腹部都是同一角度。
· 名作外側的左腿向後下曳，是重力腿側面的造型，最初基本圖的左腿是較正面的造型。
· 名作的臉部斜向左下方。

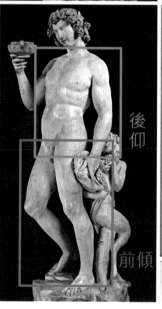  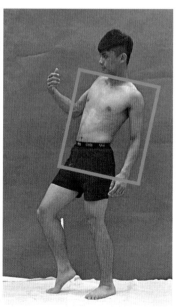

◀ 由名作與最初基本圖對照中，可知上半身與下半身是不同時點中的造型，下半身是向前傾的姿態，上半身是向後倒的姿態。

## 2. 推測名作中「整體造型的設計」：動態的模擬與時點變化

　　模特兒仿作品酒神醉酒後顛簸跟蹌的行走流程，從照片逐格推敲後，發現酒神是以連續動作中的片段體塊組合而成。照片上的箭頭是軀體的運動方向，框出處推測是米開朗基羅作品中選用的造形。

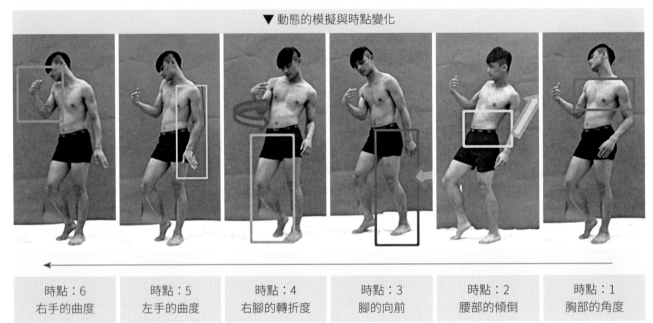

▼ 動態的模擬與時點變化

| 時點：6<br>右手的曲度 | 時點：5<br>左手的曲度 | 時點：4<br>右腳的轉折度 | 時點：3<br>腳的向前 | 時點：2<br>腰部的傾倒 | 時點：1<br>胸部的角度 |

## 3. 以多重時點、多重視角表達作品情境

　　推測米開朗基羅藉透過不同時間點的體塊結合，將酒神醉後跟蹌的抽象概念具體地表達，以下逐步解析。下列中圖的底圖是模特兒極力仿酒神姿態的最初基本圖，也是整體造型與原作最相似的一張。右欄是連續動作中不同時點的造形，從不同時點中擷取與名作相似處，逐一覆蓋在中圖後，最後形成與名作相似的造形。

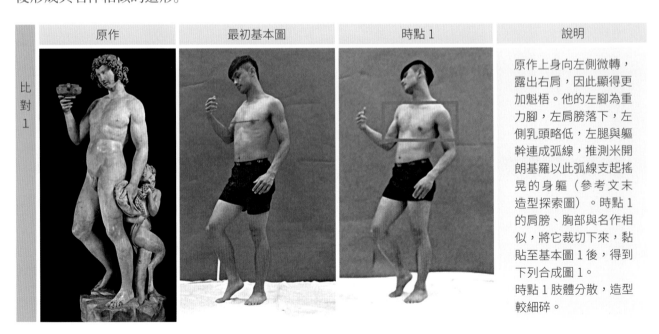

| 比對1 | 原作 | 最初基本圖 | 時點1 | 說明 |

說明欄：原作上身向左側微轉，露出右肩，因此顯得更加魁梧。他的左腳為重力腳，左肩膀落下，左側乳頭略低，左腿與軀幹連成弧線，推測米開朗基羅以此弧線支起搖晃的身軀（參考文末造型探索圖）。時點1的肩膀、胸部與名作相似，將它裁切下來，黏貼至基本圖1後，得到下列合成圖1。
時點1肢體分散，造型較細碎。

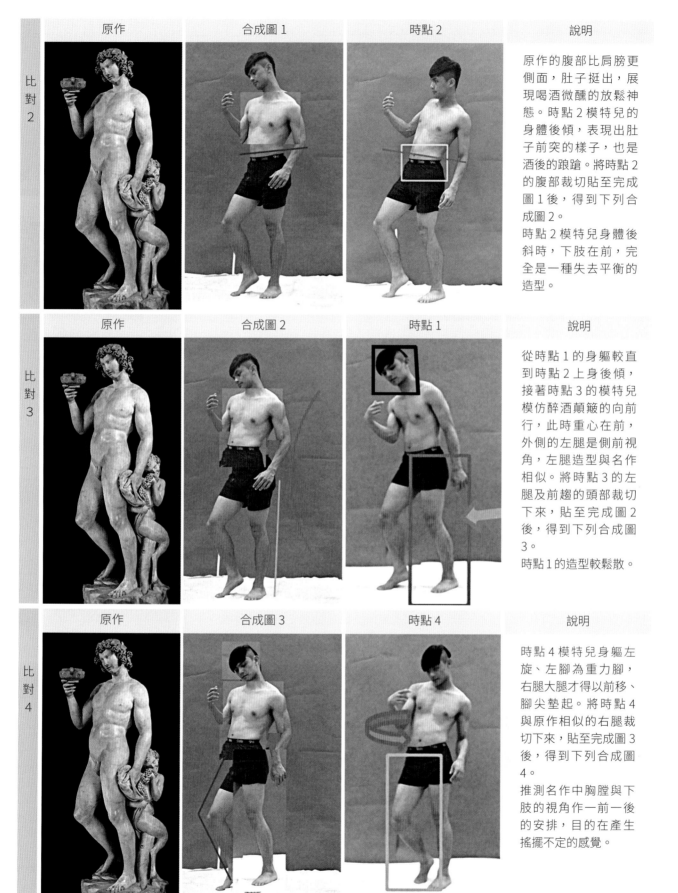

| | 原作 | 合成圖1 | 時點2 | 說明 |
|---|---|---|---|---|
| 比對2 | | | | |

原作的腹部比肩膀更側面，肚子挺出，展現喝酒微醺的放鬆神態。時點2模特兒的身體後傾，表現出肚子前突的樣子，也是酒後的踉蹌。將時點2的腹部裁切貼至完成圖1後，得到下列合成圖2。

時點2模特兒身體後斜時，下肢在前，完全是一種失去平衡的造型。

| | 原作 | 合成圖2 | 時點1 | 說明 |
|---|---|---|---|---|
| 比對3 | | | | |

從時點1的身軀較直到時點2上身後傾，接著時點3的模特兒模仿醉酒顛簸的向前行，此時重心在前，外側的左腿是側前視角，左腿造型與名作相似。將時點3的左腿及前趨的頭部裁切下來，貼至完成圖2後，得到下列合成圖3。

時點1的造型較鬆散。

| | 原作 | 合成圖3 | 時點4 | 說明 |
|---|---|---|---|---|
| 比對4 | | | | |

時點4模特兒身軀左旋、左腳為重力腳，右腿大腿才得以前移、腳尖墊起。將時點4與原作相似的右腿裁切下來，貼至完成圖3後，得到下列合成圖4。

推測名作中胸膛與下肢的視角作一前一後的安排，目的在產生搖擺不定的感覺。

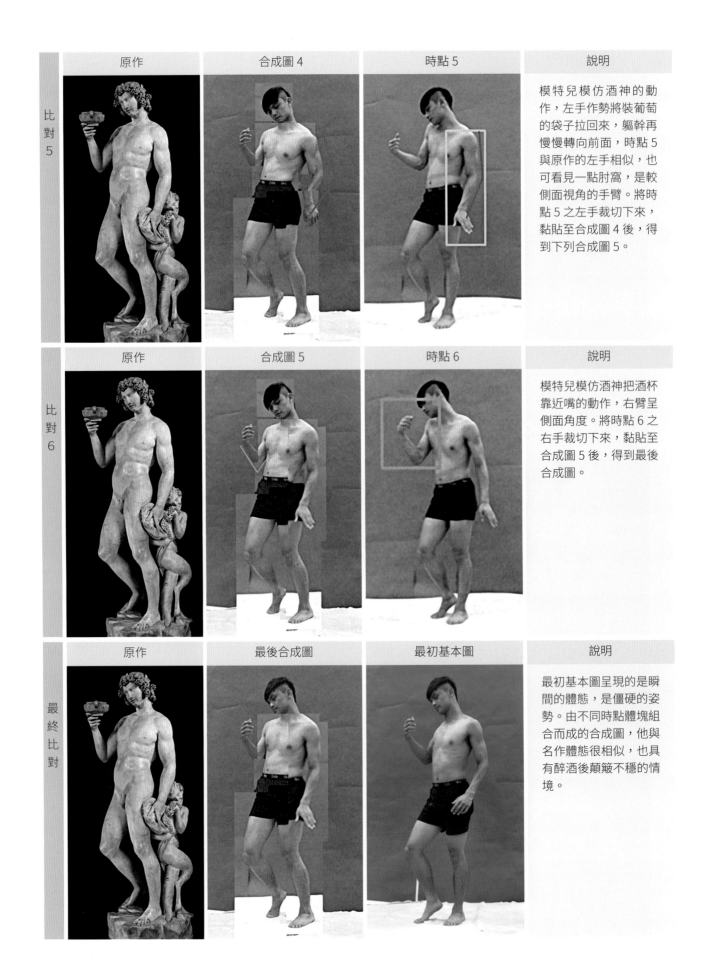

| | 原作 | 合成圖 4 | 時點 5 | 說明 |
|---|---|---|---|---|
| 比對 5 | | | | 模特兒模仿酒神的動作，左手作勢將裝葡萄的袋子拉回來，軀幹再慢慢轉向前面，時點 5 與原作的左手相似，也可看見一點肘窩，是較側面視角的手臂。將時點 5 之左手裁切下來，黏貼至合成圖 4 後，得到下列合成圖 5。 |
| 比對 6 | 原作 | 合成圖 5 | 時點 6 | 說明 |
| | | | | 模特兒模仿酒神把酒杯靠近嘴的動作，右臂呈側面角度。將時點 6 之右手裁切下來，黏貼至合成圖 5 後，得到最後合成圖。 |
| 最終比對 | 原作 | 最後合成圖 | 最初基本圖 | 說明 |
| | | | | 最初基本圖呈現的是瞬間的體態，是僵硬的姿勢。由不同時點體塊組合而成的合成圖，他與名作體態很相似，也具有醉酒後顛簸不穩的情境。 |

# 三、結語

　　欣賞完大師的作品，了解的作品背景與義涵，不只技術，從藝術解剖的角度切入，從解析中才知道藉由情境中不同時點組合，所安排出來的作品造型更具動感。 經過這份作品解析，讓我稍微了解藝術品中隱藏的藝術手法，這對我未來創作有極大的幫助。

　　文末以「名作採用多重時點、視角的造型意義」統整於下表，以及「《酒神巴克斯》之造型探索」，作本文之結束。

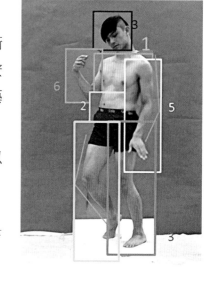

▶ 右圖之標示請與以下表格之比對 對照

## 1. 《酒神巴克斯》採用多重時點的造型意義

| | 多重時點的延續 | 多重視角的交錯 | 造形意義 |
|---|---|---|---|
| 比對 1/<br>時點 1 | 肩與胸微轉向左，重力腳在左 | 以平視角取造型 | 露出右肩，顯得較魁武。肩膀與乳頭皆隨左側重力腳下降，增加作品的動態 |
| 比對 2/<br>時點 2 | 軀幹向後傾倒 | 取腹部側面且有由下往上看的視角 | 以傾斜的身軀表現出醉態 |
| 比對 3/<br>時點 3 | 身體向前傾 | 以前側視角取左下肢造型 | 重心前移，頭部順勢前傾及下肢向後下斜之動勢，如名作中之表現 |
| 比對 4/<br>時點 4 | 腰扭轉、左肩後旋，左腳為重心腳，右腳腳尖點地 | 以較內側視角取右腿造型 | 右胸往後，左腳向前，一前一後有種搖擺不定的感覺 |
| 比對 5/<br>時點 5 | 身軀右轉 | 左臂呈側前角度 | 左手前拉，作勢將裝葡萄的袋子拉回來，向內縮緊的感覺 |
| 比對 6/<br>時點 6 | 身軀站直、右臂前屈 | 右臂呈側面角度 | 呼應酒神舉杯的動作 |
| 人體結構說明 | 米開朗基羅為了具體呈現酒醉者顛簸跟蹌行走的情境，由上文中證明他採用了多重時點中的不同體塊，集結成酒神的造型。而這些體塊在人體結構的限制下，是無法同時在同一動作、同一視角中呈現，說明如下：<br><br>● 時點 1：當模特兒的胸部、腹部的展露如名作時，左側的重力腳的動勢無法如名作般向後下斜，名作腿部是側前視角，如時點 3，側前視角的動勢與軀幹形成由上而下的彎弧。<br><br>● 時點 3：當模特兒身體向前傾、左腳在後時，左腿是側前視角，它與名作造形相似，此時模特兒的右側腹部、右腿露出更多，推測藝術家為了突顯左側的身軀與重力腳由上而下的彎弧，因此僅採用左側腿部之造形。<br><br>● 時點 4：當模特兒腰部向左扭轉，呈現內側視角的右腿時，右側腹部隨之露出更多。名作捨棄腹部之顯露，採用模特兒右腿之造型，以製造酒神因酒醉而搖晃扭曲之身形。 | | |

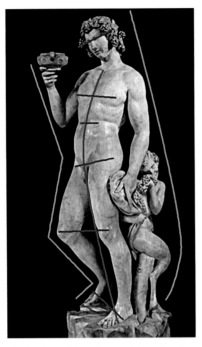

▲ 軀幹與重力腳形成的前突弧線，配合他前進的方向，身軀後側概括成向後的弧線，牽制了他的前進，因此達成視覺上的均衡。

## 2.《酒神巴克斯》之造型探索

- 整體造型概說：酒神左腳後踏、右腳腳跟提起，屈曲的膝成「>」狀、與足尖共同形成前進的符號；右肘屈曲，矢狀朝下，似乎在醉醺醺地，欲行又止的搖擺狀態，總之，右側是一種不穩定的造型。左側手臂緩緩向下，手邊依偎著吃葡萄的小桑陀爾，小桑陀爾填補了酒神細長腿後的空間，因此也鎮壓住右側不穩定的造型。

- 弧型的造型主軸：酒神身軀的動勢由頸向前下至重力腳動勢向下內收至台面，這道長長的弧線是造型的主軸。弧線朝前突出，配合他前進的方向。

- 平衡感分析：酒神身體兩側的輪廓有明顯的差異，作品左側由頭至左臂、小桑陀爾身軀，可以概括成一道向後的弧線；右側以四道逐漸縮短的折線向下壓，銳利的折線頗有前進感。中央主軸弧線與右側折線助，助長酒神的前進趨勢，而左側向後的弧線又牽制了他的前進，因此達成視覺上的穩定。

- 對稱點連接線的安排：酒神對稱點連接線幾乎都是以不規則的傾斜度呈現，如：左右肩、左右乳頭、左右腰際點、大轉子、膝、足、臉部，它增加了醉酒後身體的顛顛簸簸效果。

- 細節與和諧：雙足除了腳跟的高低外，腳的方向幾乎是平行的。他不像米開朗基羅其它的作品，雙腳幾乎都互呈穩定的「八」字型基座。推測米開朗基羅是為增加了醉酒後身體的不穩定而做如此安排。

　　透過藝用解剖學的眼光來欣賞米開朗基羅曠世名作，由頭部乃至足部、或是微小處的組合都具有其展現的情境，描繪酒神行走時享受美酒的姿態，具有鮮活的動感，搭配次要的角色及葡萄、獅皮等符號，使人生享樂的願望呼之欲出，巧妙的安排中構成此具有敘事性與十足感性的作品。酒神巴克斯造形飽滿且充滿張力，這個靜態的作品中蘊含著不可思議的活力。

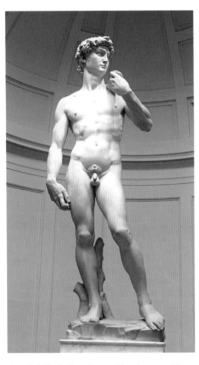

▲《大衛像》（David）高 5.17 米，是文藝復興時代米開朗基羅的傑作，此作品奠定他的雕刻家地位。大衛的雙足動勢呈「八」字型，是一穩定的造型。

# 米開朗基羅 ——《裸體巨人》

撰文 / 攝影：黃家圓・秦翊誠　　　　　指導 / 編修：魏道慧

## 一、前言

米開朗基羅（Michelangelo di Lodovico Buonarroti Simoni, 1475-1564）是義大利文藝復興時期的雕刻家、畫家、建築家和詩人，與達文西 (Leonardo da Vinci) 和拉斐爾 (Raffaello Sanzio da Urbino) 並稱「文藝復興三傑」。

▲ 《米開朗基羅像》雅科皮諾・爾孔戴 (Jacopo del Conte, 1510-1598) 繪製，他是意大利風格主義畫家。

米開朗基羅很早就成名，他創作的人物以健美著稱，以現實主義為基礎又兼具浪漫主義風格，後來的藝術家試圖模仿他的澎湃激情及高度個人化的風格，結果導致矯飾主義風潮的興起，矯飾主義是文藝復興後下一個主要的西方藝術運動。米開朗基羅著名的雕塑作品還有《摩西像》、《聖殤》、《奴隸》等，最著名的繪畫是梵蒂岡西斯汀禮拜堂的《創世紀》(Genesis) 天頂畫和壁畫《最後的審判》、《創造亞當》和《聖家族》等。

米開朗基羅於西元 1508 年至 1512 年間，應儒略二世 (Julius II, 1443-1513) 之託，在梵諦岡使徒宮 (Apostolic Palace) 西斯汀小教堂 800 平方米的天頂獨力繪製壁畫。其中繪製於天頂簷壁框中央，在九幅《創世記》壁畫中幅窄框的兩端，配置了二十位造型特殊的裸體巨人 (Ignudi)，裸體巨人兩人一組，他們合力展示直徑 135 公分的十面金色圓牌。

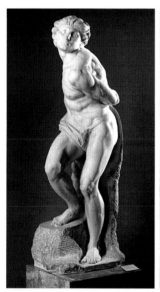

▲ 被束縛的奴隸 (Rebellious Slave, 1513-1516) 高 2.15 米，現收藏於巴黎羅浮宮。

▲ 《摩西像》高 235 厘米，創作於公元 1513 － 1516 年，現位於羅馬梵蒂岡聖彼得大教堂。

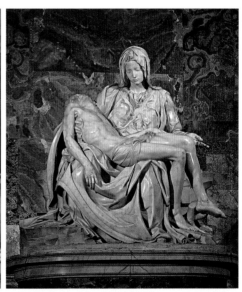

▲ 《聖殤》亦稱《哀悼基督》，是 1497 年米開朗基羅應法國樞機之邀而創作的雕塑作品，現位於羅馬梵蒂岡聖彼得大教堂內。

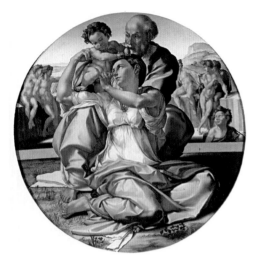

▲《聖家庭與聖約翰》(Holy Family with the young Saint John, 1503－1505) 直徑 1.2 米，蛋彩木板畫，收藏於佛羅倫斯烏菲茲美術館。

米開朗基羅最初本無意於繪畫，他的志向是成為一位雕刻家，並且只在意「雕」而不在意「塑」。他認為雕刻就是把靈魂從石頭裡解放出來，就像人們掙脫自己的肉體束縛一樣，雕像完成就如同掙脫枷鎖重獲新生。他的藝術風格有很深的人文主義思想。

為什麼米開朗基羅要為教皇做繪畫工作呢？這是因為他的敵手認為他只會雕刻，不會畫畫，因此去慫恿教皇。身為雕刻家的米開朗基羅對此感到失望，在動筆作畫之日，無奈地寫下：「1508 年 5 月 10 日，我，雕刻家米開朗基羅 . 波納洛提，... 這天開始畫西斯汀天頂壁畫 ...」。

本文要研究的是米開朗基羅作品《創世紀》中《諾亞醉酒》(Drunkenness of Noah) 周圍的裸體巨人之一，這些巨人即使是為了裝飾而存在的，但仍個個精彩。每兩人一組並共同展示一面金牌，金牌上面彷彿刻著《列王紀》中的情節。這些健美裸體青年，究竟是為了代表什麼而存在？至今學界沒有定論。

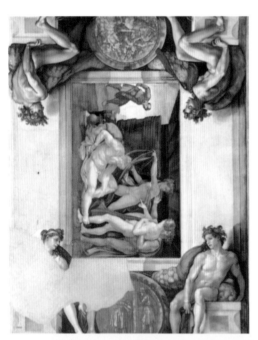

◀ 中間畫面是《創世紀》中的《諾亞醉酒》(Drunkenness of Noah)，周角有四個裸體巨人，巨人兩兩成對，兩人共同展示一面金牌，金牌上面仿浮雕刻畫著《列王紀》中的情節。本文要研究的是右下角的斜坐裸體巨人。

▼《創世紀》( Genesis, 3654 x 1314 cm, 1508-1512)
米開朗基羅，在梵蒂岡西斯汀教堂天頂中央，按建築框邊畫的 9 幅宗教題材的壁畫，畫題均取材自《聖經》中有關開天闢地至洪水方舟的故事。本文解析的裸體巨人在此畫中。

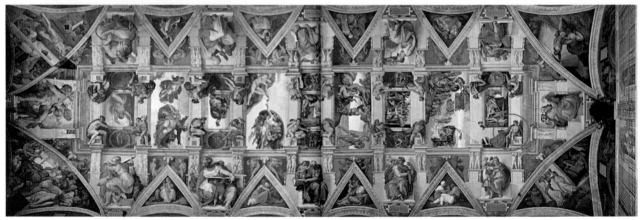

# 二、研究內容

## 1. 名作與自然人體的造形比較

　　這位裸體巨人位在金牌右側，他以反向「S」型的動勢向左、右拉開，此動勢亦將觀者的視線引導向中間的圓型金牌。

　　為了更直接體會作品與自然人體的差異，解析之初先請模特兒模仿裸體巨人姿態、拍攝最接近的角度，以作為名作與自然人體差異比對之最初基本圖，然而從中發現看似平凡的姿態，實非自然人體所能達到。接著推想裸體巨人展現坐姿的流程，再請模特兒依流程先坐直、肩膀逐漸左轉、身體向左斜、右肩落下⋯等，逐一拍攝後從中推敲它與原作之異同。

## 2. 推測名作中「整體造型的設計」：動態的模擬與時點的變化

　　到目前為止，沒有人能解釋這些裸體巨人的背景故事，只能將它當作為了裝飾、豐富畫面而存在，雖然難以藉由故事來推敲巨人所要展現的情境。然而，巨人那扭曲的姿態，足以讓我們藉由想像力，在腦海中呈現一個天庭中人物的轉身動態。從照片逐格推敲後，發現作裸體巨人主要是以連續動作中的片段重組而成，於下圖框出處推測是米開朗基羅作品中選用的造形。

▲ 下面照片為整體造型與名作最相接近的最初基本圖，原作其與模特兒的身體皆向左右外拉，但米開朗基羅對局部的鋪陳，以下一一梳理。

| 時點 1 | 時點 2 | 時點 3 | 時點 4 |
|---|---|---|---|

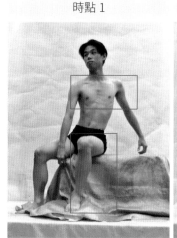 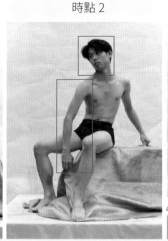 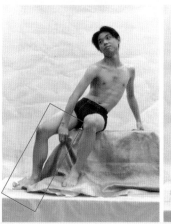 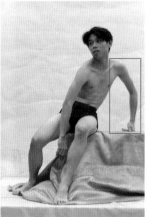

▲ 連續動態推測，一開始模特兒的下半身都朝右傾斜，上半身往左撐後，可以觀察到右腿與原作逐漸相似。

## 3. 以多重時點表達作品情境

　　中圖的底圖是模特兒盡力仿裸體巨人的最初基本圖，最初基本圖也是整體造型與名作最相似的一張，因此以他為組合圖的底圖。右欄是連續動作中不同時點的片段，從不同時點中擷取與名作造形相似處，逐一覆蓋在中圖、最初基本圖後，最終得到與名作相似的造形。

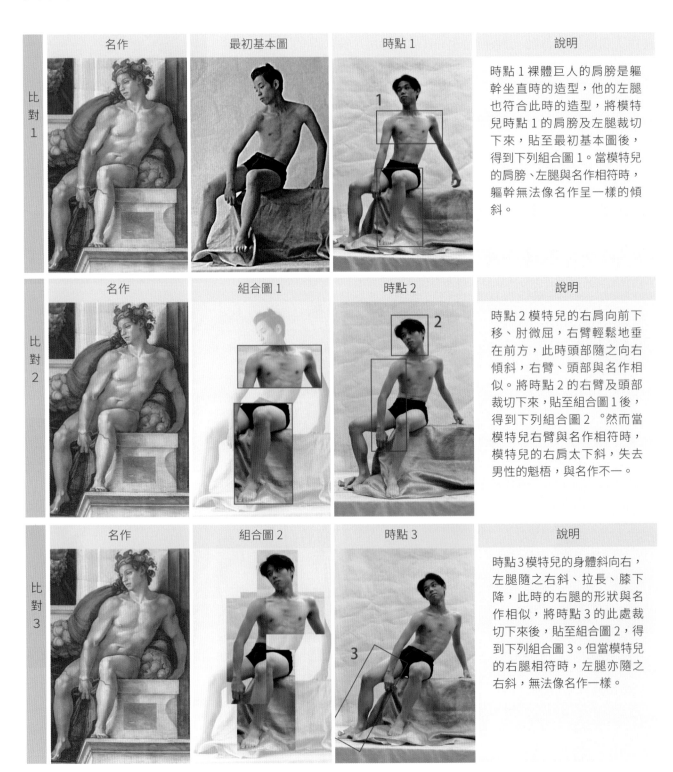

| | 名作 | 最初基本圖 | 時點 1 | 說明 |
|---|---|---|---|---|
| 比對 1 | | | | 時點 1 裸體巨人的肩膀是軀幹坐直時的造型，他的左腿也符合此時的造型，將模特兒時點 1 的肩膀及左腿裁切下來，貼至最初基本圖後，得到下列組合圖 1。當模特兒的肩膀、左腿與名作相符時，軀幹無法像名作呈一樣的傾斜。 |

| | 名作 | 組合圖 1 | 時點 2 | 說明 |
|---|---|---|---|---|
| 比對 2 | | | | 時點 2 模特兒的右肩向前下移、肘微屈，右臂輕鬆地垂在前方，此時頭部隨之向右傾斜，右臂、頭部與名作相似。將時點 2 的右臂及頭部裁切下來，貼至組合圖 1 後，得到下列組合圖 2。然而當模特兒右臂與名作相符時，模特兒的右肩太下斜，失去男性的魁梧，與名作不一。 |

| | 名作 | 組合圖 2 | 時點 3 | 說明 |
|---|---|---|---|---|
| 比對 3 | | | | 時點 3 模特兒的身體斜向右，左腿隨之右斜、拉長、膝下降，此時的右腿的形狀與名作相似，將時點 3 的此處裁切下來後，貼至組合圖 2，得到下列組合圖 3。但當模特兒的右腿相符時，左腿亦隨之右斜，無法像名作一樣。 |

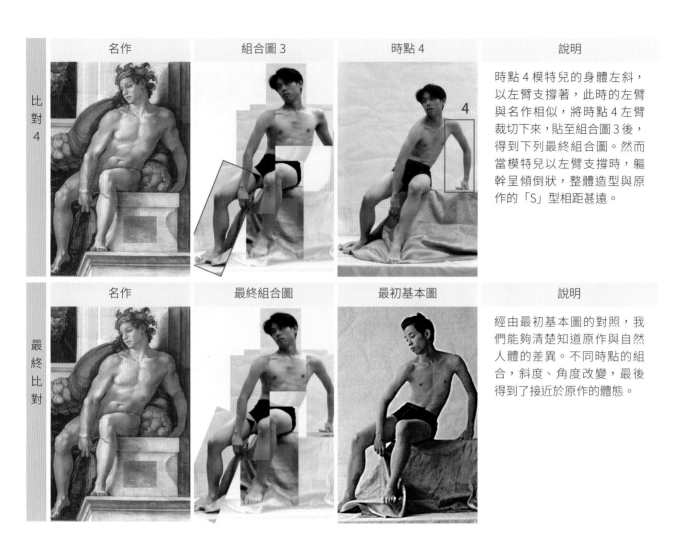

| | 名作 | 組合圖 3 | 時點 4 | 說明 |
|---|---|---|---|---|
| 比對4 | | | | 時點 4 模特兒的身體左斜，以左臂支撐著，此時的左臂與名作相似，將時點 4 左臂裁切下來，貼至組合圖 3 後，得到下列最終組合圖。然而當模特兒以左臂支撐時，軀幹呈傾倒狀，整體造型與原作的「S」型相距甚遠。 |
| | 名作 | 最終組合圖 | 最初基本圖 | 說明 |
| 最終比對 | | | | 經由最初基本圖的對照，我們能夠清楚知道原作與自然人體的差異。不同時點的組合，斜度、角度改變，最後得到了接近於原作的體態。 |

# 三、結語

　　平時我們看一件作品、看畫裡的人物，只會欣賞、讚嘆它的美，看似一個很自然的角色被畫家點綴得活靈活現，從來沒想到一幅畫裡面還有如此奧妙！從藝術解剖的角度切入，透過一步步解析，才知道如此造形完美的作品如何形成。文末以「名作採用多重時點、視角的造型意義」統整於下表，以及「《裸體巨人》之造型探索」，作本文之結束。

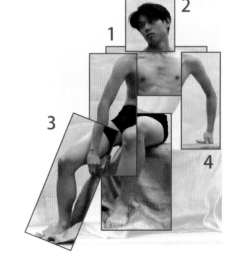

▶ 右圖標碼請與以下表格之組合序對

## 1. 名作中採用多重時點的造型意義

| | 多重時點的延續 | 多重視角的交錯 | 造型意義 |
|---|---|---|---|
| 比對1/<br>時點1 | 軀幹坐直、肩膀微微右轉 | 以平視角取肩膀及左腿之造型 | 以正面的胸膛、正面的左腿，面對觀眾、直接與觀眾對話。以正面肩膀的寬度，展現男性的魁梧，此時的肩膀呈水平狀態，使傾斜的身軀在此達到平衡 |
| 比對2/<br>時點3 | 右肩向前下移、肘微屈 | 以平視角取右臂之造型，以仰角取頭部造型 | 頭部右傾、右臂輕鬆地垂在前方，增加從右到左的動感 |
| 比對3/<br>時點4 | 身體斜向右 | 以平視角取左腿造型 | 左腿拉長、兩膝高低落差加大，動態加大，空間再向右延伸，似巨人正在轉身中 |
| 比對4/<br>時點4 | 身體左斜 | 以平視角取左臂造型 | 空間向左延伸，加強了裸體巨人身體在傾的支撐 |

## 2.《裸體巨人》構圖探索

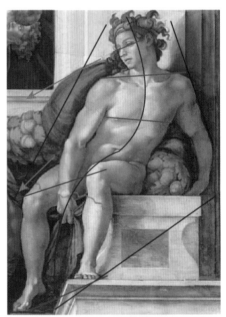

- 整體構圖概說：裸體巨人坐在與他膚色相近的方型石座上，人體與石座共同形成三角構圖（綠色線），因此巨人獲致穩定基座。方型石座下方石緣是三角形的底邊，巨人的左側頭髮與手臂連成三角形的一邊，右邊臉頰外側的棕色頭髮填補了頸側凹陷，頭、手臂、大腿連成三角形的另一邊，肢體與負空間渾然一體。原本裸體巨人的外圍輪廓起伏很大，肢體間的負空間形體破碎，如果沒有經過這樣的安排，觀眾的目光無法凝聚於巨人本體，觀眾也無法藉巨人的體態將的目光導向金牌。

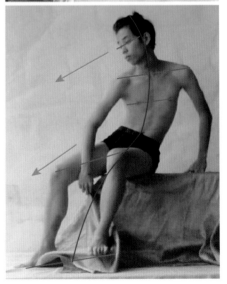

- 縱橫空間的安排：裸體巨人橫向空間安排是臉部朝右、肩膀微向左、全身中央的腹部朝前、大腿右移、左小腿轉向前面，幾乎是一左一右一左一右的。縱向空間安排是順著軀幹朝向下後，大腿前伸、小腿垂直、足部再前伸，身軀呈階梯狀的安排，使人感覺穩重而不失空間的延展。

- 平衡感分析：巨人全身動勢呈強烈的反向「S」型，上半身向左傾，下半身與兩條垂直的小腿、右前臂共同牽制了上半身的左傾，因此達成視覺上的均衡。

- 對稱點連接線的安排：巨人的左右眼、肩、乳頭之對稱點連接線，共同形成放射狀，聚焦至巨人的右側，也就是金牌這一側。下半身的左右膝、足則形成斜向的平行線，也是斜向金牌的一側。巨人的雙眼斜度指向右下方金牌，右大腿、右上臂也以不同的斜度指向金牌。

- 與觀者互動的安排：巨人的右胸、腹部、左小腿、左足朝向前方，米開朗基羅安排他們面向觀眾、與觀眾直接對話。米開朗基羅將原本應該是內側面的右小腿（參考模特兒基本圖），改為側前角度，以避免將觀眾視線帶離、失去對巨人本體的關注。

- 細節與和諧：他將右臂與軀幹間的空間縮小，左臂與軀幹間、小腿間填入他物，無論是左側填入他物或小腿間手部所持的絲帶物之色調與軀體皆非常協調，推測米開朗基羅不讓這些外部空間破壞了造型的完整性，以產生更大的張力。

　　透過藝用解剖學的眼光來欣賞米開蘭基羅曠世名作的一隅，兩位巨人牽引著絲帶，將刻畫宗教故事的金牌舉重若輕地呈現在世人面前。人物造形飽滿且充滿張力，這個靜態的動作中充盈著不可思議的活力，將優雅脫俗的天庭之人襯托得超越凡俗，表現出對永恆的仰望。

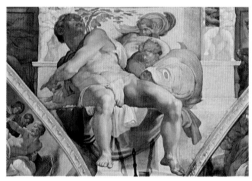

◀ 圍繞在《創世紀》四周的三角穹隅間，有十二個古代的預言家，其中約拿的位置被安排在《最後的審判》基督的正上方。約拿一直逃避上帝給他的使命，在被大魚吞入腹內三天後，他才悟到天命終不可違。約拿向後仰頭，仿佛正在和神討價還價。

# 米開朗基羅 ——《晨》

撰文 / 攝影：周燕萍　　　　指導 / 編修：魏道慧

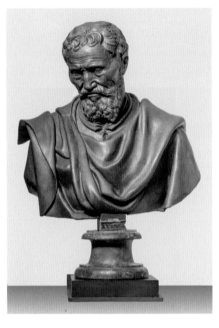

▲ 米開朗基羅像 (Michelangelo Bust, 1564)，伏爾泰拉 (Daniele da Volterra) 製作。

## 一、前言

　　米開朗基羅 (Michelangelo, 1475-1564 年)，是盛期文藝復興時的傑出藝術家。他的作品以人物健美著稱，即使是女性的軀體也描畫得肌肉健壯。他的雕刻作品舉世聞名，此外，他最著名的繪畫是梵蒂岡西斯汀禮拜堂的《創世紀》天頂畫和壁畫《最後的審判》。

　　西斯汀禮拜堂天頂壁畫完成後，他斷斷續續地多年為教皇創作陵墓雕塑，完成著名的《垂死的奴隸》、《被束縛的奴隸》、《摩西像》等，又為美蒂奇家族墓設計，費時近十五年。《晨》(Dawn)、《昏》(Dusk)、《晝》(Day)、《夜》(Night) 四座雕像構思新奇，卻是米開蘭基羅在中年後遭受到一連串打擊間所做，作品反映出憂鬱不安的特點，不再是美麗的象徵，轉而展現人類命運的悲劇，彷彿呼應藝術家本身理想的破滅、內心的矛盾以及思想的苦悶。

▲《樓梯上的聖母》(Madonna of the Stairs, 56.7×40.1 公分)

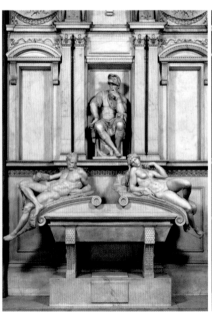

▲ 美蒂奇墓 (Tomb of Lorenzo di Piero de' Medici) 前的《晨》、《昏》

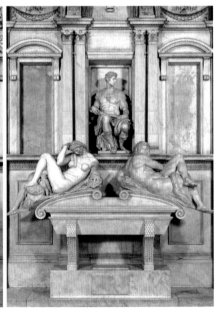

▲ 美蒂奇墓 (Tomb of Lorenzo di Piero de' Medici) 前的《晝》、《夜》

其後，60 歲的米開朗基羅又歷時七年，獨力完成巨幅壁畫《最後的審判》，主題描繪耶穌基督審判眾生之景，數百個人物雄偉壯觀，雖受世人讚揚，但許多人也視其為批判宗教之作。有鑒於圖像表達時代精神與進行抗辯的困難，於是米開朗基羅想透過建築來跨越限制。

在所有的藝術形式之中，建築藝術最接近他的思想，可以無聲地吶喊出抗拒之情。正如他在一首十四行詩裡面寫到「讓夜之神宣稱，她不願意甦醒也不願意聽見或看見，她希望化為石頭，現世的傷痛和羞恥不能打動他⋯」

佛羅倫斯聖老楞佐大殿 (Basilica di San Lorenzo) 堪稱義大利佛羅倫斯現存最古老的大型教堂，位於市中心商業區，大殿的後方是美蒂奇禮拜堂 (Cappelle Medicee)。公元 393 年，米蘭大主教把這裡作為佛羅倫斯的主教座堂。後來多次翻新，又增加了舊聖器室 (Sagrestia Vecchia)，後來又建造的新聖器收藏室 (Sagrestia Nuova) 為米開朗基羅所設計。

米開朗基羅曾經參加保衛佛羅倫斯的戰鬥，當佛羅倫斯戰敗後，他流亡外地，受到通緝。新教皇利奧 10 世提出為美蒂奇小禮拜堂作雕刻為赦免條件時，他忍辱回到佛羅倫斯。在 1520-1534 年間，創作了四個象徵性的人體：《晨》、《昏》、《晝》、《夜》，展示於美蒂奇禮拜堂的新聖器收藏室內。時值義大利處於內憂外患的年代，這些作品反映了他歷經戰亂後痛苦不安的心情。本文以米開朗基羅的其中一件石雕—《晨》—做研究。

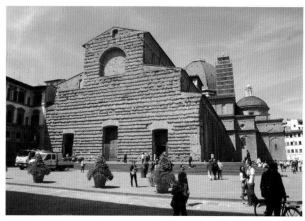

▲ 美蒂奇小禮拜堂（Cappelle Medicee）

▲ 舊聖器收藏室 (Sagrestia Vecchia)

▲ 米開朗基羅設計的新聖器收藏室 (Sagrestia Nuova)

▲ 美蒂奇墓（Tomb of Lorenzo di Piero de' Medici）
前左側的《昏》(Dusk, 1520~1534)，右側的《晨》(Dawn, 1520~1534)

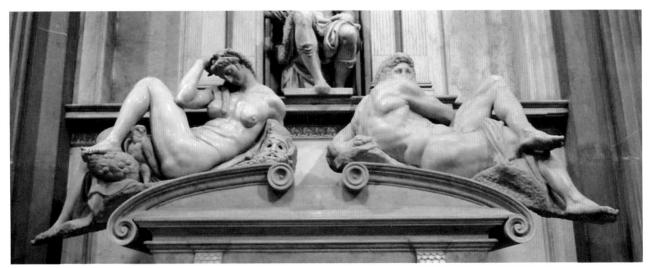

▲ 美蒂奇墓（Tomb of Lorenzo di Piero de' Medici）
前左側的《夜》(Night, 1520~1534)，右側的《畫》(Day, 1520~1534)

　　米開朗基羅創作的建築裝飾分為兩組，相互對應，《晨》、《夜》是年輕女子，而《昏》、《畫》則為老年人，四件雕像都似是即使在睡夢中也輾轉難眠，象徵世人難以擺脫時間的控制，一天的畫夜晨昏輪轉與終歸一死的命運，同時也反映出當時世人對宗教改革、生活的不安。

　　這四件作品，正回應著米開朗基羅所寫的詩：睡眠是甜蜜的，成為頑石更是幸福，只要世上還有罪惡與恥辱時，不見不聞、無知無覺，於我是最大的歡樂，因此，不要驚醒我。啊！講話輕些吧！

## 二、研究內容

### 1. 名作與自然人體的造型比較

　　《晨》為大理石雕刻，全長6尺8寸，被塑為神態朦朧的女性身軀，似是剛從不安的夢中被驚醒的瞬間。雕像將女性的身體塑得豐滿、健壯，具有剛柔兼蓄的美感，而她的臉上有些許悲傷和憂慮。

　　米開朗基羅在作品中，充份表現了形體與造型上的精心安排，既展現人體造型規律的美態，亦巧妙地呈現出一種憂鬱的狀態，例如：

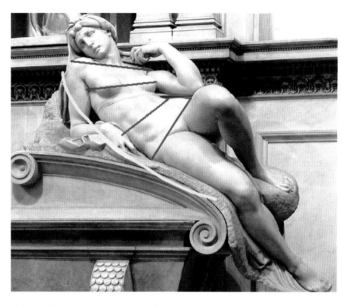

▲ 《晨》(Dawn, 1520-1534)

- 左右對稱點連接線成放射狀，頭、肩、腹、腿形成流暢的弧形 (紅色及黃色線段)。

- 她右側的骨盆上撐，肩膀即落下，這是為了達到肢體的平衡，而產生的矯正反應。此時的左側，骨盆下移、肩膀上撐，左右兩側呈相反動勢，這也是為了達到肢體的平衡而產生的矯正反應。

　　本研究先以模特兒模仿名作的動態，拍攝後得到最初基本圖，從認識作品與自然人體的造形差異開始，再由差異中發掘名作的藝術手法。從下圖的對照中發現米開朗基羅作品充滿動感，而模特兒雖是自然人體，但姿態卻是僵硬的。下一步將會從情境模擬中的時點變化，逐一分析。

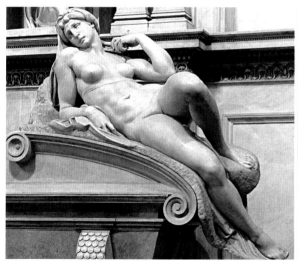 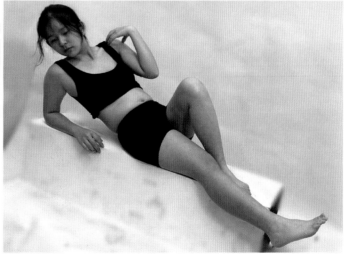

　　▲ 作品與自然人的比較，這是模特兒的姿態、視角最接近作品的照片，也就是後續比對中的最初基本圖。

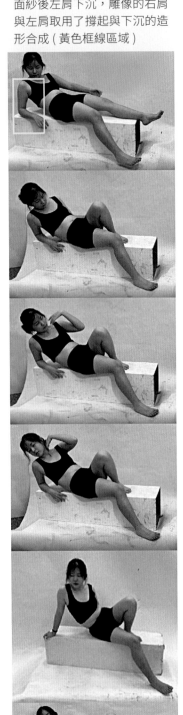

## 2. 推測名作中「整體造型的設計」：動態的模擬與時點變化

- 推測米開朗基羅想要呈現少女被驚醒、撐起身、掀起面紗往外望、坐起來，繼而躺回沉眠的情境。因此透過模特兒的模仿，做出近似名作的連串動態（右圖）。經推敲後發現，名作的右肩、右胸腔與左肩是兩個前後動作的銜接（黃色框線），右肩與胸腔向外伸展而左手提起時，左肩不可能低於右肩（下圖），因此是前後動作銜接。名作右肩比左肩高，既呈現出疲憊的心理狀態，亦增加了肢體的律動感與視覺深度。

- 拉長了的胸鎖乳突肌，雖有違自然現象，但增強了頭部轉動的感覺，又令頭部與身體呈現美麗的弧度（下圖紅色線）。

- 名作的雙腿及腹部是以較俯視的角度呈現，以突顯她臥姿之沉穩。（下圖紅色圈）

- 腹部除了較面向觀者，名作造形上亦拉長了右側軀幹，令右側身軀弧線更為流暢。（下圖黃色線）

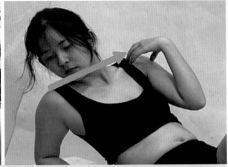

▲ 左肩與右肩動向不一致，雖有違人體自然規律，但亦是連續動作之組合。

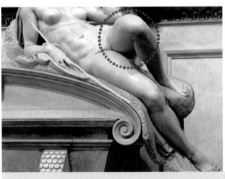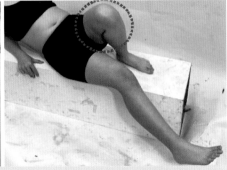

▲ 右圖是以較俯視角拍攝的模擬圖，左腿、腹部與名作造形相符。

## 3. 推測名作中「整體造型的設計」：動態與時點、視角的變化

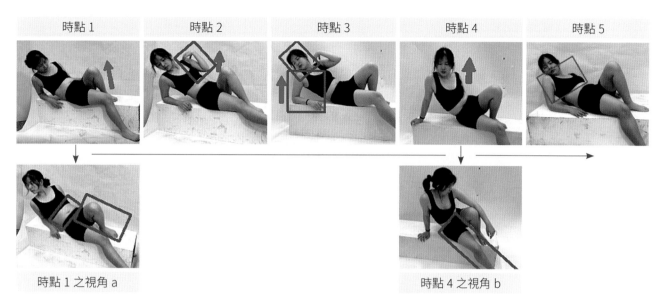

▲ 圖中的紅色框線為造型之取景，藍色箭頭為動態示意。
- 時點 1 之視角 a 是俯視角的腹部與左腿造型
- 時點 2 是左手掀起面紗時的造型
- 時點 3 是向外轉的頭部與右手的造型
- 時點 4 之視角 b 是右腿伸長斜置的俯視角造型
- 時點 5 是躺下時肩膀傾斜的造型

## 4. 以多重時點、多重視角表達作品情境

　　下列中圖為模特兒極力模仿名作的最初基本圖，右欄是不同時點或不同視角的圖片，從中擷取與名作相似之處，再逐一覆蓋在中圖的最初基本圖上，最後逐漸形成與原作相似的造型，由此印證名作的造形，是由連續動作中不同時點、不同視角所組成的。

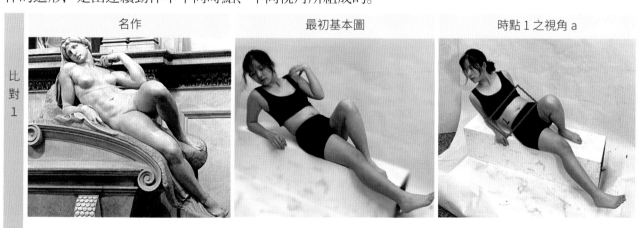

名作的腹部比胸部更外轉、顯示以較正面的角度面向觀眾，推測米氏以腹部增加女子臥躺的情境。
將時點 1 之視角 a 的腹部組合到最初基本圖上，得到下列組合圖 1。

| 名作 | 組合圖 1 | 時點 1 之視角 a |

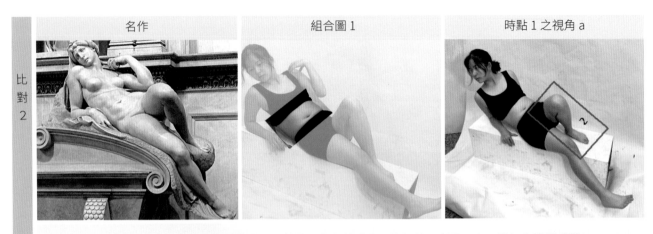

推測米氏取左腿前上方的俯視角度，此時足背完整呈現，它加強了左腿下壓、撐起身體的感覺。
將時點 1 之視角 a 的左腿組合到組合圖 1，得到組合圖 2。

| 名作 | 組合圖 2 | 時點 4 之視角 b |

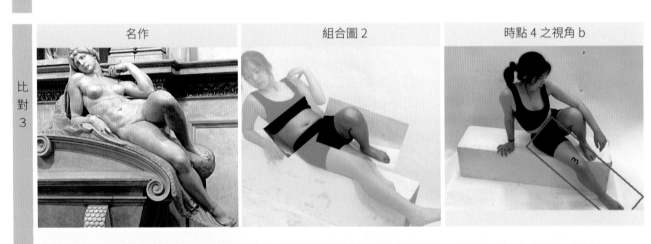

伸直右大腿取俯視角度，推測米氏以足背、大腿面向觀者，同時也延長了右側身軀，
形成明顯的左右對比，增加了畫面的豐富度。將時點 4 之視角 b 的右腿組合到基組合圖 2，得到下列組合圖 3。

| 名作 | 組合圖 3 | 時點 5 |

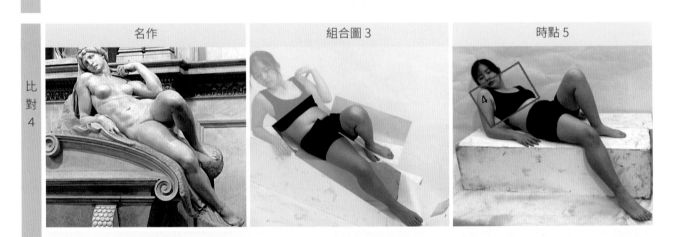

從模特兒模擬情境流程時發現，作品中左肩與胸部向左轉、左手提起時，左肩不可能低於右肩。
推測米氏是以躺下的左肩造形，與臥躺時俯視的腹部銜接，是多重時點的組合。
將時點 5 的左肩與胸部組合到組合圖 3，得到下列組合圖 4。

比
對
5

| 名作 | 組合圖 4 | 時點 3 |
|---|---|---|

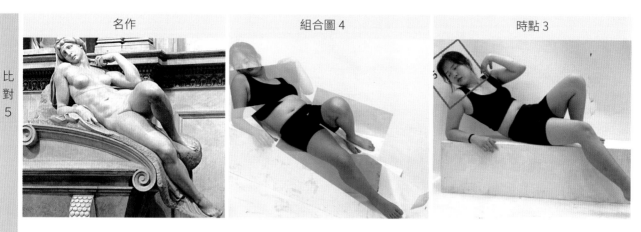

頭部向右轉，讓臉部這主體朝外、面向觀眾，同時臉中軸也將觀者視線向下延伸、貫穿全身。
米氏藉隆起的胸鎖乳突肌，加強頭部轉動的效果。將時點 3 的頭部組合到組合圖 4，得到下列組合圖 5。

比
對
6

| 名作 | 組合圖 5 | 時點 2 |
|---|---|---|

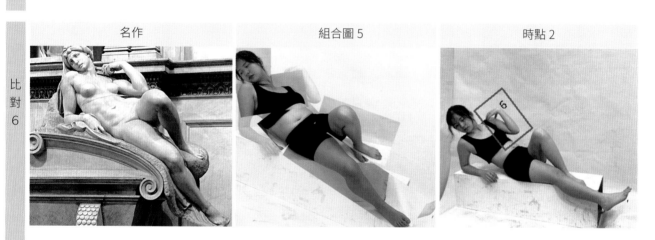

左手肘、左腕屈曲，是掀起面紗的一刻，女子手伸向頸部及帶著愁容的臉，左臂延伸向左小腿，
觀者視線因此由上而下貫穿左側。將時點 2 的左手組合到組合圖 5，得到組合下列圖 6。

比
對
7

| 名作 | 組合圖 6 | 時點 3 |
|---|---|---|

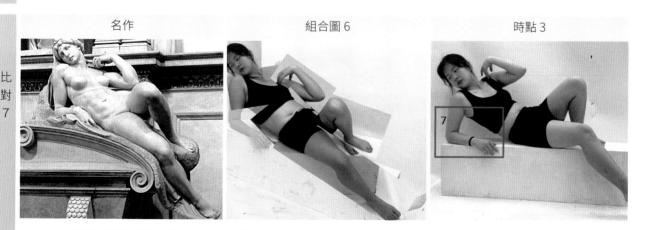

模特兒模擬起身的動作，以右臂撐起了的右肩，垂直的右上臂指向頭部、水平的右前臂指向軀幹，
兩者形成直角，既強力支撐著身軀，亦有視線引導作用。
將時點 3 的右手部分組合到組合圖 6，得到下列最終組合圖。

| | 名作 | 最終組合圖 | 最初基本圖 |
|---|---|---|---|
| 最終比對 | 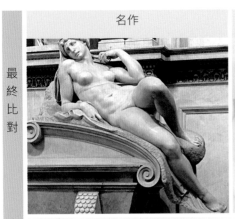 | 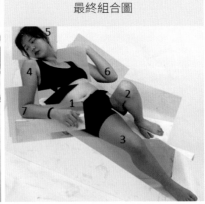 | 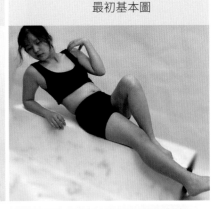 |

經由逐步的組合，我們能夠更清楚知道原作與自然人體之間的差異，透過不同時點、不同視角，改變斜度、角度，最後得到了接近於原作的體態，有別於單一時點、單一視角的最初基本圖。

# 三、結語

　　經過時點、視角與誇飾的手法，再次比對最初基準圖時，我們發現經過大肆修改所得的最終組合圖，更加接近原作了。最終組合圖的「意境」得到了大幅的提升。比起擺出相仿姿態的自然人體，還要鮮活得多。文末以「名作採用多重時點、視角的造型意義」統整於下表，以及「《晨》之造型探索」，作本文之結束。

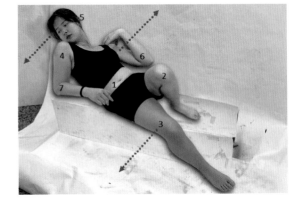

▶ 右圖之標示請與以下表格之比對對照

## 1. 名作中採用多重時點的造型意義

| | 多重視角的交錯 | 多重動態的延續 | 造型意義 |
|---|---|---|---|
| 比對 1 /<br>時點 1 之視角 a | 取腹部俯視的造型 | 腹部向右轉，以比胸廓更正面的角度呈現 | 胸廓略朝左、腹部朝前，既呈現轉身的動作，又增加雕像臥躺的情境 |
| 比對 2 /<br>時點 1 之視角 a | 取左腿俯視的造型 | 左腿撐起，加強欲起身的動作 | 屈膝、腳背會完整呈現，它加強了左腿下壓、欲起身的感覺 |
| 比對 3 /<br>時點 4 之視角 b | 取右腿俯視角度造型 | 右腿、右足背的正面面向觀者 | 製造右側身軀躺著，左側欲翻轉過來的效果 |
| 比對 4 /<br>時點 5 | 取肩與胸之造型 | 左肩往下沉 | 以左肩下垂，化解左腿即將右翻、掉下來的困境 |
| 比對 5 /<br>時點 3 | 取頭部造型 | 頭部向右轉靠向右肩 | 臉部朝外、面向觀眾，頭中軸身軀動線銜接 |

| | | | |
|---|---|---|---|
| 比對6/<br>時點2 | 取左手造型 | 左手指向臉部、手肘貼近<br>左腿 | 雕像的手伸向帶著愁容的臉,左臂指向<br>小腿,上下氣勢銜接 |
| 比對7/<br>時點3 | 取右手造型 | 右手撐起身體,增加整個<br>身軀的弧度 | 右上臂以垂直的方式撐起右肩,前臂與<br>手則指向身軀,既強力支撐著身軀,亦<br>有視線引導作用 |

## 2.《晨》之造型探索

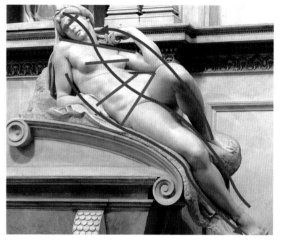

▲ 體中央呈波浪狀的動線,左側從小腿向上指向頭部,右側以波浪狀的線條蜿蜒向下。 身軀的左右對稱點連接線呈放射狀,指向深度空間,而臉部的對稱點連接線則呈相反的動勢,面部得以朝向下方的觀者。

- 此作斜倚著壁龕上的雕像背部面壁,正面無所遮蔽、肢體展露無遺,圖片展現的是雕像的主角度。體中央由頭至腳呈波浪狀的動線,而軀體左側從小腿向上沿著左前臂指向頭部,隨著臉部方向,軀體右側以波浪狀的線條蜿蜒向下。

- 雕像的軀體一側壓縮,一側展開。壓縮側的肩與骨盆相近、肘與膝相依,展開側的肩與骨盆相離、腿伸直。伸直的大腿與腹,似沈甸甸的向下倚著,屈曲的腿與下撐的足及翻起的骨盆,似將轉身過來。

- 左右肩線、乳頭、腰際、骨盆的對稱點連接線呈放射狀,指向深度空間,化解了欲翻身向前落下的身型(左腿伸直、右屈膝助長了翻下動作)。而臉部的對稱點連接線則採以相反的動勢,在秩序中安排了變化,既避免單調又得以面部朝向下方的觀者。

- 雙肘屈曲,右邊呈「L」型,右上臂用力撐起右肩,加強了肩之向內下斜度,又間接指向臉部,前臂與手則轉向身軀。左邊呈「V」型,左上臂既延伸了肩膀的動勢,左前臂又將左側肢體氣勢上下銜接,由小腿經前臂、間接指向頭部。

- 女子面朝右下、胸向左、腹與右下肢朝前、左下肢微向左,多重面向的體塊深具意義。女子斜倚著壁龕上,面朝右下是在與觀眾對話;腹與右下肢朝前,以正面面向觀眾,亦具有與觀眾對話的意義;胸向左、左下肢微向左,是將斜倚的身軀往內拉,亦有化解身軀翻落之意義;而腹與右下肢朝前,亦具有到此為止、身軀在此定位之意。

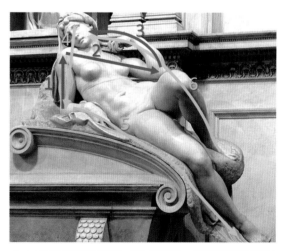

▲ 屈曲的雙肘及兩腕,形成迴路,引導視線至哀傷的臉,再指向拉長的身軀,視線向下延伸後回到屈曲的左側、臉部…繼續循環。

- 屈曲的雙肘及兩腕,形成迴路,引導視線至神態朦朧的臉,再指向拉長的身軀,視線向下延伸後回到

屈曲的左側、臉部…繼續循環。

- 人體是左右對稱的，米氏在與伸展對立的左側納入多樣變化，伸展的左側則平衡而放鬆，細膩的安排對立統一又靈活多變的形式。

　　米開朗基羅創作的《昏》、《晨》、《夜》《晝》，四件雕像都在反應人們對當時動盪生活的不安，即使在睡夢中也輾轉難眠，造型圓熟而專注於情感表現。本文是以藝用解剖學的基礎知識，比對自然人體與名作之異同，推測分析名家藝術手法的過程中，以瞭解到藝術家是如何將一個意境濃縮在靜止的畫面中。藉由這次的研究，不僅開拓了我們藝術欣賞的視野，培養更敏銳的眼睛，探索藝術創作背後不只是感性浪漫，也結合理性且條理的創作脈絡，循著前人的智慧，延續邏輯與美的藝術真諦，相信對我們創作在思維上有所昇華。

▲ 教皇儒略二世墓 (Tomb of Pope Julius II，大理石 , 米開朗基羅創作於 1453-1513)。

# 二、律動之形

6. 米隆（Myron of Eleutherae, 480-440 BC)
  ——《擲鐵餅者》

7. 卡爾波 (Jean-Baptiste Carpeaux, 1827 - 1875)
  ——《舞蹈》

8. 馬約爾 (Aristide Maillol, 1861-1944)
  ——《空氣》

9. 竇加 (Edgar Degas, 1834-1917)
  ——《看著右腳底的舞者》

10. 裡默 (William Rimmer , 1816 - 1879)
  ——《墮落的角鬥士》

# 米隆 —《擲鐵餅者》

撰文／攝影：龍暐翔　　　指導／編修：魏道慧

## 一、前言

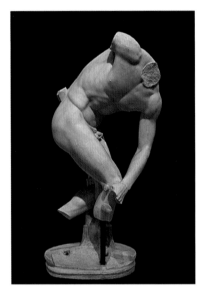

▲ 由十四個大理石碎片組成，並加以支撐的《擲鐵餅者》複製品。

米隆（Myron of Eleutherae）活躍於公元前 480-440 年，是希臘著名雕刻家，作品突破了古風T時期的拘謹形式，將希臘雕刻帶入古典風格的成熟期。米隆也是位藝術革新者，勇於探索和表現新穎的雕刻技法，運用大膽的姿態與和諧的韻律，將局部整合於整體，他善於抓住動作的關鍵時刻，反映迅速變化的運動感，並擴充了形象的表現，展現力與美的集合。作品大多是英雄人物和運動員、希臘神話、動物等，原作都已遺失，現在我們看到的都是羅馬時期大理石和青銅的複製品。代表作有《擲鐵餅者》（Discobolus）、《雅典娜和瑪息阿斯》（Athena and Marsyas）與《牛頭人》（Minotaur）等。

據說米隆也是位著名的摔跤手，由於他對運動的熱忱，作品往往能突破時空的侷限，反映出了運動中充滿魄力的體態、美麗的造型與解剖結構，具體地呈現出瞬間動態的永恆性。

擲鐵餅者為什麼是裸體呢？由於古希臘人認為完美健康的人體乃是人的驕傲，也是神性的體現。因此古希臘男子在從事體育競技和宗教

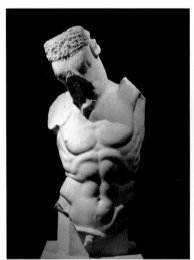

▲《牛頭人》（Minotaurus），445 BC

▶《雅典娜與馬夏斯瑪息阿斯》（Athena and Marsyas），450 BC

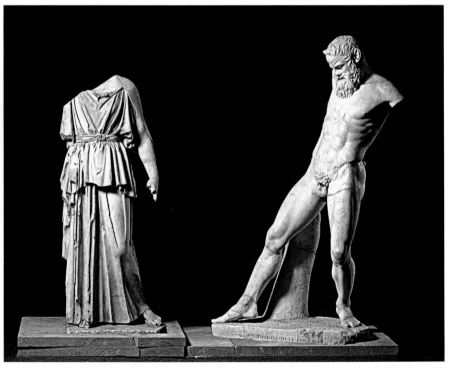

性活動時，往往赤身裸體。這種社會風俗反過來也促進了希臘人體雕像的發展，形成了西方美術史中崇尚人體美的藝術傳統。

本文以米隆的《擲鐵餅者》做研究，原始的希臘青銅作品已遺失，但因羅馬多次複製而廣為流傳而有多個版本，其中造形最鮮明差異的是臉部向前下，以及臉部與軀幹同向的作品，本文解析的是後者(見下頁)。《擲鐵餅者》取材於希臘生活中的體育競技活動，刻劃一名強健的男子在擲鐵餅過程中最具有表現力的部分，集結出運動中最關鍵而又最典型的片斷，突破瞬間動作的呆板姿勢，表達動態的連續性，雕塑雖然是靜止的，卻予人以連續運動的想像。

《擲鐵餅者》的重力主要是落在較直的右腿上，右腿成了身體自由屈伸和旋轉的軸心，同時又作為保持了雕像穩定性的主要支點。踮起的後腳是副支點，下肢的前後分列，既符合擲鐵餅的運動規律，又表現多樣變化的美感。

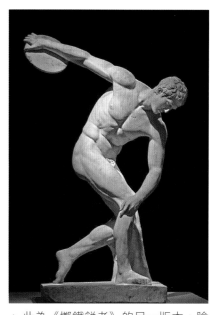

▲ 此為《擲鐵餅者》的另一版本，臉朝前下，因此與觀眾呼應較弱，下半部較單薄，亦有傾倒之虞。

# 二、研究內容

## 1. 名作與自然人體的造型比較

米隆的《擲鐵餅者》刻畫的是一名強健的男子在擲鐵餅過程中最具有表現力且最具張力的造形。雕塑選擇了鐵餅擺到最高點，即將拋出的瞬間，雖然是一件靜止的作品，但藝術家把握住了從一種狀態轉換到另一種狀態的關鍵環節，使觀眾心理上獲得「運動感」的效果。

本文以畫冊中最常見的動態與角度作研究，為了更能體會作品與自然人體的差異，在解析之初先請模特兒模仿名作的動作，拍攝最接近的視角，以它作為研究的最初基本圖。接著再請模特兒反覆演示「擲鐵餅」的流程，並拍攝下來，從流程中的前後動作推敲它與原作之異同。此時發現最初基本圖也就是時點 3 的上半身(中圖)與時點 1(右圖)下半身的體塊較符合名作中的造型。

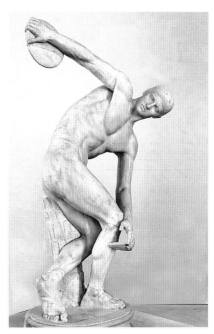

▲ 通常立體作品面積最大處為主角度，此為本文解析作品的另一角度，造形較零散。

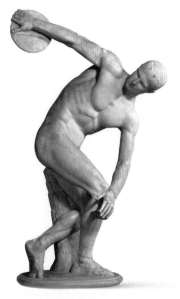

▲ 本文解析作品之角度，擲鐵餅者的臉部、胸膛較直接與觀眾呼應，下肢的行動力較強。

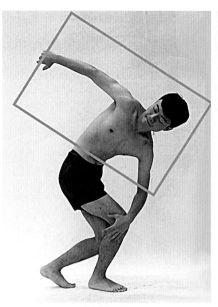

▲ 最初基本圖也是時點 3 的造型，是模特兒極力仿《擲鐵餅者》姿態的造型，上半身與名作最相似，是以較正面的胸廓面向觀眾的角度。

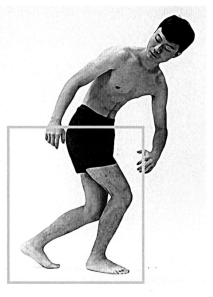

▲ 時點 1 較後側視角的下肢，與名作更相似，顯示《擲鐵餅者》向前奔跑的趨勢。

## 2. 推測名作中「整體造型的設計」：動態的模擬

從連續時間點去分析解構作品中的動作，擲鐵餅的流程是從拿著鐵餅的預備姿勢開始，再將身體前移、開腿跑 ... 再到右手向後扭轉到最高點 ( 時點 3) 後將鐵餅擲出。推斷名作選取這一連串動作中最具代表性、最有張力的幾個時點中的局部組合而成，將身體的力量蓄積於這個永恆靜止的雕像中，鐵餅即將離手飛往目標。

以下動態模擬與時點變化中的前三格是《擲鐵餅者》未使用到的造型，後三格屬於即將擲出動作，是使用到的造型。

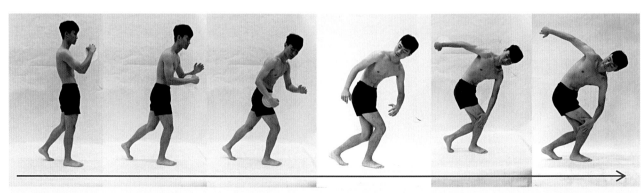

▲手持鐵餅的預備姿勢　　▲身體前移　　▲開腿跑　　▲ 時點 1：右腳前傾、彎身，持鐵餅的右臂開始向後　　▲ 時點 2：持鐵餅的右臂再上移，左臂下移　　▲ 時點 3：腰部扭轉，右臂上舉至最高點，鐵餅即將擲出

## 3. 推測名作中「整體造型設計」：視角的變化

經過連續動作的對照後，可以看到擲鐵餅者的造型與時點 3、時點 1 最為相似，再仔細觀察後，推測米隆也採取時點 3 的前後視角造型。

視點 1 ⟶ 時點 3（最初基本圖）⟶ 視點 2

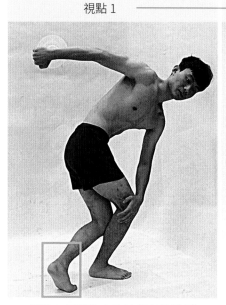
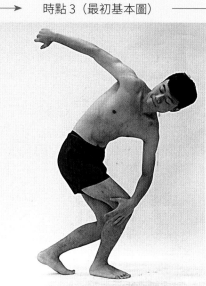
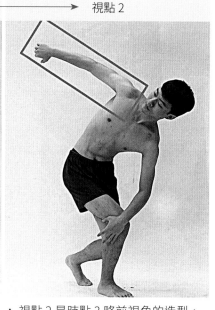

▲ 視點 1 是時點 3 略後視角的造型，後腿可見腳底的造形，它推動著《擲鐵餅者》的前進。

▲ 時點 3 大致符合《擲鐵餅者》全身的基本圖

▲ 視點 2 是時點 3 略前視角的造型，從肩部的隆起推測原作採略前視角，以增加手臂向後用力高舉的動作，以及即將旋出的力道。

## 4. 推測名作中「整體造型設計」：動態與視角的變化

推測《擲鐵餅者》的整體造型設計是由連續動作中不同時點與不同視點組合而成，所引用的造型部位列表於下：

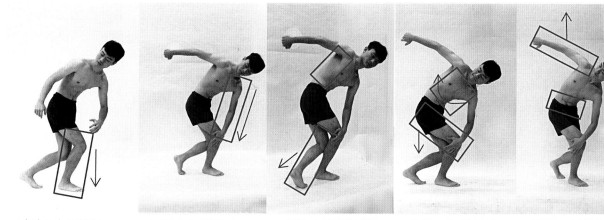

▲ 時點 1 右腳前傾

▲ 時點 2 左臂下移

▲ 視點 1 背部外露、左腳踮起，腳底呈現

▲ 時點 3 胸部前轉、右腿微蹲

▲ **視點 2 手臂向上、腰部扭轉**

## 5.以多重時點、多重視角表達作品情境

　　中圖的底圖為模特兒極力模仿擲鐵餅者姿態的最初基本圖，右欄是不同時點或不同視點的片段，從中擷取與名作相似處，再逐一覆蓋在中圖基本圖上，最後逐漸形成與原作相似的造型，由此印證名作是由連續動作中不同時點、不同視點組成的造型。

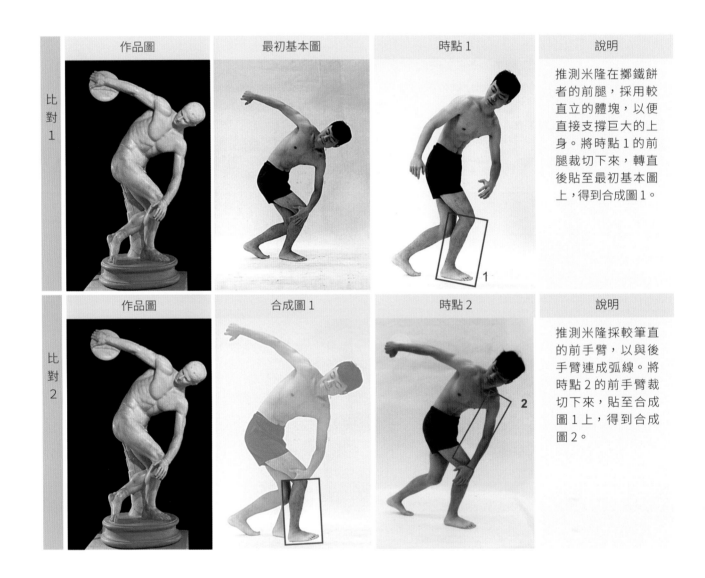

| | 作品圖 | 最初基本圖 | 時點 1 | 說明 |
|---|---|---|---|---|
| 比對1 | | | | 推測米隆在擲鐵餅者的前腿，採用較直立的體塊，以便直接支撐巨大的上身。將時點 1 的前腿裁切下來，轉直後貼至最初基本圖上，得到合成圖1。 |

| | 作品圖 | 合成圖1 | 時點 2 | 說明 |
|---|---|---|---|---|
| 比對2 | | | | 推測米隆採較筆直的前手臂，以與後手臂連成弧線。將時點 2 的前手臂裁切下來，貼至合成圖 1 上，得到合成圖 2。 |

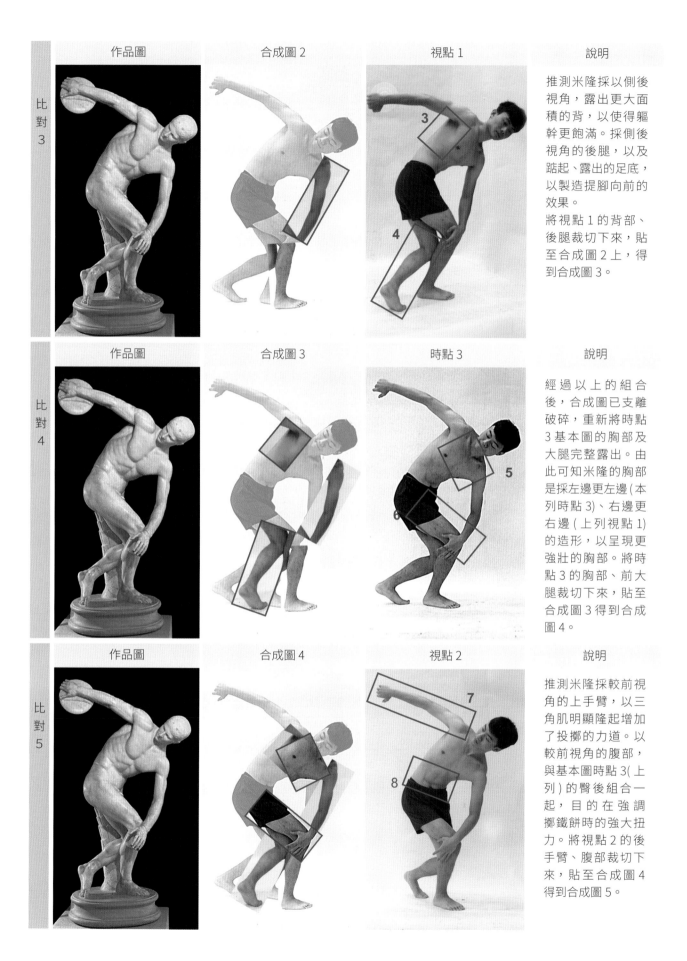

| | 作品圖 | 合成圖 2 | 視點 1 | 說明 |
|---|---|---|---|---|

比對 3

推測米隆採以側後視角,露出更大面積的背,以使得軀幹更飽滿。採側後視角的後腿,以及踮起、露出的足底,以製造提腳向前的效果。

將視點 1 的背部、後腿裁切下來,貼至合成圖 2 上,得到合成圖 3。

| | 作品圖 | 合成圖 3 | 時點 3 | 說明 |
|---|---|---|---|---|

比對 4

經過以上的組合後,合成圖已支離破碎,重新將時點 3 基本圖的胸部及大腿完整露出。由此可知米隆的胸部是採左邊更左邊(本列時點 3)、右邊更右邊(上列視點 1)的造形,以呈現更強壯的胸部。將時點 3 的胸部、前大腿裁切下來,貼至合成圖 3 得到合成圖 4。

| | 作品圖 | 合成圖 4 | 視點 2 | 說明 |
|---|---|---|---|---|

比對 5

推測米隆採較前視角的上手臂,以三角肌明顯隆起增加了投擲的力道。以較前視角的腹部,與基本圖時點 3(上列)的臀後組合一起,目的在強調擲鐵餅時的強大扭力。將視點 2 的後手臂、腹部裁切下來,貼至合成圖 4 得到合成圖 5。

| | 作品圖 | 最終合成圖 | 最初基本圖 | 說明 |
|---|---|---|---|---|
| 最終比對 | 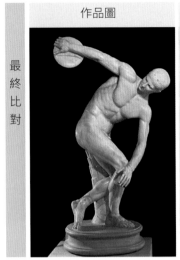 | 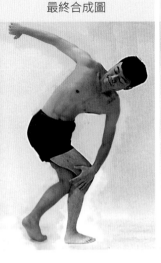 | 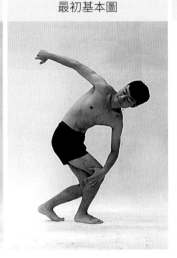 | 推測米隆在作品中將頭部縮小，以與大體塊的軀幹合成向前弧度，助長擲鐵餅者向前衝的氣勢。 |

# 三、結語

　　從作品、最初基本圖及合成圖三者的比較中可知，基本圖雖然是自然的體態，但是，瞬間的動作姿勢顯然是凝固、造型僵硬的。合成圖似作品般納入時間的移動與空間的擴展，是多重動態多重視點的表現，造型與作品體態較相似。米隆精心設計的每一個部位都有它特殊的涵義，使得《擲鐵餅者》充滿了連貫的運動感和節奏感，傳遞了運動的意念。體現了古希臘的藝術家們不僅在藝術技巧上，同時也在藝術思想和表現力上有了實質的動感，直到今天仍然是代表體育運動的最佳標誌。本研究是從人體造形、藝用解剖學的角度切入，以解析作品中的藝術手法。文末以 1. 名作採用多重時點、多重視點所達到的造型意義統整於下表。2.《擲鐵餅者》之造型探索，做本文之結束。

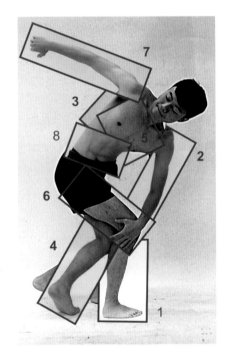

▲ 本圖標碼為以下表格第 2、3 欄之說明對照

## 1. 名作採用多重時點、多重視點所達到的效果

| | 多重時點的延續 | 多重視點的交錯 | 造型意義 |
|---|---|---|---|
| 比對 1/<br>時點 1 | 1. 前腳向前、微彎，腳尖微外 | 1. 側面視角的小腿、足部 | 推測米隆以呈「>」狀的雙膝加強前進感 |
| 比對 2/<br>時點 2 | 2. 採肘較直的前手臂 | 2. 側面視角的前手臂 | 推測肘較直的前手臂以與後臂連成大圓弧，圓弧向前增強擲鐵餅的動向 |
| 比對 3/<br>視點 1 | | 3. 側後視角露出更多的背<br>4. 側後視角的後腿與踮起的足部 | 推測米隆以更多的背增加軀幹的飽滿度。以側後視角的後腿、露出的足底，增強提腳前進的感覺 |
| 比對 4/<br>時點 3 | 5. 基本圖時點 3 的胸部<br>6. 基本圖時點 3 的大腿 | 5. 俯視角露出更多的肩膀<br>6. 俯視角的大腿 | 推測米隆的胸部是採左邊更左邊 (時點 3)、右邊更右邊 (視點 1) 的造形，以加強張力 |
| 比對 5/<br>視點 2 | | 7. 採較前視角的上手臂<br>8. 較前視角的腹部 | 推測米隆採較前視角的上手臂，以向後延伸的手臂增加空間延伸，以隆起的三角肌增加投擲的力道。而《擲鐵餅者》的腹部左側以更左邊 (時點 3)、右側更右邊 (視點 2) 的造型，來強調擲鐵餅時腰部由右到左的扭力 |

## 2.《擲鐵餅者》之造型探索

- 米隆在《擲鐵餅者》的手臂與肩安排成大開度的圓弧線，與身軀後的彎弧兩者形成視線的移動。張開的雙臂像拉滿弦的弓，而身軀與較小的頭部像是即將射出的箭，兩者呈現不穩定的狀態，並形成向前的動感，而高舉的鐵餅又拉回向前動感，獲得暫時的平衡。在兩者的前後搖擺中也預示了下一個擲出鐵餅的動作。整尊雕像充滿了連貫的運動感和節奏感，突破了藝術上時間和空間的侷限性，傳遞了運動的精華，把人體的和諧、健美和青春的力量表達得淋漓盡致。

- 米隆安排以較小的頭部與前傾的上半身，就好像是待射出的箭，來增強作品的前進的氣勢。但後伸的小腿與踮起的足又使前進的氣勢得到了暫時的平衡。

- 與《擲鐵餅者》相較，可以發現較垂直的前小腿與隱藏後方的石柱，共同支撐著上半身，失去石柱後則呈向前倒狀。

- 主角度的雙膝呈「>」狀，助長了《擲鐵餅者》的前進，前足微

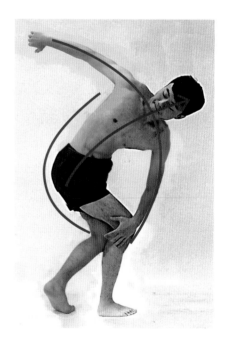

▲《擲鐵餅者》雙臂的大圓弧與身軀後的彎弧，共同助長了視線的移動，縮小的頭形成動向的指示。

斜向外、後足見底，以增進足之向前與旋轉。

- 擲鐵餅者上方的手形成向外的張力，主角度下方手斜向內下與雙小腿串連，再引導觀者視線沿大腿向上，隨軀幹、頭部向前衝。

- 主角度的《擲鐵餅者》以正面的臉、大塊的胸部直接與觀眾對話，以側面的下半身增加擲鐵餅者的前進感。

　　米隆作品中最著名的《擲鐵餅者》，使人彷彿見到一名年輕強健的裸體男子正在踏步旋轉，即將擲甩出右手上鐵餅，最具有表現力的時刻；運動者的重心放在右腿上，彎腰成弓狀，不僅把雕刻人像的身體屈伸和軸心完美的展現，也把運動員的壯碩和穩定性表現出來。雖然只有單一角度是最美的角度，但這經過綜合與汰選組成的畫面，代表的是從古典時期邁向成熟的象徵，也是人們透過物質來捕捉運動瞬間的偉大嘗試，成就文化上的不朽圖騰。

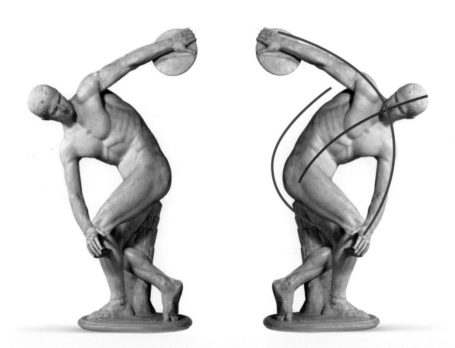

▲ 多數的人類是慣用右手的，因此多數文字是由左至右書寫，所以我們的眼睛已習慣由左往右看。《擲鐵餅者》原作之頭朝向觀看者右邊時，我們的視覺慣自然地把他往前帶、由後往前推進，因此加強了他的「往前擲出」。左圖鏡面反向時，無法加強動感。

# 卡爾波 ─《舞蹈》

撰文 / 攝影：張心瑜　　　　指導 / 編修：魏道慧

## 一、前言

　　讓 - 巴蒂斯・卡爾波 (Jean-Baptiste Carpeaux, 1827 - 1875) 是法國著名的寫實主義雕塑家，出生於法國北部的瓦朗謝訥，後移居巴黎西郊的庫伯布瓦，早年進入巴黎高等美術學院追隨法國雕塑家呂德（Fracois Rude, 1784 - 1855）學習雕塑。1854 至 1861 年獲得獎學金前往羅馬留學，他從文藝復興及巴洛克的藝術作品研究中，發現對運動感的興趣，於作品中勇於展現創新精神。

J.-B. CARPEAUX
(1827-1875)

　　19 世紀中期，卡爾波的作品表現出反學院派的傾向，他在 1861 年創作的《烏穀利諾及其兒子》(Ugolino and his Sons) 就是例證，作品中描繪了道德與獸性的掙扎，在當時受到輿論抨擊，但拿破崙三世卻極為賞識他。1862 年他回到巴黎後，與皇室開始密切交往，他的雕塑也逐漸得到公眾的認同，特別是在完成了巴黎歌劇院這件《舞蹈》(The Dance) 作品之後，人們對他更加注意了。

▲ 卡爾波的藝術表現力求展現真實和生命力，他是運用表情和人體結構的高手，構圖大膽不受傳統雕塑規範局限，這些特色影響後來的羅丹 (Rodin)。在法國雕塑發展史上，羅丹雖然未能成為卡爾波的入室弟子，但卻從他的創作中獲益匪淺。

　　卡爾波生平最後作品是放在朱里安廣場噴泉處的《地球四極》，此作受伽利略發現地球自轉軌道的影響，作品由象徵亞洲、歐洲、

▲《地球四極》(Four continents, 1867 ~ 1872, 青銅 )，盧森堡公園，巴黎法國

▲ 卡爾波 (Carpeaux) 與作品《花神》( Flore )

▲《烏穀利諾及其兒子》(Ugolino and his Sons, 1860 ~ 1867, 高 194 公分，大理石 )，紐約大都會美術館

▲ 著名的建築師夏爾·加尼葉設計的巴黎歌劇院，也許是卡尼爾宮（Palais Garnier）和蒙地卡羅歌劇院（Opérade Monte-Carlo）的建築師。

北美和非洲的四個裸女向上托起地球，人物充滿躍動感。作品主題完成之隔年即去世，後來由其他雕塑家增加了 8 匹奔騰的駿馬和海龜、海豚等。

《舞蹈》是卡爾波應著名的建築師夏爾·加尼葉（Jean-Louis Charles Garnier, 1825-1898）委託，為當時剛落成的巴黎歌劇院而作，它安置在歌劇院入口大門一側，屬於四個主要作品中的一件。由於當時並沒有指定題材，卡爾波花費三年廣泛收集資料，包括去歌劇院畫速寫，記錄芭蕾舞者的各種姿態。最後，他從拉斐爾和米開朗基羅作品中，受到動感的啟示，擺脫了雕塑的穩定感限制與有違道德寓意的裸體，直接、真實地去反映生活。這座大理石雕像高 330.2 厘米，創作於 1865 － 1869 年。

《舞蹈》作品中描繪一群隨著音樂翩翩起舞的青年男女，位於中間的男舞者高舉著手搖鼓，手臂與後面的翅膀形成向外放射的動線，加強了奔放的感覺，而圍繞著男舞者的則是一群正沈浸在狂歡氣氛的跳舞少女。卡爾波於此作品中更展現了靈活與輕盈，在歡愉的韻律中自在揮舞、在旋轉的結構中表現了虛實空間。但這樣狂熱地展現裸體形象，受到當時輿論的極大抨擊，當它正式豎立在歌劇院門前時，一些保守派指責它低級下流，甚至有人投擲墨水瓶想將它毀掉，經過漫長的時間考驗，它已經成了巴黎歌劇院的象徵。

▲ 以男舞者為中心，少女們拉起手臂的圓弧，把男舞者外放的手、背景中的翅膀等形式收攏起來，統一自由跳動的形體於雕像的整體。

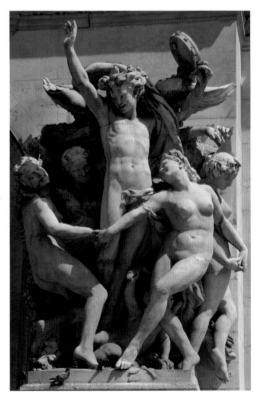

▲ 由於文字書寫大多數的是由左至右，我們的眼睛已習慣由左往右看。因此鏡面反向的《舞蹈》女主角好像是要跌倒了。

# 二、研究內容

## 1. 名作和自然人體的造型比較

　　《舞蹈》群像作品中除了中間搖鼓的男舞者外，左下的女舞者造型最為鮮明完整，因此本文以她作為解析對象。卡爾波除了具有優越的人像塑造能力外，更大膽超越自然結構限制，將女體隨著音樂起舞、向外舒展身姿的美感發揮得淋漓盡致。為了更能體會作品與自然人體的差異，我先拍下模特兒盡力仿女舞者姿態的最初基本圖（中圖），再拍下模特兒仿舞者隨音樂起舞流程中的多張照片（見下頁），發現最初基本圖的上半身，頭部、軀幹的視角與名作較為相似；模特兒頭部、身體在全力模仿原作的姿態時，右手需要椅子支撐才得以站立。但受限於解剖結構，人體無法如名作般側彎，身體弧度與作品相去甚遠。而右圖，也是連續動作時點 4 的造型，它與名作有相似的向前邁進感。但此時下肢與軀幹銜接的骨盆是側前角度，與名作不符，自然人體的骨盆與下肢是無法做這麼大的扭轉，經由比對我們可以發現作品與自然人體的差異很大。

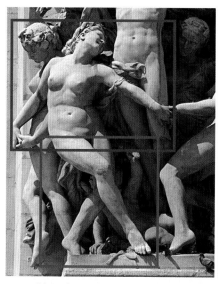

▲ 《舞蹈》原作中的女主角，也是本文解析的對象。

▲ 整個造型與名作最相似的最初基本圖，她全力仿女主角姿態時，上半身與作品同樣地面向觀眾，但受限於解剖結構，軀幹無法如名作般側彎。

▲ 連續動作中的舞蹈動態模仿時點 4 造型，下半身側腿向前跨步，足之方向與名作相似，但此時的軀幹無法如名作般以正面呈現。

　　比較原作、最初基本圖、時點 4 圖，原作軀幹以較正面的視角面向觀眾，下肢以側前視角呈現。推測卡爾波為了與觀眾有較大的呼應，而將軀幹這個大體塊面朝觀眾；為了讓女舞者向前起舞，他以側前視角的下肢，及微屈、＞型矢狀的膝部增進前進感。但受限於腰椎的扭轉度，自然人體如果像原作般上半身面向觀眾，下半身就不可能同時以側前腿面向觀眾。由此可知它是由多重時點中的不同體塊組合感，然而卡爾波卻將它處理得如此自然。

## 2. 推測名作中「整體造型的設計」：動態模擬與時點變化

- 卡爾波以圍繞圓心舞蹈的方式安排此群像，本文經模特兒仿女舞者舞蹈的流程，逐格推敲後發現作品中的女主角主要是以連續動作中的片段重組而成。

- 舞蹈連續動作的流程是由左轉至右，上列藍色箭頭是軀體的運動方向，紅色箭頭是體塊傾斜度與四肢動向，下列紅框處推測是卡爾波作品中選用的造形。

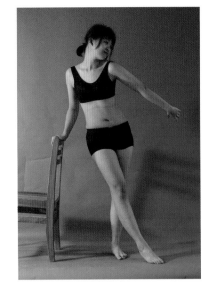

▶ 模特兒盡力仿女舞者姿態的最初基本圖

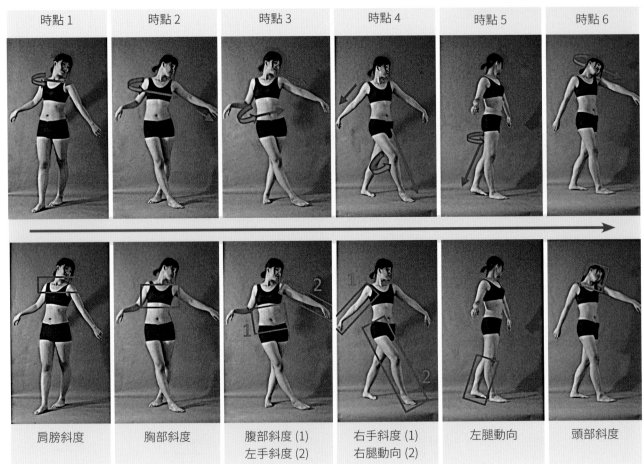

## 3. 以多重時點表達作品情境

　　下列中圖的底圖是模特兒盡力仿女舞者姿態的最初基本圖，右欄是連續動作中的不同時點的片段，從不同時點中擷取與名作造形相似處再逐一覆蓋在中圖上，最後逐漸形成與女舞者相似的造型，由此印證名作的造型是由連續動作中不同時點的體塊組合而成。

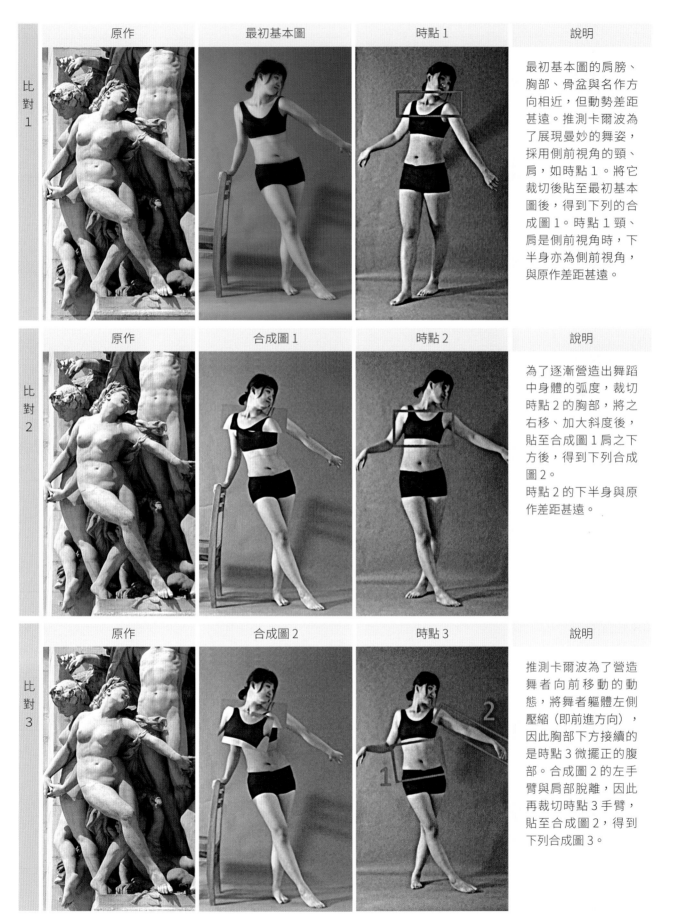

| | 原作 | 最初基本圖 | 時點 1 | 說明 |
|---|---|---|---|---|
| 比對 1 | | | | 最初基本圖的肩膀、胸部、骨盆與名作方向相近，但動勢差距甚遠。推測卡爾波為了展現曼妙的舞姿，採用側前視角的頸、肩，如時點 1。將它裁切後貼至最初基本圖後，得到下列的合成圖 1。時點 1 頸、肩是側前視角時，下半身亦為側前視角，與原作差距甚遠。 |
| | 原作 | 合成圖 1 | 時點 2 | 說明 |
| 比對 2 | | | | 為了逐漸營造出舞蹈中身體的弧度，裁切時點 2 的胸部，將之右移、加大斜度後，貼至合成圖 1 肩之下方後，得到下列合成圖 2。<br>時點 2 的下半身與原作差距甚遠。 |
| | 原作 | 合成圖 2 | 時點 3 | 說明 |
| 比對 3 | | | | 推測卡爾波為了營造舞者向前移動的動態，將舞者軀體左側壓縮（即前進方向），因此胸部下方接續的是時點 3 微擺正的腹部。合成圖 2 的左手臂與肩部脫離，因此再裁切時點 3 手臂，貼至合成圖 2，得到下列合成圖 3。 |

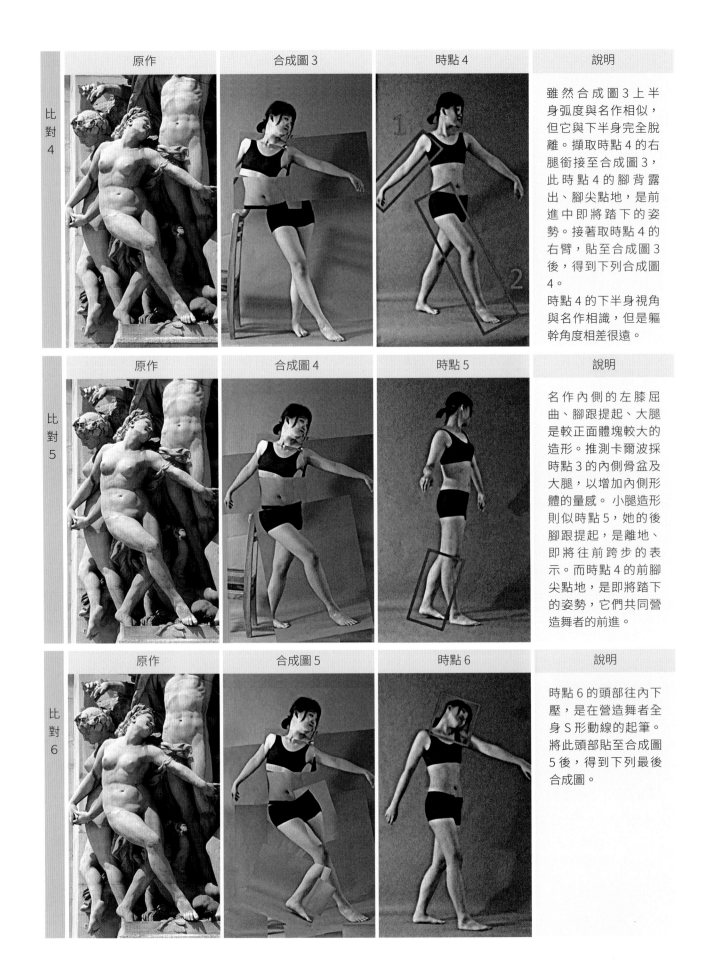

| 原作 | 合成圖3 | 時點4 | 說明 |
|---|---|---|---|

比對4

雖然合成圖3上半身弧度與名作相似，但它與下半身完全脫離。擷取時點4的右腿銜接至合成圖3，此時點4的腳背露出、腳尖點地，是前進中即將踏下的姿勢。接著取時點4的右臂，貼至合成圖3後，得到下列合成圖4。

時點4的下半身視角與名作相識，但是軀幹角度相差很遠。

| 原作 | 合成圖4 | 時點5 | 說明 |
|---|---|---|---|

比對5

名作內側的左膝屈曲、腳跟提起、大腿是較正面體塊較大的造形。推測卡爾波採時點3的內側骨盆及大腿，以增加內側形體的量感。小腿造形則似時點5，她的後腳跟提起，是離地、即將往前跨步的表示。而時點4的前腳尖點地，是即將踏下的姿勢，它們共同營造舞者的前進。

| 原作 | 合成圖5 | 時點6 | 說明 |
|---|---|---|---|

比對6

時點6的頭部往內下壓，是在營造舞者全身S形動線的起筆。將此頭部貼至合成圖5後，得到下列最後合成圖。



| 原作 | 最後合成圖 | 最初基本圖 |
|---|---|---|
| 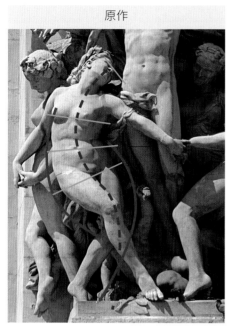 | 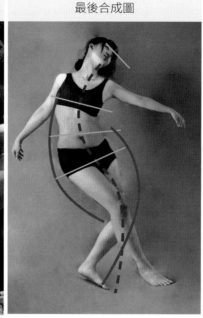 | 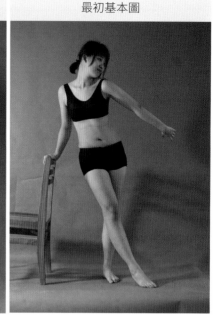 |

# 三、結語

　　《舞蹈》既富有韻律感、生動又充滿張力，表現了跳舞的歡愉。從原作、最初基本圖、合成圖中可以看到，作品納入人體舞蹈時迴旋的局部姿態，體現了時間的移動與空間的擴展，是多重動態集合的造型。最初基本圖及各個時點圖則是瞬間的體態，造型僵硬，看不到隨著音樂擺動時雀躍的柔軟身姿。文末以「名作採用多重時點的造型意義」統整於下表，以及「《舞蹈》之造型探索」，做本文之結束。

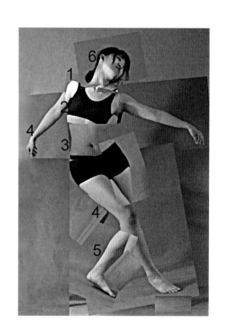

## 1. 名作採用多重時點的造型意義

請將下列表格之時點與上圖標碼對照

| 時點 | 體塊交錯 | 多重動態延續 | 造型意義 |
|---|---|---|---|
| 時點 1 | 肩膀 | 頭部、肩部斜向左下，即前進方向 | 推測卡爾波將頭、肩斜向與其它左右對稱點連接線，安排成共同指向前進方向 |
| 時點 2 | 胸部 | 胸部向右彎，助長了右側軀幹 C 字圓弧。 | 推測卡爾波將合成圖中的乳頭連線斜度減弱，以便與其它對稱點連接線形成漸進變化 |

| | | | |
|---|---|---|---|
| 時點 3 | 腹部 | 扭轉腰部，骨盆漸漸向左移動 | 推測卡爾波將軀幹兩側的造形做對比的安排，左側腰部壓縮、右側舒展。因此右側由腋下至膝形成 C 字圓弧、彎弧朝向前進方向；左側由腰至足亦形成 C 字圓弧、彎弧背向前進方向；它們就向一前一後向前移動的兩條腿。見上頁最後合成圖 |
| 時點 4 | 外側下肢 | 以側前的右腿銜接較正面的軀幹，並將足與小腿拉成直線 | 推測卡爾波以側前的右腿增加前進感，拉直腳背展現形成準備放下或提起的動作 |
| 時點 5 | 內側下肢 | 大腿以較正面造形呈現、小腿與外側腿同視角 | 推測卡爾波以較正面的大腿與正面骨盆得以順利銜接，較大體塊的小腿形成人體良好的支撐，未著地的腳跟即前進表示 |
| 時點 6 | 內側下肢 | 頭部朝內下壓 | 加強全身 S 型動向的起筆 |

## 2.《舞蹈》之造型探索

- 《舞蹈》中一群青年隨著音樂翩翩起舞，位於中間的男子高舉著手搖鼓，與後方的翅膀共同形成向外放射的動線，加強了奔放的張力。圍繞男子的少女們拉起的手臂組成波浪狀—把上方的放射形式收攏起來，將自由跳動的形體聚集，在有限的空間裡展示著無限的生機。

- 女子從頭至腳呈「S」形的律動
  脊柱主要是向前後屈伸，自然人體其實是無法如原作般以這麼大的弧度側彎。推測卡爾波為了展現女體隨著音樂旋律起舞，故藉著軀幹側彎的弧度，製造由頭、胸、腹、膝、足連成的「S」形的動線，因此將不同時點的體塊串聯。

- 女子身體兩側呈「C」形圓弧
  女子右側身軀由肩至膝呈「C」形圓弧，左側由腰至小腿亦呈反「C」形圓弧，兩個相向的圓弧一高一低、一長一短，隨著圓弧的軌跡，它們相互產生晃動感，卡爾波似乎藉此增進女舞者身軀的移動。

- 放射狀的對稱點連接線指向前進方向
  重力偏移時，人體的體中軸必形成弧線，而左右對稱點連接線必定相互成放射狀。卡爾波將女子以這麼大弧度側彎，因此體中軸亦安排成弧線，此時左右對稱點連接線隨之呈放射狀，放射線收窄處指向她前進的方向。而微屈、呈「>」型的膝部亦暗示著她的前進方向。

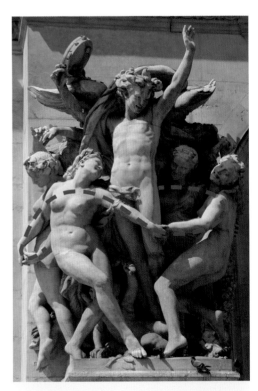

▲ 以男舞者為中心，少女們拉起的手臂，把男舞者向上外放的手、背景中的翅膀等形式收攏起來，將向外的形體集聚回到群像本體。

- 以「X」型的下肢支撐著人體

  卡爾波將女子的軀幹採以自然人體的較正面角度，下肢採側前視角，而外側右腳的腳跟提起、腳尖著地，腳背與小腿拉成一線，他以此製造了「將要踏下」的動作。內側左腳腳跟亦是提起、腳尖下推，是「將要前進」的表示。側前視角的下肢銜接了較正面的骨盆，添加了女體的圓潤與張力，雙腿交會成「X」型，穩固地支撐了人體。

- 頭部前傾並壓向深度空間，前傾是指向前進方向，壓向深度空間，暗示女舞者將繞到裡圈去。

- 以不同時點的左右小腿、雙腳加強前進中交錯的舞步

  名作中的雙腳動向似最初基本圖，內側左足約指向 5 點鐘方向、外側右足約指向 4 點鐘方向，卡爾波以不同時點中的體塊加強舞步在前進時的雙腳交錯感。

  內側左小腿是側後角度造型，推測卡爾波以側後角度造型推動女子的前進（它的前面約面向 3 點鐘方向）。外側右小腿是側前角度造型，推測卡爾波以此增加腳提起效果（前面約面向 4：30 方向），卡爾波分段在加強舞者的旋轉動作（參考時點 5、時點 4、最初基本圖圖片）。兩腿是無法存在同一時空裡。

- 以左右上肢製造動作的延續

  卡爾波也精心安排了女子的雙手動向，後面的右手以拇指側示人，屈曲的腕部暗示了右掌的向前動向。前面的左手以手背示人，手掌向前，同樣地暗示著即將前移。後面的右手臂呈現正面的肘窩，與右手展現拇指的角度相近。前面的左手臂以外側示人，與左手展現手背的角度相近（參考最初基本圖）。手臂從後面右手的正面轉至前面左手的外側，推測卡爾波是在製造動作的延續。

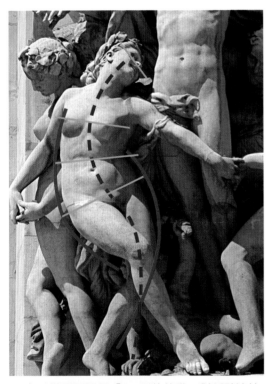

▲女子從頭至腳呈「S」形的律動，對稱點連接線指向前進方向，身體兩側的圓弧，這一切都證明卡爾波細膩地經營著舞者的動感。

卡爾波《舞蹈》一作巧妙地融合旋轉間的動態於一身，呈現人體的輕盈靈巧。單一人物元素已極盡費心，營造出令人印象深刻的印象，整體彷彿也傳達出表演藝術時間延續之特質，縱然這樣狂熱地展現的裸體曾經受到輿論無情抨擊，認為赤裸狂歡的群像使得戲劇院不夠體面，但當時卻獲得芭蕾舞團的捍衛，而予以保留。經過漫長的時間考驗，其運動之美與歡愉韻律，使它已經成了巴黎歌劇院的象徵。

# 馬約爾 —《空氣》

<div align="center">撰文 / 攝影：林俊洋　　　　指導 / 編修：魏道慧</div>

## 一、前言

### 1. 研究動機

在藝用解剖學的學習中，我們不僅僅是學習人體肌肉骨骼等公式化的知識，更重要的是如何將美感最大化，如何將作品的主題做最佳的表達。由於雕塑或繪畫通常只呈現的靜止的畫面，因此藝術家如何將理念及故事情境流程置入靜態的作品中，就成為挑戰。本文藉著解析馬約爾 1938 年的《空氣》(Air) 這作品來探索名家隱藏在其中的藝術手法。

### 2. 藝術家介紹

- 生平

馬約爾（Aristide Joseph Bonaventure Maillol, 1861-1944）出生於法國西南部東庇里牛斯省邊境沿海的班雨勒鎮，20 歲前往巴黎學習藝術，24 歲進入美術學校，師從法國學院派畫家於卡巴內爾 (Alexandre Cabanel, 1823-1889) 和傑洛姆 (Jean-Leon Gerome, 1824-1904, 法國歷史畫畫家 )，他早期的繪畫明顯受到夏凡納 (Pierre Puvis de Chavannes, 1824-1898) 和高更 (Eugene Henri Paul Gauguin, 1848-

▲ 馬約爾與他的模特兒迪娜·維爾尼（Dina Vierny），馬約爾人生最後的 10 年與她一起工作，她激發了這位年邁藝術家的靈感。維爾尼說，他們從來都不是戀人。而是親密的朋友和工作夥伴。

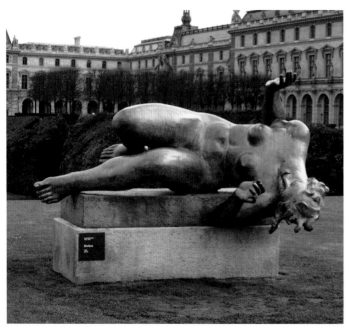

▶《麗達》(Leda, 1900) 以希臘神話為題，一推出就獲得成功。依當時報導記錄：羅丹推崇此作的純粹、清晰與永恆，並將馬約爾譽為偉大的雕塑家。

◀《河流》(1939-1943) 馬約爾嘗試把大自然的豪邁之氣和雄偉力量賦予女性人體。

1903) 的影響，取材於中世紀故事，帶有田園風格。

馬約爾雕塑創作相當偶然且時間很晚，他在高更的鼓勵下從事裝飾藝術，32 歲時在故鄉開設織花掛毯工廠，對法國造成很大的影響。由於視力受損，34 歲時開始製作了一些小型泥塑，並放棄了設計織花掛毯的工作，40 歲開始正式從事雕塑。

1930 年代中期，經迪娜·維爾尼（Dina Vierny）父親的朋友介紹，15 歲的巴黎中學生維爾尼決定為這位 73 歲、職業低迷的藝術家當模特兒，一直到馬約爾 83 歲車禍逝世為止。出於馬約爾的膽怯，擔任模特兒的最初兩年裡，維爾尼一直穿著衣服，後來她提議馬約爾嘗試創作裸體作品，維爾尼才開始在他面前脫下衣服。馬約爾去世後，維爾尼孜孜不倦地推廣他的藝術，提高他的聲譽，最終創建了馬約爾博物館，她也向法國政府前後捐贈了 20 件作品，放置在法國巴黎杜樂麗花園 (Tuileries Garden)。馬約爾告訴維爾尼：「在妳出生前 20 年，我一直在畫妳。」

● 藝術地位

1900 年馬約爾展出作品《麗達》(Leda)，這件樸素的裸女塑像獲得極大成功並得到羅丹（Rodin）的高度讚許。他作品中融合了希臘雕塑的特點：純淨簡約而有力。馬約爾承先啟後，是古典主義和現代摩爾的抽象雕塑之間的最重要雕塑家，人們將羅丹、馬約爾、布德爾（Antoine Bourdelle）譽為歐洲近代雕塑三大支柱。有人說：「假如說羅丹的理想是把雲石和青銅變成肉體，那麼馬約爾的理想則是將肉體化為雲石和青銅。」馬約爾重要的作品包括 1912 年為塞尚設計的紀念碑，以及一系列紀念第一次世界大戰的紀念碑。他除了是偉大雕塑家之外，同時也是位傑出的插圖畫家及版畫家。

● 作品風格

馬約爾有一句著名的話：「我不假裝發明任何東西，就像樹不會說它發明了果子。」由此可見他畢生追求的雕塑藝術如生長般有機，行雲流水不過度修飾。他主張女性塑像應保持有如古希臘、羅馬人體的純淨，他把女體的曲線美比喻為大自然的一部分，人體的自然律動象徵成建築，一種生態現象，同時強調人像的體積和厚重體塊，簡化古希臘人體連結現代雕塑。此作品體態豐盈、造型簡練飽滿、節奏舒暢而意蘊深遠。他認為美感源自於以裸體表現蓬勃朝氣，他崇尚健康的美，強調永恆，作品從一開始就仔細設計，包括構圖、形式、整體造型，不過度著墨於細節。他賦予古典造型以新的精神，造型語言洗練，在莊重沉靜中表現出力度，給人渾厚的印象。他的作品展現了無限魅力，

◀ 馬約爾 1908 年完成的布朗基紀念碑《在枷鎖裡的行動》(Action in Chains)，他用桎梏著、卻富於動感的女體來表現革命者的精神。

▲ 本文解析作品的視角，也是《空氣》的主視角。

▲ 模特兒盡全力模仿作品的造型，也是本文的最初基本圖。

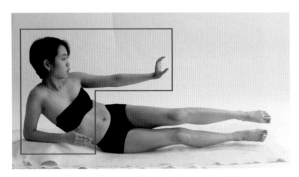

▲ 模特兒軀幹更側彎，她的上半身與名作較相似。

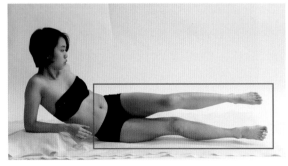

▲ 除了骨盆支點外，加上模特兒雙手的支撐，才能用力抬起雙腿，她的下半身與名作較相似。

人體被賦予如此豐富和廣闊的含義，象徵了人的精神世界和充滿了生命力，傑作如《空氣》、《河流》、《騎自行車的人》均被認為是前無古人的作品，而《空氣》正是本文將解析之作。

## 二、研究內容

《空氣》這件作品是 1938 年法國南部城市圖盧茲市 (Toulouse) 委託馬約爾製作的，目的在紀念 1918 年航空運送郵件時殉職的飛行先驅。《空氣》是塑造一位浮在空中的女子，為了刻畫出女性緩緩漂浮的姿態，女子的身型不似馬約爾其它作品般壯碩。作品中女子僅以骨盆後側為支撐點，她上身仰起、左手及兩腿伸直而懸空、屈曲的右肘亦懸空，整個身體像被空氣托起，又似即將飛去的形態。馬約爾作品中的女人體充滿著生命，她們也是大自然的象徵。

### 1. 名作與自然人體造型的比較

立體作品可從多個視角觀摩，本文是由作品主角度做解析，這個角度的肢體又展現的最完整，而從台座的角度也已經告訴我們這是主角度。

為了更能體會作品與自然人體的差異，在解析之初先請模特兒模仿名作的動作、拍攝最接近的視角，以它作為研究的最初基本圖。模特兒費極大力量都無法如原作般撐住整個身體，於是我在模特兒右肘下墊了物品，此時模特兒才勉強的支起上身，但是下肢仍無法如名作般舉平，由此可知名作是多重動態的組合。

接著再請模特兒演示女子平躺、轉身、右臂支起上半身、抬起雙腿、伸長左臂...的過程，從的前後動作推敲它與原作之異同，發現名作的下半身與上半大致是由不同動作中的體塊合成，因此更確定馬約爾採用了不同時間點、不同視角中的造型組合成作品。

## 2. 推測名作中「整體造型的設計」：動態的模擬與視角變化

　　透過《空氣》的主題，馬約爾藉飄浮空中的女子，喻意人類的飛行壯舉，嘗試把抽象概念具象地表達。他設計以右臀側後為支點，上身仰起，左手前伸而右肘懸空，兩腿伸直而懸空，整個身體似被空氣托起，又像在漂浮的形態。

　　推測作者透過左手和雙腳與地面的平行來營造出斜躺女子的視覺平衡，簡練的造型語言，在莊重沉靜中表現出一種緊迫感和強烈戲劇張力。《空氣》的整體造型設計推測是由連續動作中不同時點組合而成，下列圖中紅色框線為所引用的體塊，藍色線為動作線，說明如下：

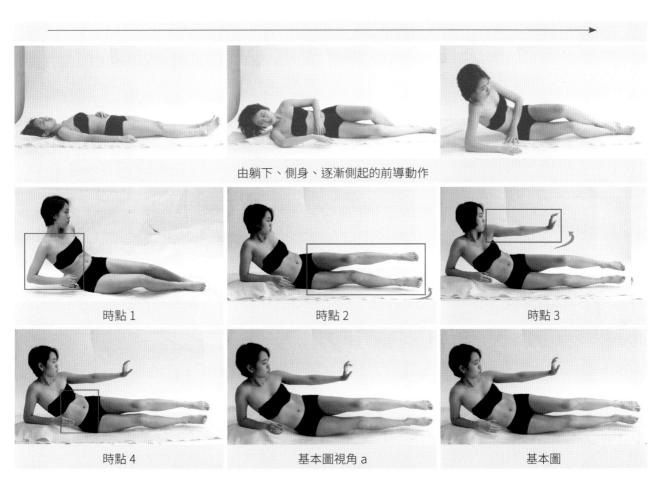

由躺下、側身、逐漸側起的前導動作

時點 1　　　　　　　　　時點 2　　　　　　　　　時點 3

時點 4　　　　　　　　　基本圖視角 a　　　　　　　　　基本圖

▲ 圖片之排序推測為模特兒為展現《空氣》體態的動作流程，也是體塊組合之順序。紅色框線為造型之取景，藍線為動作路徑之示意，英文字母 a 為不同視角的標示。
　　　　· 時點 1 是起身動作中手肘懸空之造型
　　　　· 時點 2 是雙腿伸直舉起懸空之造型
　　　　· 時點 3 是左手臂向前伸直之造型
　　　　· 時點 4 是腹部之造型
　　　　· 基本圖視角 a 雙眼之斜度

## 3. 以多重動態、多重視角表達作品情境

　　老師曾說過：「名作中多數的人體都不是『瞬間』動作的表現，而是為了美感、主題的表達，而將『情境、過程』納入人體造型中」。下列中圖為模特兒極力模仿《空氣》姿態的最初基本圖，右欄是不同時點的照片，從不同時點中擷取與名作相似的體塊，逐一覆蓋在中圖的最初基本圖上，最後逐漸組合成與原作相似的造型。

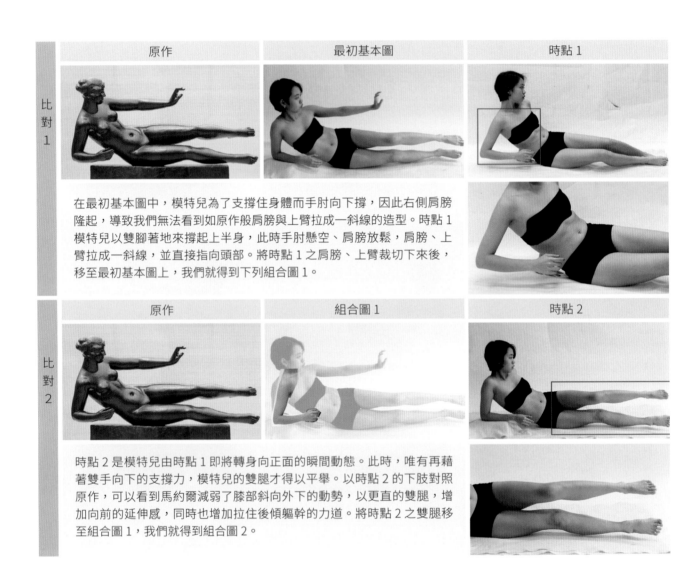

|  | 原作 | 最初基本圖 | 時點 1 |

**比對1**

在最初基本圖中，模特兒為了支撐住身體而手肘向下撐，因此右側肩膀隆起，導致我們無法看到如原作般肩膀與上臂拉成一斜線的造型。時點 1 模特兒以雙腳著地來撐起上半身，此時手肘懸空、肩膀放鬆，肩膀、上臂拉成一斜線，並直接指向頭部。將時點 1 之肩膀、上臂裁切下來後，移至最初基本圖上，我們就得到下列組合圖 1。

|  | 原作 | 組合圖 1 | 時點 2 |

**比對2**

時點 2 是模特兒由時點 1 即將轉身向正面的瞬間動態。此時，唯有再藉著雙手向下的支撐力，模特兒的雙腿才得以平舉。以時點 2 的下肢對照原作，可以看到馬約爾減弱了膝部斜向外下的動勢，以更直的雙腿，增加向前的延伸感，同時也增加拉住後傾軀幹的力道。將時點 2 之雙腿移至組合圖 1，我們就得到組合圖 2。

| | 原作 | 組合圖 2 | 時點 3 |
|---|---|---|---|

比對 3

時點 3 唯有藉著臀側、右臂及腿著地，模特兒左臂才得以伸直平舉。以時點 3 的左臂對照原作，可以看到馬約爾的左臂由後至前逐漸收窄，他減弱自然人體肘部的變化，因此左臂向前延伸感更強，更可以加拉住後傾的軀幹。將時點 3 之右臂移至組合圖 2，我們就得到下列組合圖 3。

| | 原作 | 組合圖 3 | 時點 4 |
|---|---|---|---|

比對 4

名作中的肚臍較朝前，而時點 4 模特身軀較前轉，腹部角度比較向前，與名作相似的造型。將時點 4 之腹部移至組合圖 3，我們就得到下列組合圖 4。

時點 4 動作時，模特兒需雙膝靠近、用力撐著，身體才得以保持平衡。

| | 原作 | 組合圖 4 | 視角 a |
|---|---|---|---|

比對 5

比對 5 使用了基本圖的不同視角 a，以稍微偏左側的角度捕捉其頭部側面線條，呈現出原作的兩眼斜度。將視角 a 之頭部移至組合圖 4，我們就得到組合圖 5，也就是最終組合圖。

| 原作 | 組合圖 4 | 視角 a |
|---|---|---|

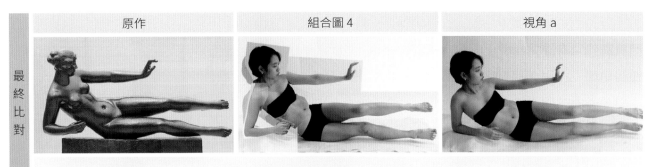

以上是組合圖的最後效果，藉由比對，我們能夠更清楚知道原作與自然人體之間的差異，透過不同時點的組合，改變斜度、角度，最後得到了接近於原作的體態。

# 三、結語

　　從藝用解剖學研究名作中，我發現自然人體的最初基本圖顯得很僵硬。是不同時點組合而成的《空氣》是具「飄浮」的氛圍，也達到「平衡」、「穩重」等特色。從藝用解剖學的角度研究名作，不僅限於骨骼、肌肉、表層的表現，更進一步得以認識名作對肢體的安排、造型的規劃、主題的表現。

　　文末以「名作採用多重時點、視角的造型意義」統整於下表，以及「《空氣》之造型探索」，作本文之結束。

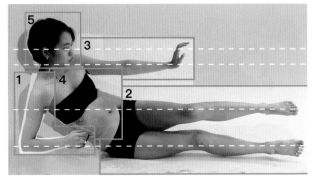

▲ 此為多重時點的最後組合圖，上面之標碼為時點序，說明在下面的表格中。

## 1. 名作採用多重時點、多重視角所達到的效果

| | 多重時點的交錯 | 多重動態的延續 | 造型意義 |
|---|---|---|---|
| 比對 1/<br>時點 1 | 模特兒骨盆、雙腿落地，支撐起上半身，此時模特兒肩膀放鬆、手肘懸空。 | 在基本圖加入肩膀、上臂拉成一斜線的造型。 | 主角度的肩膀、上臂拉成一斜線指向頭部。 |
| 比對 2/<br>時點 2 | 藉著手肘、骨盆向下的支撐力，模特兒的雙腿才得以平舉。 | 在組合圖 1 加入伸直、平舉的雙腿。 | 主角度的雙腿平行並指向遠方，形成兩道水平線，拉住後傾的軀幹。 |
| 比對 3/<br>時點 3 | 手肘、骨盆、雙腿向下的支撐力，模特兒的左臂得以平舉。 | 在組合圖 2 加入伸直、平舉的左臂。 | 主角度的左臂與雙腿指向遠方，形成第三道水平線，共同拉住後傾的軀幹。 |

| | | | |
|---|---|---|---|
| 比對 4/<br>時點 4 | 模特身軀往前轉一點，讓腹部角度比較轉向前，展現了上半身仰起的人體。 | 在組合圖 3 加入微扭轉的腹部。 | 腰部向前轉一點，肚臍位置接近。 |
| 比對 5/<br>視角 a | 拍攝點微偏向模特兒左側，捕捉頭部線條，取得原作的視線。 | 在組合圖 3 加入微左的頭部。 | 主角度的視線望向遠方，幾乎連結成第四道平行線。 |

## 2.《空氣》之造型探索

　　馬約爾的裸女塑像表面非常光滑，神態安詳，節奏舒暢而意蘊深遠。《空氣》是以一位飄浮空中的女子紀念人類的飛行壯舉，因此馬約爾以身型修長者來表現。除了這件作品之外，他的裸女皆體態壯碩飽滿。本文以作品的主角度探索馬約爾在《空氣》中的造型規劃。

• 推測馬約爾為了能夠表達《空氣》這個主題，他修改了自然人體的動作，擷取不同時的體塊加以組合，以呈現飄浮女子的形態。

• 《空氣》作品的面向豐富，主角度的臉部朝左、軀幹轉向左側前、下肢轉向前，也就是臉部、軀幹、下肢的體塊由左逐漸右移至前，體塊銜接細膩。馬約爾在這優美的姿態中安排了下肢及前伸的左臂面對觀眾、與觀眾呼應，同時也以這三道向前延伸的水平線逐漸拉起後傾的身軀。

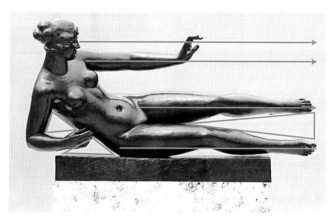

▲《空氣》的造型簡練，主角度中馬約爾將她規劃成四道向前延伸之水平線，三個三角，營造出整體作品視覺的平衡。

• 從與自然人體比對中可見馬約爾縮小了頭部、拉長了脖子、拉長了雙腿及腰部以的身軀；上身的拉長，帶開了左手與膝的水平距離，雙腿拉長，增加《空氣》作品的優美的姿態。

• 《空氣》作品的腰部有明顯的折角，這是馬約爾作品中常有的表現，這是他在強調女性腰部的收窄。推測馬約爾為了增加女體的修長，他減弱了肘關節上窄下寬的差距，減弱膝關節外斜的動勢。

• 馬約爾安排女子的腳尖伸直，與大小腿拉成直線，似享受著前方空氣的貫穿與流動。左手臂伸直、掌立起、指屈曲，似在玩味空氣的穿透。

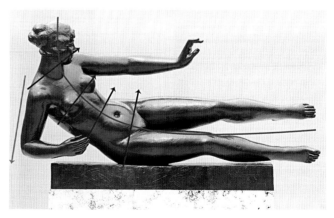

▲《空氣》的整體動線是不穩定的弧線，屈曲的右肘向下拉、對稱點連接線向上移，三者建立畫面的動感，增添女子在空中的飄浮感。

- 《空氣》的造型感非常強烈，馬約爾將作品的支撐點定在右臀側後，它是唯一的錨定點，所有各部位的重力都通過它來支撐。雙腿、左臂前伸呈水平狀，軀幹成 30°傾斜，肩膀、右上臂向後呈 10°斜度。馬約爾將左臂、伸直的雙腿、向前的視線，設計成四道向前延伸之水平線，營造出整件作品視覺的平衡。後傾、懸空的身軀似被空氣托起，水平線又平衡了後傾的軀幹。右肘屈曲，肘內與手之下的負空間呈成三角狀，三角尖朝上似乎在向上推動後傾的軀幹；兩腿間的負空間呈長三角型，三角尖朝內，又像是在拉回雙腿無限延伸的水平線，它將觀眾視線導回作品本體。

- 《空氣》從頭至腳的動線呈不穩定的弧線，肩、胸、腰、大轉子的左右對稱點連接線呈放射狀、放射線、指向前上；屈曲的左肘如箭頭般指向後下。推測馬約爾以圓弧動線搭配箭頭般左肘、放射狀的對稱點線，引導觀眾的眼睛上下穿梭、循環，建立畫面的動感，好似女子隨著空氣的波動而飄浮。

從藝用解剖學的角度解析名作，是我們學習人體結構動態、肢體線條的深刻教材。要如何將作品主題的情境故事完整的凝聚在單一、靜止的雕塑作品上，時點的連貫、視角的轉換都必須仔細研究的。也因此，清晰且詳細的將名作以嚴謹的態度分析名作中的藝術手法，便是我們此次的重要收穫。

▲《空氣》的另一個角度，雖然正對著臉部，但肢體交疊、造型繁瑣，缺乏主要角度的簡練與豪邁之氣。

# 竇加 ─《看著右腳底的舞者》

撰文 / 攝影：黃　亭　　　　指導 / 編修：魏道慧

## 一、前言

　　在欣賞名作的同時，若能去理解藝術家的背景、剖析其藝術手法，定更能增加自身的藝術知識及涵養，有助於日後的創作。藝用解剖學學習之路，並不僅限於人體骨骼、肌肉變化，更為重要的是如何將優美之人體呈現在作品造型中。

　　愛德加·伊萊爾·傑曼·竇加（Edgar Hilaire Germain de Gas, 1834-1917）又稱為愛德加·竇加（Edgar Dgas）生於法國巴黎，一般被歸類為印象派、浪漫主義畫家、雕塑家。他深受古典美學薰陶並摯愛希臘文化，在路易大帝中學接受古典人文教育，進入巴黎美術學校學習人體寫生，爾後赴義大利留學和探親三年，勤奮臨摹了數百幅古代和文藝復興作品。而竇加富於創新的構圖、細緻的描繪和對動作的透徹表達，使他成為 19 世紀晚期現代藝術的大師之一。

　　竇加具備人體寫生的絕佳基底，卻身處於歷史畫走下坡的時代，需要在現代生活中找到恰當題材來發揮。十九世紀歐洲的舞蹈家認為芭蕾起源於古希臘，因此竇加從希臘雕像和龐貝城壁畫中，追溯古典芭蕾的蹤跡，描摹優雅的律動和衣裙。在他速寫的手稿上，常圖解古典芭蕾基本舞步，也作詩讚舞，將舞蹈譬喻為「身體的寫作」（écriture corporelle）。舞者的身體彷彿符號和媒介，在空間中創造形體和意義。

　　1870 年代之後，竇加的藝術作品愈來愈豐富，他不但參加了多次的印

▲《竇加自畫像敬禮》(self Portrait Saluting, 1865-66) 時 31 歲，油畫

▲《賽馬中的騎師》(At the Races Gentlemen Jockeys, 1877-1880) 油彩‧畫布，66 x 81 公分

▲《芭蕾舞教室》(The Ballet Class, 1871-1874) 油彩‧畫布，85 x75 公分，奧賽博物館

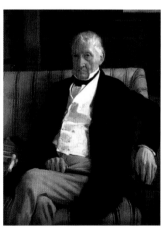

▲《排練》(The Rehearsal, 1874) 油彩‧畫布，58.4 x 83.8 公分

▲《14 歲的芭蕾舞者》( Little Dancer, Aged Fourteen, 1879 - 1981, H. 99.1 公分 )

▲《疾馳的騎師》( Horse galloping with jockey, 1929, 28x33x17.8 公分 )

▲《低著頭的馬》( Horse with Head Lowered, 1929, 18.1 × 27.3 × 8.3 公分 )

象派展出，同時也不斷以油畫和粉彩創作出芭蕾舞者、浴女、賽馬場和酒館等精采畫作，竇加繪於 1871 年的《芭蕾舞課》，現藏美國大都會博物館。雖然他與印象派畫家一同展出，不過他和其他印象派畫家卻有許多的不同，他不曾拋棄安格爾式的古典技法，他偏好城市咖啡廳裡的夜生活，以一種超然的姿態傳達出巴黎當時的百態，他是藝術史上最擅長於刻畫都會生活的畫家之一。

1880 年竇加為了參加第五屆印象派展而創作《14 歲的芭蕾舞者》，竇加為作品上了色，幫她穿上芭蕾舞衣、舞鞋，甚至加上頭髮等現成物。在當時這一切都是創新的，因此遭受大眾的冷嘲熱諷，被認為過於真實而遠離理想美。在此之後，雕塑成為竇加私下的愛好。他的雕塑分為三大主題：舞女、浴女和馬。雷諾瓦認為竇加是十九世紀最重要的雕塑家，他將雕塑帶向「現代」，雖然他一生僅展出過一件雕塑作品－《十四歲的芭蕾舞者》，卻足以影響後期的立體派、超現實主義、現代主義。

竇加喜好以蠟和泥土創作作品，這些材料可塑性強卻不易保存，繪畫時也經常透過塑造作品了解結構和動感，因此他的作品不是靜態的，都帶著立體的動感。除了油畫外，竇加在版畫、粉彩、塑造、攝影等媒材上，也有許多重要的創新貢獻。一般藝術界認為竇加晚年因視力減退而轉向塑造和彩色蠟筆畫，但事實上竇加一生是平面與立體兩者並進。1917 年竇加過世後，後人在工作室發現了一百五十件塑造。這些塑造作品雖然延續了他繪畫中的芭蕾舞、躍馬和浴女的主題，不過卻能在立體的型態中賦予運動張力。

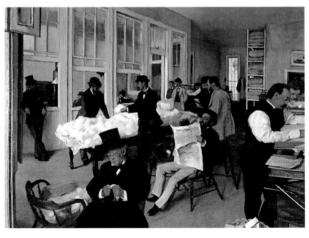

◀《紐奧良棉花交易所》（A Cotton Office in New Orleans, 73x92cm ,1873），是竇加唯一在世時即被法國波城美術博物館列入永久收藏的作品。

## 二、研究內容

　　竇加經常會透過雕塑的創作了解結構和動感，他把芭蕾舞的動作分解，伸展、拉筋、後翻、旋轉、舉足、伸手每一個動作都不只是畫面，同時也是畫家自己身體裡的一種旋律。同一題材他重複作了很多次，不只是為了作品本身的美觀完整，其實更多的意圖在於實驗和研究，這也是竇加「雕塑」作品最可貴的地方。

### 1. 名作與自然人體造型的比較

　　竇加製作了多件的《看著右腳底的舞者》(Dancer looking at the sole of her right foot )，我選擇了這件肌理流暢、塑造感強烈的作品為研究對象（下圖）。它用立體材料掌握稍縱即逝的動作，黏土上的指痕就像繪畫所呈現的「筆觸」般動人，同時他也展現血脈的流動、人體造型的規律。

　　為了更能體會作品與自然人體的差異，在解析之初先請模特兒模仿名作的動作、拍攝最接近的視角，以它作為研究的最初基本圖（下圖）。此時發現名作的下半身與上半身是由不同動視角的體塊合成。接著再請模特兒反覆演示舞者由立姿、逐漸轉身、抬腿、低頭看著右腳的過程，從過程中的前後動作推敲它與原作之異同，本文將自然人體與原作對照，從造型的差異來推測其所要表達的意涵及藝術手法。

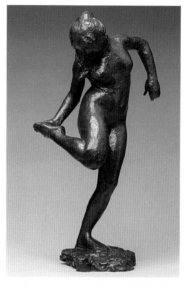

▲ 非本文解析之作品，同樣名為《看著右腳底的舞者》，1895-1900，46.4 x 24.4 x 17.1 公分。

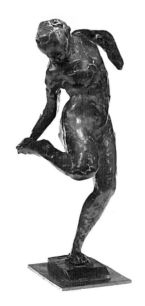

▲ 本文解所之作品，同樣名為《看著右腳底的舞者》之作品，1895-1910，46.4 x 18.7 x 21.6 公分。

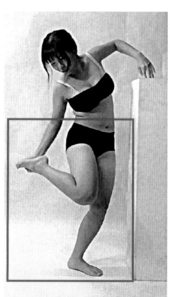

▲ 模特兒與名作整體最接近的基本圖，她的下半身與名作動作相似，但上半身彎度不如名作。

▲ 模特兒軀幹更側彎，她的上半身與名作較相似。這個視角展現更多的側面，下半身與名作不符。

## 2. 推測名作中「整體造型的設計」：動態的模擬

- 推測竇加作品在詮釋一位跳舞的女子，因採到異物而抬起腳查看的情境。因此透過模特兒的模仿整個情境流程，在逐格推敲後，發現名作中舞者右腿抬得非常高，但自然人體如名作般向下彎腰時，右腳是無法抬得如此高的。

- 名作舞者的右大腿是較正面的角度，不過這個角度的腿抬起、上身未彎下去時，才能呈現出右邊臀部和左邊臀部的高度差異，達到與作品一樣臀部的斜度，由此可知名作是綜合多重時點的造型。

- 名作舞者的肩膀和胸部非常傾斜，既符合了舞者要彎腰下去的動作，也使作品的體態更加優美與動感。

- 許多姿態是自然人體無法做到動作，竇加以高超的技藝，採用不同部位的組合，使作品呈現均勻和諧又有動感。

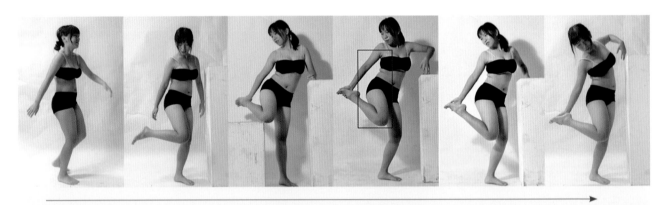

▲ 舞者的動作流程模擬

可以觀察到模特兒將右腳慢慢抬高，再將上身轉向右邊、上半身慢慢往下彎、近看腳底時，大腿是較側面的角度。而原作的腿部都是較正面，而上身的腹部、胸部、肩膀都是較側身的。推測竇加為了讓作品的動態更加豐富、優美，而將側面逐漸到正面納入同件作品中，這種造型在自然人體不能共存的。

◀ 模特兒腿抬得像名作一樣高時，上身是無法彎得這麼低的。從圖中就可以清楚看出，在身體和腿部的距離是有很明顯差異。

## 3. 推測名作中「整體造型設計」：動態與視角的變化

推測《看著右腳底的舞者》的整體造型設計是由連續動作中不同時點與不同視角組合而成，所引用的體塊部位以紅線框列於下：

    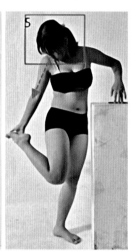

| 時點 1 | 時點 2 | 時點 3 | 時點 4 | 時點 5 |

▲ 圖中紅線處推測為名作之造型取景處，虛線為動態示意。
· 時點 1 是左腿之動向
· 時點 2 是右腿之視角
· 時點 3 是腹部之動向
· 時點 4 是胸部和肩膀之傾斜
· 時點 5 是頭部之動向

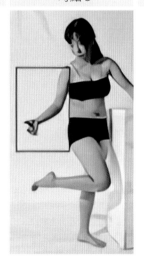

◀ 視角 a 右手的部分，推測竇加是採較側內的角度，因為作品的肘窩較為明顯，肘內內側的彎點是鷹嘴後突。

## 4. 以多重動態、多重視角表達作品情境

下列中圖的底圖為模特兒極力模仿維納斯姿態的最初基本圖，右欄是不同時點或不同視角的片段，從中擷取與名作相似處，再逐一覆蓋在中圖基本圖上，最後逐漸形成與原作相似的造型，由此印證名作是由連續動作中不同時點、不同視角組成的造形

| 名作 | 最初基本圖 | 時點 1 | 說明 |
|---|---|---|---|

比對 1

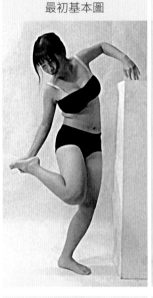

名作伸直的左腳微屈著膝,膝之動向與足同。時點 1 模特兒左下肢造型如同名作,此時身軀若像名作般屈曲,她就跌倒了。

從時點 1 擷取的左腿至移基本圖,我們就可得到組合圖 1。

| 名作 | 組合圖 1 | 時點 2 | 說明 |
|---|---|---|---|

比對 2

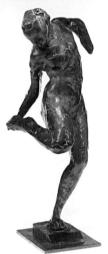

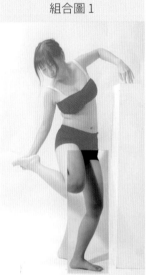

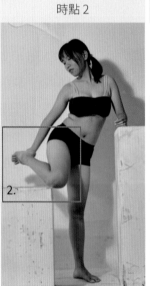

名作的右腿抬得非常的高,右側骨盆也隨之提高,膝部的動向是偏向正下方的方向。基本圖的骨盆較低、膝部動向斜向下方。因此從時點 2 擷取高起的骨盆及右腿,移至組合圖 1,得到組合圖 2。

時點 2 的右側骨盆提高時,左腿與身軀必需更加挺直,才得以維持平衡。

| 名作 | 組合圖 2 | 時點 3 | 說明 |
|---|---|---|---|

比對 3

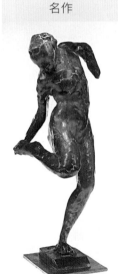

名作中的腹部與胸廓交會處有一轉折點,推測竇加以此強化軀幹的動態,將時點 3 的腹部移至組合圖 2 就可得到組合圖 3 後,胸廓下緣的折點就呈現出來了,外部輪廓與內在造型相吻合了。

時點 3 腹部線相符時,胸部若再下彎,模特兒就跌倒了。

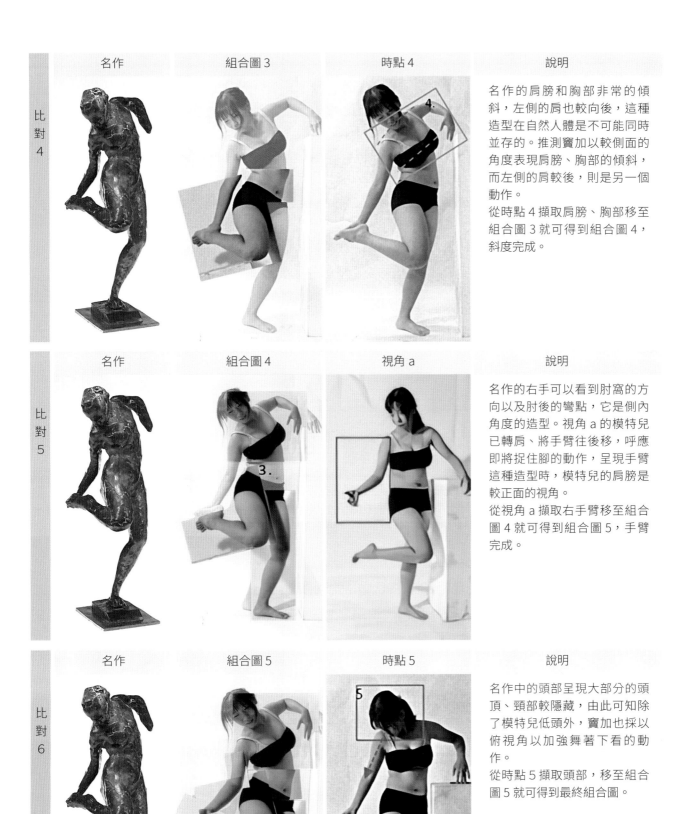

| | 名作 | 組合圖 3 | 時點 4 | 說明 |

比對 4

名作的肩膀和胸部非常的傾斜，左側的肩也較向後，這種造型在自然人體是不可能同時並存的。推測竇加以較側面的角度表現肩膀、胸部的傾斜，而左側的肩較後，則是另一個動作。

從時點 4 擷取肩膀、胸部移至組合圖 3 就可得到組合圖 4，斜度完成。

| | 名作 | 組合圖 4 | 視角 a | 說明 |

比對 5

名作的右手可以看到肘窩的方向以及肘後的彎點，它是側內角度的造型。視角 a 的模特兒已轉肩、將手臂往後移，呼應即將捉住腳的動作，呈現手臂這種造型時，模特兒的肩膀是較正面的視角。

從視角 a 擷取右手臂移至組合圖 4 就可得到組合圖 5，手臂完成。

| | 名作 | 組合圖 5 | 時點 5 | 說明 |

比對 6

名作中的頭部呈現大部分的頭頂、頸部較隱藏，由此可知除了模特兒低頭外，竇加也採以俯視角以加強舞著下看的動作。

從時點 5 擷取頭部，移至組合圖 5 就可得到最終組合圖。

| | 名作 | 最終組合圖 | 最初基本圖 | 說明 |
|---|---|---|---|---|
| 比對3 | 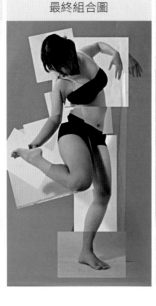 | 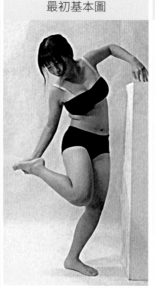 | | 名作的肩膀和胸部非常的傾斜，左側的肩也較向後，這種造型在自然人體是不可能同時並存的。推測竇加以較側面的角度表現肩膀、胸部的傾斜，而左側的肩較後，則是另一個動作。<br>從時點4擷取肩膀、胸部移至組合圖3就可得到組合圖4，斜度完成。 |

# 三、結語

　　經過與名作、基本圖、時點和視角多重的比較，我們可以看出竇加在作品上賦予作品造型飽滿，有張力的律動感，也具強烈的形式美多重時點和其他視角的組合後，更佳的讓觀者彷彿身歷其境般感受著整件作品的故事性，比起自然人體可以做到的動作，用多重時點和其他視角的組合反而可以把作品的動態感表現到極致，經過數年的流逝，為什麼名作永遠是名作，經過這門藝用解剖學名作剖析更讓我深刻了解什麼是名作。而作品是如何將多重動態、多重視角結合。文末以 1. 名作採用多重時點、多重視角所達到的造型意義統整於下表；2.《看著右腳底的舞者》之構圖探索。做本文之結束。

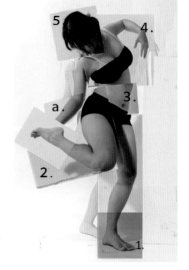

▶ 多重視角和多重動態的組合圖，表格說明對照圖

## 1. 名作採用多重時點、多重視角所達到的造型意義

| | 多重視角的交錯 | 多重動態的延續 | 造型意義 |
|---|---|---|---|
| 比對1/<br>時點1 | 1. 以側前視角取之造型 | 在基本圖中加入左腿漸漸屈曲的造型 | 加強重力腳與游離腳骨盆高度的差異 |
| 比對2/<br>時點2 | 2. 模特兒順時針左轉的側前角，露出更多正面的角度 | 在組合圖1中加入抬得更高的右腿及骨盆 | 再加強重力腳與游離腳骨盆高度的差異，使得軀體的動態更強烈 |
| 比對3/<br>時點3 | 3. 模特兒逆時針微轉，回到側前視角 | 在組合圖2中加入腹部的斜度，製出胸腹交界的轉折 | 引導頭、頸、胸廓更加側彎、使動態更強烈，側彎後也增進了人體的平衡 |

| 比對 4/<br>時點 4 | 4. 模特兒再逆時針微轉，是更加側面的視角 | 在組合圖 3 中加入更側面、更傾斜的肩膀及胸部 | 再加強軀體的動態，以及身體從側面轉到正面的動感 |
|---|---|---|---|
| 比對 5/<br>視角 a | a. 右手以更內側視角呈現 | 呈現肘前、肘後的彎點 | 增加手臂屈曲的動作、展現手臂的不同動向 |
| 比對 6/<br>時點 5 | 5. 模特兒的肩膀是正面的，因此頭部也是正面、正面向右下低的頭部 | 在原本側前視角的身軀中，加入正面向右下低的頭部 | 頭部與軀幹氣勢連貫，連成一弧線的動勢 |

## 2.《看著右腳底的舞者》之造型探索

竇加雖然深入研究芭蕾舞，但未直接談舞蹈本身，而專注於對他創作至為重要的人體動作。《看著右腳底的舞者》多件作品中，我選擇最鍾愛的一件、最美的視角做解析。文中的造型探索藉助極力模仿名作的最初基本圖之比較開始，至造型之探索結束。

- 作品極具塑造感，將舞者軀體的動態、肌膚躍動之美加以寫意化。竇加在表面處理捨棄他所熟悉的解剖表現，以游動的肌理暗示著人體的屈與伸，使雕塑品在靜態素材中跨越視覺藝術，也訴諸於觸覺。

- 竇加掌握並強化人體造型規律的特色，例如：
— 骨盆落下這一側的肩膀必提高，如果兩者皆落下時，就跌倒了。
— 由於骨盆落下，胸部和肩膀上撐，使左右對稱點連接線呈放射狀。
— 作品的主角度的胸骨上窩幾乎與重力腳呈垂直關係，有助於整尊作品的平衡感，可見得竇加採用了這種人體規律。自然人體的胸骨上窩與重力腳呈垂直關係。

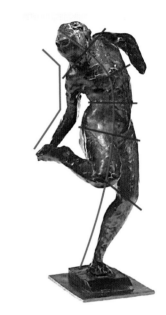

▲ 作品中的對稱點連接線呈放射狀，是逐漸彎腰的表現，右側的折線有節奏的與彎腰動作搭配。

- 名作整體的動線從頭至腳呈一弧線，但是，弧線在胸廓下有一小小折點，再以較大的弧度向下，以支撐右側較大的體塊。自然人體的動線呈和緩弧線，因為她的動態較弱。

- 名作的左右對稱點連接線，由肩、乳頭、腰際、大轉子至膝形成向右壓縮、向左展開的放射狀，它助長了舞者的動態，造型喻意了彎身下探後即將向左開展。自然人體的對稱點連接線較零亂，軀幹處呈放射狀，而大轉子、膝較平行，以致下半身雖有動作，但動態較弱。

- 作品的「面向」豐富，自然人體則單純，因為人體結構無法做這麼

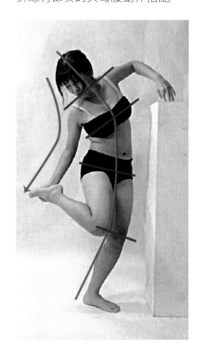

▶ 軀幹主要轉折處在腰椎，因此在這個動作中，對稱點連接線幾乎是兩組平行線，整體動態顯得僵硬許多。

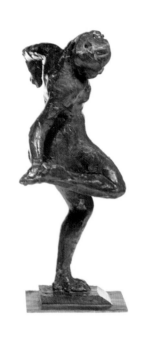

▲《看著右腳底的舞者》的小台座後採垂直切面、前採斜向切面。

多的局部轉動，由比對中的推論，可以知道竇加作品中融入了多重時點、多重視角以展現豐富動態與張力。作品的軀體除了彎向右下之外，面部極力朝右下、肩胸朝左上、其中的右肩再後移、腹部及左腿朝左側前、左大腿朝左，因此露出更多的臀、腿的側面，竇加在這件 46.4 公分作品中安排了至少五個「面向」，動態中的體塊細膩的銜接。自然人體除了頭部朝右下外，其它部位的「面向」皆向左側前。

• 自然人體完整的左手將觀眾的視線拉向左上，離開本體。名作胸廓外側殘缺的手經肘後銳利彎角、臂前尖型，將觀者視線下拉，具穩定右屈身軀的作用。

• 自然人體右臂幾乎伸直，將觀眾的視線直接外拉至腳加深她的側彎，使得造型更加不穩定。名作中的右臂向內屈曲，減弱了造型的左傾、增加了造型的變化。

• 舞者下方被安排了大小兩層台座，若只以寬台座承接舞者，則弱化了舞者單腳撐起的特色，如果只以較小的台座承接，則無以穩定舞者這麼大的體塊。小台後面採垂直切面，前面採斜向切面，垂直切面似乎有到此為止的意義，終止觀者視線的後移、舞者也不至於向後倒；前面的斜面則將觀者視線引導向舞者，再隨舞者身軀轉折向上。

竇加捨棄一般女性美的觀念，注意於人物的內在神韻，而不是外在肉體的表象。本文解析之《看著右腳底的舞者》雖然有所「殘缺」，但整尊雕像統一而獨特，突出了美的焦點、創造了整體美。他拋棄了細節刻畫，用精煉的筆觸表現動感中的本質，在簡化中留下更本質的部分，令人耳目一新。「殘缺的美」必需具有生命力，因為殘缺、模糊給我們留下了想像空間，讓觀者用自己的心靈和感受去填補空白，這也是殘缺之妙處。

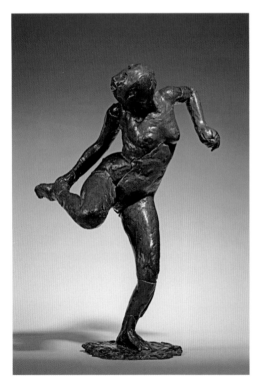

▲ 同樣名為《看著右腳底的舞者》之作品，也是多重視角和多重動態的組合，1890-1910 作品，48.6 x 27.3 x21.9 公分。

# 裡默 ─ 《墮落的角鬥士》

撰文 / 攝影：林思妤　　　　指導 / 編修：魏道慧

## 一、前言

### 1. 藝術家介紹

　　威廉·裡默 (William Rimmer , 1816 - 1879) 被譽為十九世紀美國最具個性和獨立性的雕塑家，他也是畫家、教育家和解剖學者、醫生。他出生於英國利物浦，1818 年抵達美國後再也沒有回到歐洲。由於出生貧困，裡默生平絕大部分的時間都為家庭謀生，1840 年他以巡迴肖像畫家的身份展開藝術生涯，1850 年代中期研究醫學，並獲得了醫學會的文憑，在馬薩諸塞州執業，早期曾一邊從事醫職、一邊創作，可說是自學有成的藝術家。其傳世的雕塑作品並不多，以石雕為主，他擅長捕捉劇烈運動中的動態。

▲ 威廉·裡默經常被稱為「美國的米開朗基羅」，因為他強調個人的，悲劇性的象徵意義和高水準的解剖表現力。

　　裡默直到 45 歲才成名，在 1860 和 1870 年成為波士頓最著名的藝術家之一。透過藝用解剖學的研究，塑造出高度個人化的藝術語言，讓男性裸體成為英雄主題的隱喻，也被認為是開創美國裸體雕塑的第一人。他的浪漫古典主義和神秘感促成了「裡默派藝術」的發展，不讓法國藝術家奧古斯特羅丹 (Auguste Rodin , 1840–1917) 的印象派雕塑專美於前。

　　裡默雖以雕塑成名，但他在繪畫上的表現也與眾不同。除了從聖經和歷史中汲取創作題材，他對文學和神秘主題非常感興趣，最著名的

▲ 夜晚 (Evening , 1870 )

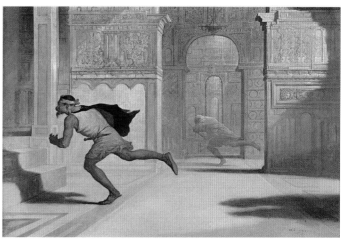

▲ 飛行與追逐 (Flight and Pursuit , 1872)

▲ 其著作《藝用解剖學》
（Art Anatomy,1877）

▲ 《藝用解剖學》中的插圖之
一

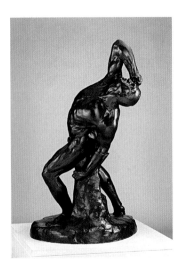

▲ 《墮落的角鬥士》是為他
最重要的贊助人斯蒂芬帕金斯
(Stephen Perkins) 完 成 的 作
品。由於下面的支撐物遮住部
分主體，且此角度未呈現身體
正面的重要描繪，因此本文不
以此角度為解析對象。

畫作是《飛行與追逐》。畫中描繪近東寺廟或宮殿的神秘迷宮，有一個追著自己影子跑向樓梯的人，後面的影子是另一個追跑者，走廊的深處有幽靈般的第三者從旁邊跑來，第三者彷彿瞥了一眼其他人。耶魯大學醫學圖書館的圖畫標題寫著「哦！為了祭壇的一角」，這句話在舊約中多次出現，它暗示裡默正衝向聖堂。

裡默曾在波士頓、紐約等東海岸城市講授藝用解剖學，不少繪畫作品都是在課堂黑板上栩栩如生的人體素描，曾出版《設計要素》(Elements of Design, 1864) 和《藝術解剖學》(Art Anatomy, 1877) 等書，他的醫學背景及人體研究使得人像展現出他人所無法達成之力與美，充滿魄力的動態令觀者不由自主地屏息凝望。

裡默晚年停止了醫療與創作並行的模式，轉而投身藝用解剖學的教學與推廣，在波士頓創辦一間研究繪畫和人體結構的學校，再轉任紐約市庫珀聯盟女性設計學院院長，最後又回到波士頓美術學院任教。他的教學和著作影響、啟發了下一代的藝術家，例如：拉‧法爾熱 (John La Farge,1835-1910 )、 柏格蘭 (Gutzon Borglum,1867-1941) 和巴斯金 ( Leonard Baskin, 1922 -) 等。

## 2. 名作背景介紹

本文以威廉‧裡默最著名的雕刻作品之一《墮落的角鬥士》(The Falling Gladiator) 做研究，作品創作於西元 1861 年。角鬥士（gladiatōrēs）指的是古羅馬競技場上的鬥士，名稱源自古羅馬軍團慣用的劍。角鬥士是古羅馬的一種身份特殊的奴隸，通常都是戰俘或犯錯淪為奴隸者，他們的職責是在競技場上進行殊死搏鬥，為群眾提供娛樂。儘管這件作品是經典的古羅馬題材，但它肢體動態的張力與高超的解剖表現，在同時期的雕塑作品中脫穎而出。由於太過栩栩如生，該作品 1863 年於巴黎沙龍展出時，有些人甚至認為它是以真人翻模而成的，由此可以看出裡默對解剖學的鑽研與充分利用。

裡默在作品中，藉由其細膩的肌理、誇張的動態，表現了角鬥士受襲擊的扭曲後墜身體。抬高緊繃的手臂加強了戲劇性－明知自己受到了致命的一擊，卻仍按耐著痛苦繼續與敵人奮力拚搏！彷彿隨時都會瓦解的動作更增添了雕像的張力，藝術家對人體線條起伏的掌握，突出了角鬥士曾經的勇猛氣勢與戰敗的無助。

威廉‧裡默以古希臘和羅馬的作品技法為基礎，創作了這件受傷致命

的男子雕像。有藝評家認為這件作品回應了美國內戰前夕所承受的折難，作品在 1861 年一月完工時，恰逢六個州脫離聯邦之際，三個月後這六個州襲擊薩姆特堡（Fort Sumter），成為美國內戰的導火線。人們稱頌他表現出人體的受難與折磨，並且將作品連結到美國人當時面對戰爭連綿的惶恐命運。

# 二、研究內容

## 1. 名作與自然人體的造型比較

　　威廉·裡默既是一位醫生又是藝用解剖學研究者的雕塑家，在鬥士的解剖結構處理得相當成熟，本文籍自然人體與名作的比對，來幫助我們瞭解角鬥士的造型規劃。立體作品可以從多角度觀察，我選擇了這個軀體呈現得最完整、最不為它物所遮擋的主角度來做剖析。在解析之初先，請模特兒仿名作的動作、拍攝最接近的視角，以它作為研究的最初基本圖。接著再請模特兒反覆演示鬥士受襲逐漸後倒的過程，從過程中的前後動作推敲它與原作之異同，此時發現名作的下半身與上半身是由不同動作的體塊合成，因此推測裡默採用了不同時間點、不同視角中的造型組合。本文將自然人體與原作對照，從造型的差異來推測其所要表達的意涵及藝術手法。

▲ 與名作整體造型最接近的最初基本圖

▲《墮落的角鬥士》，此為本文解析之角度，該視角人體完整呈現，解剖表現精緻。

▲ 模特兒的下半身與名作動作較接近，但為了支撐後仰的人體，右小腿與大腿是無法如名作般拉直。角鬥士表現的是失去重心而後墜的體態。

▲ 軀幹更向後彎，他的上半身與名作更接近，右側軀幹至大腿亦呈一弧線。但名作是以更正面的胸膛表現角鬥士受襲擊而身體扭曲的體態。

## 2. 推測名作中「整體造型的設計」：動態的模擬與時點、視角變化

　　推測威廉·裡默在角鬥士負傷而向後墜的情境中，以上半身後仰、右臂向上後曲的動作，詮釋角鬥士雖負傷仍奮力地想將背後的凶器拔出，以與敵人拚死決鬥的場景。透過模特兒的模仿，做出近似名作的動態，模特兒無法以原作左右腳的弧度維持平衡，尤其右腳的部分，當自然人腿部向後支撐，左前腿順應上半身的動勢產生傾斜時，右後腳便難以如同原作那般伸直。但角鬥士是墜落、失去平衡的，而模特兒無法以此動態呈現，因此需透過不同的時間點、視角的身體體塊組合，以下逐一說明。

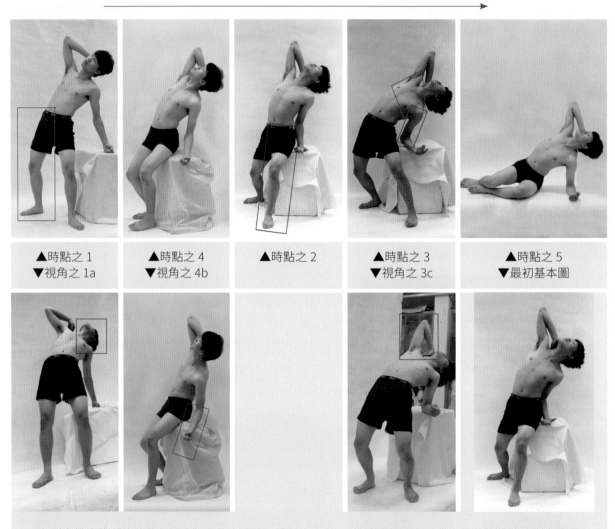

| ▲時點之 1 | ▲時點之 4 | ▲時點之 2 | ▲時點之 3 | ▲時點之 5 |
| ▼視角之 1a | ▼視角之 4b | | ▼視角之 3c | ▼最初基本圖 |

▲上列之排序為《墜落的角鬥士》動作之流程，時點之 1.2.3…為造型組合之順序。紅色框線為造型之取景，英文字母 abc 為上方時點之不同視角。

　　· 時點之 1 是身體較直時的右腿造型
　　· 時點之 2 是左腿正面之造型
　　· 時點之 3 是身體極度後彎時的胸部、腹部及左上臂之造型
　　· 視角之 1a 是時點之 1 較正面頭部之造型
　　· 視角之 4b 是時點之 4 左前臂及握拳之造型
　　· 視角之 3c 是時點之 3 右臂側內之造型

## 3. 以多重動態、多重視角表達作品情境

　　下列中圖為模特兒極力模仿角鬥士動態的最初基本圖，右欄是不同時點或不同視角拍攝的圖片，從中擷取與名作相似處，逐一覆蓋在中圖的基本圖上，最後逐漸形成與原作整體相似的造型，由此印證名作是由連續動作中不同時點、不同視角組成的造形。

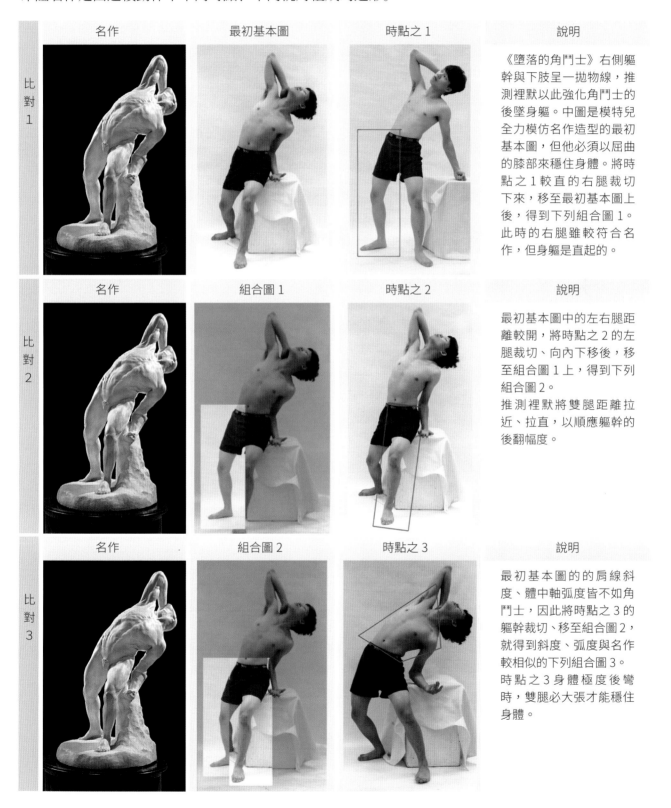

| | 名作 | 最初基本圖 | 時點之 1 | 說明 |
|---|---|---|---|---|

比對 1

《墜落的角鬥士》右側軀幹與下肢呈一拋物線，推測裡默以此強化角鬥士的後墜身軀。中圖是模特兒全力模仿名作造型的最初基本圖，但他必須以屈曲的膝部來穩住身體。將時點之 1 較直的右腿裁切下來，移至最初基本圖上後，得到下列組合圖 1。此時的右腿雖較符合名作，但身軀是直起的。

| | 名作 | 組合圖 1 | 時點之 2 | 說明 |
|---|---|---|---|---|

比對 2

最初基本圖中的左右腿距離較開，將時點之 2 的左腿裁切、向內下移後，移至組合圖 1 上，得到下列組合圖 2。
推測裡默將雙腿距離拉近、拉直，以順應軀幹的後翻幅度。

| | 名作 | 組合圖 2 | 時點之 3 | 說明 |
|---|---|---|---|---|

比對 3

最初基本圖的的肩線斜度、體中軸弧度皆不如角鬥士，因此將時點之 3 的軀幹裁切、移至組合圖 2，就得到斜度、弧度與名作較相似的下列組合圖 3。
時點之 3 身體極度後彎時，雙腿必大張才能穩住身體。

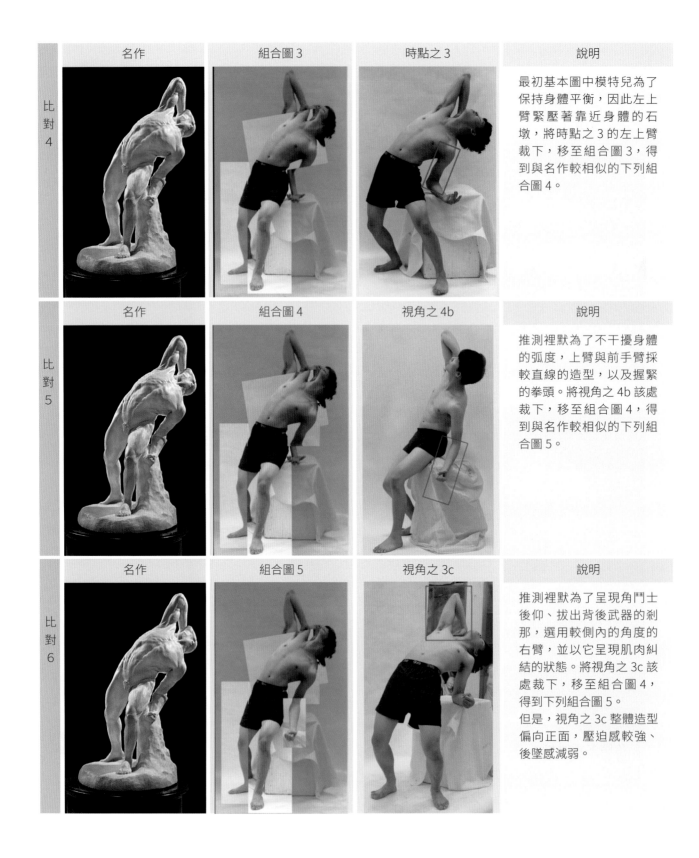

| | 名作 | 組合圖 3 | 時點之 3 | 說明 |
|---|---|---|---|---|
| 比對 4 | | | | 最初基本圖中模特兒為了保持身體平衡，因此左上臂緊壓著靠近身體的石墩，將時點之 3 的左上臂裁下，移至組合圖 3，得到與名作較相似的下列組合圖 4。 |
| 比對 5 | 名作 | 組合圖 4 | 視角之 4b | 說明 — 推測裡默為了不干擾身體的弧度，上臂與前手臂採較直線的造型，以及握緊的拳頭。將視角之 4b 該處裁下，移至組合圖 4，得到與名作較相似的下列組合圖 5。 |
| 比對 6 | 名作 | 組合圖 5 | 視角之 3c | 說明 — 推測裡默為了呈現角鬥士後仰、拔出背後武器的剎那，選用較側內的角度的右臂，並以它呈現肌肉糾結的狀態。將視角之 3c 該處裁下，移至組合圖 4，得到下列組合圖 5。<br>但是，視角之 3c 整體造型偏向正面，壓迫感較強、後墜感減弱。 |

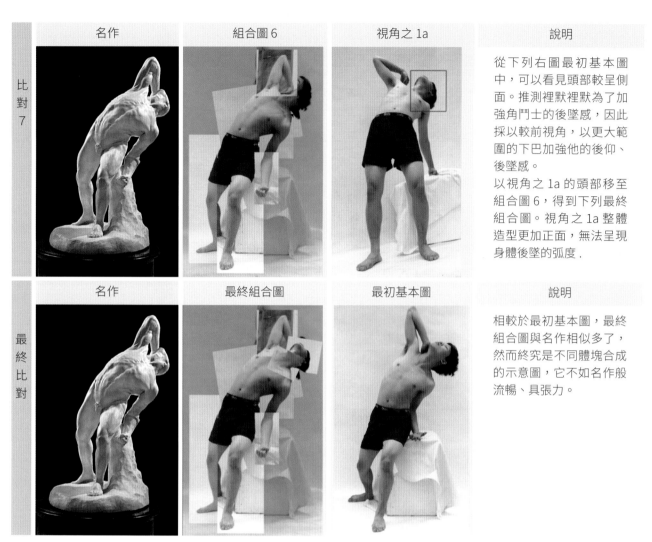

| | 名作 | 組合圖6 | 視角之1a | 說明 |
|---|---|---|---|---|

比對7

從下列右圖最初基本圖中,可以看見頭部較呈側面。推測裡默裡默為了加強角鬥士的後墜感,因此採以較前視角,以更大範圍的下巴加強他的後仰、後墜感。

以視角之1a的頭部移至組合圖6,得到下列最終組合圖。視角之1a整體造型更加正面,無法呈現身體後墜的弧度.

| | 名作 | 最終組合圖 | 最初基本圖 | 說明 |
|---|---|---|---|---|

最終比對

相較於最初基本圖,最終組合圖與名作相似多了,然而終究是不同體塊合成的示意圖,它不如名作般流暢、具張力。

# 三、結語

　　從作品、最初基本圖、組合圖三者比較中,最初基本圖的自然人體態是凝固的,經不同面向拼貼的組合圖與作品體態較相似。《墮落的角鬥士》動作幅度較大,身體也比自然人還要扭曲拉長,因此更富戲劇性,具強烈的形式美。本研究從藝剖學的角度切入,以解析作品中的藝術手法,在研究中發現有關「人物造型中加入自然變形」,這種改變來自於多重視角與多重動態的組合。默裡精湛的表現力與深厚的藝用解剖學知識,讓觀者無法察覺作品造型與自然人體的相異處。但經此研究,得以細究名作的細節與精華之處。文末以「名作採用多重時點、視角的造型意義」統整於下表,以及「《墮落的角鬥士》之造型探索」,作本文之結束。

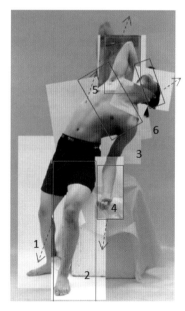

## 1. 名作採用多重時點、多重視角所達到的造型意義

**以下表表格請與上圖標示對照**

| | 多重視角的交錯 | 多重動態的延續 | 造型意義 |
|---|---|---|---|
| 比對 1/ 時點之 1 | 以內側面視角取右下肢造型 | 在最初基本圖加入較伸直的右腿 | 伸直的右腿與軀幹形成拋物線，加強角鬥士的後墜趨勢 |
| 比對 2/ 時點之 2 | 取左腿正面視角造型 | 在組合圖 1 加入微屈的正面左腿 | 足部向前、大腿向後與後仰的身軀、頭部，形成角鬥士逐漸向後倒的縱向動勢 |
| 比對 3/ 時點之 3 | 取肩膀及腹部較側面、更後屈之造型 | 在組合圖 2 加入更加傾斜的肩膀及腹部 | 加強角鬥士肩線斜度、軀幹中心線弧度，以突顯角鬥士後墜的體態 |
| 比對 4/ 時點之 3 | 取左上臂的造形 | 在組合圖 3 加入離開身軀的左上臂 | 在主角度以離開身軀的左上臂直接支撐後仰的身軀 |
| 比對 5/ 視角之 4a | 以外側視角取左前臂及手之造型 | 在組合圖 4 加入緊握拳頭的手 | 外側視角較能突顯拳頭的緊握，增添角鬥士極力奮戰感 |
| 比對 6/ 視角之 3a | 以側內視角取右臂之造型 | 在組合圖 5 加入較為筆直的右臂 | 右側身軀的拋物線至腋下轉為較筆直的右臂，終止後拋的動感 |
| 比對 7/ 視角之 5a | 以前面取頭部造型 | 在組合圖加入較為正面仰角的頭部 | 前外側的身軀加入較為正面仰角的頭部，加強角鬥士逐漸向後倒的趨勢 |

## 2. 《墮落的角鬥士》之造型探索

　　《墮落的角鬥士》主角度之肩膀向左下旋，展現較多的胸廓正面，骨盆較側，雙足外展呈明顯的「八」字型，因此一腿造型呈正面、一腿呈內側，而臉部更採取了極端的視角。文中的造型探索藉助極力模仿名作的自然人體最初基本圖，與名作的比較開始。

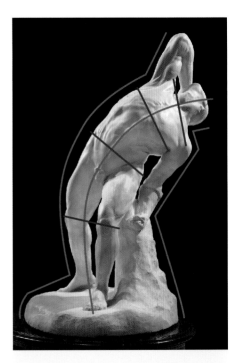

▲ 《墮落的角鬥士》此為造型展現得最完整的視角，也是該作品的主視角。

- 默裡為了使造型張力與更強烈臨場感，他延伸了人體結構所能達到的極限，修改了這個姿態、這個視角的自然體態。在他向後墜的情境中，擷取不同時點、不同視角中的體塊加以組合，以呈現經過藝術加工的寫實。

- 從常見的《墮落的角鬥士》圖片中，本文選定右圖、軀體展現得最完整的視角，也是該作品的主視角為解析對象。立體作品無法達到每個視角都是完美的，例如：作品左側視角，雖然動態強烈，但是，內側腿完全被遮住，身體的完整度不如主視角，與觀眾的呼應感弱。而作品背面角度，完全背離觀眾，當然不是主視角度了。

- 主視角中，後仰身軀的手臂下方隱藏著支撐座，不規則的支撐座與下端台座，形成形成「」」型，穩定地承托住角鬥士。不規則、輪廓模糊的台座與造型流暢、動作誇張的角鬥士形成強烈的對比，主賓分明，兩者相互依存，增加了造型的穩定度。

- 名作整體的動線從頭至腳呈一弧線，右側身軀亦呈一弧線，上面的右手臂、下面的左腿略呈直線，手臂直線終止了體側弧線的繼續延伸、也停止了身軀的繼續向後傾倒。左腿直線向外延伸至底座側邊，牽引住弧線下端，產生錨定作用。左側外圍輪廓呈漸次加長的折線，由頭側、肩上、手臂至支撐座，支撐座的長線拉住後墜的身軀，與右小腿之直線共同雙雙扣住角鬥士，穩住整體造型。

- 角鬥士胸廓轉向左下、骨盆轉向右上，右側胸廓與盆轉距離拉開，促成了弧線的展現，而自然人體只有在左側、身體極度後彎時才能展現相似的弧線(時點之3)，不過此時雙腿大開，才得以維持平衡。

- 自然人體受結構的限制，整體的動線從頭至腳呈一淺弧線。名作的動線、弧度強烈，弧度從大腿開始向內轉。自然人體右側身軀外圍呈一向左的斜線，名作右側外圍也在大腿開始內收。相較之下，名作的弧線在下段內收，以穩定整體造型。

- 名作的左右對稱點連接線，由肩、乳頭、腰際至膝形成向左壓縮、向右展開的放射狀，它助長了角鬥士的動態，造型喻意著向後仰後即將下墜，所幸有左下方有支撐座、右足部的錨定作用...等，終止它的失衡。自然人體的對稱點連接線形成兩組平行線，肩線、乳頭與大轉子、膝部，因此動

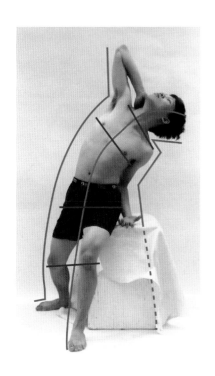

▲ 模特兒與名作整體最接近的最初基本圖。

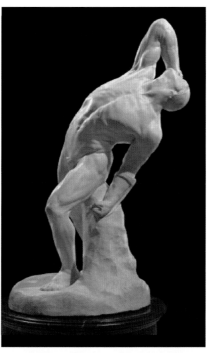

▲ 《墜落的角鬥士》的左側視角，動態很大，但頭重腳輕，畢竟立體作品是無法面面俱到的。

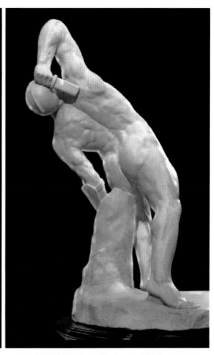

▲ 《墜落的角鬥士》的後面視角，作品完全背離觀眾。

態較弱。

- 清楚看到。橫向面向則是：頭部朝向右後、肩胸朝前上 ( 其中的左肩再向後下移 )、腹部朝前、右腿朝右下、左大腿朝前上、左小腿朝前下。默裡在作品中安排了多個「面向」，動態中的體塊銜接細膩，以更多視角的體塊與不同位置的觀眾做多重呼應。

威廉·裡默以他專精的藝用解剖學與美感能力，透過角鬥士劇烈的動態與神情，營造出一個悲劇英雄的生命力，令人悸動不已，值得細細品味，無怪乎被稱為「美國的米開朗基羅」。

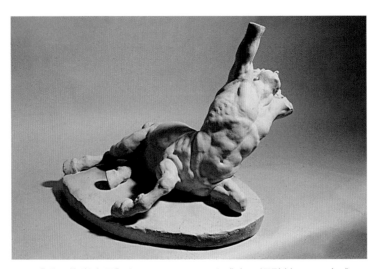

▲ 《垂死的半人馬》(A Dying Centaur) 威廉·裡默於 1869 完成

# 三、悲苦之軀

11. 阿格桑德羅斯
 （Hagesandros, 2nd century BC）
 ——《勞孔像》

12. 米開朗基羅 （Michelangelo, 1475-1564）
 ——《被束縛的奴隸》

13. 羅丹 （Auguste Rodin, 1840-1917）
 ——《亞當》

14. 卡蜜兒 （Camille Rosalie Claudel, 1864-1943）
 ——《乞求者》

# 阿格桑德羅斯 ─ 《勞孔像》

撰文／攝影：陳禹彤　　　　　指導／編修：魏道慧

▲ 阿格桑德羅斯（Agesander）

## 一、前言

《拉奧孔與兒子們》（拉丁語：Laocoon cum filiis），亦稱為《勞孔群像》（Laocoon Group），高 2.42 公尺，是座著名的大理石雕像，現藏於梵蒂岡博物館。根據古羅馬作家老普林尼（Gaius Plinius Secundus, 23-79 年）稱，雕像是由三位來自羅得島的雕刻家：阿格桑德羅斯（Agesander）與兒子雅丹諾多羅斯（Athenodoros）和助手波里多羅斯（Polydorus）於西元前 2 世紀共同完成的歷史傑作，此作曾被老普林尼讚賞是一件「超越先前所有繪畫與雕刻，前無古人的藝術品」。

　　勞孔的故事曾是索福克勒斯（Sophocles pushkin, 公元前 496/497- 前 405/406 年）的一部已失傳的戲劇作品的主題，故事描述的是波塞頓或阿波羅的祭司，違反神的旨意，他警告特洛伊人不要接受希臘人留下的木馬，否則將會給特洛伊城帶來災難。不料他的舉動竟招來殺身之禍，海神波塞頓派出兩條巨蟒將勞孔跟兩名兒子一併勒死。這座雕像展現勞孔父子一起受海蛇喫咬，表現人體與巨蛇激烈纏鬥的情境，有強烈戲劇性效果。這一事件最著名的描述見於維吉爾（Publius Vergilius Maro）的《埃涅阿斯紀》（Aeneis）。《勞孔群像》最初可能是為古羅馬某一富

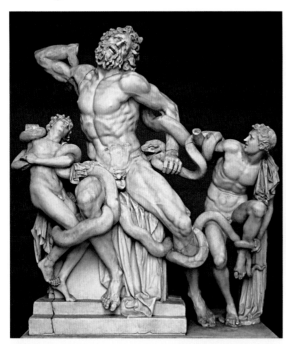

▲《勞孔群像》，1506 年在古羅馬尼祿皇帝（公元 54 年至 68 年在位）的金宮遺址附近被發現。

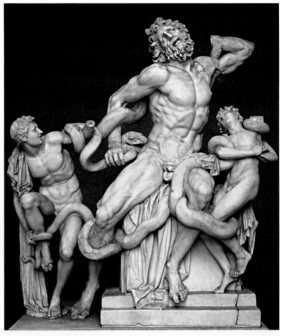

▲ 根據渥夫林說：「左下角往右上角的線在視覺上是上升的，左上角往右下角的線在視覺上是下降的。」因此鏡面反向後，勞孔造型是由左下往右上延伸，故造型不穩定，勞孔與小兒子要跌倒了。

人居所而作，1506 年在古羅馬尼祿皇帝（公元 54 年至 68 年在位）的金宮遺址附近被發現，雕像出土不久就被熱衷古典藝術的教皇儒略二世（Julius II）所收藏，並放置在梵蒂岡的美景廳（Belvedere）花園，現為梵蒂岡博物館的一部分。

▲ 勞孔的痛苦掙扎

昔日普林尼曾讚賞此作，是由一整塊大理石雕成；其實它是由五個塊體拼成的作品。評論家 Peter Beckford 認為作品表面刀鑿的痕跡暗示著顫抖的彈性與血肉的跳動。16 世紀後的複製件有蠟模、石膏模與大理石版本，也是第一件大型石雕古董複製的案例，知名的訂購者包括法國國王法蘭斯瓦一世（King Francis I of France）等。

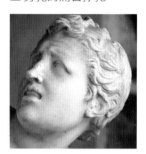

▲ 大兒子的恐懼表情

在此作品中完全顯現希臘雕刻家對人體美的理想主義，利用健美誇張的肌肉，將人體美提昇至最大的極限。《勞孔群像》對意大利雕塑家以及文藝復興產生了重大影響，米開朗基羅也曾被此龐大群像及其表現出的古希臘美學深深吸引，尤其是其中的男性體格。勞孔的影響在米開朗基羅後期作品中明顯得到體現，例如他為教宗儒略二世墓所作的《垂死的奴隸》與《被束縛的奴隸》，雕像在悲劇性中仍表現的高貴情操，成為文學與美學的著作主題，該著作是早期藝術評論的經典之一。

雕像的創作年代眾說紛紜，推測大約製作於公元前 1 世紀的古希臘化時期。

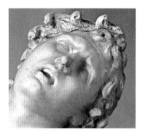

▲ 小兒子的絕望表情

從製作技藝的角度來看，群像的難度遠超過單一雕像，因為它涉及到構圖、像與像之間比例的協調和重力的安排。勞孔父子三人那金字塔式的構圖穩定而變化豐富，人物隨著蛇的纏繞扭動，作品彰顯出巴洛克似的動態感和旋轉上升狀態，其表達出的痛苦和反抗狀態下的力量，令人觸目驚心。作品中三人的臉部特徵表現出不同的意義，中間的勞孔象徵著痛苦掙扎、而觀眾面對群像右手邊的大兒子象徵著恐懼、左邊的小兒子則是象徵著絕望。

▲ 手臂伸向天空的《勞孔群像》

1506 年發現雕像時，勞孔右臂以及一個兒子的手、另一兒子右臂均缺失，導致藝術家與鑑定家們對於缺失部分的原形爭辯不休，引發修復意見的爭論。米開朗基羅認為勞孔右臂是往上回折的，其他人則認為右臂伸向天空更有英雄氣概。教宗招集雕塑家進行討論，以手臂伸展的方案勝出，而今卻以勞孔右臂屈曲為正確版本傳世。

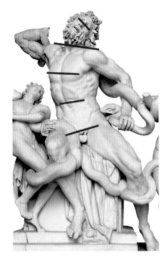

▲ 作品與自然人體的對照，這是模特兒整體造型與名作動作、視角最接近的最初基本圖。勞孔的左右對稱點連接線呈放射狀，自然人體放射狀不明，軀體無法做如此大弧度的側彎。

# 二、研究內容

## 1. 名作與自然人體的造型比較

　　本文以《勞孔群像》中的勞孔為研究對象，以畫冊中最常出現的 — 右臂回折——的動態做解析。為了呈現名作與自然人體的差異，在解析之初，請模特兒模仿原作動作、再從最接近的視角拍攝，做為名作與自然人比對的最初基本圖。從比對中發現：

- 勞孔的頭與軀幹連成弧形動線，隨著弧形動線，頭部、肩膀向左下傾，骨盆向左上傾斜。自然人體僵硬，肩膀、乳頭的左右對稱點連接線幾近平行，軀幹弧形動線弱，骨盆向左上傾斜度小。

- 勞孔的軀幹是側前視角，頭部、下肢為較正面角度，自然人體頭部、軀幹與下肢同為側前視角，人體自然結構是無法同時呈現如此不同視角的體態。

- 勞孔上舉的右臂是較正面的視角、向下伸的右臂是較側面視角。自然人體都是側前角度。

- 勞孔以長長的鬍子遮蔽細細頸部的外側空缺，因此頭、頸、肩上下氣勢貫穿，自然人體氣勢銜接感較弱。

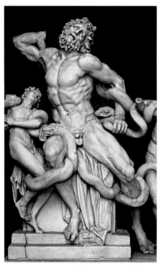
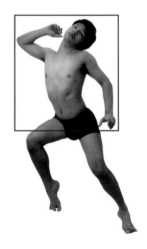
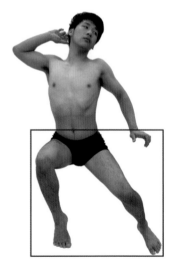

▲ 在進一步的研究中，發現勞孔上半身與下半身的造型是以不同時點、不同視角的體塊組合而成。上半身是最初基本圖圖型，屬側前視角，下半身是正面視角，也是時點之七的圖型。

## 2. 推測名作中「整體造型的設計」：動態的模擬

　　本研究先以模特兒模仿名作的動態，從認識作品與自然人體造型的差異開始，再由差異中去發掘名作中的藝術手法。從對照中發現名作充滿律動感，而自然人就僵硬多了，似行進間的定格。接著從作品故事情節去推測他的動作流程，再從造型的差異來推測其中的藝術手法及其意涵。

- 勞孔位於中間，神情處於極度緊張和痛苦，奮力地想使自己和兒子從兩條蛇的纏繞中掙脫出來，他抓住了一條咬向臀部的海蛇，左側的大兒子似乎還沒有受傷，但驚呆了，正在奮力想從腿上、臂上蛇的纏繞中掙脫，右側小兒子已被海蛇緊緊纏住，絕望地舉起右臂。

- 推測藝術家假定勞孔先是坐著，因受到海蛇纏繞、攻擊而掙扎。透過模特兒的模擬，做出近似名作情境的連續動態，在逐格推敲後，發現勞孔軀體多個部位是由不同時點、不同視角組合而成。

- 勞孔先由下肢開始掙脫（下列圖左二），臀部被海蛇咬後痛苦地扭動上肢（下列圖左三），腰部扭轉而胸廓向前用力突出，此時絕望地舉起右臂，頭上仰（下列圖左四）、面露猙獰（下列圖右）。

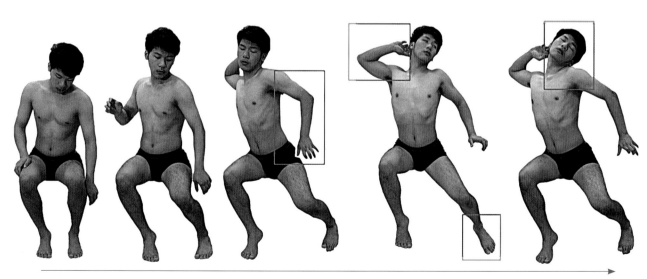

▲ 推測勞孔的連續動作，圖片是依照動作之先後由左至右的排列
作品在表現與海蛇纏鬥時，身體的閃躲、掙扎、扭曲、拉扯、血脈賁張的情景。人體由左側起始，漸漸轉向右方並向外拉展、向上仰。

## 3. 推測名作中「整體造型的設計」：時點變化

　　這組圖片並不是依照動作流程的先後來編碼，而是依照體塊組合的順序編碼，因此加了一個「之」字，圖中之紅色框為造型之取景。

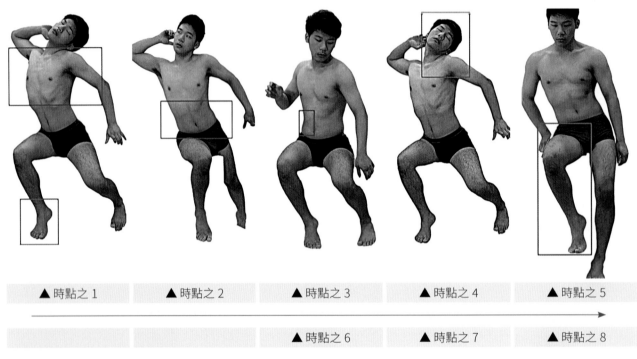

▲ 時點之 1　　　▲ 時點之 2　　　▲ 時點之 3　　　▲ 時點之 4　　　▲ 時點之 5

▲ 時點之 6　　　▲ 時點之 7　　　▲ 時點之 8

- 時點之 1：向右突出的胸廓和朝右的足部
- 時點之 2：正面的腹部
- 時點之 3：肩部下落而鬆弛的腹外斜肌
- 時點之 4：上仰的頭部
- 時點之 5：較正面的右腳
- 時點之 6：腋窩和左腿
- 時點之 7：正面的右臂及左足
- 時點之 8：較側面的左臂

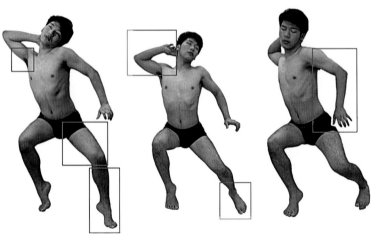

## 4. 以多重時點、多重視角表達作品的情境

下列中圖的底圖為模特兒模仿名作姿態的最初基本圖，右欄是不同時點或視角的片段，從右圖中截取與名作相似之處，再逐一覆蓋在中圖基本圖上，最後逐漸形成與原作相似的造型，由此印證名作是由連續動作中不同時點、不同視角組合而成的造型。此處的視角變化指拍攝角度改變，動態產生的視角變化歸納於時點討論。

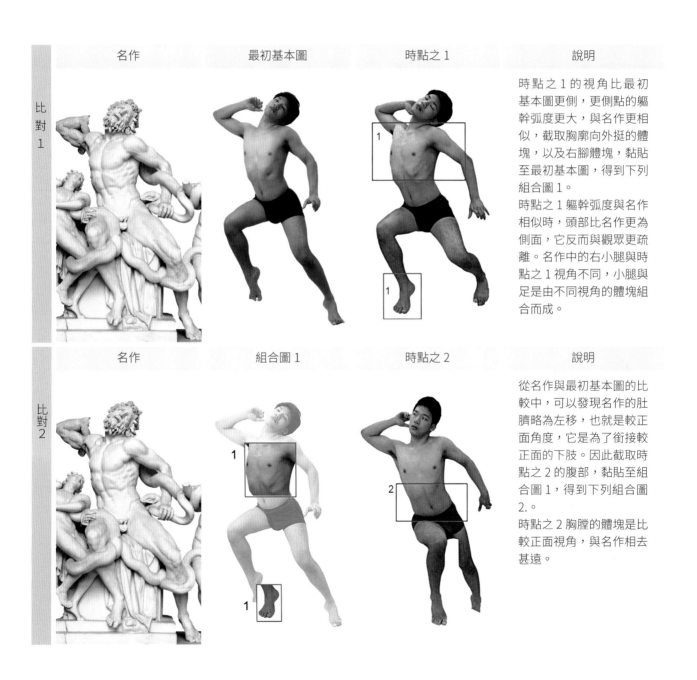

| 比對1 | 名作 | 最初基本圖 | 時點之1 | 說明 |

時點之1的視角比最初基本圖更側，更側點的軀幹弧度更大，與名作更相似，截取胸廓向外挺的體塊，以及右腳體塊，黏貼至最初基本圖，得到下列組合圖1。
時點之1軀幹弧度與名作相似時，頭部比名作更為側面，它反而與觀眾更疏離。名作中的右小腿與時點之1視角不同，小腿與足是由不同視角的體塊組合而成。

| 比對2 | 名作 | 組合圖1 | 時點之2 | 說明 |

從名作與最初基本圖的比較中，可以發現名作的肚臍略為左移，也就是較正面角度，它是為了銜接較正面的下肢。因此截取時點之2的腹部，黏貼至組合圖1，得到下列組合圖2.。
時點之2胸膛的體塊是比較正面視角，與名作相去甚遠。

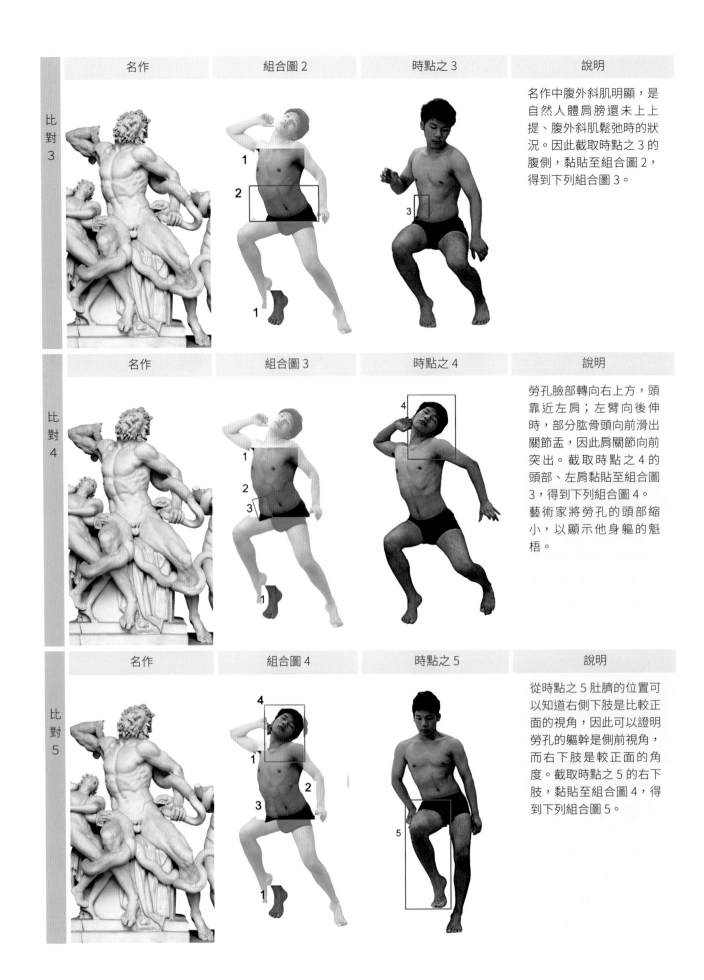

| | 名作 | 組合圖 2 | 時點之 3 | 說明 |
|---|---|---|---|---|
| 比對 3 | | | | 名作中腹外斜肌明顯，是自然人體肩膀還未上上提、腹外斜肌鬆弛時的狀況。因此截取時點之 3 的腹側，黏貼至組合圖 2，得到下列組合圖 3。 |
| | 名作 | 組合圖 3 | 時點之 4 | 說明 |
| 比對 4 | | | | 勞孔臉部轉向右上方，頭靠近左肩；左臂向後伸時，部分肱骨頭向前滑出關節盂，因此肩關節向前突出。截取時點之 4 的頭部、左肩黏貼至組合圖 3，得到下列組合圖 4。藝術家將勞孔的頭部縮小，以顯示他身軀的魁梧。 |
| | 名作 | 組合圖 4 | 時點之 5 | 說明 |
| 比對 5 | | | | 從時點之 5 肚臍的位置可以知道右側下肢是比較正面的視角，因此可以證明勞孔的軀幹是側前視角，而右下肢是較正面的角度。截取時點之 5 的右下肢，黏貼至組合圖 4，得到下列組合圖 5。 |

| 名作 | 組合圖 5 | 時點之 6 | 說明 |
|---|---|---|---|

比對 6

右臂上舉，大胸肌上部與三角肌收縮隆起，推測藝術家採更右的視角，以露出右邊腋窩，來增加軀體的渾厚度。

截取時點之 6 的腋窩、左腿，分別黏貼至組合圖 5，得到下列組合圖 6。由於勞孔的右大腿被拉長，因此大小腿分段截取、分段組合。

| 名作 | 組合圖 6 | 時點之 7 | 說明 |
|---|---|---|---|

比對 7

推測藝術家採更右的視角，截取時點之 7 正面的右臂及左足，黏貼至組合圖 6，得到下列組合圖 7。

| 名作 | 組合圖 7 | 時點之 8 | 說明 |
|---|---|---|---|

比對 8

推測藝術家採更左的視角，截取時點之 8 的左臂黏貼至組合圖 7，得到下列最終組合圖，以此加強勞孔的動感。

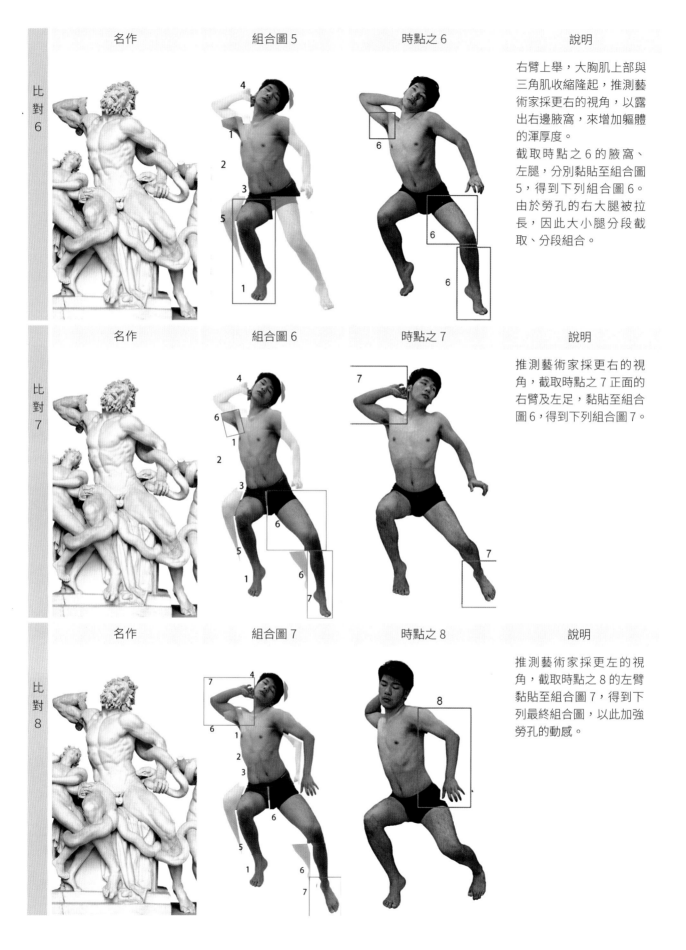

| | 名作 | 組合圖 7 | 時點之 8 | 說明 |
|---|---|---|---|---|
| 比對 8 | 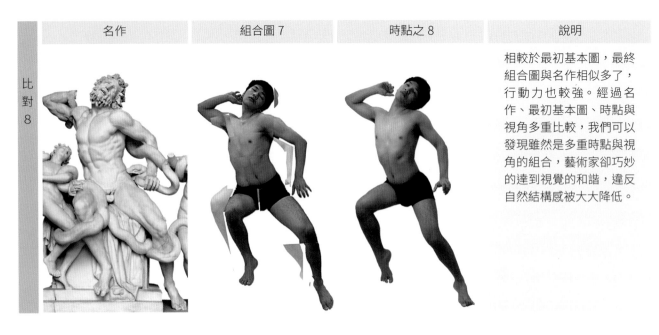 | | | 相較於最初基本圖，最終組合圖與名作相似多了，行動力也較強。經過名作、最初基本圖、時點與視角多重比較，我們可以發現雖然是多重時點與視角的組合，藝術家卻巧妙的達到視覺的和諧，違反自然結構感被大大降低。 |

# 三、結語

　　本研究以藝用解剖學的角度切入，以解析作品中的藝術手法，在研究中發現有關「人物造型中加入自然變形」這種改變來自於多重視角與多重動態的組合。由組合完畢之最終組合圖可觀察到其與自然人之差異，也能充分了解其名作中隱藏的藝術手法，由頭部乃至足部、或是微小一處的展現都具有其意義，而構成此具有敘事性與震撼力的作品。

　　文末以「名作採用多重時點、視角的造型意義」統整於下表，以及「《勞孔》之造型探索」，作本文之結束。

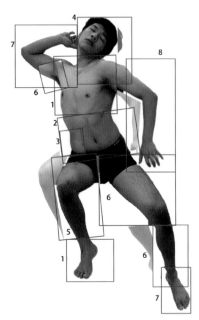

## 1. 名作採用多重時點、多重視角的造型意義

以下表格之比對請與上圖標碼對照

| | 多重視角的交錯 | 多重動態的延續 | 造型意義 |
|---|---|---|---|
| 比對 1/時點之 1 | 比最初基本圖更側一點視角 | 截取胸廓外挺的體塊，以及右腳內側體塊 | 加強軀幹弧度，使動態與名作相似 |
| 比對 2/時點之 2 | 選用正面視角的腹部 | 衛接胸廓外挺的體塊 | 由右側前的胸廓轉至正面的腹部，漸漸加強勞孔的動態 |
| 比對 3/時點之 3 | 略正面視角的右側腹外斜肌 | 以肩膀放下鬆弛的腹外斜肌，衛接較正面視角的腹部 | 腹部變寬，看起來更強壯 |
| 比對 4/時點之 4 | 取較正面的頭部及左肩 | 以後仰的頭部及隆起的左肩衛接外挺的胸廓體塊 | 以正面的頭部與觀眾對話，以隆起的左肩展現手臂的力度 |

| | | | |
|---|---|---|---|
| 比對 5/<br>時點之 5 | 取正面的右大小腿 | 由軀幹的側前視角轉至正面的右下肢 | 以正面的右下肢銜接較正面的腹部，使之面向觀眾與觀眾呼應 |
| 比對 6/<br>時點之 6 | 由時點之五的正面向右轉至側前視角 | 取稍露出的右邊腋窩，以及較內側的左下肢 | 動感再加強，左下肢更朝向大兒子 |
| 比對 7/<br>時點之 7 | 掙扎中回到正面視角 | 取正面的右上肢及左腳 | 以屈曲的右臂將觀者的視線引導至右側的幼子，以左腳腳背面向觀眾 |
| 比對 8/<br>時點之 8 | 更左側前視角 | 屈曲的的左臂 | 以更左側的左臂加強動感，並藉著屈曲肘關節將觀者視線引導向大兒子 |

## 2.《勞孔》之造型探索

- 本文以《勞孔群像》中的勞孔為研究對象，以畫冊中最常出現的右臂往回折的造型做解析。解析圖拍攝的是底座正面的角度，從底座角度的規劃可以認定這就是阿格桑德羅斯設定的主角度。立體作品並不是每個視角都是完美的，例如：作品右側視角雖然動態強烈，但是，它造型凌亂，與主角度的美感相去甚遠，見下頁圖。

- 體型壯碩才足以彰顯勞孔這個角色，壯碩的勞孔如果以站姿呈現，他則與大兒子、小兒子造型過於懸殊。推測阿格桑德羅斯因此將勞孔設定為坐在台座上，為了避免台座前的條狀腿之間過於空洞，藝術家在台座加上縱向紋理的飾布，縱紋在視覺心裡上除了向上加強了對勞孔的支撐力外，也導引了觀眾的視線指向勞孔。勞孔靠近大兒子的左腿則離開台座，在沒有背景襯托中顯得更突出，更鮮明地與大兒子連結。勞孔右腿與小兒子間的台座，則以素面呈現，除了能彰顯現兩者肢體動作外，也與主體勞孔臀下的縱紋明顯區隔。

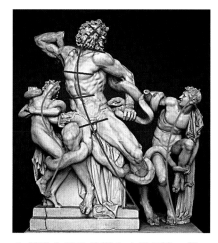 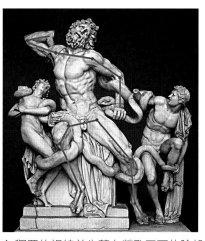

▲ 勞孔全身動線彎向小兒子這一側，對稱點連接線則指向長子，長子身軀右轉，小兒子則以 S 型動線向深度空間發展，勞孔父子結構嚴謹，除了造型橫向的相互呼應外，亦兼顧深度空間的發展。

▲ 觀眾的視線首先落在勞孔正面的臉部，接著是魁梧的身軀。勞孔的雙臂分別朝上大兒子與小兒子，雙腿一腳跨向大兒子這邊，另一膝部指向小兒子，其間又藉著蛇體的迂迴纏繞，更增添了豐富的層次。

- 勞孔的兩個兒子分別站在兩邊，形成一左一右均衡的配置，是一種安定、理性化的表現。群像中的三個人並不落腳在同一平臺上。與群像直接相關的底座有三層，最下層最寬、最深，上面兩層較窄、呈階梯狀，也最直接承托住勞孔，大兒子則立於最底層。勞孔的左腳腳尖落在與大兒子相同的最底層、另一腳斜放在頂層邊緣，身型最小的小兒子腳落於最頂層。小兒子身軀向深度空間發展，底層的大兒子身軀向左傾，兩者的動態給予勞孔肢體足夠自由伸展的空間，也襯托出勞孔顯目的主體地位。

- 勞孔的頭部左傾、軀幹左側呈壓縮狀、右側向上下伸展，體中軸呈弧線，頭部、頸部、肩部，軀幹以體中軸線為基準，左右對稱點連接線呈放射狀，充分展現身體的動感。對稱點連接線收縮側漸次地指向大兒子這一側，弧形的體中軸則凸向小兒子這側，完美的向兩邊呼應。勞孔兩隻手堅實挺拔，左手朝下，相應的右手朝上，形成對立的平衡關係，左右下肢一屈一直向上⊠起健碩的身軀與外展的上肢，外展的左腿也將觀者視線導向左方的大兒子，右小腿則將視線導向右邊的小兒子。全身健美的肌肉線條，更是打破了力與美的極限。

- 勞孔的「面向」豐富，臉部、腹部、右下肢、左手皆面向前方，與觀眾直接呼應；左臂、左腿則將觀眾的視線引導至大兒子，右臂、右胸、右膝將觀眾視線引導至小兒子身上。海蛇繞住勞孔的腋下、手臂、下肢，並將兩個兒子緊緊纏繞，三人又隨著海蛇又相互呼應組成一個多變的整體造型。海蛇同時也填補了某些過於空洞的負空間，例如：從勞孔與大兒子身軀之間、小兒子與勞孔軀幹間 ... 等等，若去除了這些部位的蛇體，造型將支離破碎。藝術家層次分明地營造出潔淨不雜亂的美態，也再現了人體美的律動感。

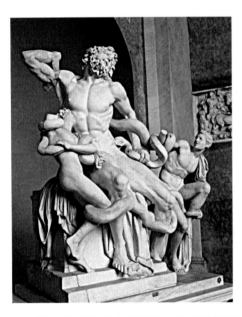

▲ 《勞孔群像》的右側視角，雖然動態更強烈，但造型凌亂。

　　德國學者溫克爾曼 (J. J. Winkelmann, 1717-1768) 在 1755 年以《勞孔群像》為例子，提出此作姿勢和表情上傳達「高貴的單純與靜穆的偉大」，體現偉人忍受痛苦的精神強度；而裸像下腹的肌肉與肌腱也表現了疼痛與抽搐，且整體均勻分布著張力：「身體的疼痛與魂魄的雄大，透過這座像的整體結構，以相同的力度分散開來，也就是說保持著均衡」。他認為肉體狀態的靜止是描繪內在特質的方式，表示此作減低了激烈的情感，表現莊重從容的精神。這個著名的論述，成為日後人們對希臘雕刻特質的經典描述。不同於古典時期追求理性均衡的美化神像，作為希臘化時期的代表，《勞孔群像》所刻劃的是受苦的人性，透過藝用解剖學的眼光來分析，我們可以理解到這一複雜深沉的故事以及激烈的動感，如何被整理為充滿力量的群像，成為永恆的傳奇。

# 勞孔群像中的大兒子

撰文 / 攝影：翁千涵　　　指導 / 編修：魏道慧

## 一、前言

　　位於羅德島的雕刻家阿格桑德羅斯 (Agesander) 與兒子雅丹諾多羅斯 (Athenodoros) 和助手波里多羅斯 (Polydorus) 於西元前 2 世紀共同完成《勞孔群像》這件歷史之作。在 1503 年由米開朗基羅主導於古代羅馬皇帝尼祿宮殿中發現，米開朗基羅被龐大規模的雕像以及其男性體格的表現所深深吸引。《勞孔群像》的發現，明顯影響了米開朗基羅後期作品的表現，例如：他為教宗儒略二世墓所作的《被束縛的奴隸》與《垂死的奴隸》。此外《勞孔群像》對於義大利雕塑家以及義大利文藝復興的發展亦產生了重大影響。

　　公元前 200 年左右的希臘小亞細亞，最著名的希臘化傑作之一是佩加蒙祭壇上巨人阿爾庫俄紐斯 (Alcyoneus) 作戰的身姿。它與《勞孔群像》的姿勢相似，顯示都是希臘化時期作品，這時期留存於世的雕刻數量非常豐富，它們雖然保有古典時期注重寫實風格的人體，但也從古典時期的理性、優雅轉為表情豐富的感性。更由於重視人類個體追求現世的存在與價值，作品也十分注重人物內心的動靜與外在的表情，反映對現實生活的關心與生命力。

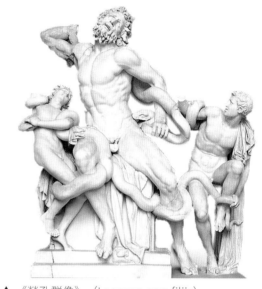
▲《勞孔群像》（Laocoon cum filiis）
希臘化最著名的雕刻經典之作，整件作品呈現勞孔父子無助地對抗上天所降下來之災難。

▲ 佩加蒙祭壇浮雕描繪雅典娜與阿爾庫俄紐斯的戰爭，圖中可見巨蛇的纏繞。

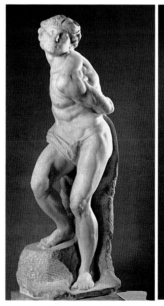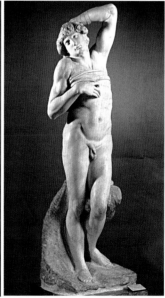
▲ 深受《勞孔群像》影響的米開朗基羅作品，由左至右分別為《被束縛的奴隸》(Rebellious Slave, 1513-1516)、《垂死的奴隸》(Dying Slave, 1513-1516)。

《勞孔群像》的創作背景是以荷馬史詩《伊里亞德》為中心，故事詳細地描述了特洛伊戰爭的情況。世上最漂亮的美女海倫為愛拋棄丈夫和帕里斯逃到特洛伊。為了奪回海倫，她的丈夫墨涅拉俄斯召集英雄，組成以阿伽門農及阿基里斯為首的希臘聯合遠征軍，圍攻特洛伊城，特洛伊戰爭為期十年，雙方死傷無數，最後希臘人用木馬順利破防而結束了這場戰爭，海倫被丈夫帶回希臘。在古羅馬詩人維吉爾的史詩《埃涅阿斯紀》裡的〈木馬屠城〉篇章提到：「特洛伊的祭司勞孔警告特洛伊人不可接受藏有希臘軍的木馬，並要求拿長矛刺向木馬、把木馬燒掉，企圖阻止災難發生。諸神看到毀滅特洛伊的計謀將失敗，於是派出兩隻海蛇，纏住了勞孔和他兩個兒子，並將其殺死。」

眾所周知，《勞孔群像》所表現的悲劇性的高貴成為文學與美學著作的一個主題。1789 年，德國文豪歌德 (Johann Wolfgang von Goethe) 在拜訪城市曼海姆（Mannheim）時，見到勞孔群像的複製品而深感著迷，他認為在去除關於國家、宗教、詩意和神話裝飾等元素後，勞孔只是一位與兒子們一同受蟒蛇咬噬、受死亡威脅的父親，所以如果不認識情節描述，也能稱作一個悲劇史詩–主題是兒子與父親被蟒蛇纏住，想從這條活生生的鎖鏈掙扎脫身。此外，他對作品發出讚美：感覺長子右手極為優雅，轉頭向整體的表情，肌肉在整件作品中屬可讚嘆。而父親的雙腳，尤其是右腳也放置得非常美，歌德的觀察可說是相當直觀。

# 二、研究內容

## 1. 名作與自然人體的造型比較

阿格桑德羅斯將勞孔以最大體積之方式表示他在作品中的主體地位，其他人體積也相對地縮小；同時又採取希臘傳統的平衡對稱手法，讓兩個兒子分別站在兩邊，形成一左一右均衡的配置。勞孔

  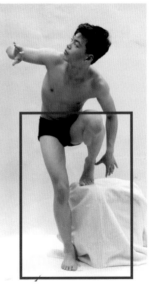

◀ 整體造型特色，勞孔長子上半身及下半身的造型是以不同時點、不同視角的體塊組合而成的。中圖最初基本圖的上半身與名作較相似，右圖下半身與名作較相似，右圖也是時點之 1 的圖型。

像已在書中有他文解析，本文將以群像中第二重要者做研究，也就是勞孔左側的長子。

- 為了呈現名作與自然人體的差異，在名作解析之初，請模特兒模仿最接近原作的動作、再從最接近的視角拍攝，做為名作與自然人對比的最初基本圖。由名作與自然人體最初基本圖比對中發現：

- 長子的頭與軀幹形成弧形動線，骨盆向右明顯挺出、右側外輪廓由腋下至足部亦成弧線。自然人體僵硬，頭與軀幹形成的弧線較弱，右側外輪廓弧度明顯。

- 長子的腹部朝前、下肢朝前，自然人體最初基本圖的腹部、下肢微朝左。

- 長子的左小腿朝內下，最初基本圖為了穩住全身而以左足為支點。

因此發現名作的下半身與上半身是由不同時點動作中之體塊合成，從上列中圖中的上半身、右圖的下半身與名作較相似。接著再從作品故事情節去推測原作中長子所處的情境，比如：他如何受到蛇的纏繞？在掙扎中如何與勞孔互動？以及其中是否想表達某種意義？

## 2. 推測名作中「整體造型的設計」：動態的模擬

從認識作品與自然人體造型的差異開始，再由差異中發掘名作的藝術手法。從對照中發現名作充滿律動感，而自然人體就顯得僵硬許多。接著再從故事情節去推測長子的動作流程，及原作所要表達的意涵及藝術手法。以下是以原作造型推測的連續動作情節：

- 長子位於勞孔左側，他神情處於極度恐懼中，既極力想掙脫海蛇的纏繞，又慌張地關心著父親況。

- 他彎下身趕緊以左手捉住纏在腳踝的海蛇，同時他又警覺到父親的受難，逐漸起身，挺身轉向勞孔，拉扯右臂上的海蛇，似乎想拉開張口咬向勞孔的海蛇。

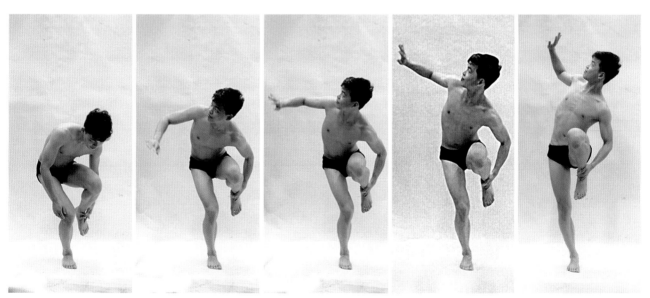

▲ 推測勞孔長子的連續動作，圖片是依照動作之先後由左至右的排列。作品是表現反抗巨蛇與巨蛇糾纏時身體的拉扯，長子先是挺直身體，之後由於左腳為海蛇纏繞，而逐漸彎下腰來，以左手捉住海蛇。

## 3. 推測名作中「整體造型的設計」：動態與時點、視角的變化

　　推測勞孔長子的整體造型設計是由連續動作中不同時點與不同視角組合而成。時點順序按照連續動態的時間軸順序排列，所引用的體塊框列於下：

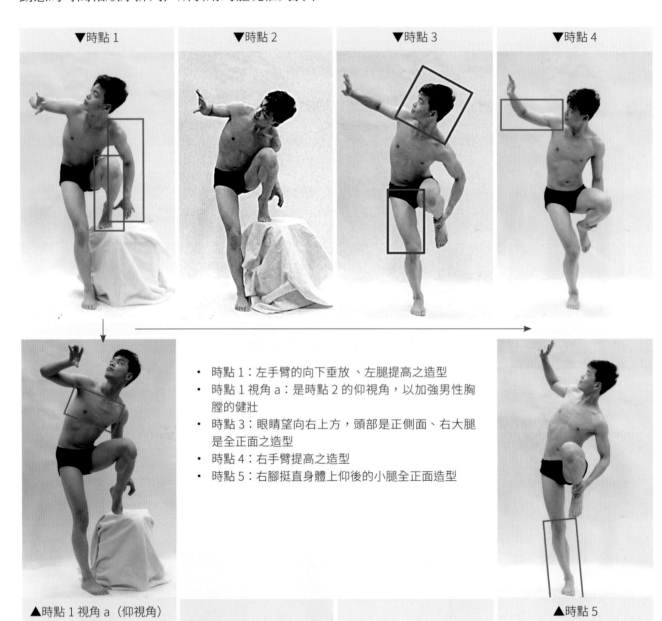

▼時點 1　　　　▼時點 2　　　　▼時點 3　　　　▼時點 4

- 時點 1：左手臂的向下垂放、左腿提高之造型
- 時點 1 視角 a：是時點 2 的仰視角，以加強男性胸膛的健壯
- 時點 3：眼睛望向右上方，頭部是正側面、右大腿是全正面之造型
- 時點 4：右手臂提高之造型
- 時點 5：右腳挺直身體上仰後的小腿全正面造型

▲時點 1 視角 a（仰視角）　　　　　　　　　　　　　　　▲時點 5

## 4. 以多重時點、多重視角表達作品情境

　　下列中圖的底圖為模特兒模仿名作姿態的最初基本圖，右圖為不同時點或視角的片段，從右圖中擷取與名作相似之處，再逐一覆蓋在中圖最初基本圖上，最後逐漸形成與原作相似的造型，由此印證名作是由連續動作中不同時點、不同視角組成的造型。

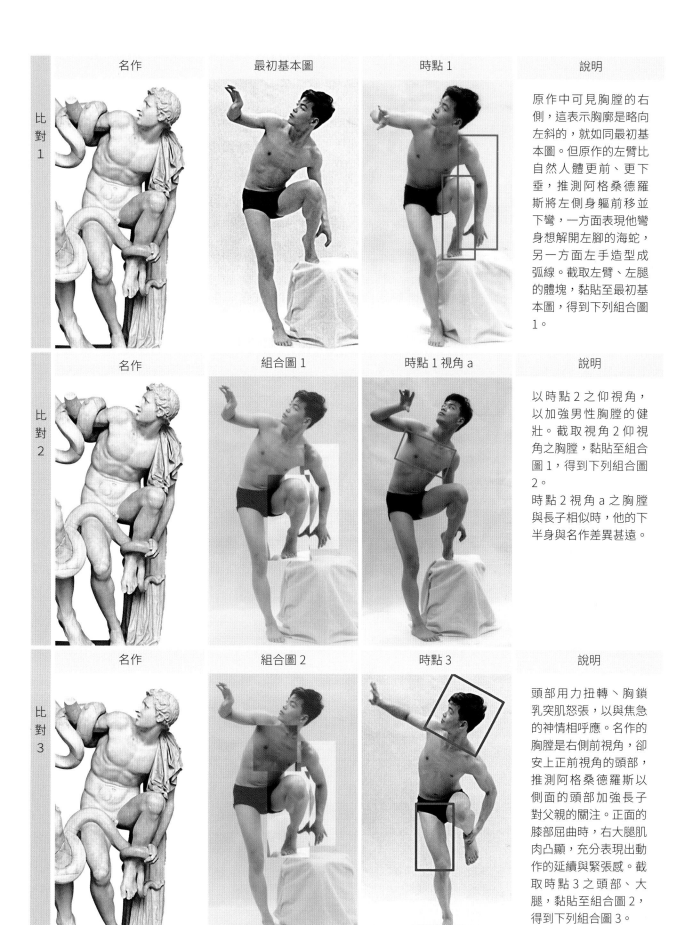

| | 名作 | 最初基本圖 | 時點 1 | 說明 |
|---|---|---|---|---|
| 比對 1 | | | | 原作中可見胸膛的右側，這表示胸廓是略向左斜的，就如同最初基本圖。但原作的左臂比自然人體更前、更下垂，推測阿格桑德羅斯將左側身軀前移並下彎，一方面表現他彎身想解開左腳的海蛇，另一方面左手造型成弧線。截取左臂、左腿的體塊，黏貼至最初基本圖，得到下列組合圖 1。 |

| | 名作 | 組合圖 1 | 時點 1 視角 a | 說明 |
|---|---|---|---|---|
| 比對 2 | | | | 以時點 2 之仰視角，以加強男性胸膛的健壯。截取視角 2 仰視角之胸膛，黏貼至組合圖 1，得到下列組合圖 2。<br>時點 2 視角 a 之胸膛與長子相似時，他的下半身與名作差異甚遠。 |

| | 名作 | 組合圖 2 | 時點 3 | 說明 |
|---|---|---|---|---|
| 比對 3 | | | | 頭部用力扭轉、胸鎖乳突肌怒張，以與焦急的神情相呼應。名作的胸膛是右側前視角，卻安上正前視角的頭部，推測阿格桑德羅斯以側面的頭部加強長子對父親的關注。正面的膝部屈曲時，右大腿肌肉凸顯，充分表現出動作的延續與緊張感。截取時點 3 之頭部、大腿，黏貼至組合圖 2，得到下列組合圖 3。 |

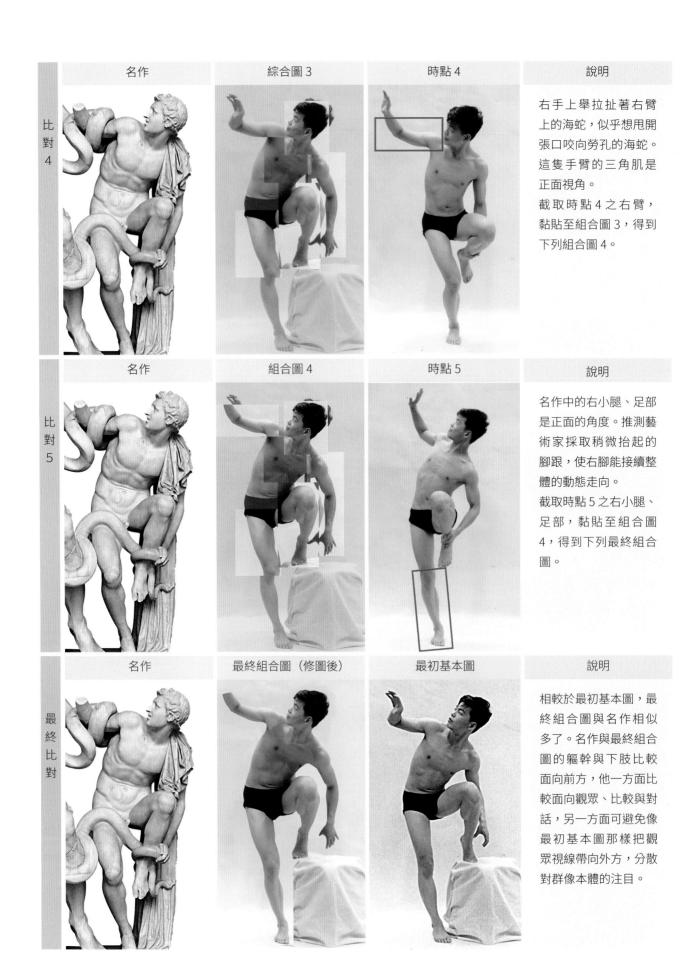

| 名作 | 綜合圖 3 | 時點 4 | 說明 |
|------|---------|--------|------|

比對4

右手上舉拉扯著右臂上的海蛇，似乎想甩開張口咬向勞孔的海蛇。這隻手臂的三角肌是正面視角。

截取時點 4 之右臂，黏貼至組合圖 3，得到下列組合圖 4。

| 名作 | 組合圖 4 | 時點 5 | 說明 |
|------|---------|--------|------|

比對5

名作中的右小腿、足部是正面的角度。推測藝術家採取稍微抬起的腳跟，使右腳能接續整體的動態走向。

截取時點 5 之右小腿、足部，黏貼至組合圖 4，得到下列最終組合圖。

| 名作 | 最終組合圖（修圖後） | 最初基本圖 | 說明 |
|------|---------|--------|------|

最終比對

相較於最初基本圖，最終組合圖與名作相似多了。名作與最終組合圖的軀幹與下肢比較面向前方，他一方面比較面向觀眾、比較與對話，另一方面可避免像最初基本圖那樣把觀眾視線帶向外方，分散對群像本體的注目。

# 三、結語

從原作、最初基本圖、最終組合圖三者之比較下，明顯可見，基本圖雖然是自然的體態，但姿勢是僵硬呆板的，組合圖中的人物和名作的體態則較相似，多重時點、多重視角的應用，一方面將情境流程納於單一靜態作品中，另一方面讓觀眾的目光聚集於作品本身。再者也利用了健美貫張的肌肉，將人體美提昇到最大極限，並以人類生命的脆弱來淨化人們的心靈。

本研究從人體造型、藝用解剖學的角度切入，以解析名作中的藝術手法研究中，發現人物造型中加入一些自然變形，這種改變來自多重時點、多重的視角組合，至於多重時點、多重視角造成的局部造型意義，說明如下表，文末再針對該作品的整體造型加以探索。

## 1. 名作中採用多重時點、多重視角的造型意義

以下表格之比對請與上圖標碼對照

| | 多重視角的交錯 | 多重時點的延續 | 造型意義 |
|---|---|---|---|
| 比對 1/ 時點 1 | 左臂比最初基本圖更正面的視角 | 截取左臂體塊，以及左腿體塊 | 加強軀幹左側弧度，使之動態名作相似 |
| 比對 2/ 時點 1 視角 a | 選用仰視角的胸膛 | 銜接左右兩臂 | 加強男性胸膛的健壯 |
| 比對 3/ 時點 3 | 選用俯視角的頭部，以及全正面的右大腿 | 側轉的頭部及屈膝後之大腿 | 加強長子仰頭望向父親的動作，以及大腿的造型延續了動作與緊張感 |
| 比對 4/ 時點 4 | 右臂比最初基本圖更正面的視角 | 提高的右手臂 | 加強手臂與勞孔的直接連結 |
| 比對 5/ 時點 5 | 右小腿此比最初基本圖更正面的視角 | 腳跟踮起的右小腿 | 小腿的造型延續了動作與緊張感 |

## 2.《勞孔大兒子》之造型探索

- 造型探索之目的在於尋找作品中美感形成之元素與情境表達之規畫。本文以媒體中最常見角度的《勞孔群像》來研究長子，此群像拍攝的角度是底座的正面角度，因此可認定他就是阿格桑德羅斯設定的作品主角度。阿格桑德羅斯為了表達這個主題，突破了自然結構的侷限，擷取不同時點、視角的體塊加以組合，以呈現長子既極力想掙脫海蛇的纏繞，又慌張地望著陷於困境的父親。

- 立體作品並不是每個視角都是完美的，例如：作品左側視角雖然動態強烈，體格健美，但造型凌亂，

與阿格桑德羅斯設定的主角度美感相去甚遠。

- 從主角度可見藝術家將長子人體各部安排得井然有序，營造出潔淨不紊亂的秩序美。勞孔的兩個兒子分別站在兩邊，形成一左一右均衡的配置。群像中的三個人並不落腳在同一平臺，與群像直接相關的底座分成三層，勞孔的一隻腳尖落在最底層，另一隻腳斜放在最頂層邊緣，身型最小的幼子的腳落於最頂層，而身型居中的長子的腳則落在最底層，他們的高度與動態襯托出孔武有力的勞孔。長子的身軀向左傾，幼子向深度空間發展，勞孔身軀向右、四肢得以自由伸展。

- 長子雕像的軀體一側展開，一側呈壓縮狀。展開側的腿伸直，撐起身軀，壓縮側的頭與足相近。他從頭至腳形成一道弧形動線，動線彎向群像中央的父親，是對主體地位的呼應，也是對陷於困境之父親的關懷。軀體上的左右對稱點連接線，形成放射狀的排列，它向右展開、向左收窄，也似乎急著躲閃海蛇糾纏的困境。

- 長子右側軀體由腋下到足部呈淺淺的「C」型弧線，左側身體由肩至手呈反向「C」型彎弧，兩個相向的弧線一長一短、內緩外圓，產生晃動感，藝術家似乎藉此增進長子身軀的向外移動。

- 布巾由長子肩上垂至地面，上端搭在肩上、靠近頸部，它消除了頸部細所形成的頭頸肩斷層，以銜接上下氣勢。布巾下部微斜向內、穿過足底，視覺上形成右小腿的背景，使得懸空的左腿得到了支撐。右小腿背後布巾及左右小腿皆向內下聚集，頗具沉錨效應，全身的穩定感增強。

- 長子手臂左伸、右屈，下肢左屈、右伸直，組成一個多變的整體造型。長子一隻腿伸直面向觀眾，

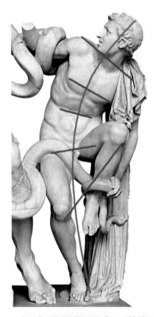

▲ 由頭至腳形成一道彎向父親的弧型動線，在形體上表達對父親的關懷。放射狀的左右對稱點連接線收向外側，似乎又告示著意於躲閃海蛇的攻擊。

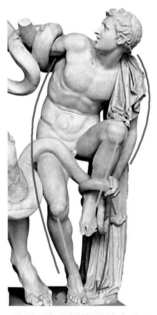

▲ 軀體兩側的弧線產生晃動感，小腿後面的布巾形成向上的支柱，支撐起懸空的左腿。布巾與左右小腿皆指向內下，頗具沉錨效應，有穩定造型之效果。

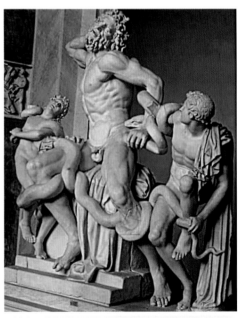

▲ 右側視角雖然動態強烈，體格健美，但造型凌亂，與阿格桑德羅斯設定的主角相去甚遠。

另一隻腿屈曲，膝部屈曲的「矢」狀角朝外，是將離開的表示，他是連續動作中不同瞬間的組合。

• 作品中長子的「面向」豐富，主角度的臉部朝向右，目的在與勞孔呼應，胸部與提起的右腿微斜向左，顯示他在向外閃躲海蛇的糾纏，腹部、左下肢呈正面，則是與觀眾的呼應。

經過這次名作解析的課程，讓我對藏在名作、雕像中的藝術手法有更深的了解；原來使用多種視角合成的作品可以使整體造型更有變化，而深藏其中的故事背景也可以運用此手法呈現。在影像產業發達的世代，如何創作獨一無二、不會被輕易取代的作品變得至關重要，而學會運用藝術手法必會成為一項重要的技能。

▲ 荷馬 (Homer) 相傳為古希臘的吟遊詩人，有人認為他是傳說中被構造出來的人物。關於《荷馬史詩》，大多數學者認為是當時經過幾個世紀口頭流傳的詩作結晶。

# 米開朗基羅 ─ 《被束縛的奴隸》

撰文／攝影：劉立婷　　　指導／編修：魏道慧

## 一、前言

　　米開朗基羅年輕時曾進入聖馬可修道院的美蒂奇學院做學徒，當時是羅倫佐·梅第奇創辦的藝術學校，學院位於佛羅倫斯，是歐洲文藝復興藝術文化的中心，米開朗基羅受到大量的文化菁英、學者、藝術收藏品之薰陶，造就了他的崇古思想。他的藝術風格以現實主義為基礎、輔以浪漫主義、充滿人文思想，終其一生追求藝術存在的形式。

　　1501 年米開朗基羅接受了一件艱難的工作，他將一塊 40 年來無人問津的大理石雕刻成巨大傑作－以色列的少年英雄《大衛像》(David)。這件具精神意義的作品成為佛羅倫斯的象徵，被豎立在市政廳的門前，不到 30 歲的米開朗基羅因此成為公認的偉大雕塑家。

　　早在職業生涯前期，他已具有強烈的獨立個性，成功的事業讓米開朗基羅能夠更加突破藝術常規，建立更複雜的表達方式，在當

▲ 米開朗基羅是義大利文藝復興時期傑出的通才，精通雕刻、建築、繪畫、哲學以及詩文，與李奧納多·達文西、拉斐爾·聖齊奧並稱「文藝復興藝術三傑」。

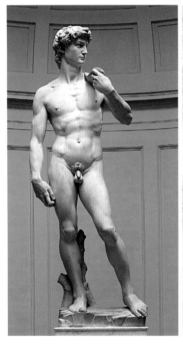

▲ 《大衛像》這件作品，使得不到 30 歲的米開朗基羅成為公認的偉大雕塑家

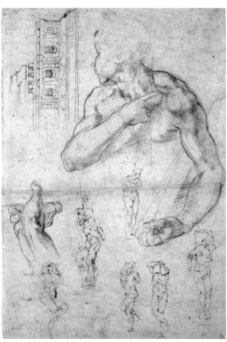

▲《西斯廷天花板和教皇朱利葉斯二世墓的研究》，約 1510–11。下方可見奴隸像的設計稿。鋼筆素描，收藏於牛津大學

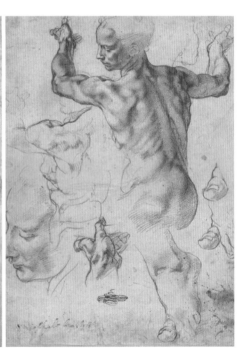

▲《西斯廷天花板的利比亞女巫研究》，約 1510–11。 紅色粉筆，在主要人物的左肩上帶有少量白色粉筆及柔軟的黑色粉筆

時就顯得獨樹一格。其浪漫、人文主義與對上帝的信仰在米開朗基羅身上鑄就了最完美的體現，終其一生只為上帝獻身藝術。

1512 年當他完成教皇儒略二世 (Julius II) 交付的梵蒂岡西斯汀教堂天頂壁畫工程後，37 歲的米開朗基羅成為與達文西齊名的為大畫家。之後他斷斷續續地為教皇工作了數十年，主要是陵墓雕像，最初的設計非常宏偉，但因經濟因素不斷地縮水，他曾抱怨「我把我的青春都浪費在這陵墓上。」他創作出著名的《垂死的奴隸》(Dying Slave)、《被束縛的奴隸》(Rebellious Slave)、《摩西像》(Moses)等作品。

本文以儒略二世陵墓計劃，以及米開朗基羅的二座完成奴隸像、未完成的四座奴隸像之間的輾轉糾葛，嘗試作作者與作品間的連結。1505 年在儒略二世訂製陵墓後，米開朗基羅與教宗產生了爭執而暫時前往羅馬，爾後又遭遇了競爭對手的挑撥，在 1512 年西斯汀小堂大致整理後再重啓了陵墓計畫，完成奴隸像以及摩西像。若按計畫，這座陵墓將會是一座有 40 個雕像的獨立三層建築，但其後教宗由於不明原因，更改了合同；在教宗於 1513 年去世後，陵墓規模逐步縮小到一個簡單的墓，雕像不到原計劃的三分之一，這也成為米開朗基羅一生中最大的遺憾。

或許這份期望與落差深深刻劃在米開朗基羅心中，45 歲時創作這屬於陵墓計畫一部份的奴隸系列

▶ 儒略陵墓計劃
部分手稿 A 、B

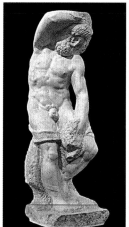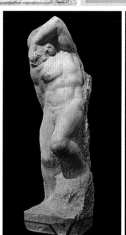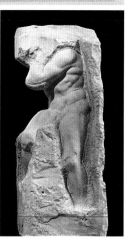

▶ 未完成的四座奴隸像，由左至右分別為糾纏、甦醒、青年、巨人

作品，直至 89 歲去世仍沒有完成、沒有出售、也沒有公開展示，如今與其四件未完成的奴隸像藏於佛羅倫斯美術學院，也讓後人不禁猜想其與作者過往連綿的牽繫。

## 二、研究內容

### 1. 名作與自然人體的造型比較

本文以《被束縛的奴隸》為解析對象，此尊雕像雙手被拉到背後綁住，扭曲的肌肉、身體和表情呈現出一種身心與自由被剝奪的掙扎與無奈。與《垂死的奴隸》之流露終將解脫、超然忘我的姿態呈鮮明的對比，並相互映照。有些人猜測邁入中年的米開朗基羅，在透過雕像闡述其自我探索與矛盾心境。

本研究首先以模特兒臨摹名作的姿態，再由名作與然人體的差異來加以揣摩其中蘊含之藝術手法，以期對於作品之意義或美感的展現有更進一步的了解。

由右下「最初基本圖」的對照可觀察到作者為襯托出奴隸其軀體收縮與舒張間的起伏狀態、以及為呈現其緊張扭轉之神情，所運用的軀體與空間之關係，皆呈現波浪式與旋轉之律動感；自然人體就顯得僵硬、離散，且畫面重心相對的不穩定、肢體間缺乏動感與張力。

我們將由藝用解剖學的角度來分析以及拆解其中，並推測他與自然人體相異部分之內容。

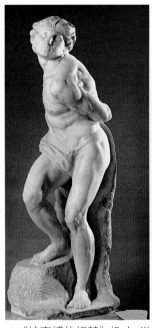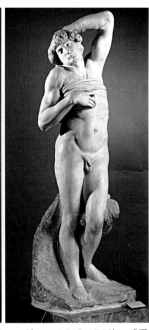

▲《被束縛的奴隸》(Rebellious Slave, 1513-1516)、《垂死的奴隸》(Dying Slave,1513-1516)。
約在 1513 年開始製作，最初是米開朗基羅為教皇朱利亞斯二世陵墓所設計的四十件大型雕刻當中的一部分。

▲ 模特兒極力模做「被束縛的奴隸」之姿態、視角所拍攝的「最初基本圖」，也是自然人體整體造型與名作最相似的一張照片。

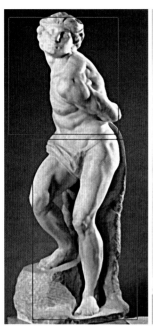  

◀ 與自然人體對照，就「被束縛的奴隸」的整體造型大致可分為上半身及下半身二個部分：

- 中圖：推測名作中的上半身姿態，捕捉自人體旋轉之初。
- 右圖：此圖為上半身軀幹帶動下半身向左後方旋轉後的下半身之姿態，較上半身之時程晚。
- 由二圖推測，名作是由較側面之上半身與旋轉後的下半身結合而成，這些歷程使作品由靜態轉而產生行進感。

## 2. 推測名作中的「整體造型設計」：動態的模擬

由上半身、下半身的體塊分解，大致推測整體動作分為三個階段，起身、支撐、轉身向外旋轉，因此歸結出連續動作之模擬圖於下列。由右足作為旋轉軸心帶動軀體的指向，再由頭部與其視線的向外延伸進而產生與觀者的互動，一連串動作緩慢而沉重、神情狐疑且絕望。由下圖可比對出原作為呈現此種視線焦點而採用之不同視角的體塊組合。

轉身　　　　支點　　　　起身

▲ 由前方視角平視拍攝之模擬圖

右而左的時間歷程中，模特兒由跪、坐姿態再起身，他左腳撐起身體向前邁步，右足踏向前方台階，撐起軀幹後轉向觀者並掃視之。原作屈曲的腿解剖結構特別飽滿發達，背負著相對沉重的駝著軀體；而不同於它作之畫面平衡手法，此作除了腹部與肩線下壓之外，無一處不呈現肌肉之緊繃，或許也是作者其對「奴隸」特別的詮釋手法。

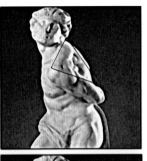
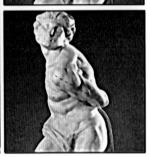
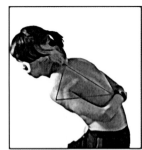
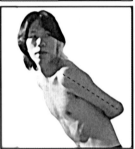

◀ 上列左肩及背後肌群之對照圖，如名作般扭轉肩部，同時又展現正向之臉部，非自然人體所能及。圖中紅框處為名作造型之取景，其左臂與背肌間的複雜結構為本作品之一大特色，藉由不同時點、視角、姿態堆積的複雜結構，為本次分析的要點之一。

◀ 平視拍攝之手臂動勢，其手臂與頭部動態與原作符合，此時的自然人體無法展現背部肌群。

由以上分析能得知名作中如何建構頭部至背部再到手肘之體塊，其成果由文後圖表統一整合。

## 3. 推測名作中的時點變化與視角的變化

▲ 時點 5
▼ 時點 5 視角 b

▲ 時點 4

▲ 時點 3

▲ 時點 2
▼ 時點 2 視角 a

▲ 時點 1
▼ 時點 6

▲▼名作動作流程之分解，及其取景大略拆分成五個片段，紅框處推測為原作造型之取景位置。

- 時點 1：人體起身行進之方向
- 時點 2：以右腳為軸心向左旋轉之過程
- 時點 2 視角 a：時點 2 之另一視角，背部肌群之展現
- 時點 3：上半身軀幹旋轉
- 時點 4：腹部肌肉之展現
- 時點 5：骨盆之方向
- 時點 5 視角 b：時點 5 之另一視角，頭部與骨盆腔夾角形成放射狀態

## 4. 以多重時點、多重視角表達作品情境

　　本單元將以多重視角、多重動態來逐步分析此名作中的各部安排，並以此來揣摩及詮釋作品中所欲表達、刻劃部位的作用及關係，以推測名作其所傳達的情境。

　　下列中圖為模特兒極力模仿原作姿態的最初基本圖，右欄是不同時點、不同視角的圖片，從中擷取與名作相似之處，再逐一覆蓋在中圖上，最後逐漸形成與原作相似的造型，由此印證名作的造形是由連續動作中的不同時點、不同視角所組合而成的。

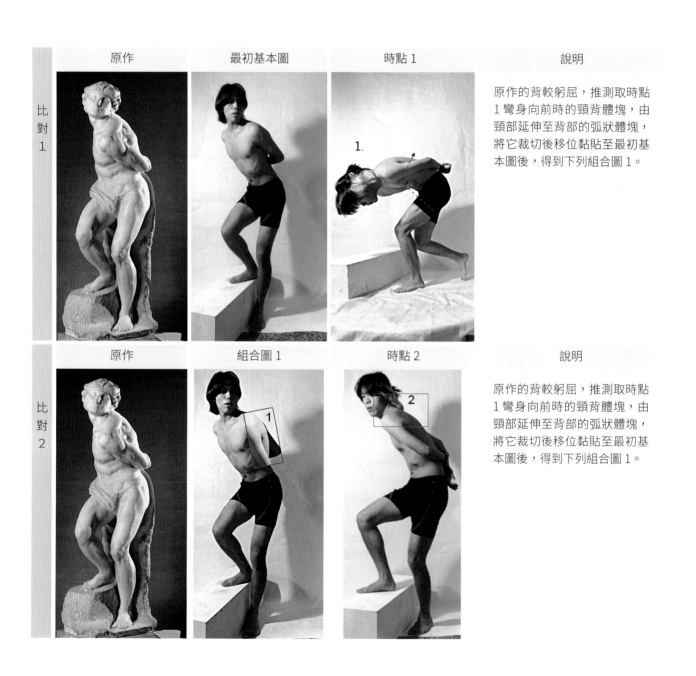

| 比對1 | 原作 | 最初基本圖 | 時點 1 | 說明 |

原作的背較躬屈，推測取時點1彎身向前時的頸背體塊，由頸部延伸至背部的弧狀體塊，將它裁切後移位黏貼至最初基本圖後，得到下列組合圖 1。

| 比對2 | 原作 | 組合圖 1 | 時點 2 | 說明 |

原作的背較躬屈，推測取時點1彎身向前時的頸背體塊，由頸部延伸至背部的弧狀體塊，將它裁切後移位黏貼至最初基本圖後，得到下列組合圖 1。

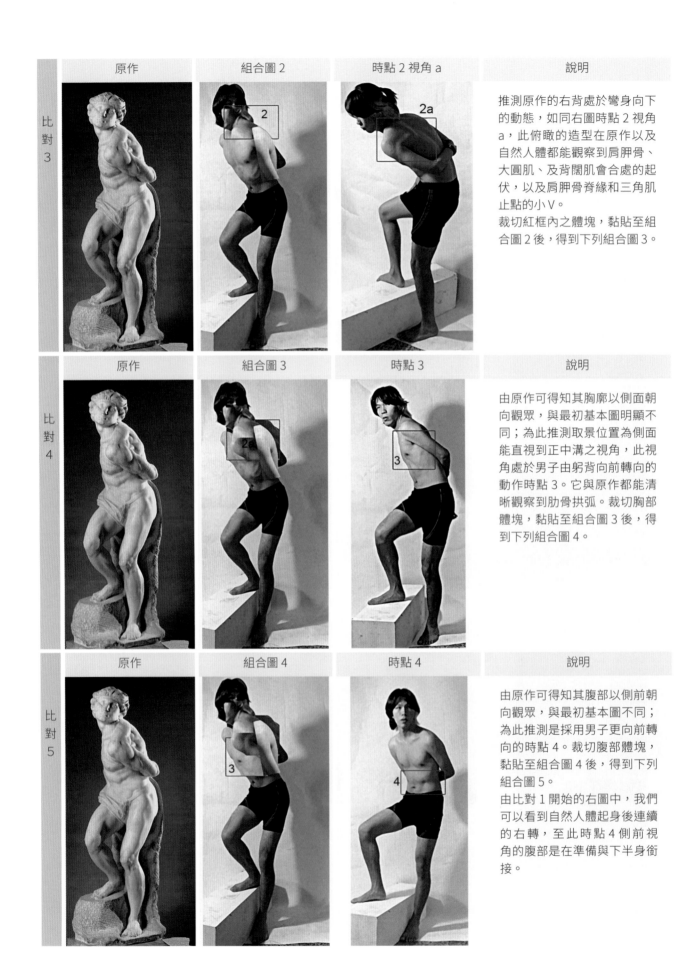

| | 原作 | 組合圖 2 | 時點 2 視角 a | 說明 |
|---|---|---|---|---|
| 比對 3 | | | | 推測原作的右背處於彎身向下的動態，如同右圖時點 2 視角 a，此俯瞰的造型在原作以及自然人體都能觀察到肩胛骨、大圓肌、及背闊肌會合處的起伏，以及肩胛骨脊緣和三角肌止點的小 V。<br>裁切紅框內之體塊，黏貼至組合圖 2 後，得到下列組合圖 3。 |

| | 原作 | 組合圖 3 | 時點 3 | 說明 |
|---|---|---|---|---|
| 比對 4 | | | | 由原作可得知其胸廓以側面朝向觀眾，與最初基本圖明顯不同；為此推測取景位置為側面能直視到正中溝之視角，此視角處於男子由躬背向前轉向的動作時點 3。它與原作都能清晰觀察到肋骨拱弧。裁切胸部體塊，黏貼至組合圖 3 後，得到下列組合圖 4。 |

| | 原作 | 組合圖 4 | 時點 4 | 說明 |
|---|---|---|---|---|
| 比對 5 | | | | 由原作可得知其腹部以側前朝向觀眾，與最初基本圖不同；為此推測是採用男子更向前轉向的時點 4。裁切腹部體塊，黏貼至組合圖 4 後，得到下列組合圖 5。<br>由比對 1 開始的右圖中，我們可以看到自然人體起身後連續的右轉，至此時點 4 側前視角的腹部是在準備與下半身銜接。 |

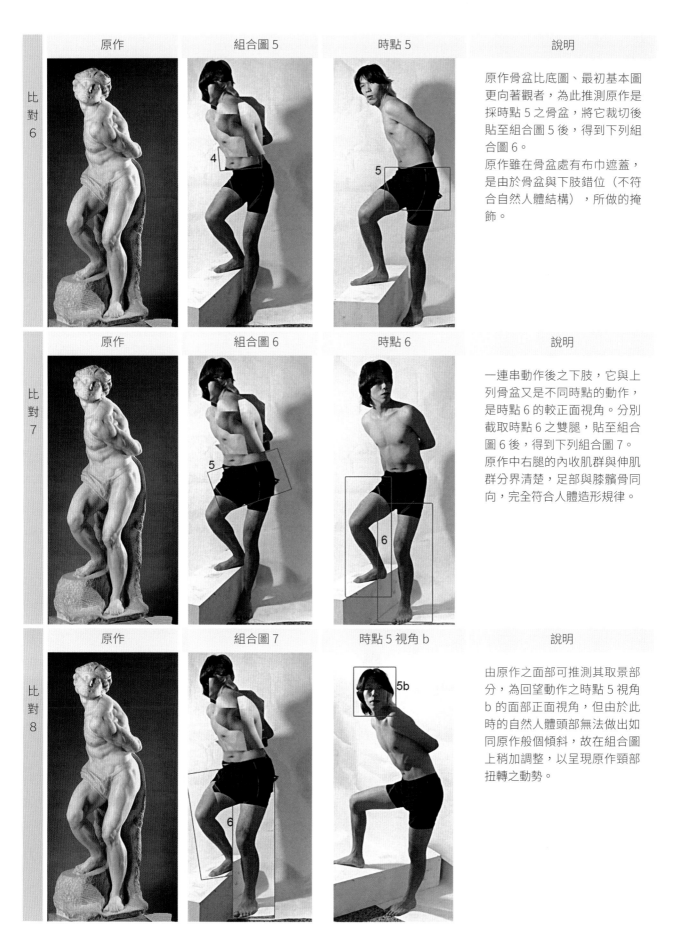

| 比對6 | 原作 | 組合圖5 | 時點5 | 說明 |

原作骨盆比底圖、最初基本圖更向著觀者，為此推測原作是採時點 5 之骨盆，將它裁切後貼至組合圖 5 後，得到下列組合圖 6。

原作雖在骨盆處有布巾遮蓋，是由於骨盆與下肢錯位（不符合自然人體結構），所做的掩飾。

| 比對7 | 原作 | 組合圖6 | 時點6 | 說明 |

一連串動作後之下肢，它與上列骨盆又是不同時點的動作，是時點 6 的較正面視角。分別截取時點 6 之雙腿，貼至組合圖 6 後，得到下列組合圖 7。

原作中右腿的內收肌群與伸肌群分界清楚，足部與膝髕骨同向，完全符合人體造形規律。

| 比對8 | 原作 | 組合圖7 | 時點5視角b | 說明 |

由原作之面部可推測其取景部分，為回望動作之時點 5 視角 b 的面部正面視角，但由於此時的自然人體頭部無法做出如同原作般個傾斜，故在組合圖上稍加調整，以呈現原作頸部扭轉之動勢。

| | 原作 | 組合圖 8 | 時點 5 視角 b | 說明 |
|---|---|---|---|---|
| 比對 9 | 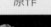 | 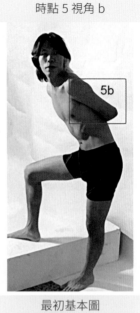 | | 推測原作肘部與背部弧狀輪廓線交合之取景角度，為時點 5 視角 b 之平視角，截取時點 5 視角 b 手臂，貼至組合圖 8 後，得到下列本流程中的最終組合圖。 |

| | 原作 | 最終組合圖 | 最初基本圖 | 說明 |
|---|---|---|---|---|
| 最終比對 | | 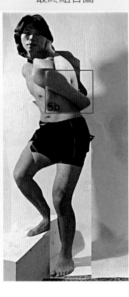 | 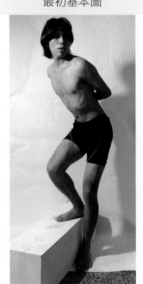 | 多重時點、多重視角之分析組合完畢，原作、最終組合圖、最初基本圖呈現於左。最終組合圖與原作更為相似，最初基本圖的自然人體卻缺乏張力與聚焦性，畫面漫散。 |

▶ 修飾後的最終組合圖

# 三、結語

　　由組合完畢之最終基本圖可觀察到其與自然人之差異，也能充分了解其名作中施做的藝術手法，由頭部乃至足部、或是微小一處的傾角組和都具有其展現的意義，而構成此具有敘事性與震撼力的作品。在細析此名作中之展現手法時，或許也能從中感受到米開朗基羅於此時的意志狀態，擠壓、重合，在自身的成就與環境的對抗等疑惑下反覆游移。

　　透過動態圖示之虛線箭號能觀察到其作者在原作中為其畫作所做出的安排，可明顯發現名作中上半身軀體多向右方延伸，而腹部與腿部之重量感皆向下方垂落，以此呈現沉重、蹣跚之運動狀態。文末以「名作採用多重時點、視角的造型意義」統整於下表，以及「《被束縛的奴隸》之造型探索」，作本文之結束。

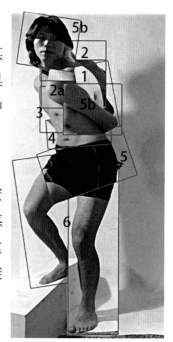

## 1. 名作中採用多重時點、多重視角之造型意義 下列表格之時間點說明，請與上圖標碼對照

| | 多重視角的交錯 | 多重動態的延續 | 造型意義 |
|---|---|---|---|
| 時點 1 / 比對 1 | 展現頸至背部躬起的弧狀輪廓線 | 屈姿姿勢 | 為一連續動作中最早的完成點 |
| 時點 2 / 比對 2 | 採手臂向後的肩上緣造型 | 由屈姿逐漸起身 | 以下壓的肩膀強調奴隸在手臂後綁後身體的扭屈 |
| 時點 2 視角 a / 比對 3 | 採取右前方俯視視角造型，此時嶄露左肩、臂、及背部肌群 | 以俯視角展現更多的背部結構 | 採時點 2 的不同視角取景，能最大化且具體展現肩部結構，以俯視、扭曲的背加強奴隸的被壓迫 |
| 時點 3 / 比對 4 | 採取側面視角造型，上半身軀幹挺起之胸部 | 擷取變換動作、即要向外旋轉之胸腔部分 | 此時軀幹之體中軸與其背部肌肉、及外輪廓線皆指向其動作曾歷經彎曲、內縮之活動型態 |
| 時點 4 / 比對 5 | 採取側前視角腹部之造型 | 擷取向外旋轉之腹部造型 | 形成側面軀幹與側前視角的骨盆的過渡 |
| 時點 5 / 比對 6 | 在自然人中須由不同視角捕捉骨盆之轉向幅度 | 骨盆部分是軀體轉向前之造型 | 形成骨盆與下肢的過渡 |
| 時點 6 / 比對 7 | 其名作中下肢姿是自然人為不可達成之動態 | 分別擷取、分別組合下肢，藉由旋轉將右腿位置微轉向前 | 透過下肢其動勢引導觀者目光，與上半身產生指向的衝突，增加畫面可觀性 |
| 時點 5 視角 b / 比對 8 | 名作之頭部朝向觀者，且微傾斜 | 以頭部正面為主的視角 | 與觀者產生視覺互動，以及強調其頸部迴轉之拉伸的極致；與肩稜線成相對走向，增加對比性 |

為名作中經上半身之複雜狀態再添上指標性的結構，由此則能讓頭部至足部動勢呈左右游移之波浪狀分布，增加韻律性。

## 2.《被束縛的奴隸》之造型探索

- 《被束縛的奴隸》圖片中，本文選定的是軀體展現得最完整的視角，也是該作品的主視角為解析對象。立體作品無法達到每個視角都是完美的，例如：作品右側視角雖然動態強烈，但是，臉部、內側腿及手臂完全被遮住，與觀眾的呼應感弱，當然不是主視角了。

- 經過多重時點、多重視角組合後，最終組合圖與原作更為相似；最初基本圖的自然人體雖體態豐富，但卻乏張力與聚焦性，畫面漫散。透過多重組合的巧妙安排後，體態與肌群分布位置更集中，有如同原作之堆積狀態，其肢體與空間交互作用下更加地貼近原作沉重、緊密卻又不失律動感。它更加展現人體各部分中所蘊含的極致力量，以及展現名作中的凝聚力。

- 《被束縛的奴隸》的構圖特性非常強烈，由於「奴隸」的上半身前屈，因此可以確定他雙腳共同承擔身體的重力。

- 「奴隸」作品的「面向」轉換強烈，自然人體體塊轉換則是漸進式的，因為人體結構無法做這麼強烈的局部轉動。由比對中推論，可以知道米氏在作品中融入了多重時點、多重視角。主角度的臉部朝向觀眾與觀者呼應、上半身以側面造型指向觀眾、下半身則以側前視角對著觀眾。「奴隸」主角度的臉部、上半身、下半身分別以正面、側面、側前視角呈現，推測米氏以這種劇烈的扭轉增加動感、表達掙扎的意念。

- 雕像的軀體一側壓縮狀，一側展開。壓縮側的頭與足距離相近，似即將轉身過來；展開側的腿伸直，撐起身軀。整體動線從頭至腳呈波浪狀動線，動線在下腹、膝處和緩的轉向。雕像的背面由上至下幾乎呈弧線，於臀後逐漸內收。前方呈有力的折線，在腰側、膝、踝至石塊成折點。背面弧線、中央波浪狀動線到前方的轉折線，由和緩逐漸轉為銳利，左右對比，加深了造型的豐富度。

- 身後的石塊與條狀的雙腿合成一體，與右腳的墊腳石共同形成穩固的基座，鎮壓了「奴隸」欲掙脫身後的束縛而扭動的身軀。石塊墊高了右腿、加強雙腿差異，左腿微屈、右腿屈曲，兩膝如「>」狀，

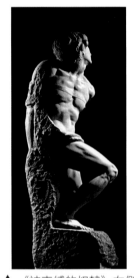

▲ 《被束縛的奴隸》右側視角。

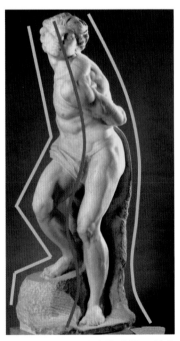

▲ 雕像中央是波浪狀動線，前方呈有力的折線似乎是在增加他的行動力。

將空間向右延展。下面的雙足，一只正對觀眾、一只轉向右側，喻意著「奴隸」將轉身右行。足、膝、髖部的左右對稱點連接線成放射狀，向右壓縮的放射線推測也是在加強「奴隸」的動感。

- 手部反綁、肩下壓，肩與上臂形成向右的「>」狀，上臂與鼻樑動線亦形成指向右側的「>」狀。推測米氏以此與兩膝的「>」狀、足由正轉向右、對稱點連接線動向，共同加強了「奴隸」的動感。而臉部的對稱點連接線則採以與下半身放射線相反的動勢，在秩序中安排了變化，既細膩的安排對立統一又靈活多變的形式。

米開朗基羅貫徹了文藝復興當時的人本思想，精通於雕刻、建築、繪畫與文學；但在其藝術生涯卻與全心投入神性至高的宗教創作。本文簡述了米開朗基羅創作歷程以及儒略二世 陵寢的系列，其一生創作可說探討當時文藝—「復興」一詞所意味著一個時代的終結、新時代的更迭，他的繪畫與雕塑作品不但循跡到中世紀神本思想，且加入了「人」當代母題：人本思想與自我，裸體形式的表現所隱含的精神性。

《奴隸》一系列作屬米開朗基羅晚期雕刻作品，精湛捕捉了人體掙扎的姿態，融合純熟的俐落手法與晚年心境的轉化，令人不禁思索刻鑿下可能訴說的憤慨與悲楚。透過分析與閱讀，使我更加認識文藝復興的時代思維，尤其是人文主義與中世紀信仰之間的拉扯，佛羅倫斯地區的藝術家創作歷程中不斷遭受與外界的磨合與衝突，甚至可能傳達了作品遭受當時冷落、否定而未能完成的憂傷之情。《奴隸》有關於神性與人性的表現，在我心中留下深深的刻印。

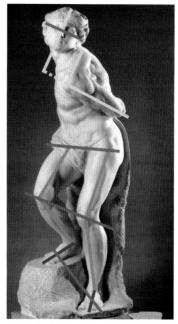

▲ 下半身的左右對稱點連接線呈放射狀，膝部及上身的「>」狀線，共同加強了「奴隸」的動感。

# 羅丹 ─ 《亞當》

撰文 / 攝影：高真如　　　指導 / 編修：魏道慧

## 一、前言

奧古斯特·羅丹（1840-1917 Auguste Rodin）為法國雕塑家，他將雕塑從台座中脫離出來，並在作品中注入濃厚的思想與情感，獨特創新的手法被後人視為「現代雕塑之父」。

羅丹是巴黎警察局督察員的兒子，在工人階級區長大。幼時曾因視力不佳而學習遲緩，14 歲隨勒考克波·瓦柏丹（Lecongde Boisbaudran, 1802-1897）學畫，後隨浪漫主義雕塑家巴里（Antoine-Louis- Barye, 1795-1875）學習，受到漫長完整的 18 世紀美術訓練。17 歲時在老師鼓勵下報考巴黎國立高等美術學院，三次落榜而與學院絕緣。

▲ 羅 丹 (Auguste Rodin, 1840-1917)

1875 年他前往義大利旅遊，受米開蘭基羅的雕塑打動，並全心熱愛中世紀的大教堂建築，使他的藝術創作從新古典主義取向的學院派中釋放出來，新古典主義取向的《青銅時代》(The Age of Bronze,1877) 成名，其後的《施洗者約翰》(St. John the Baptist, 1898)、等作品為人所知，而後開始接受國家委託創作《加萊義民》(The Burghers of Calais, 1884-1886)、《巴爾札克》(Monument to Balzac, 1892-1897) 等像。

羅丹同時處於印象派時期，創作時注意光線在作品上的呈現，他的雕塑表面肌理常有許多「小塊

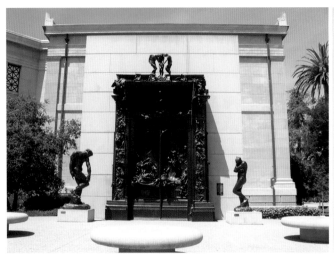

▲ 地獄之門 (The Gates of Hell 1880 –1917 )，現存放於索馬亞博物館，墨西哥城。當羅丹決定將亞當和夏娃納入《地獄之門》，表明兩人的墮落，他以鋪陳《地獄之門》的中心主題。

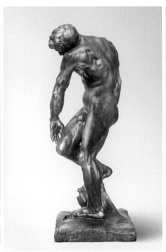

▲ 亞當極為發達的肌肉，與他飽受痛苦而扭曲的姿勢形成鮮明的對比。

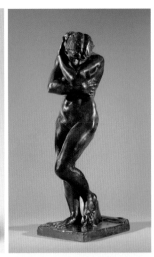

▲ 夏娃低垂著頭是內疚的縮影，她沒有亞當那麼明顯的塑造感，粗糙而像是未完成的拍攝。

面」的處理，在光線的照射下，帶有印象派對於光描繪的捕捉，產生一種稍縱即逝，顫動的繪畫筆觸。且由於羅丹將其所需要展現的思想融入到作品中，使雕塑成為一種強而有力的語言，超越人們在視覺上的感受，更想表達思想意圖。他的雕塑承傳了文藝復興的藝術，對人體肌肉和結構有深刻的研究。他精準而細膩地捕捉人的情感和姿態，當時更被公認為繼米開朗基羅後最偉大的雕塑家。《地獄之門》是 1880 年羅丹受法國政府委託，為巴黎裝飾博物館所做的青銅大門做裝飾雕刻，羅丹受到義大利文藝復興初期雕塑家洛倫佐·吉貝爾蒂 (Lorenzo Ghiberti,1378 － 1455)《天堂之門》(The Gates of Paradise )《天使之門》啟發，以但丁《神曲》(Divine Comedy) 作為藍本進行創作，根據《神曲》描述，地獄上寬下窄呈漏斗形；地獄以罪名種類分為九層，越下層收容的靈魂罪孽越深重，而煉獄是一座高山，已悔悟的靈魂在此修煉，隨著罪過洗去，靈魂可以逐級上升至天堂。

羅丹本來將《地獄之門》交付日期訂在 1885 年，但在他的有生之年，大門從未被鑄成青銅。這高 21 英呎的巨大作品，在幾十年裡發展成獨立的形象和浮雕。除了以石膏鑄件保存，羅丹也將其中的人物取出修改和重組。許多人物放大並用赤陶製作為青銅或雕刻為大理石，供人購藏。因此《地獄之門》可說是羅丹 19 世紀最後二十年的最主要創作。

在地獄之門上方有 1886 年運用《亞當》的造型所複製的作品—《三個影子》(The Three Shades)。而《地獄之門》兩側分別放置羅丹創作的《亞當》與《夏娃》，亞當與夏娃因受撒旦誘惑偷吃了神所交代不能吃的「知善惡之果」，上帝將他們逐出伊甸園，兩人帶著極度的愧疚感和罪惡

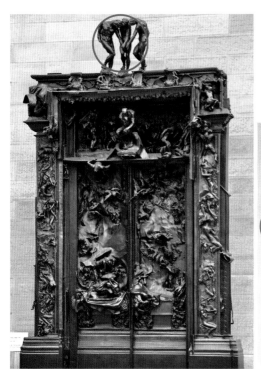

▲《地獄之門》(The Gates of Hell 1880–1917 )，中間即是沉思者，象徵思想本身，不幸的審判者、苦悶的罪人。

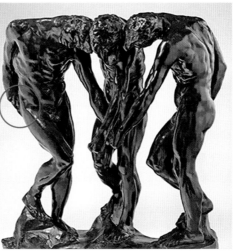

▲ 地獄之門上面的《三個影子》，象徵世代慾望將使人步入地獄，《三個影子》的右手不全。

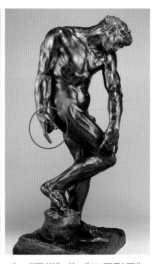

▲《亞當》為《三個影子》延伸之作，除左手臂動作不同外，且右手是指向地面的手勢。

感踏入人間的模樣，屈曲的肢體動作象徵著他所承受的心理壓力。兩尊像與《地獄門》作為呼應，傳達無人能夠避免進入地獄接受磨難的悲劇。

本文以其中的《亞當》作為研究，雖然亞當是聖經中的人物，但羅丹在此注入人文的內在情感，使之有著普通人的氣質。人物表達因痛苦而糾結的精神狀態與強壯發達的肌肉造型，形成鮮明的對比。羅丹的《亞當》是受到米開朗基羅的《創造亞當》影響而製成的作品，羅丹筆下的亞當似乎強調了他與世俗的聯繫，而米開朗基羅則展示了上帝賦予人類神聖生命火花的那一刻。

# 二、研究內容

## 1. 名作與自然人體的造型比較

《羅丹藝術論》提到：「動作是這一個姿態到另一個姿態的過渡。」此說法表明兩個姿態之間的連續動態即能構成作品的主要內容，因此一件作品不單只是某一時間點的凝結，若人體只停留在某一時刻，就無法傳遞情境的故事性，因此雕塑作品是集結精華、比真人還來的真實。

為了認識藝術家在人體造型中採用的藝術手法，就要先找出名作與自然人體的差異，從中發現他對人體的造型設計，再推測改變人體自然結構的目的，繼而一步步揭開隱藏其中的藝術手法。因此在解析之初，先請模特兒模仿名作的動作、從最接近的視角拍攝，以之作為名作與自然人體比對的最初基本圖。

接著再進行情境研究，作品中的亞當因吃了善惡知識樹的果子，被神逐出伊甸園，他依依不捨地、望著伊甸園，卻因罪惡被神斥責，羞愧而痛苦地離開伊甸園。於是請模特兒反覆演示亞當痛苦離開的情境，從過程中的前後動作推敲它與原作之異同，最後發現在《亞當》作品中羅丹採用了不同時間點、不同視角中的造型組合而成。

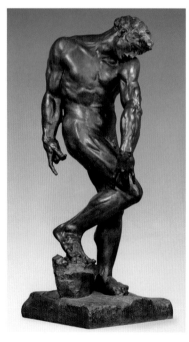

▶ 自然人體是沒辦法一次模仿到原作的造型。

◀最初基本圖，整體上與原作最相似的一張照片。

## 2. 動態的模擬與時點、視角變化

推測羅丹是在形塑亞當羞愧地受到驅逐、踏入人間的模樣，扭曲的肢體與極力壓低、傾斜的頭部幾乎和肩膀平行，象徵著他所承受的心理壓力，雖然期望上帝寬恕，但也深知無望，於是從伊甸園的石階走下。一腳仍在石階上，另一腳往地面踩下，在逐漸彎身中，頭部壓向左肩是掩面自責的模樣，左手向右斜貼向右大腿，想要遮住自己赤裸的下身。從動態模擬過程中發現羅丹取用動作中的不同時點、不同視角的體塊，去構成亞當所處的情境。

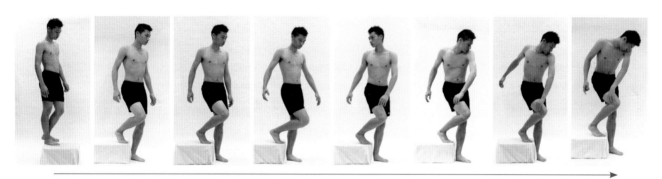

▲ 亞當走下石階，依依不捨地轉頭回望，明知無望地轉身回前，左手斜向右大腿，似乎要遮住裸露的下身。頭壓低、身軀下彎，右手指向地面。以上動作由足部、頭、最後止於右手的流程。

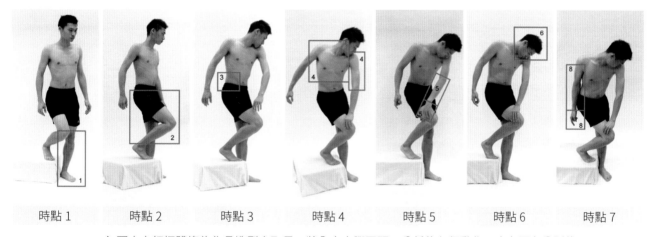

時點 1　　　時點 2　　　時點 3　　　時點 4　　　時點 5　　　時點 6　　　時點 7

▲ 圖中之紅框體塊為作品造型之取景，將全身由腳至頭，分析為七個動作，由左至右分別為：

時點 1 是下踩的左小腿　　　　　　　　時點 5 是左前臂與手右向移後置於右大腿
時點 2 是側轉的右大腿與右小腿　　　　時點 6 是壓低的頭部
時點 3 是轉身時的腹外斜肌　　　　　　時點 7 是手指向地面的右臂
時點 4 是軀幹下彎時的胸膛與左上臂

## 3. 以多重時點、多重視角表達作品情境

下列中圖的底圖為模特兒模仿名作姿態的最初基本圖，右欄是不同時點、不同視角的片段，從右圖中截取與名作相似之處，再逐一覆蓋在中圖最初基本圖上，最後逐漸形成與原作相似的造型。由此印證名作的造型是由連續動作中不同時點、不同視角組成。

| | 名作 | 最初基本圖 | 時點 1 | 說明 |
|---|---|---|---|---|
| 比對 1 | 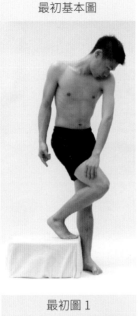 | |   | 左小腿的造型<br>最初基本圖是整體與名作最相似的造型，為了維持平衡，此時的重力腳左腿轉向內。但內轉的左小腿失去前進感，因此推測羅丹取時點 1 較向前的左腳，一方面兼顧他的前進感，一方面與自然人體不過於違和。將它裁切後黏貼至最初基本圖上，得到下列組合圖 1。 |

| | 名作 | 最初圖 1 | 時點 2 | 說明 |
|---|---|---|---|---|
| 比對 2 | 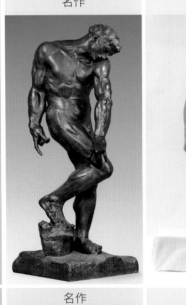 |  |  | 側面的右腿造型<br>最初基本圖中的右腿是側前視角，它的行動力較時點 2 的全側右腿弱，推測羅丹採用時點 2 的右腿，因此將它裁切後黏貼至組合圖上，得到下列組合圖 2。當右腿造型與名作相似時，自然人體的肩膀、胸膛不可能有如此大扭轉，因此名作為多重時點（動態）的組合。 |

| | 名作 | 組合圖 1 | 時點 3 | 說明 |
|---|---|---|---|---|
| 比對 3 | 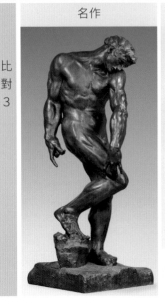 | 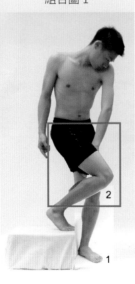 | 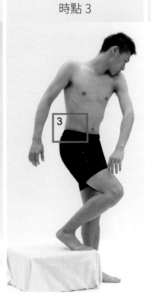 | 側腹部的造型<br>最初基本圖中的頭部左傾、左肩右扭，腰部較寬。時點 3 的身體向裡轉、腰部收窄，推測羅丹取用此處體塊，將它裁切、扭轉後，以與下一個時點 4 胸側線條組合。將側腹部體塊黏貼至組合圖 2，得到下列組合圖 3。 |

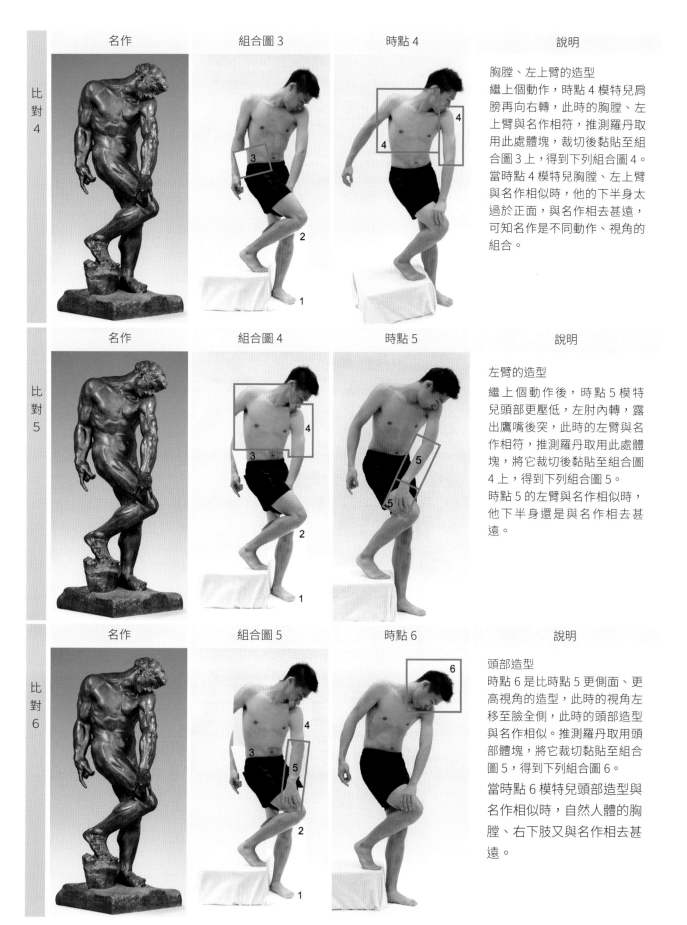

| 比對 4 | 名作 | 組合圖 3 | 時點 4 | 說明 |
|---|---|---|---|---|

**胸膛、左上臂的造型**

繼上個動作，時點 4 模特兒肩膀再向右轉，此時的胸膛、左上臂與名作相符，推測羅丹取用此處體塊，裁切後黏貼至組合圖 3 上，得到下列組合圖 4。

當時點 4 模特兒胸膛、左上臂與名作相似時，他的下半身太過於正面，與名作相去甚遠，可知名作是不同動作、視角的組合。

| 比對 5 | 名作 | 組合圖 4 | 時點 5 | 說明 |
|---|---|---|---|---|

**左臂的造型**

繼上個動作後，時點 5 模特兒頭部更壓低，左肘內轉，露出鷹嘴後突，此時的左臂與名作相符，推測羅丹取用此處體塊，將它裁切後黏貼至組合圖 4 上，得到下列組合圖 5。

時點 5 的左臂與名作相似時，他下半身還是與名作相去甚遠。

| 比對 6 | 名作 | 組合圖 5 | 時點 6 | 說明 |
|---|---|---|---|---|

**頭部造型**

時點 6 是比時點 5 更側面、更高視角的造型，此時的視角左移至臉全側，此時的頭部造型與名作相似。推測羅丹取用頭部體塊，將它裁切黏貼至組合圖 5，得到下列組合圖 6。

當時點 6 模特兒頭部造型與名作相似時，自然人體的胸膛、右下肢又與名作相去甚遠。

| 名作 | 組合圖 3 | 時點 4 | 說明 |
|---|---|---|---|
| 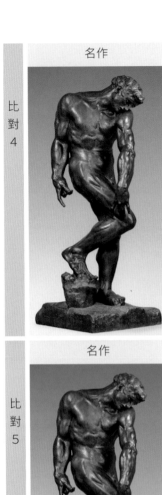 | 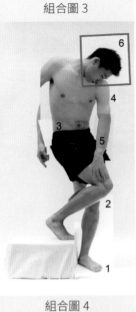 |  | 頸部造型，時點 7 視角 a，頭部更傾斜、俯視的頸部造型與名作相似，推測羅丹取用此處體塊，將它裁切黏貼至組合圖 6，得到下列組合圖 7。頭部如此深壓向肩膀、頸部這種斜度，在自然人體是不存在的，唯有在俯視角與加強動作中，才得以顯現。 |

比對 4

| 名作 | 組合圖 4 | 時點 5 | 說明 |
|---|---|---|---|
|  |  |  | 右臂及手之造型<br>時點 7 俯視角中的右臂造型與名作相似，推測羅丹取用此處體塊，將它裁切後黏貼至組合圖 7，得到最終組合圖。<br>至於手部造型亦與名作相似，唯腕部外彎，因此在黏貼時需加以調整。 |

比對 5

| 名作 | 組合圖 5 | 時點 6 | 說明 |
|---|---|---|---|
|  |  |  | 經由多重時點、多重視角的組合後，得到與名作較相近的組合圖。但終究是粗略的示意圖，它不如名作般充滿韻律感。 |

比對 6

# 三、結語

　　從作品、最初基本圖、最終組合圖三者比較中，最初基本圖中雖然是自然的體態，但姿勢是凝固的，最終組合圖的人物與作品體態較相似。《羅丹藝術論》中說道：「自然人體平靜外表皆蘊藏著一股動感，所以，必須在靜止的雕像上刻劃出這種動感。」從作品中可見，羅丹採用運動中人體的多重動態、多重視角，以超越常態的視角、動作完成一件極具情感張力的作品，造型中的每一個體塊皆具特別涵義，以展露亞當的痛苦、抑鬱與不捨，使得作品更富於戲劇張力，軀體本身就帶有靈魂的表情。以藝用解剖學、人體造型的角度研究，提供一條新的解析名作之路，也為藝術創作者開闢了新的創作思維。至於體塊中採用多重動態、多重視角之造型意義於下表說明，文末再以《亞當》之造型探索，做結束。

## 1. 名作採用多重時點、多重視角的造型意義

　　以下表格的比對請與上圖標示對照

|  | 多重視角的交錯 | 多重時點的延續 | 造型意義 |
| --- | --- | --- | --- |
| 比對 1 | 以側前、微俯的視角取左小腿造型 | 走下石階 | 增加亞當走出伊甸園時的前進感 |
| 比對 2 | 以側面視角取右腿造型 | 從比對 1 的側前視角前進至側面視角 | 側面視角強的屈曲右腿造型，更具離開感 |
| 比對 3 | 側面的腹外斜肌 | 轉身的動態 | 上半身與下半身的串連體塊 |
| 比對 4 | 俯視角的胸廓、左上臂 | 胸廓下彎時的動作 | 增強上半身扭轉與左臂前移動態 |
| 比對 5 | 平視的左前臂與手 | 左臂斜向右大腿 | 斜向的左臂加強了身軀的扭轉感，也呈現遮羞的動作 |
| 比對 6 | 頭部側面視角 | 低垂下的頭部 | 營造出亞當內心哀傷的情境 |
| 比對 7 | 俯視角拍時點 7 的頸部 | 向前延伸的頸部 | 加強頭部向前壓低的動作 |
| 比對 8 | 以俯視角取右手臂造形 | 手臂、手指直接指向地面 | 將觀眾的動線牽引至地面，完成亞當與塵世大地連結的意涵 |

## 2.《亞當》之造型探索

- 立體作品可從多角度觀賞，我選擇了最能突顯亞當痛苦離開的情境之視角來做剖析。《亞當》的頭部是全側面、軀幹主要是側前視角、下肢主要是側面，這些都是自然人體中不能同時展現的造型。全側面的頭顱極力下壓，顯得痛苦與抑鬱，側前的軀幹扭曲地轉為側面的下肢，下肢與頭部

共同指向前方，羅丹以此增強了亞當離開伊甸園走向人間的行動力。側前視角的軀幹既間接地與觀眾對話，又羞愧地避開被觀眾一覽無遺。

- 《亞當》吃下禁果被逐出伊甸園後，帶著極度的愧疚感和罪惡感踏入人間。作品主要在表現亞當被「逐出」、「踏入」、「愧疚感」的情境，如果將整件作品做鏡面反向，就無法表現亞當離開伊甸園。根據安海姆 (Rudolf Arnheim,1904-1994) 的研究，在《藝術與視覺心理學》（Art and Visual Perception）中提到藝術史學者渥夫林 (Heinrich Wolfflin, 1864-1945) 曾說：「我們看畫是由左到右。」安海姆隨即舉例：「英國啞劇裡的那位深孚眾望的仙后（Fairy Queen），照例總是從舞台左側出來，而魔王（Demon King）總是突然出現在右端。」
又絕大多數的人類是習慣使用右手的，因此絕大多數的文字是由左至右書寫的，所以我們的眼睛已習慣由左往右看。《亞當》原作之造型背向左、頭向右，我們的視覺慣性自然而然把他從左往右帶、從後往前推，因此加強了他的「離開」伊甸園、「踏入」人間的情境，而深藏的頭既指向前方亦表現了「愧疚感」。因此鏡面反向的作品無法表達「離開」、「踏入」，只具有罪惡感。

- 作品造型中還有哪些設計是在增強他的「離開」、「踏入」？
— 頭部、頸部壓低，幾乎要把頸肩拉成直線，頭部的指向加強離開、往前效果。
— 兩隻腳朝向、左肘後面突起的鷹嘴後突，一一從相近的角度做方向的指示。
— 膝前、膝後呈「>」形是方向的指示。
— 形式相互呼應的雙臂，雙肩、兩肘、左右手的對稱點連接線，近乎平行，三道平行線共同斜向前方，羅丹以適度的秩序加強亞當的踏下石塊向前進。

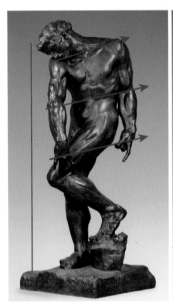 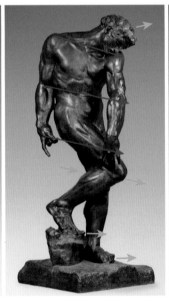 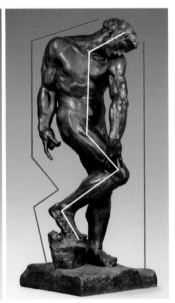

▲ 根據渥夫林說：「左下角往右上角的線在視覺上是上升的。」因此作品鏡面反向後，三道對稱點連接線頗有助長他後退之勢。

▲ 渥夫林又說：「左上角往右下角的線，在視覺上是下降的。」因此三道平行線，亦有助長亞當向前行之意。

▲ 中央動線與身後折線，共同推動了亞當的前進，身前體塊分佈較平順，它有暫停、穩住全身造型之作用。

- 《亞當》由頭至腳的動線幾乎呈五段的折線，身後體塊分佈與五折線呈相近的轉折，身前體塊分佈轉折較淺、略成一直線。中央動線與身後折線兩者似逐步在推動亞當的前進，身前直線具有暫停效果，它穩住全身造型。

- 《亞當》大幅度扭曲的身軀、下壓頭部，羅丹似乎以此扭曲表現精神與肉體的巨大壓力。羅丹賦予他寬厚的肩胸和健美的體態，彷彿是為了表示他有勇氣的去面對無止盡的考驗。亞當有著結實的下顎、未睜開的眼睛、放鬆而微張的口，此安祥的臉與極具爆發力的身軀形成強烈對比，予以觀眾許多遐想。

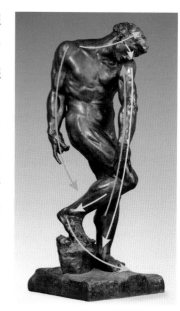

▲ 羅丹將作品全身上下、左右緊密連結，至於頭頸、雙足動則指示著亞當的前進。

- 米開朗基羅繪製在西斯汀天頂上的《創造亞當》壁畫中，斜躺的亞當伸長手臂、手指承受上帝的點化。羅丹賦予《亞當》相似的手臂、手指，但羅丹讓他站起來了、讓他手指指向地面，推測他是在強調人類與大地的血脈相連，呼應初期的人類是委身於草莽。

- 《亞當》伸長右臂、微屈的手指（粉色），將觀眾的視線導引至右腿、再向上沿著右臂、指向因羞愧而下壓的臉部；《亞當》向下望的臉部（黃色），將觀眾視線導引至左手、左腿，以及右小腿；羅丹以此將作品全身上下、左右緊密連結。至於頭頸、雙足的動線（粉綠色）則直接指示著亞當的下一步動作。

　　羅丹曾經說過：「沒有生命，即沒有藝術。」他一生保持著旺盛的激情和才華，創作出一系列生命力旺盛、情感豐富的作品，完美地詮釋了「藝術即感情」的理念，作品《亞當》即可印證。他早期作品表面處理得很光滑，就像以前的雕塑家，之後受當時盛行的印象派影響，逐漸注重光線落在作品上的效果，愈後期愈保留了現代人所謂的「泥塑味」呈現。這種繪畫性筆觸的塑造，在作品留下的泥跡與印象派筆觸有異曲同工之妙，似意猶未盡、啟人想像。羅丹以古典主義練就的高超技藝及勇於突破傳統的創新精神，為 20 世紀雕塑藝術打開了現代主義的大門。

▲《加萊義民》(The Burghers of Calais, 1889) 慷慨赴義者臉部特寫，表面不再處理得很光滑，頗多繪畫性筆觸，呈現所謂的「泥塑味」。

# 卡蜜兒 ─《乞求者》

撰文／攝影：林祐儀　　　　指導／編修：魏道慧

## 一、前言

### 1. 藝術家介紹

▲ 卡蜜兒·克勞岱爾
以具像的大理石及青銅作品聞名。她在相對默默無聞的情況下去世，但後來因其作品的獨創性而獲得認可。作品被多個重要博物館收藏。

　　法國藝術評論家路易·沃克斯勒（Louis Vauxcelles, 1870-1943）曾說，「額頭上閃耀著天才標誌的雕塑家─卡蜜兒（Camille Rosalie Claudel, 1864-1943）是唯一的一位....，而且卡蜜兒的風格比許多男士更富有朝氣。」

　　出生於法國的卡蜜兒很早即展露雕塑天賦，12 歲就開始用黏土塑造人體，1881 年 18 歲時她進入巴黎的克拉羅西學院（Académie Colarossi），當時法國美術學院 (École des Beaux Arts) 還不允許女性入學。1883 年她的老師阿佛列·布歇（Alfred Boucher, 1850 - 1934) 獲得《羅馬獎》，在前往義大利交流時，委託朋友奧古斯特·羅丹 (Auguste Rodin, 1840-1917) 繼續教導卡蜜兒。羅丹在當時的雕塑界已負盛名，他驚艷於卡蜜兒的脫俗美貌和創作才華，當年卡蜜兒就開始在羅丹的工作室工作，並成為羅丹晚年的靈感泉源，她不僅是羅丹的模特兒、知己，也是他的情人。由於羅丹不願切斷與蘿絲 · 伯蕾 (Rose Beuret, 1844-1917) 長達 20 年的關係，這些痛苦讓深愛羅丹的卡蜜兒得到創作《成熟時代》（The Mature Age）的動機，這也是後來的幾部傳記電影的題材，像是 1988 年的《羅丹的情人》（Camille Claudel）。

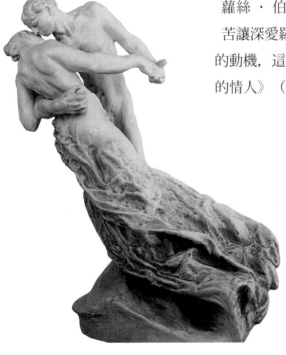

▲ 華爾滋（The Waltz，1897）

▲ 16 歲 的 羅 馬 人（Young Roman or My Brother at Sixteen, 1884）此為卡蜜兒 19 歲時的作品。

▲ 浪潮（The Wave or The Bathers, 1897）

19 世紀末社會風氣還是十分保守，到處流傳著她是「羅丹的情婦」、「羅丹的助手」，家人甚不能忍受名譽受損，加上蘿絲對她強烈的敵意，逐漸累積成卡蜜兒的痛苦與壓力。1913 年支持她的父親去世後，深愛他的弟弟不得不將得了被害妄想症的她送到精神病院，她一直待在那裡三十年，直到去世。

她早期的作品神韻與羅丹相似，卻又呈現了她自己獨特的想像力與抒情性，作品被多個重要博物館收藏，包括巴黎的奧賽博物館、倫敦的考陶德藝術學院、華盛頓特區的國家女性藝術博物館、費城藝術博物館和洛杉磯的 J. Paul Getty 博物館等。

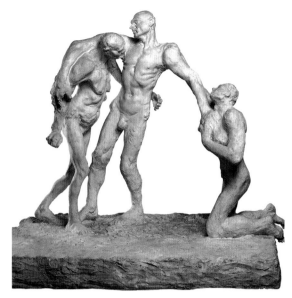

▲ 《成熟時代》第一個石膏版本，約 1893 年，87x103.5x52.5 公分，在魯貝展出。

## 2. 作品介紹

《成熟時代》(The Age of Maturity) 也稱為《命運》(Destiny)、《生命之路》(The Path of Life) 或《死亡之路》(Fatality)。1893 年的第一個石膏版本有三個人物：一個跪著、兩個站著。後來，卡蜜兒改變構圖，創造了更有活力的第二個版本，修改後的作品於 1899 年在法國國家美術學院沙龍以石膏形式展出。第一個版本中的男子尚在對老婦人抗拒，但第二個版本中，他只是任由自己被老婦人帶走。卡蜜兒的弟弟，詩人保羅 (Paul Claudel) 認為這些「不是同一事件的兩個版本，而是同一戲劇的兩個章節」。

此作品包括三個裸體人物：跪著的年輕女子剛鬆開站著年長男子的手，男子貼近年長女人的懷抱。它也可以被看作是一個關於衰老的象徵：男人把青春留在身後、走向成熟，最終走向死亡，但世人也可以將它理解為羅丹對卡蜜兒的拋棄。卡蜜兒在給她弟弟的信件中解釋了這種象徵意義，在這些信件上，《成熟時代》也可以被認為是一部自傳體作品。

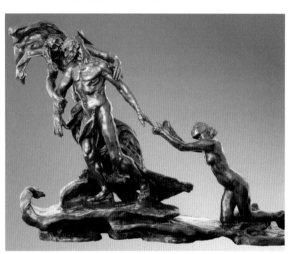

▲ 第二個青銅版本，約 1898 年，61.5x85x375 公分。
▼ 局部特寫

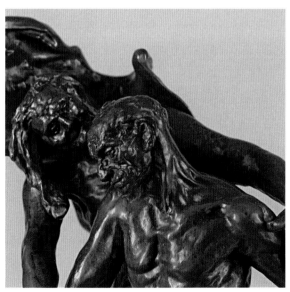

# 二、研究內容

## 1. 名作與自然人體的造型比較

本文將以《成熟時代》中代表青春少女的塑像－《乞求者》（The Implorer）－為研究主體，探討這位雕塑家如何捕捉乞求者多重視角及時點的情境，聚集成靜態的單一作品上，烘托出女子之孤獨、落寞與空虛。

第一眼看《乞求者》很難看出作者使用了何種藝術手法，卻能夠如此明顯地感受到作者所寄與的強烈情感，作品散發出的寂寞、悲涼之氛圍。為了找出名作與自然人體的差異，在解析之前先請模特兒模仿名作，並以最接近的視角拍攝，以之作為名作造型與自然人體比較的最初基本圖，此時發現名作的下半身與上半身是由不同時點動作中之體塊合成。再從作品故事情節去推測她的動作為何？她怎麼哀求著男子？本文將與模特兒、自然人體與原作對照，從造型的差異來推測其所要表達的意涵及藝術手法。以下先將原作拆成上半身、下半身的大體塊開始進行比對。

▲《成熟時代》中的青春少女被命名為《乞求者》，現藏於大都會藝術博物館。《乞求者》從頭到腳後幾乎呈 45 度的傾斜，自然人體若如此早就跌倒了。

▲ 整體造型與原作較相似的「最初基本圖」，上半身與原作更接近。原作的上半身是側前俯視角，下半身幾乎是側面平視角。

▲ 側面視角的下半身與原作更接近，它也是時點之 4 的造型。原作的上半身及腿部皆被拉長，頭部被縮小。

## 2. 推測名作中「整體造型的設計」：動態的模擬

　　我推測作品中表達的是：女子雙膝著地向前跪行，軀幹及雙臂反覆的上下抬起、拜下，乞求心愛的男子接納她、乞求男子不要離開的場景，微握的手掌希望能即時捉住漸行漸遠的男子。此似自傳式的作品中表現放低自尊之女子，對男子的哀求及無奈的落寞。卡蜜兒將作品中的身軀傾斜，以便頭部、雙手更加往前，呈現出楚楚可憐的樣子。

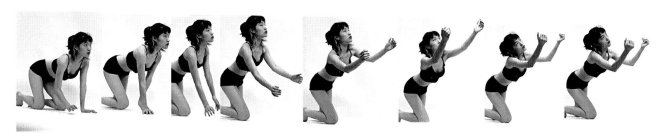

▲ 推測《乞求者》連續動作的流程圖

## 3. 推測名作中「整體造型的設計」：動態與時點、視角的變化

　　由趴下到起身、由手著地跪行到上舉哀求中，選出八個不同時點做進一步解析。圖片由左至右的排列是依照動作之先後，文字標示是依組合之先後。

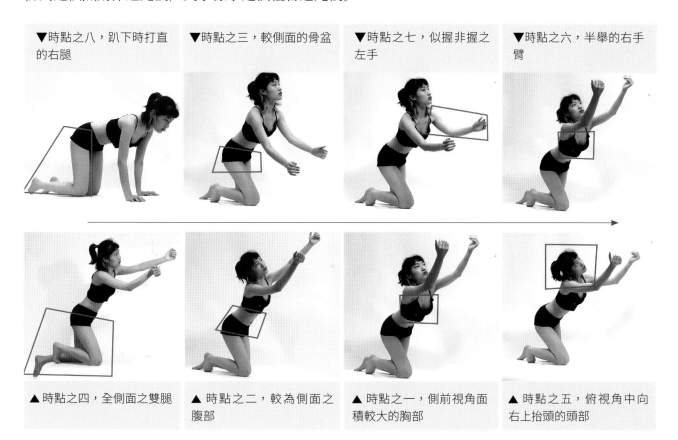

▼時點之八，趴下時打直的右腿

▼時點之三，較側面的骨盆

▼時點之七，似握非握之左手

▼時點之六，半舉的右手臂

▲ 時點之四，全側面之雙腿

▲ 時點之二，較為側面之腹部

▲ 時點之一，側前視角面積較大的胸部

▲ 時點之五，俯視角中向右上抬頭的頭部

## 4. 以多重動態、多重視角表達作品情境

　　下列中圖的底圖為模特兒模仿名作姿態的最初基本圖，右欄是不同時點或視角的片段，從中擷取與名作相似處，再逐一覆蓋在中圖最初基本圖上，最後形成與原作相似的造型，由此印證名作是由連續動作中不同時點、不同視角組成的造型。此處的視角變化指拍攝角度改變，動態產生的視角變化歸納於時點討論。

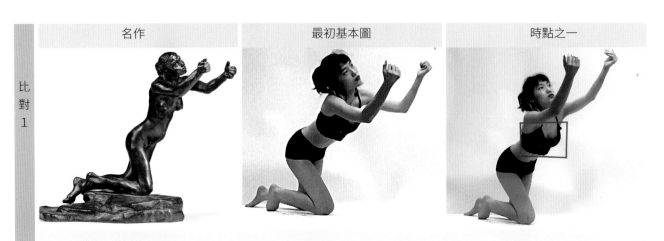

從名作的頭、肩膀、上臂，可以看出是俯視角的造型，此時的上臂遮住雙乳，但雙乳是女性重要特徵。
名作呈現的是身體微轉的側前角度，手臂高舉向對方乞求時的胸部造型，如時點之一，
但時點之一之造型缺乏向前跪行的行動力。
將時點之一的胸部貼至最初基本圖，得到下列組合圖 1。

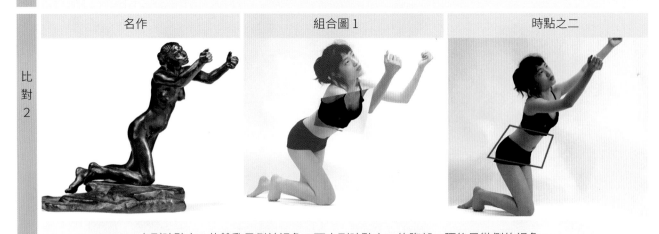

上列時點之一的雙乳是側前視角，而本列時點之二的腹部、腰後是微側的視角，
是模特兒逐漸朝內轉一點的造型，推測卡蜜兒以此增進女子的前進感。
將時點之二的腹部、腰後貼至組合圖 1，得到下列組合圖 2。

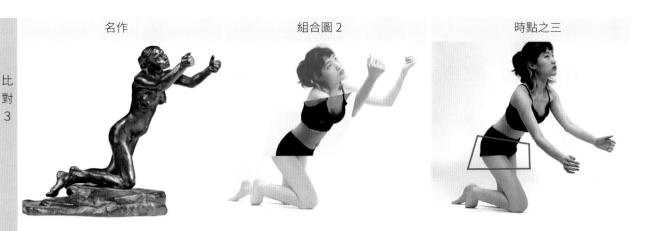

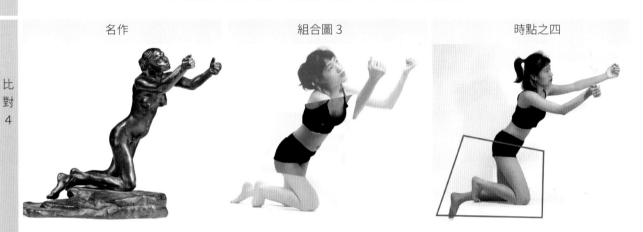

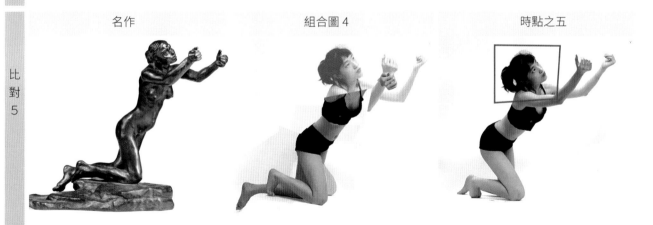

比對3

| 名作 | 組合圖2 | 時點之三 |

上列時點之二的腹部、腰後是微側的視角，而本列時點之三的是再側一點的左大腿、臀後，
是模特兒再朝內轉一點、再側面一點的造型，推測卡蜜兒以此再增進女子的前進感。
將時點之三的左大腿、臀後貼至組合圖2，得到下列組合圖3。

比對4

| 名作 | 組合圖3 | 時點之四 |

時點之四是女子向前跪行，右下肢是全側面的視角，此時裡面的左大腿呈現，與名作相似。
推測卡蜜兒是為了加強行進感而做的安排。但時點之四女子的肩膀、臉部造型甚為單薄。
將時點之四的下肢貼至組合圖3，得到下列組合圖4。

比對5

| 名作 | 組合圖4 | 時點之五 |

時點之五女子的頭頂比較多、右眼比左眼低，是俯視角的造型。推測卡蜜兒採以俯視角以加強女子放低身段苦苦
哀求的氛圍。但此時女子頭部以下的肢體呈側前角度的造型，缺乏前行的力道。
將時點之五的頭部貼至組合圖4，得到下列組合圖5。

| 名作 | 組合圖 6 | 時點之六 |
|---|---|---|

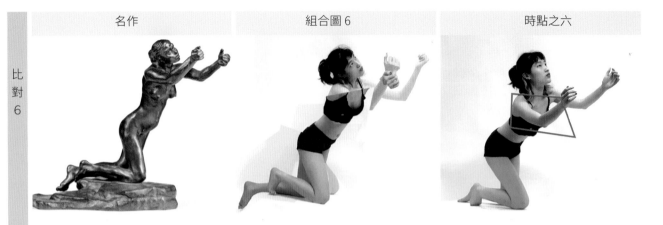

乞求的身體語言之一包括手臂提高、再向下,來回的拜託。
時點之六是俯視的造型,右臂是從上往下觀看到的造型,推測卡蜜兒採以俯視角的右臂,
目的是加強女子手臂向下拜的氛圍。
將時點之六的右臂貼至組合圖 5,得到下列組合圖 6。

| 名作 | 組合圖 7 | 時點之七 |
|---|---|---|

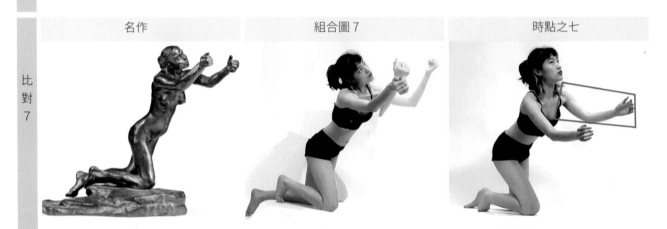

上列時點之六是右臂肘屈曲的造型,時點之七的左臂是較伸直的造型。
原作的手臂一手長、一手短,卡蜜兒以斜度不一的前臂製造節奏感。
將時點之七的左臂貼至組合圖 6,得到下列組合圖 7。

| 名作 | 組合圖 8 | 時點之八 |
|---|---|---|

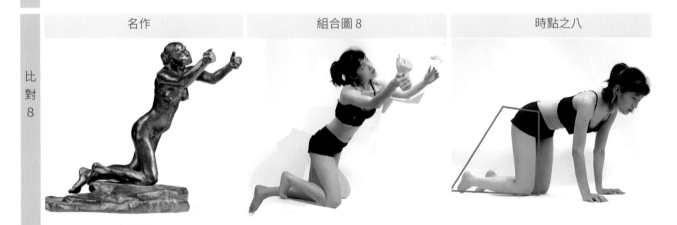

擷取尚未開始爬行時時點之八的右腿,較直的右腿有如沉錨效應,鞏固由右上至左下的重量。
將時點之八的右腿貼至組合圖 7,得到下列最終組合圖。

比對 6

比對 7

比對 8

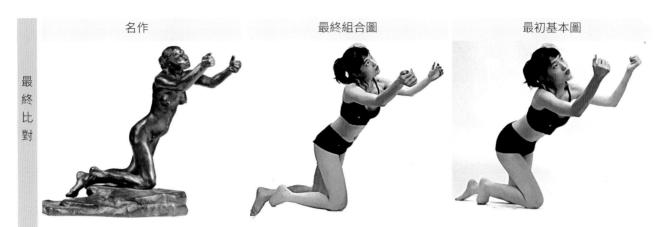

| | 名作 | 最終組合圖 | 最初基本圖 |

最終比對

相較於最初基本圖，最終組合圖與名作相似多了，行動力也較強。
經過名作、基本圖、時點與視角多重的比較，我們可以發現卡蜜兒藉由人體的「連接處」，細膩揉合時點與視角，
使塑像達到視覺的和諧，違反自然結構感被大大降低。

# 三、結語

比對三者可發現，最初基本圖中的自然人體為了撐住向前傾斜的身體，骨盆會隨之放低、腳掌緊張曲起支撐、手掌不由自主的握起。而卡蜜兒這件作品細膩且內斂，整個身體中只用雙膝做為重力支撐，雙手掌與雙腳都是呈現似握非握、似曲非曲的姿態，與羅丹的《冥想》由外向內集中的力量相反，《乞求者》的力量是由中心向外散開、漸漸消逝的，這些藝術手法隱匿在細節中。文末以「名作採用多重時點的造型意義」統整於下表，以及「《乞求者》之造型探索」，作本文之結束。

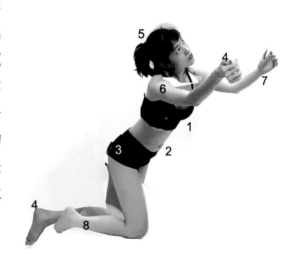

## 1. 名作採用多重時點、多重視角的造型意義

以下表格之比對請與上圖標示對照

| | 多重動態的延續 | 造型意義 |
| --- | --- | --- |
| 比對1／時點之一 | 雙臂抬起，露出胸部 | 展現女性主要的特徵－乳房 |
| 比對2／時點之二 | 雙臂抬起，腹部採較為側面的視角 | 由側前轉為較側面視角，逐漸轉為即將向前行的準備 |
| 比對3／時點之三 | 腹部更側面一點的角度 | 發揮承上啟下的樞紐作用 |
| 比對4／時點之四 | 雙腿趨近於側面 | 展現內側左腿的造型，加強前進感 |

| | | |
|---|---|---|
| 比對 5 ／<br>時點之五（俯視） | 頭部向右上仰、眼睛視線向上 | 以俯視角呈現強女子放低身段、目向被乞求者的<br>氛圍 |
| 比對 6 ／<br>時點之六 | 右手臂抬起、肘屈曲，與視線同方向以共同<br>導向被乞求者 | 軀幹整體導至畫面之右前上方 |
| 比對 7 ／<br>時點之七 | 左臂抬起、肘略伸直、手掌似握非握 | 進一步做視線引導，並且利用好像抓起又似鬆開<br>的手掌烘托空虛孤寂之感 |
| 比對 8 ／<br>時點之八 | 右腿打直，將開始爬行的時點 | 使用打直的右腿作為整件作品的著力處，鞏固由<br>右上至左下的力量 |

## 2.《乞求者》之造型探索

- 造型探索之目的在於尋找作品中美感形成之元素，與情境表達之規劃。本文以媒體中最常見的角度來研究《乞求者》，卡蜜兒為了能夠表達這個主題，她突破了自然結構的侷限，擷取不同時點的體塊加以組合，以呈現女子一路跪行、手臂上下哀求的情境。

- 《乞求者》作品的體塊「面向」多樣，解析作品中的橫向設計採臉部朝向前上，注視著被乞求者，胸部呈現側前角度，腹部是側面，而下肢是側後視角；整體上由胸部開始逐漸轉成側後，推測卡蜜兒是在用心製造女子逐漸前行的效果，好像觀眾看著她向前走。縱向設計是頭、頸、肩、雙乳由上而下逐漸降低的俯視角造型，到了下肢轉為平視，俯視角時囊括更多的體塊，除了造型更豐富也喻意了乞求者的低身哀求，下半身平視讓造型單純而穩固，增加它的支撐力。

- 從與自然人體比對中可見卡蜜兒縮小了頭部、拉長了身軀與下肢，形塑一位纖弱的人物，來表達這位傷痕累累、神情哀悽地乞求羅丹回頭的女子。

- 作品由後側呈 45°的傾斜，頭部至骨盆這個主體並未垂直於膝部支點上，因此重心不穩。在這種狀況時，自然人體是無法以小腿撐住身體的。推測卡蜜兒以此增強女子的急切前移，加上軀體上多個「>」狀角，也在加強前行力道。

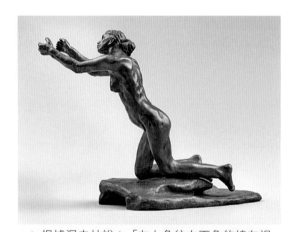

▲ 根據渥夫林說：「左上角往右下角的線在視覺上是下降的。」因此她無法助長卡蜜兒的前進感，且臉部、軀體展現的較少，有背離觀眾之虞，因此非主角度。

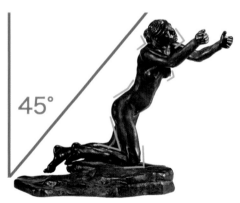

▲《乞求者》由上而下呈 45 度的傾斜狀，卡蜜兒藉此傾斜增加動感，而身體前後的「>」狀角，也在加強前行力道。

- 卡蜜兒將作品由前方手掌開始向後經軀幹、膝部至腳底形成一個拉長的倒「Z」結構，雙臂及雙腿巧妙地分散，成功地引導了整體視線、烘托了空虛的氛圍。傾斜的軀體推動手臂前移，而下面橫伸的小腿，具備了一些平衡、鎮壓的作用。主要的制衡力是塑像下面的台座，台座由不規則的兩部分合成，上短下長、前厚後薄；前突處幾乎與乳頭齊，台座上層比較厚者止於前腳處，下層比較薄者後延伸，超出後腳底甚多，如果切掉薄的這部份，整尊像就定住了，雖然穩住了，但女子向前的行動力就大大減弱了。台座的頂面微斜向下，似乎在方便女子的前進，長短台座間隱約有短短一段呈水平的肌理，似乎藉此穩住台座頂面的微斜。

- 作品頭部至膝部這個主體呈反向的「S」型，「S」型蜿蜒的弧度展現動態之美，也助長女子的前移。「S」型的一個體態讓人有種不可言喻的張力，體現生命的律動與內在的拉鋸。

- 雙眼的對稱連接線、左右前臂，皆以相似的斜度有節奏的指向前上方的被哀求者，乳房的對稱點連接線以較平緩的斜度指向前方。而雙眼、雙乳的左右對稱點連接線形成放射線，增強對被哀求者呼喊的效果。

- 女子一隻腳前一隻腳後，是一種向前行進的姿態，前面的腳底止於較短的台座邊，後面的腳丫懸空。兩個腳底的斜度不一，前者斜度較小，形似縮回，後者斜度較大，腳趾縮著，是向前推進的造型。放鬆的腳掌呼應了雖想抓握卻無力握緊的手掌，右掌半縮著、左掌微開，左右手代表著不同的動作的連續，似乎在對被乞求者反覆地說：回來吧！請你回來吧！

　這件作品的情感強烈且深刻，但其藝術手法點到為止、極其克制、安靜而不張揚。使觀者欣賞作品的餘韻悠長而深遠，我們看見了雕塑是如何精準表達情感，也藉此瞥見這位創作生涯坎坷與瘋狂的一隅。

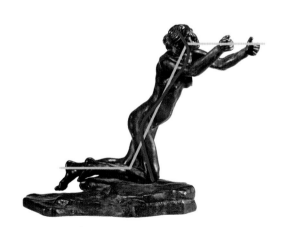

▲ 整體形成一個拉長的反向「Z」結構，雙臂及雙腿巧妙地相互制衡。頭部至膝部這個主體呈反向的「S」型，蜿蜒的展現動態之美。

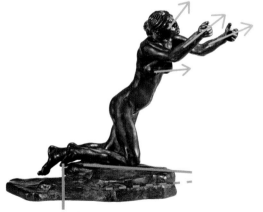

▲ 台座上斜中平、上短下長、前厚後薄，如果切掉後面薄的這部份，整尊像就定住了，雖然穩住了，但女子向前的行動力就大大減弱。

# 四、受難之體

# 貝尼尼 ──《聖塞巴斯蒂安》

撰文/攝影：羅宇誠　　　　指導/編修：魏道慧

## 一、前言

### 1.藝術家介紹

　　吉安·洛倫佐·貝尼尼 (Gian Lorenzo Bernini, 1598-1680) 是文藝復興至十八世紀間極其重要的藝術家，其作品富含現實主義的精神，他將寫實雕塑發展至極限，也在建築及裝飾藝術貢獻傑出，貝尼尼眾多的成就對十七、十八世紀的藝術風格影響深遠。他的雕塑作品具備了戲劇性、裝飾性等巴洛克元素，同時他將布料及肌膚的質感處理得栩栩如生，臉部神情的捕捉亦是十分精湛，這些特性在作品《阿波羅與黛芙尼》、《聖德雷莎的狂喜》、《冥王劫掠普西芬尼》等作品中完美地被詮釋，著實令人讚嘆。

▲ 貝尼尼自畫像 (53x43 公分，1638)

　　貝尼尼的一生裡有六十年的時間受到七位教宗委以改建羅馬的重任，除宗教藝術之外，在教宗烏爾班八世 (Pope Urban VIII) 的引導下，貝尼尼亦創作不少紀念性藝術，其中最為著名的《四河噴泉》，將當

▲《聖德雷莎的狂喜》(Ecstasy of Saint Teresa, 1647-1652, 真人大小) 羅馬科爾納羅教堂

▲《冥王劫掠普西芬尼》 (The Rape of Proserpina, 1621–1622, 225 公分) 羅馬博爾蓋塞美術館

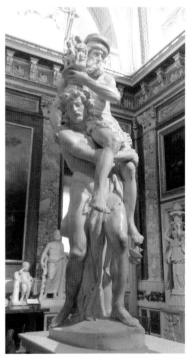

▲《埃涅阿斯、安喀塞斯與阿斯卡尼俄斯》 (Eneas, Anquises y Ascanio , 1618-1619, 真人大小 ) 羅馬博爾蓋塞美術館

▲ 四河噴泉與方尖碑
（Fontana dei Quattro
Fiumi, 1651）義大利羅馬納
沃納廣場

▲ 四河噴泉所在地原是古羅馬帝王圖密善的大型競技場，基座四周以半臥姿態呈現的就是四河噴泉的四位河神。分別代表文藝復興時地理學者心目中四大洲的四條大河：非洲的尼羅河、亞洲的恆河、歐洲的多瑙河、美洲的拉普拉塔河。

時最富盛名的四條河形象化，並於中間尖塔頂端雕刻天主教符號，《四河噴泉》(Fontana dei Quattro Fiumi, 1651) 至今仍座落在羅馬的納沃納廣場。

## 2. 作品說明

貝尼尼是虔誠的天主教徒，本文以貝尼尼作品《聖塞巴斯蒂安》(Saint Sebastian, 1617-1618) 做研究。本作創作於西元 1671-1618 年，為貝尼尼早期的創作，為大理石材質，尺寸略小於真人。貝尼尼對於十六世紀文藝復興的藝術研究深入，對於米開朗基羅的研究亦呈現在《聖勞倫斯的殉道》中。

根據傳說，聖塞巴斯蒂安出生於高盧，前往羅馬並加入（約 283 年）卡里努斯 (Marcus Aurelius Carinus) 皇帝的軍隊，擔任禁衛軍的隊長。在被發現是一名基督徒後，戴克裏先 (Diocletian) 皇帝下令用箭射死他。據文獻記載聖塞巴斯蒂安中箭後並未死去，奇蹟般被前來埋葬的基督徒遺孀羅馬的艾琳 (Irene of Rome) 救活後，甚至還親自到戴克里先面前譴責他的暴行。聖塞巴斯蒂安除了被尊為聖人外，同時也是瘟疫者的保護者，在一般藝術和文學作品中，常被描繪成雙臂被捆綁在樹樁的年輕男子，他被亂箭射穿透身體時的痛苦，帶來令人震撼的淒美。

貝尼尼的《聖塞巴斯蒂安》作品與大部分藝術創作中的形象大致符合，亦是負傷於亂箭之下，但不同的地方是他並非雙臂被捆綁在樹樁上，而是象徵性的單臂被綁、垂坐在石頭上、上半身倚靠著樹幹，在垂死中逐漸滑落，貝尼尼活靈活現地將介於生、死之間的情境完整展現。這樣的安排加強了作品的故事性與負傷下的動感，貝尼尼細緻地、完整的表現力，生動的還原了聖塞巴斯蒂安當時的情境。

## 二、研究內容

### 1. 名作與自然人體的造型比較

　　《聖塞巴斯蒂安》這件作品的造型，自然人體是沒辦法一次完整模仿的，為了認識藝術家作品中人體造型採用的藝術手法，就要先找出名作與自然人體的差異，從中發現他對人體造型設計，再推測改變人體的自然結構的目的，才能一步步揭開隱藏其中的藝術手法。因此在解析之初，先請模特兒模仿名作動作、再從最接近的視角拍攝，以之做為名作與自然人體比對的最初基本圖。此時發現名作的左半身與右半身是由不同時點中的不同動作合成。

　　作品中聖塞巴斯蒂安癱坐在石塊上，右側身體好像要滑落下來，左側則好似下彎的姿勢。下列中圖是整體上與作品最相近的最初基本圖，它的右側身軀與名作更相似，中圖左側則與名作相去較遠；右圖的左側身軀幹是下彎的姿勢，但它的右側失去下墜感。

　　名作中的胸廓斜向後下、骨盆斜向前下，無論是中圖或右圖中的動勢都不及名作明顯。經過反覆推演後得知，自然人體是無法呈現相同造型的，因此推測貝尼尼並非採用一個靜止姿勢的造型，而是連續動作中的多個時點、多個視角的組合，才能成就如此富於動感的造型。至於頭部向右肩屈曲的角度已超過人體結構的限制，推測是為了加強瀕死癱軟情境之安排。

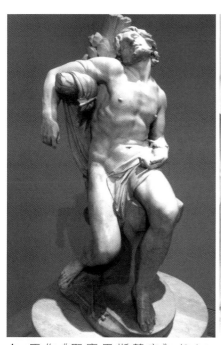 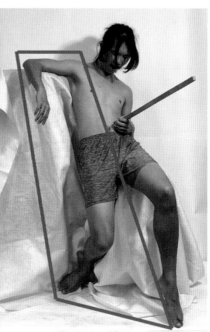 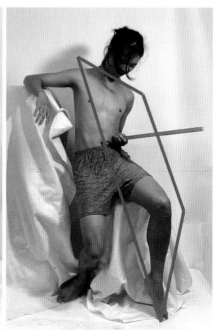

▲ 原作《聖賽巴斯蒂安》(Saint Sebastian, 1617-1618)，自然人體是沒辦法一次模仿到位的造型。

▲ 最初基本圖，整體上與原作較相似的一張照片，右半身造型是軀幹較伸直的造型，與原作較接近。

▲ 左半身是中箭後身體下彎的造型，也是時點之 1 的造型。

## 2. 推測名作中「整體造型的設計」：動態的模擬與時點、視角變化

　　殉道者聖塞巴斯蒂安最後被亂箭射死，這件作品之造型是取用多重時點、視角連續動作中不同體塊組合而成，以下依時間先後進行說明。時點 1、2、3、4 是動作流程的先後，組合時以主要體塊為優先，因此以組合序 1、2、3、4、5 稱之。

- 時點 1/ 組合序 3：右臂被綑綁的聖塞巴斯蒂安，他左腳前、右腳後、虛弱地弓身站著，前伸的右手似要抵擋前方的攻擊。推測貝尼尼取其左腿造型。

- 時點 2/ 組合序 4：箭射過來，射中他的右腹，他手握住腰上的箭。推測貝尼尼取左臂造型。

- 時點 3/ 組合序 1：聖塞巴斯蒂安手握者箭痛苦的彎下腰，推測貝尼尼取胸部造型。

- 時點 4/ 組合序 2：聖塞巴斯蒂安身體向後倒，推測貝尼尼取後仰的頭部及腹部、右大腿造型。

- 時點 4 右視角 / 組合序 5：推測貝尼尼取右臂、右大腿之造型。

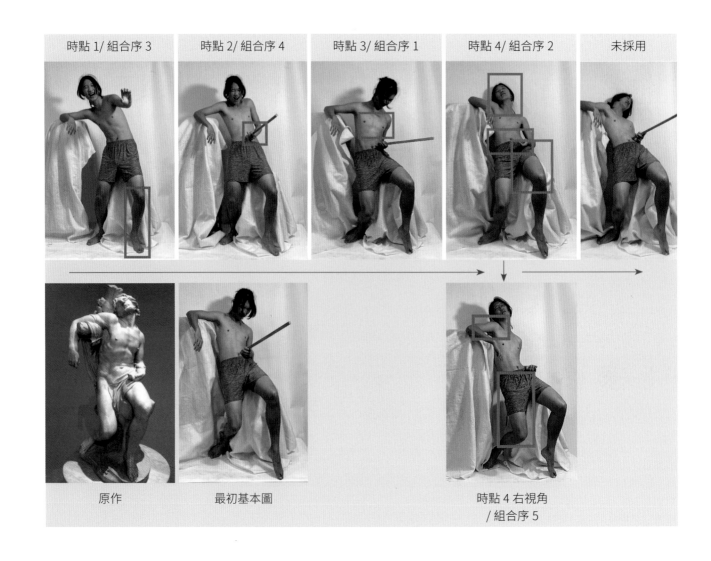

時點 1/ 組合序 3　　時點 2/ 組合序 4　　時點 3/ 組合序 1　　時點 4/ 組合序 2　　未採用

原作　　最初基本圖　　時點 4 右視角 / 組合序 5

## 3. 以多重時點、多重視角表達作品情境

　　下列中圖的底圖為模特兒模仿名作姿態的最初基本圖，右欄是不同時點、不同視角的片段，從右圖中截取與名作相似之處，再逐一覆蓋在中圖基本圖上，最後逐漸形成與原作相似的造型，由此印證名作是由連續動作中不同時點、不同視角組成的造型。

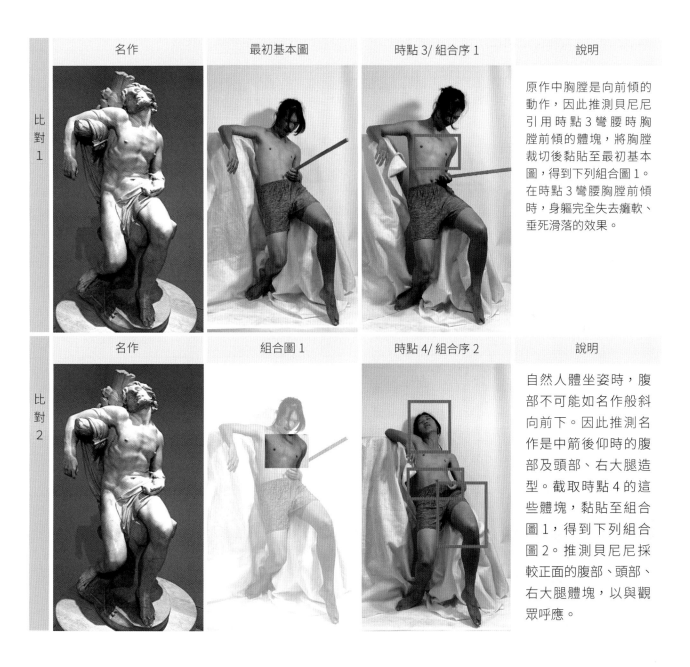

| 名作 | 最初基本圖 | 時點 3/ 組合序 1 | 說明 |
|---|---|---|---|

比對 1

原作中胸膛是向前傾的動作，因此推測貝尼尼引用時點 3 彎腰時胸膛前傾的體塊，將胸膛裁切後黏貼至最初基本圖，得到下列組合圖 1。在時點 3 彎腰胸膛前傾時，身軀完全失去癱軟、垂死滑落的效果。

| 名作 | 組合圖 1 | 時點 4/ 組合序 2 | 說明 |
|---|---|---|---|

比對 2

自然人體坐姿時，腹部不可能如名作般斜向前下。因此推測名作是中箭後仰時的腹部及頭部、右大腿造型。截取時點 4 的這些體塊，黏貼至組合圖 1，得到下列組合圖 2。推測貝尼尼採較正面的腹部、頭部、右大腿體塊，以與觀眾呼應。

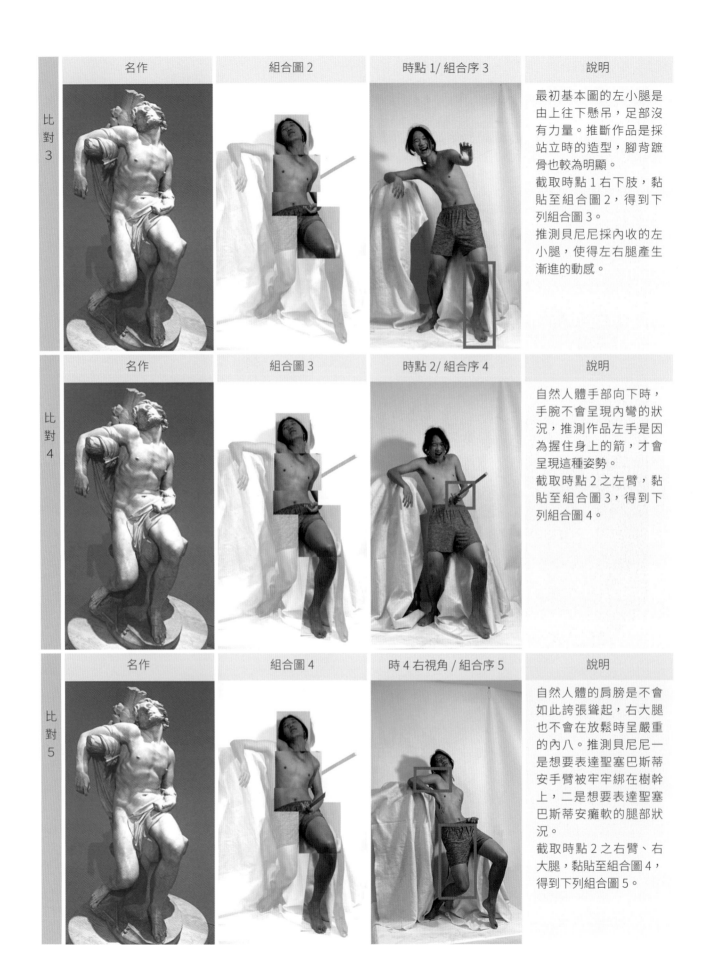

| 名作 | 組合圖 2 | 時點 1／組合序 3 | 說明 |
|---|---|---|---|
| 比對3 | | | 最初基本圖的左小腿是由上往下懸吊，足部沒有力量。推斷作品是採站立時的造型，腳背蹠骨也較為明顯。<br>截取時點 1 右下肢，黏貼至組合圖 2，得到下列組合圖 3。<br>推測貝尼尼採內收的左小腿，使得左右腿產生漸進的動感。 |

| 名作 | 組合圖 3 | 時點 2／組合序 4 | 說明 |
|---|---|---|---|
| 比對4 | | | 自然人體手部向下時，手腕不會呈現內彎的狀況，推測作品左手是因為握住身上的箭，才會呈現這種姿勢。<br>截取時點 2 之左臂，黏貼至組合圖 3，得到下列組合圖 4。 |

| 名作 | 組合圖 4 | 時 4 右視角／組合序 5 | 說明 |
|---|---|---|---|
| 比對5 | | | 自然人體的肩膀是不會如此誇張聳起，右大腿也不會在放鬆時呈嚴重的內八。推測貝尼尼一是想要表達聖塞巴斯蒂安手臂被牢牢綁在樹幹上，二是想要表達聖塞巴斯蒂安癱軟的腿部狀況。<br>截取時點 2 之右臂、右大腿，黏貼至組合圖 4，得到下列組合圖 5。 |

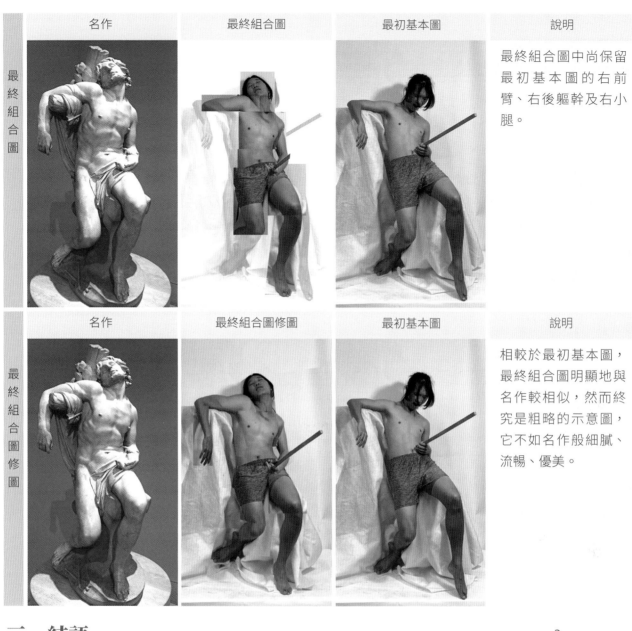

| 名作 | 最終組合圖 | 最初基本圖 | 說明 |
|---|---|---|---|
| 最終組合圖 | | | 最終組合圖中尚保留最初基本圖的右前臂、右後軀幹及右小腿。 |

| 名作 | 最終組合圖修圖 | 最初基本圖 | 說明 |
|---|---|---|---|
| 最終組合圖修圖 | | | 相較於最初基本圖，最終組合圖明顯地與名作較相似，然而終究是粗略的示意圖，它不如名作般細膩、流暢、優美。 |

# 三、結語

　　從作品、基本圖、組合圖三者的比較，最初基本圖中的人體造型顯得單調，表現性不足，經幾個不同時點、視角的體塊組合後，聖塞巴斯蒂安中箭後逐漸癱軟的情境才逐漸呈現。

　　文末以「名作採用多重時點、視角的造型意義」統整於下表，以及「《聖塞巴斯蒂安》之造型探索」，作本文之結束。

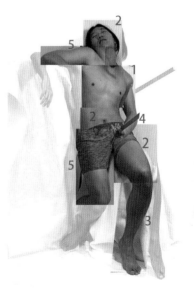

▶ 右圖標碼請與以下表格之組合序對照

## 1. 名作採用多重時點、多重視角的造型意義

| | 多重時點的延續 | 多重視角的交錯 | 造型意義 |
|---|---|---|---|
| 組合序 1/ 時點 3 | 腰部下彎 | 斜向後下之胸廓 | 被箭射中腹部後因疼痛而彎下腰部 |
| 組合序 2/ 時點 4 | 身體向後仰 | 正面視角 | 中箭後身體癱軟後仰時的腹部及頭部、右大腿 |
| 組合序 3/ 時點 1 | 還未中箭時的站姿 | 左小腿正面視角 | 腿部拉長，增加其向下之張力，同時也增加腳背「力」的表現 |
| 組合序 4/ 時點 2 | 左手握箭 | 手呈現內彎狀 | 中箭後欲拔箭姿勢 |
| 組合序 5/ 時點 2 右視角 | 右肩聳起、右大腿斜向內 | 側前視角 | 聖塞巴斯蒂安右臂被綁，肩膀被牽制時的造型，以及癱軟狀況下的右大腿 |

## 2.《聖塞巴斯蒂安》之造型探索

　　本文以媒體中最常見的角度來研究《聖塞巴斯蒂》，它也是最能表現聖塞巴斯蒂中箭後在癱軟中逐漸死去情境的視角。

- 聖塞巴斯蒂從頭至腳形成波浪型動線，由上而下逐漸放大的波浪，好似在助長身軀的下墜。除了上方的頭部、下端的腳部呈相反的動勢，身軀的左右對稱點連接線相互形成放射狀的排列，它向右側展開、向左側收窄，似乎是想把右側癱軟的身軀向左拉住，阻止它的下滑。

- 雕像的右側由腋下到足部呈弧線，身體左側由肩膀至腳呈折線，右側弧線增添了聖塞巴斯蒂的癱軟，右側折線則給予一種堅強、穩定力量。

- 名作的造型緊湊，將觀眾的目光引導至雕像本體，最初基本圖四肢分佈鬆散，觀眾視線隨之四移，無法聚焦在本體上。

— 名作造型整個向中央帶收攏，與名作整體最相近的最初基本圖的造型，則向外奔放，無論是中央帶動線，或者兩側輪廓，造型的跨度都較大，雖然顯得很有活力，但是，與殉道者逐漸癱軟死去的情境不符合。基本圖中的左右對稱點連接線傾斜度亦然。

— 基本圖中的胸廓、骨盆皆屬側前視角造型，名作的胸廓是側前視角的造型，骨盆則較轉正。名作的胸廓是斜向後下、骨盆向前下傾，兩者的側面連成呈彎弧狀，加深他的無力感。基本圖中胸

▲ 由上而下逐漸轉成大波浪的動線，就好像在加速身軀的向下墜。

廓挺起，顯得很有活力。

— 名作外斜的左大腿，是略為內側視角的造型，小腿則是較正面造型（參考時點 4、時點 1），這是不符合人體自然結構的。推測貝尼尼以左大腿外斜表示身體放鬆的狀況，以小腿正面將外放的造型收回到雕像本體。而基本圖中的右小腿反而引導觀眾視線更向外。貝尼尼以布巾斜置於左大腿根部，以掩飾結構的不合理。

— 名作的右膝與左膝皆呈「>」形的矢狀，兩者形成動感的暗示，它引導觀眾視線向上，再隨著頭部動向繞到右手臂，回到雕像本體。當右上臂被綁時，前臂放鬆之下手心會朝向後外，如同基本圖。推測貝尼尼將手心改成朝向後內，觀眾視線到手後再隨著下垂布巾紋路回到雕像本體。基本圖中的兩膝雖呈兩個「>」狀，但結構鬆散，無法產生向雕像本身循環的引導作用。

透過藝用解剖學去分析作品中的人體造型，從中推測藝術家對造型的規劃，發現作品是經過藝術家一連串精心設計，同時也證實了貝尼尼作品中隱藏了一個正在運行的故事——聖徒從中亂箭、疼痛掙扎，將介於活著與死亡的時序濃縮在一個靜止畫面上，等待奇蹟的發生。而藝術家用極富美感的手法來呈現這段宗教故事，同時顯示了肉體的脆弱與不朽，可說對生命的歌頌。在解析前人作品的同時，更當思考如何將學到的知識運用在自己往後的創作中。

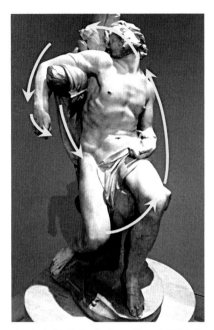

▲ 大小腿屈曲成「>」狀，它引導者觀者的視線環顧全身，聚焦於雕像本體。

▲ 這是整體造型與名作最接近的最初基本圖，自然人體結構鬆散，觀眾視線無法聚焦在本體上，也無法表達殉道者中箭後癱軟受難的情境。

# 普傑 ─ 《聖塞巴斯蒂安》

撰文 / 攝影：施博唯　　　　指導 / 編修：魏道慧

## 一、前言

皮耶爾·普傑 (Pierre Puget，1620-1694) 是十七世紀法國巴洛克雕刻家、畫家、建築師、工程師，出生於馬賽，以自學方式習得石雕藝術的基礎技巧。十四歲時，他的母親把他送到羅馬大師讓·羅曼 (Jean Roman) 工作室當學徒，專門學習教堂家具製作、研究木雕技巧及熟稔造型相關知識。十八歲時前往義大利，向彼得羅·達·科托納（Pietro da Cortona, 1596-1669）學習雕塑。二十三歲回到法國，獲得製作馬賽當地大教堂雕塑的機會。在路易十四 (Louis XIV) 的統治下，當時以莊嚴雄偉的法國古典主義的風格為主流，普傑是唯一能夠與米開朗基羅、貝尼尼相提並論者。當時大部份的法國雕刻家都排斥義大利貝尼尼 (Bernini) 的巴洛克風格，但普傑是唯一的例外，這與他長期受義大利影響有著莫大關係。

法國路易十四時代政治家、長期擔任財政大臣和海軍國務大臣的科爾貝 (Jean-Baptiste Colbert, 1619-1683)，曾批評皮耶爾·普傑為「一個走得很快的男人，但他的想像力卻過於狂熱。」可見普傑並不受當時宮廷所青睞，但亦可見他不甘屈於政治，堅持走出自我風格。他對大理石有著一種近乎多情的欽佩， 1683 年他給盧瓦侯爵

▲ 皮耶爾 · 普傑 (Pierre Puget，1620-1694)，法國藝術家，享壽 74 歲。

▲ 《克羅托那的米羅》(Milo of Croton, 1682) 現藏於法國巴黎羅浮宮

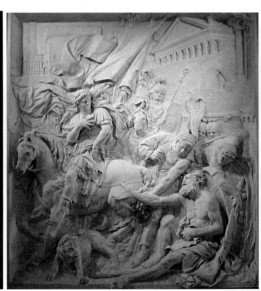

▲《亞歷山大和第歐根尼》(Alexandre et Diogène, 1671) 現藏於法國巴黎羅浮宮

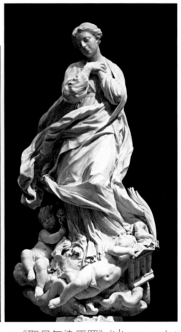

▲《聖母無染原罪》(L'Immacolata Lomellini, 1669-1670)

▶ 《聖塞巴斯蒂安》現藏於義大利亞熱那的聖瑪麗亞·阿桑塔·迪卡里尼亞教堂 (Santa Maria Assunta di Carignan) 內。頭部特寫與解剖表現，1 為大胸肌、2 背闊肌、3 肱二頭肌、4 肌三頭肌、4 喙肌肌

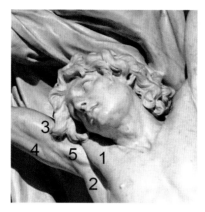

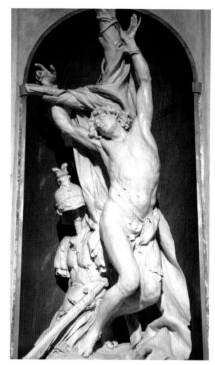

(François-Michel le Tellier, Marquis de Louvois, 1641-1691) 的信中寫到：「這塊大理石完美無瑕，潔白如雪」。他想主宰這種材料，因為他在同一封信中寫下了著名的句子：「大理石在我面前顫抖 ...」。普傑的作品主要受義大利巴洛克所影響，風格接近貝尼尼，但相較於貝尼尼的戲劇性，普傑的作品著重於故事人物內心的痛苦，作品的骨骼、肌肉、體態等做了更多細膩的表現。他作品中的悲痛和戲劇性與法國古典主義有很大的區別，後來被譽為浪漫主義的先驅。

本文以皮耶爾·普傑的大理石雕刻作品《聖塞巴斯蒂安》（Saint Sebastian, 1663-68）為研究，作品安置在義大利熱那亞聖瑪麗亞·阿桑塔·迪卡里尼亞教堂 (Church of Santa Maria Assunta di Carignano, Genoa)。聖塞巴斯蒂安是基督教早期的殉道聖徒，出生在高盧，是義大利米蘭公民，亦為羅馬軍團中的高階軍官，公元 4 世紀主教 Ambrose of Milan 在佈道中最先提到他的事蹟。對於基督徒來說，唯一的真神只有耶和華一位，而耶穌則是他的聖子，基督徒認為其他的神靈都是偽神，這等於否定了羅馬皇帝的神性，因此由於聖塞巴斯蒂安宣揚基督教義而被下令處決。普傑作品中所描述的情境，就是他的雙臂被捆綁在樹樁上、為亂箭所射、痛苦死去的場景。但根據傳說，最後他被一位寡婦：羅馬的聖艾琳（Irene of Rome ）所救。之後繼續譴責羅馬皇帝戴克里先迫害基督教徒之行為，最終被亂棒打死。

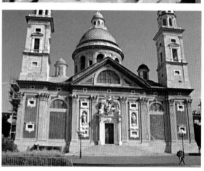

▲ 義大利亞熱那的聖瑪麗亞·阿桑塔·迪卡里尼亞教堂 (Santa Maria Assunta di Carignan)Sebastian)

1 Statue of Sant'Alessandro Sauli (P. Puget)
2 Statue of St. Sebastian (P. Puget)
3 Statue of St. Bartholomew (C. David)
4 Statue of St. John the Baptist (F. Parodi)
5 Martyrdom of St. Blaise (C. Maratta)
6 Pietà (L. Cambiaso)
7 San Francesco (Guercino)

▶ 聖瑪麗亞·阿桑塔·迪卡里尼亞教堂之內部位置分布圖，內部共有七尊雕像，其中編號 1《聖亞歷山德羅紹利》、編號 2《聖塞巴斯蒂安》的雕像皆出自皮 耶爾·普 傑 特之手。

## 二、研究內容

### 1. 名作與自然人體的造型比較

　　作品《聖塞巴斯蒂安》安置在教堂柱子的壁龕內，本文以壁龕的正面角度做造型研究。在解析之初，為了要先找出名作與自然人體的差異，以便從中發掘普傑的人體造型設計，再推測改變人體自然結構的目的，如此才能一步步揭開隱藏其中的藝術手法。因此先請模特兒模仿作品的姿態，以最接近之視角拍攝與之最為相像的造型，作為名作與自然人體比對的最初基本圖。接著以推測的方式研究作品情境、動態，再由模特兒反覆模擬聖塞巴斯蒂安雙手捆綁在樹上、中箭、逐漸癱軟、失去意識、垂危中的情境，拍攝《聖塞巴斯蒂安》情境中的片段。

- 《聖塞巴斯蒂安》主要是由兩個動作合成：

　　模特兒反覆模擬《聖塞巴斯蒂安》姿態，卻無法擺出同樣的造型，因為原作胸廓呈正面、腹部至骨盆、下肢卻向左後下旋轉，這是人體結構無法同時擺出的姿態。因此推測普傑在作品的上半身

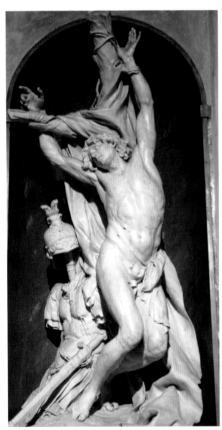

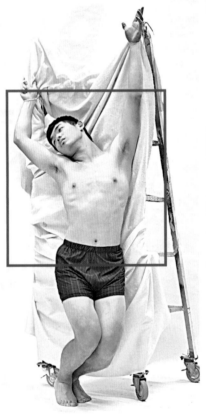

▲《聖塞巴斯蒂安》作品在教堂的壁龕內，此為壁龕的正面視角。

▲ 作品的上半身是較正面角度，推測普傑欲以軀幹正面來強化與觀眾的呼應。

▲ 推測普傑欲以側前角度的骨盆、膝、足的轉折，強化人體逐漸下墜的姿勢。

採正面視角，以強化對觀眾的呼應，下半身轉成側前角度的，以此強調人體的逐漸下墜。

- 《聖塞巴斯蒂安》與最初基本圖的造型比較：

— 自然人體的整體造型與名作最接近的最初基本圖，他的胸廓、骨盆皆朝向左，名作的胸廓朝向正面、骨盆向左，以朝向正面的胸廓與觀眾對話。

— 自然人體在雙手被綁時，身體順著左右手臂間向下。名作的左臂則循著身軀的動勢斜向左上，與身體弧度銜接。

— 名作的左右造型差異大，自然人體則差異較小。

— 名作的臉部朝向右下，它是由左上取景的造型，與身體其它部位視角完全不同。

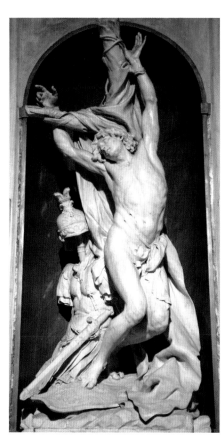

◀右圖為最初基本圖，是模特兒仿《聖塞巴斯蒂安》動作，拍攝與名作最接近視角的照片，以此作為與名作比對之基準。

## 2. 推測名作中「整體造型的設計」：動態的模擬與時點變化

推測其動作流程為聖塞巴斯蒂安雙手被綁後身軀向右，中箭後下半身逐漸向左滑落、身體下墜、膝屈曲…，下列流程圖中未標碼者為未採用其造形，標碼順序為造形組合至最初基本圖之先後序。

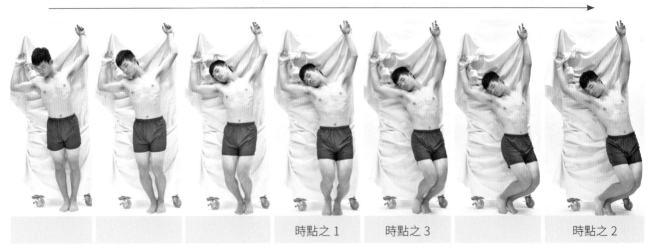

時點之 1　　　　時點之 3　　　　時點之 2

▲ 聖賽巴斯蒂安身軀由右垂向左，重心也由右側轉到左側。

## 3. 推測名作中「整體造型設計」：動態與時點、視角的變化

　　推測《聖塞巴斯蒂安》的整體造型設計，是由連續動作中不同時點、不同視角中的體塊組合而成，所引用的體塊框列於下，框內之編碼為組合之先後。

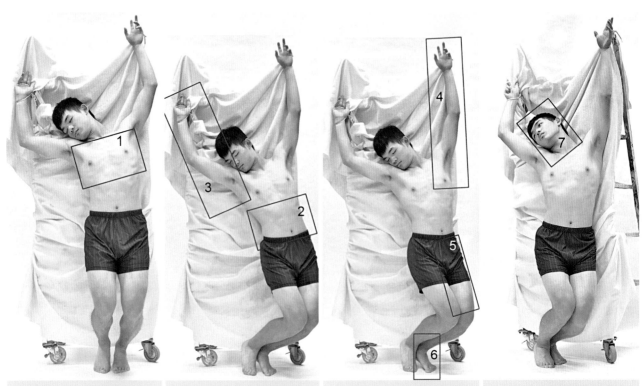

時點之 1：正對觀者的全正面胸膛

時點之 2：向左扭轉的腹部及露出腋下的右臂

時點之 3：垂吊拉直、露出腋下的左臂，向左下滑、斜出的左大腿、內縮踮起的左足

時點之 3 之視角 7，以時點之 3 之左上視角的頭部

## 4. 以多重時點、多重視角表達作品情境

　　研究中本以平視、定點拍攝其連續動作，但在分析過程中發現亦包含了另外一視角，是左上視角。至於普傑的這一切安排，將在後文加以推測。

　　下列中圖的底圖為模特兒模仿名作姿態的最初基本圖，右欄是不同時點或視角的片段，從右圖中擷取與名作相似之體塊，逐一覆蓋在中圖上，最後逐漸形成與原作相似的造型，由此印證名作是由連續動作中不同時點、不同視角組成的造型。

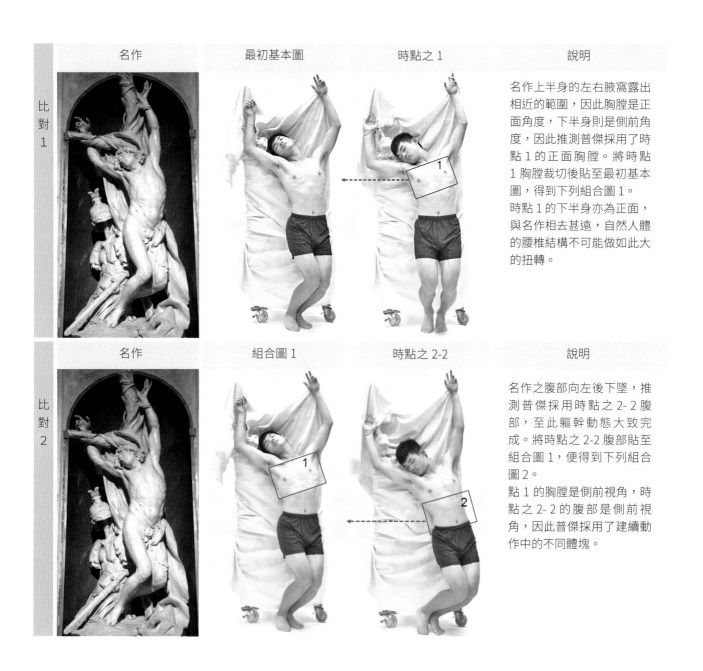

| | 名作 | 最初基本圖 | 時點之 1 | 說明 |
|---|---|---|---|---|
| 比對1 | | | | 名作上半身的左右腋窩露出相近的範圍，因此胸膛是正面角度，下半身則是側前角度，因此推測普傑採用了時點 1 的正面胸膛。將時點 1 胸膛裁切後貼至最初基本圖，得到下列組合圖 1。<br>時點 1 的下半身亦為正面，與名作相去甚遠，自然人體的腰椎結構不可能做如此大的扭轉。 |
| 比對2 | | 組合圖 1 | 時點之 2-2 | 名作之腹部向左後下墜，推測普傑採用時點之 2- 2 腹部，至此軀幹動態大致完成。將時點之 2-2 腹部貼至組合圖 1，便得到下列組合圖 2。<br>點 1 的胸膛是側前視角，時點之 2- 2 的腹部是側前視角，因此普傑採用了建續動作中的不同體塊。 |

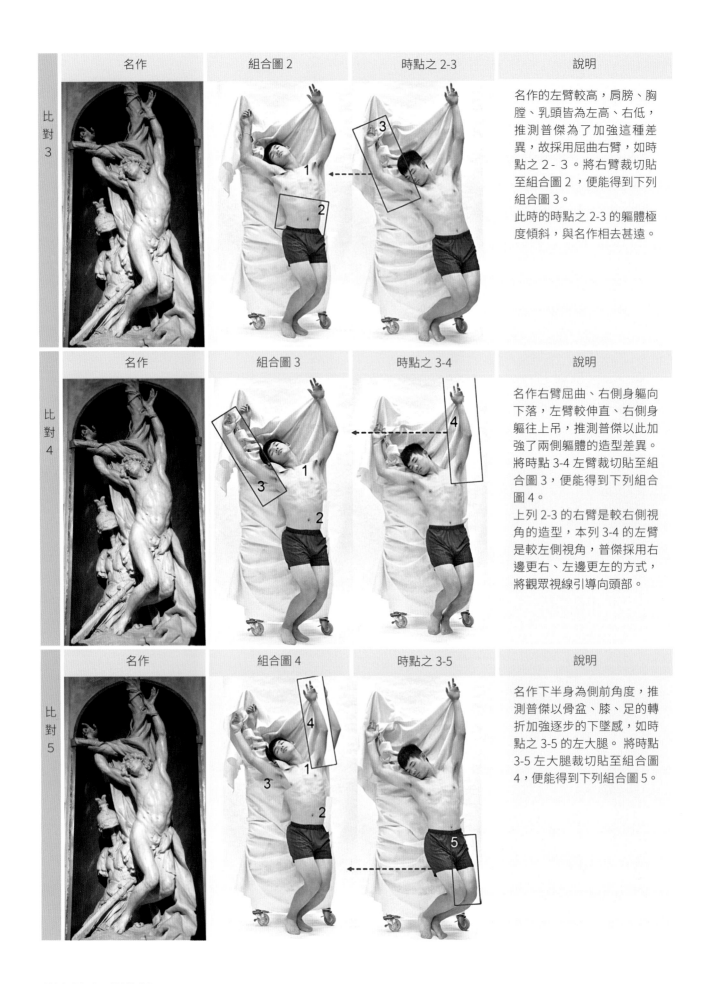

| | 名作 | 組合圖 2 | 時點之 2-3 | 說明 |
|---|---|---|---|---|

比對3

名作的左臂較高，肩膀、胸膛、乳頭皆為左高、右低，推測普傑為了加強這種差異，故採用屈曲右臂，如時點之 2-3。將右臂裁切貼至組合圖 2，便能得到下列組合圖 3。

此時的時點之 2-3 的軀體極度傾斜，與名作相去甚遠。

| | 名作 | 組合圖 3 | 時點之 3-4 | 說明 |
|---|---|---|---|---|

比對4

名作右臂屈曲、右側身軀向下落，左臂較伸直、右側身軀往上吊，推測普傑以此加強了兩側軀體的造型差異。將時點 3-4 左臂裁切貼至組合圖 3，便能得到下列組合圖 4。

上列 2-3 的右臂是較右側視角的造型，本列 3-4 的左臂是較左側視角，普傑採用右邊更右、左邊更左的方式，將觀眾視線引導向頭部。

| | 名作 | 組合圖 4 | 時點之 3-5 | 說明 |
|---|---|---|---|---|

比對5

名作下半身為側前角度，推測普傑以骨盆、膝、足的轉折加強逐步的下墜感，如時點之 3-5 的左大腿。 將時點 3-5 左大腿裁切貼至組合圖 4，便能得到下列組合圖 5。

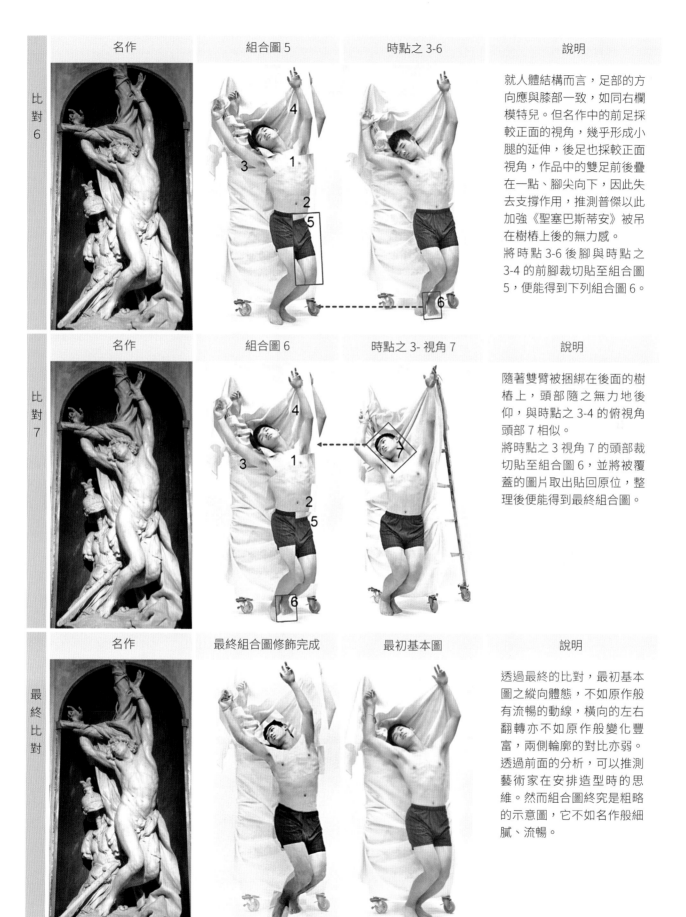

| 名作 | 組合圖 5 | 時點之 3-6 | 說明 |
|---|---|---|---|

比對 6

就人體結構而言，足部的方向應與膝部一致，如同右欄模特兒。但名作中的前足採較正面的視角，幾乎形成小腿的延伸，後足也採較正面視角，作品中的雙足前後疊在一點、腳尖向下，因此失去支撐作用，推測普傑以此加強《聖塞巴斯蒂安》被吊在樹樁上後的無力感。

將時點 3-6 後腳與時點之 3-4 的前腳裁切貼至組合圖 5，便能得到下列組合圖 6。

| 名作 | 組合圖 6 | 時點之 3- 視角 7 | 說明 |
|---|---|---|---|

比對 7

隨著雙臂被捆綁在後面的樹樁上，頭部隨之無力地後仰，與時點之 3-4 的俯視角頭部 7 相似。

將時點之 3 視角 7 的頭部裁切貼至組合圖 6，並將被覆蓋的圖片取出貼回原位，整理後便能得到最終組合圖。

| 名作 | 最終組合圖修飾完成 | 最初基本圖 | 說明 |
|---|---|---|---|

最終比對

透過最終的比對，最初基本圖之縱向體態，不如原作般有流暢的動線，橫向的左右翻轉亦不如原作般變化豐富，兩側輪廓的對比亦弱。透過前面的分析，可以推測藝術家在安排造型時的思維。然而組合圖終究是粗略的示意圖，它不如名作般細膩、流暢。

# 三、結語

　　從作品、最初基本圖和最終組合圖三者的比較中，基本圖雖然是自然的體態，但姿態僵硬，組合圖中的人物與作品體態較相似。根據分析後得知，藝術家為了體現受難的身軀，藉由扭轉胸腔體塊、下肢向左下壓以及上下肢的細部安排，不只將受苦難而扭曲之造形完美詮釋，更藉由這一連串的連續動作將作品營造得如此有張力，不只呼應了故事本身，其內心悲苦糾葛的感受更是深深帶入每一位觀者心中。　本研究從人體造形、藝用解剖學角度切入，以解析作品中的藝術手法，至於作品以多重動態、多重視角滙集成一體的效果說明於後。文末以「名作採用多重時點、視角的造型意義」統整於下表，以及「《聖塞巴斯蒂安》之造型探索」，作本文之結束。

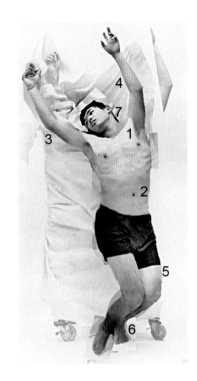

## 1. 名作採用多重時點、視角的造型意義

　　下列表格中的比對序請與上圖中標碼對照

|  | 多重時點的延續 | 多重視角的交錯 | 造型意義 |
|---|---|---|---|
| 比對1/時點之1 | 雙手被捆綁、身軀向前 | 正面視角 | 以正面胸膛迎向觀眾，拉近《聖塞巴斯蒂安》與觀眾的距離 |
| 比對2/時點之2-2 | 腹部以逆時針方向朝後下外翻 | 側前視角 | 以微側的腹部銜接上方正面胸腔以及下方更側的臀部及下半身，增加動感 |
| 比對3/時點之2-3 | 右側身軀下墜、右手向左下拉 | 側前視角 | 順應肩膀、乳頭之右低左高趨勢，以兩側差異增加動感 |
| 比對4/時點之3-4 | 左手取向上伸之造型 | 回到略正面視角 | 以向上伸之左臂與左側軀幹，加強與右側的差異，增加造型的豐富 |
| 比對5/時點之3-5 | 雙腿屈曲，取左大腿之造型 | 側前角度 | 下肢取側前角度之造型，骨盆、膝、足的轉折加強身體逐漸下墜感 |
| 比對6/時點之3-6 | 腳跟提起、腳尖著地之右腳背、左腳背造型 | 右腳側內角度左腳正面視角 | 隱約中兩腳踝、雙腳似疊成一點，失去支撐作用與穩定感，似乎在增強聖塞巴斯蒂安被吊在樹樁上的無力晃動 |
| 比對7/時點之3之視角7 | 頭部垂力後仰 | 以俯視的前側視角取頭部之造型 | 頭部向右靠，一方面在表達雙手後上綁時，頭部的順勢後仰，另一方面在增加身軀動勢的弧度 |

## 2.《聖塞巴斯蒂安》之造型探索

- 《聖塞巴斯蒂安》從頭至腳呈波浪狀的動線，它由右傾的頭部銜接軀幹弧型的體中軸、再向左接續大腿斜度、向右接續小腿與足部動勢。波浪線上長下短，推測是在製造擠壓、逐漸下墜感。這種強烈的動感是因為普傑在胸廓造型上採用了正面、骨盆與下肢採側前角度等多重視角、多重時點的結果。

- 《聖塞巴斯蒂安》波浪狀的動線展現出縱向的動態，頭部後仰、胸廓前突、腹部收直、大腿前突、小腿後收、雙足斜向右下。

- 《聖塞巴斯蒂安》的一對手臂，共同延伸了軀幹向右上的動勢，而兩手間縱向的樹幹加強了作品的向上張力、橫向微斜的樹幹則助長了軀體向右的動態。

- 左手高伸、手指向上張開，身軀左側由下而上、隨著張開的手指向上延伸。左臂屈曲，左側斷續的轉折加深了身軀一步步的下墜感，身軀兩側的差異添加了造形的豐富度。

- 作雙眼、肩線、乳頭、腰際、骨盆、大轉子、膝部的左右對稱點連接線，呈放射狀，它向右收窄、向左展開。最初基本圖的對稱點連接線，除了左右膝外皆相互平行，因此作品的動態比自然人體強烈。推測普傑為了強化軀體的動態，而採用不同時點、視角的體塊合成。至於近乎平行且斜度很大的髖關節、膝關節的對稱點連接線，推測普傑是為了是加強聖徒的向下滑落。

- 《聖塞巴斯蒂安》橫向的動態：臉部向左、胸膛向前、骨盆與腿部向右、前足向前、後足也轉向前。如此豐富的轉動非人體結構可以達到。普傑將聖徒被綁、中箭、逐漸下落，各時點中代表性的片

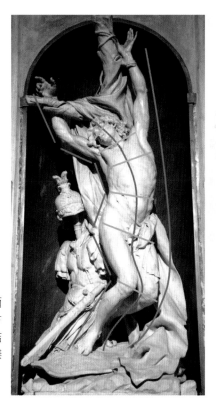

▶ 名作的動態流暢，兩側差異大，各部體塊方向多樣，是自然人體結構無法達到的，但普傑將它銜接得天衣無縫，有若真人般。

◀ 最初基本圖是整體造形與名作最為相似一張，它的造型僵硬、動感弱，豐富度亦與名作相距甚遠。

斷加以組合，在美感中亦兼顧情境表達。

- 《聖塞巴斯蒂安》的臉部朝向右下，它是從左上取景的造型，推測普傑以此表達瀕臨死亡的癱軟狀態。前腳的小腿是側前視角，足背卻是正面角度，因此足部似小腿的延伸，造成一點著地的效果，普傑以此加強聖徒命在旦夕的脆弱。

- 整件作品中，正面的胸廓、腋下是最主要與觀眾對話的體塊，另外右足亦以正面的腳背面向觀眾，此時腳背與小腿拉成一線、無法著地，推測普傑藉此強調瀕臨死亡的無力感。

- 聖塞巴斯蒂安身軀向右傾倒，推測普傑藉由以下幾點終止即將倒下的現象：

  — 以身軀右下的長劍反制向右身軀的傾倒，長劍由外下指向聖體，且長劍動勢與一道道對稱點連接線呈反向的對比，以此逐漸達到造型上的和諧。

  — 體側的頭盔與盔甲既是代表聖徒的軍官身份，亦在阻擋聖徒欲向右倒下的身軀。

  — 肩上、體側下垂的布幕紋路既引導觀者視線的提升，亦襯托著聖徒的身軀，若無此布幕，聖體造型將流於破碎。

  — 由右手微張，手指向下，亦是一種終止的符號。

《聖塞巴斯蒂安》這一宗教主題，自古成為藝術家們愛好的題材，皮耶爾·普傑的作品結合多個時點與視角，表現聖徒因受難而逐漸意識脫離、往下墜落的肉體，因而別出心裁，極力使故事生動表現、激動人心。藝用解剖學的眼光彷彿一種透視，讓我們能夠破解其中的奧秘，從解析中一步步也讓作品不朽的營造現形，是創作的珍貴學問。

# 詹波隆那 —《參孫格殺非利士人》

撰文/攝影：王振宇・張瑜真　　　指導/編修：魏道慧

## 一、前言

### 1. 藝術家介紹

詹波隆那 (Giambologna, 1529-1608) 出生於佛蘭德斯 (Flanders，今法國北部)，是文藝復興後期雕塑家，以大理石和青銅作品聞名。年輕時曾師從建築師、雕塑家雅克・杜布羅克 (Jacques du Broeucq, 1505-1584)，1553 年前往義大利羅馬學習三年，曾拜見米開朗基羅，深受米開朗基羅影響。詹波隆那仔細研究古代雕塑，他發展出自己的矯飾主義風格，作品較少強調情感，而更注重優雅和精緻的表面處理。

當時的教宗庇護四世（Pope Pius IV）委託詹波隆那的第一項重要任命：為義大利北部波隆那的海神噴泉（Fontana di Nettuno），製作精美巨大的海神和附屬青銅群像，後來成為該城市最具代表的標誌之一。詹波隆那大部分的創作都在佛羅倫薩，1561 年應聘為美第奇家族的雕刻師，此後美第奇家族再也不讓他離開佛羅倫薩，他帶領工作室負責景觀裝飾用途的雕塑，而他製作的小型青銅器，更經常作為外交贈禮流傳於國際。直到 79 歲去世時，他埋葬在自己設計的佛羅倫薩聖母領報大殿的小禮拜堂內。

▲ 詹波隆那出生在佛蘭德斯的杜埃（Douai），年輕時在安特衛普師從建築師、雕塑家，1553-1556 年前往義大利。

詹波隆那影響了義大利和北方兩代雕塑家的雕塑模式。他最著名的作品之一是《墨丘利》(Mercury, 1580 年)，以一隻腳保持身體平穩、一隻手指向天空，手勢借鑒於文藝復興的古典手法，手勢與拉斐爾描繪的《雅典學派》中央位置的柏拉圖手勢相似。另外，他在著名的《強擄薩賓婦女》(The Rape of the Sabine Women, 1574-1582) 中，透過三個人物交纏的複雜立體空間，

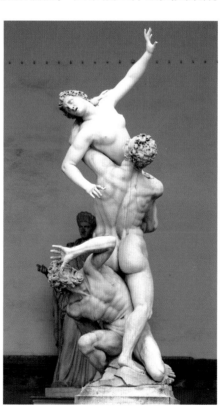

▲《強擄薩賓婦女》大理石石雕，高 14 英尺，豎立在烏菲茲美術館的傭兵涼廊。

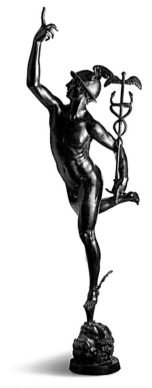

▲《墨丘利》高 5.91 英尺，佛羅倫薩國家博物館。

創造出充滿活力、多視角的雕塑。《赫克勒斯與半人馬涅索斯》（Hercules and Centaur Nessus,1599 年）也是他的天才作品，上述兩作皆安放在傭兵涼廊。

## 2. 《參孫格殺非利士人》背景介紹

參孫是聖經故事中的一位猶太人士師，他是世上力氣最大的人，參孫藉著上帝所賜的力氣，徒手擊殺雄獅，並隻身與以色列的外敵非利士人爭戰而著名。

參孫在上帝的眷顧下成長，他以這種力量、利用各種機會制伏非利士人，曾有一次，他用一塊驢子下顎骨擊殺一千個敵人。雖然上帝賜予他力氣，可惜他個性頑強，以為自己可以同時享受肉慾並保有力量，最後他無法抵擋女色的誘惑，洩露了超人力量的來源的秘密：也就是他的力量泉源在於頭髮不能被剪掉，因此給了敵人可乘之機，被非利士人挖了雙眼，並因於

▲ 傭兵涼廊（Loggia dei Lanzi）是義大利佛羅倫斯領主廣場的一座建築，毗鄰烏菲茲美術館。傭兵涼廊用以容納集會的人群，並舉行公共儀式，例如行政長官宣誓就職。傭兵涼廊的活潑建築與舊宮的樸素建築形成對比，實際上是一座露天雕塑和文藝復興藝術的美術館。

監獄中折磨，受盡羞辱。後來他的頭髮漸漸長長，一次非利士人要向神獻大祭，想利用此時在廟裏羞辱、戲耍他，於是把參孫從牢裡帶出來。此時參孫向上帝懺悔，求上帝再賜給他力量，果然他的神力奇蹟般恢復，他抱住廟中主要的兩根支柱，身體用力前傾，結果神廟倒塌，壓死了三千多人，參孫自己也犧牲了。

▲ 范戴克（Sir Anthony Van Dyck）1628 繪
《參孫和大利拉》（Samson and Delilah），油彩，畫布，146 x 254 公分。描繪力大無窮的參孫最終被自己的情人大利拉設計，被綁縛在床榻之上，剪去頭髮失去神力。

▲《赫拉克勒斯與半人馬涅索斯》是 1599 年創作的大理石作品，作品描繪的是希臘神話中大英雄赫拉克勒斯與半人馬涅索斯打鬥的場景。

## 二、研究內容

本文以詹波隆那的《參孫格殺非利士人》群像下方的非力士人為研究對象，作品描繪的是參孫揮舞驢骨即將革殺敵方非利士人的情境，依作品中非力士人的造型與故事情境，推測他是逃脫又被揪回、即將遭革殺的前一時刻。

由於《參孫格殺非利士人》其它角度的造型比較零亂，主題都不夠鮮明。因此我選擇了右圖這個視角做為解析對象，主題清晰，參孫、非利士人兩者動作都很清楚。

## 1. 名作與自然人體造型的比較

從圖片中發現名作造型是由多重動態組合而成的，由該作品的整體來看，可以推測菲力士人的動作扭曲且急欲逃脫。而參孫壓制菲力士人的動作應是從上往下抓、由前向後拉，使頭部向後扭曲。

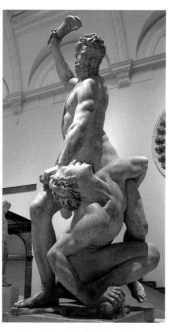

▲《參孫格殺非利士人》
Samson Slaying a Philistine
的主視角。

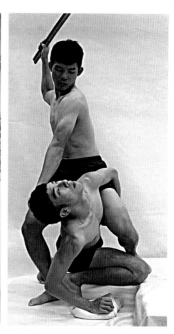

▲ 模仿《參孫格殺非利士人》造型的最初基本圖，參孫不夠宏偉、非利士人過於萎縮。從比對中可以知道，這些都不是體型的問題。

為了更能了解作品與自然人體的差異，在解析之初先請模特兒模仿名作的動態、拍攝最接近的視角，以它作為研究的最初基本圖，從最初基本圖的對照中發現詹波隆納作品充滿緊張、急迫的氣勢，而自然人體就平淡許多了，這是為什麼呢？接著再請模特兒反覆演示「非力士人」逃脫的情境，並拍攝下來，從流程的前後動作推敲它與原作之異同，以便發掘名作的藝術手法。

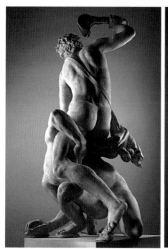
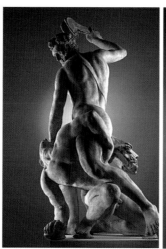
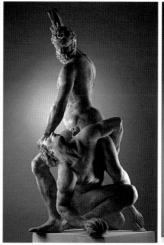
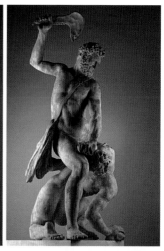

▲《參孫殺死非利士人》多面視角，造型比較零亂，參孫、非利士人兩者角色都不夠鮮明，因此它們不是作品的主視角，故不作為解析對象。

## 2. 推測名作中「整體造型的設計」：動態的模擬與時點變化

　　從作品情境推測「非利士人」掙扎逃脫的流程是從參孫胯下爬出後，緊接著被參孫抓住頭部向後拉扯並下壓，無法逃脫於宿命。承上推測詹波隆納似乎是以參孫舉起驢骨並準備砍下「非利士人」的瞬間為整件作品的主軸，以用力拉回菲力士人的動作來詮釋聖經故事之中的情節。透過模特兒模仿，並在逐格推敲後，推測詹波隆那取情境流程中的個別體塊組合而成靜態的作品。

　　從下圖中可以觀察到模特兒以跪爬著、手向前準備逃跑的動作 1，到被參孫拉住頭髮後 2，頭部被拉向後、後仰的姿勢 3，右腳跟右手向下撐住地板，向外扎掙 4，此時鎖骨外翻、肩膀與左手手臂幾乎連成一線。最後，菲力士人整個還是被糾髮而擒回。整件作品動作翻騰，靜態作品卻囊括了背面、側面、頂面、前面不同視角之體塊造型，而未給予觀眾違和感，真是天才之作。

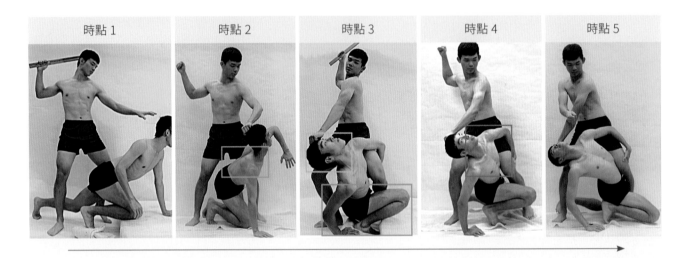

▲ 自然人體模擬菲力士人動態圖，圖中之框線為造型之取景，無框線者為前後之動作
　　　　　・時點 1 是菲力士人逃跑
　　　　　・時點 2 是背之動向
　　　　　・時點 3 是頭部及左手臂、左下肢之動向
　　　　　・時點 4 是肩膀及胸膛之動向
　　　　　・時點 5 是菲力士人被擒

## 3. 以多重時點表達作品情境

　　以下中圖的底圖是模特兒盡力仿「非利士人」姿態的最初基本圖，右欄是連續動作中的不同時點，從不同時點中擷取與名作造形相似處逐一覆蓋在中圖上，最後組合形成與原作相近的造型。

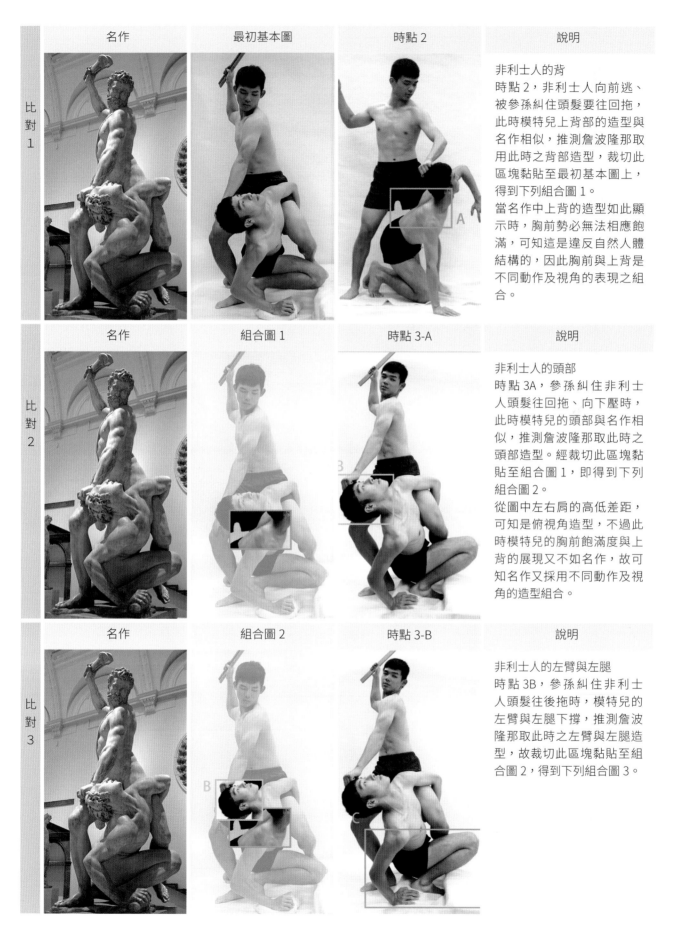

| | 名作 | 最初基本圖 | 時點 2 | 說明 |
|---|---|---|---|---|
| 比對1 | | | | 非利士人的背<br>時點 2，非利士人向前逃、被參孫糾住頭髮要往回拖，此時模特兒上背部的造型與名作相似，推測詹波隆那取用此時之背部造型，裁切此區塊黏貼至最初基本圖上，得到下列組合圖 1。<br>當名作中上背的造型如此顯示時，胸前勢必無法相應飽滿，可知這是違反自然人體結構的，因此胸前與上背是不同動作及視角的表現之組合。 |

| | 名作 | 組合圖 1 | 時點 3-A | 說明 |
|---|---|---|---|---|
| 比對2 | | | | 非利士人的頭部<br>時點 3A，參孫糾住非利士人頭髮往回拖、向下壓時，此時模特兒的頭部與名作相似，推測詹波隆那取此時之頭部造型。經裁切此區塊黏貼至組合圖 1，即得到下列組合圖 2。<br>從圖中左右肩的高低差距，可知是俯視角造型，不過此時模特兒的胸前飽滿度與上背的展現又不如名作，故可知名作又採用不同動作及視角的造型組合。 |

| | 名作 | 組合圖 2 | 時點 3-B | 說明 |
|---|---|---|---|---|
| 比對3 | | | | 非利士人的左臂與左腿<br>時點 3B，參孫糾住非利士人頭髮往後拖時，模特兒的左臂與左腿下撐，推測詹波隆那取此時之左臂與左腿造型，故裁切此區塊黏貼至組合圖 2，得到下列組合圖 3。 |

| | 名作 | 組合圖 3 | 時點 4 | 說明 |
|---|---|---|---|---|
| 比對 4 | 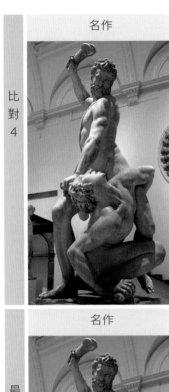 | 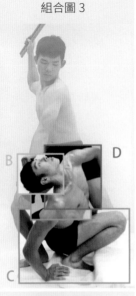 | 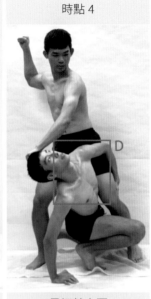 | 非利士人的胸前<br>時點4，當參孫糾住非利士人頭髮再往後拖時，模特兒的胸前造型與名作相似，推測詹波隆那取此時之胸前造型，故裁切此區塊黏貼至組合圖3，得到下列最終組合圖4。<br>時點4模特兒的胸前造型與名作相似時，視角是較前移的俯視，因此上背部的體塊不明，再次證明名作是不同動作、不同視角的表現。 |
| | 名作 | 最終組合圖 | 最初基本圖 | 說明 |
| 最終比對 | 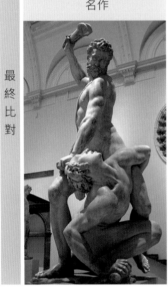 | 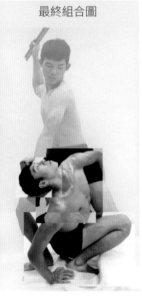 | 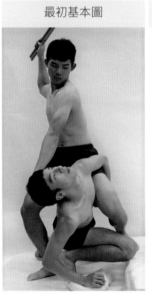 | 非利士人的最終組合<br>非利士人胸前、肩膀採俯視角造型，更有被下壓的效果，頭部採側面造型，有被參孫向上一把抓起的動感，側面的下肢增添逃脫的動力，雙臂造型顯出他抗爭的意圖。 |

# 三、結語

　　研究之初，請模特兒模仿動態時，就發現我無論怎麼改變視角或模特兒怎麼改變動態，都無法找到與「非力士人」相似的造型。之後在揣摩他的逃竄，以及參孫糾著他頭髮往後拖回的情境時，才逐漸看到不同相似的體塊呈現。以藝用解剖學角度解析作品，從研究中逐漸發現詹波隆那是將情境流程中的不同時點之體塊納入作品中，也就是作品的造型是由多重動態組合而成，而在作品的任一角度也不見違和感，這是由於他具備了高超的技術以及解剖學知識。相較於與原作造型最接近自然人體的最初基本圖，他是瞬間的姿勢，是僵硬、單薄的，無法展現作品之氣勢、神韻。文末以「名作採用多重時點、視角的造型意義」統整於下表，以及「《參孫格殺非力士人》之造型探索」，作本文之結束。

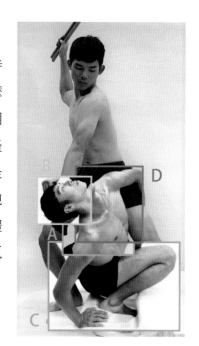

## 1. 名作採用多重時點所達到的造型意義

以下表格之時點 A、B、C、D 請與上圖對照

| | 多重時點的延續 | 多重視角的交錯 | 造型意義 |
|---|---|---|---|
| 比對 1/ 時點 2-A | 非利士人向前逃、被參孫糾住頭髮要往回拖 | 平視的上背部體塊造型 | 以上背部體塊表現非利士人向前竄逃的行為 |
| 比對 2/ 時點 3-B | 參孫糾住非利士人頭髮往回拖、向下壓 | 俯視的頭側面造型 | 俯視角產生非利士人被下壓的感覺，側面以強調被後拖的效果 |
| 比對 3/ 時點 3-C | 參孫糾住非利士人頭髮往回拖、向下壓 | 側面的右臂及右腿 | 側面視角加深非利士人被壓迫感覺 |
| 比對 4/ 時點 4-D | 非利士人向右扎掙 | 俯視的肩部及胸前 | 除了加深非利士人被下壓外，並表現出他的強壯 |

## 2. 《參孫格殺非利士人》的造型分析

- 本文先以《參孫格殺非利士人》的主角度做解析，為什麼說它是主角度呢？因為此角度的「非力士人」完整展現出被壓迫、要逃脫、被糾回的狀態，而「參孫」臉面向觀眾、雙手力道清楚、雙腿跨開幾乎夾持著「非力士人」，因此這個視角是該作品的主角度。

- 「參孫」的臉部以及雙腿以正面面向觀眾，軀幹側面朝向觀眾，「非力士人」幾乎全以側面對著觀眾，詹波隆那以交錯的位置製造多向度的空間，加強了作品的張力。詹波隆那僅以「參孫」的臉部面向觀眾，與觀眾對話，軀幹則以側面呈現，推測不採較大的正面體塊，是在避免分散對「非力士人」的注目，而幾乎是側面的「非力士人」更能突顯逃脫中被揪回的角色。

- 就群像造型來說，主動線由「參孫」的臉向下沿著左上臂指向「非力士人」的頭部，再轉向頸部、

軀幹、大腿、小腿、手，動線向下形成六段壓縮的折線，折線越下折角越壓縮，它加速了「非力士人」被壓制的力道。

- 就「非力士人」造型來說，動線分成縱向與橫向兩部分，縱向動線即六段折線中的下五段，橫向動線是雙臂與肩的連線。「非力士人」的身軀隨著縱向動線被向下壓制，而橫向動線是雙手的努力抗拒，他一手頂住地面、一手抵抗「參孫」夾持的大腿。

- 詹波隆那藉著俯視的非力士人肩膀、胸膛，搭配上側面的頭部、頸部、下肢以強調「非力士人」被向下壓的情境，它增加搏鬥時的戲劇張力，充滿緊張、驚恐的氣氛。

- 詹波隆那將「非力士人」的脖子以及臉部安排朝上，而胸部向下，以兩者的拉鋸增加扭曲與猙獰。

- 右肩幾乎以直角轉向右上臂，再以直角轉向前臂，加上巨大有力下壓的手，以展現奮力逃離的急迫性。而左手環向「參孫」大腿、抵抗著「參孫」，充滿了張力。

- 以左右鎖骨連線、大腿延伸線，詹波隆那以此放射線強調「非力士人」被壓制及奮力掙脫。

- 主角度的兩側輪廓差異大，增加造型的豐富度。左側輪廓是一連串不規則的起伏，右側幾乎是利落的直線，輪廓沿著「參孫」高舉的手、體側、大腿、小腿到足部，「參孫」高舉的手之動作被鮮明強調出來。

- 肩膀為俯視角造型，下肢則以側面呈現，整體動態更加扭曲，似乎也是在宣告轉身之後一躍而起，便是一場腥風血雨的革鬥。

▲ 作品縱向的六段折線動線，折線越下折角越壓縮，它加速了「非力士人」被壓制的力道。橫向動線是非利士人雙手的努力抗拒。

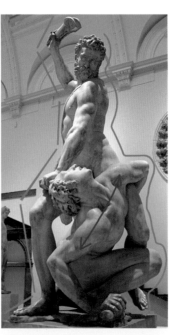

▲ 手持顧骨高舉著手的右側輪廓造型利落，突顯了參孫即將用力揮下。非力士人肩膀、大腿體塊呈放射狀，增加的向前掙脫與被向後糾回的動向。

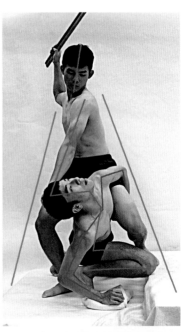

▲ 與名作整體造型最接近的自然人體，非力士人下肢因透視而萎縮，完全不見奮力掙脫的樣子。

透過模特兒模仿作品，比較整體造型最接近的最初基本圖中，「參孫」遠不如原作般宏偉（非體型問題），臉部氣勢無法直接投射在「非力士人」臉部。即使「非力士人」肩膀、手臂造型對了，但下肢卻因透視而萎縮，因此只見被向下壓制的力量、卻不見奮力掙脫的動力。詹波隆那被藝術史學者認為是第一個製作出「多角度雕塑」的藝術家，觀看他的作品需在周圍繞行，人物間的運動過程栩栩如生，深深表現出「非力士人」生命掙扎的當下，以及使人能夠想像過去甚至未來的情境。名作學問太深，詹波隆那真是天才，解析名作啟發我創作的思維，使我獲益良多。

▲ 詹波隆那的海神噴泉（Fontana di Nettuno）局部，完成於 1567 年，總高度 3.2 公尺

▲ 詹波隆那的海神噴泉中的海神

# 羅丹 ─ 《蹲著的女人》

撰文 / 攝影：洪雪寧　　　　指導 / 編修：魏道慧

## 一、前言

### 1. 藝術家介紹

　　19 世紀歐洲官方雕塑藝術主流是新古典主義 (Neo-Classicism)，以模仿自然為主的人體形象，而浪漫主義 (Romanticism) 強調個性，以誇張的肢體表達強烈情緒，往往利用類似速寫的方式表達塑像，其中以法國浪漫主義雕刻家安托萬 - 路易‧巴里（Antoine-Louis Barye 1795-1875）為代表，而羅丹傳承了巴里的雕塑特色。至於現實主義 (Realism) 雕塑以日常生活為題材，客觀再現人物百態，象徵主義 (Symbolism) 的創作則在精神和物質世界中尋找折衷，印象主義 (Impressionism) 則忠於視覺經驗，在光線中重新認識視覺對象。介於諸種風格間的羅丹，被認為是集文藝復興人文傳統的大成者，並且流露浪漫主義、現實主義、象徵主義與印象主義的特色，拓展了雕塑的知覺。

▲ 奧古斯特‧罗丹
(Auguste Rodin,1840-1917)
羅丹雖然常被看作現代雕塑的先驅，但他本人並沒有想過要對抗傳統。他接受的就是傳統的雕塑教育，生前一直想得到學院派的認可。

　　羅丹又被稱作現代雕塑之父，代表作有《青銅時代》、《沈思者》、《亞當和夏娃》、《地獄門》、《加萊義民》、《巴爾札克》、《吻》等。1840 年生於法國巴黎，1857 年他向法國美術學院遞交了泥塑作品，以申請入學，但遭到拒絕，隨後他又兩度被拒，因此很受打擊。1875 年遊義大利時受多納太羅和米開朗基羅啟發，奠定他的寫實雕塑風格。羅丹善於用豐富多樣的繪畫性手法塑造出神態生動、有力量的藝術形象，雖然他多數作品中的人物都以痛苦表情或體態為主，他認為絕望中的這些人物並未完全放棄，因此能看到他們的勇氣與偉大。

◀▲ 《烏戈利諾和他的孩子們》(Ugolin et ses infants) 位於《地獄門》中左門的下半部，是羅丹最具戲劇性的作品之一，以但丁《神曲》中的「地獄」故事為基礎。

## 2. 作品說明

《蹲著的女人》(Femme accroupie) 原為地獄門的一部份，是羅丹1882 年完成的創作。1880 年法國政府委託羅丹為即將動工的法國工藝美術館的青銅大門做裝飾，作品以詩人但丁的《神曲·地獄篇》為靈感，與洛倫佐·吉貝爾蒂（Lorenzo Ghiberti, 1378-1455）為佛羅倫薩洗禮堂所做的《天堂之門》對應。

羅丹將自我投入但丁的思想世界，重新以自己的角度詮釋地獄，將各個扭曲的個體組合，象徵因觸犯原罪而墮入地獄前的痛苦，他成就了曠世巨作《地獄之門》。《蹲著的女人》是《地獄之門》裡 180 個人體之一，她被置於《沈思者》左下方，1906-1908 被放大、獨立出來的一件作品。

《蹲著的女人》是羅丹最為大膽的表現人物之一，肢體扭曲，富有強烈的戲劇張力，情感表達卻複雜不明。據文獻資料顯示這尊雕塑應該是以一位妓女為題材，她的四肢緊湊地扭曲，軀幹緊緊的壓縮在狹小的範圍，看起來痛苦異常，推測羅丹或許是想表現因犯罪，而將要下地獄那瞬間的痛苦。羅丹將她也和另一尊男性雕塑《下墜的男人》組成作品《我是美麗的》，《我是美麗的》做於他與卡蜜兒相戀時期，這時期羅丹的作品處處可見綺麗的情慾色彩，卡蜜兒不論作為一位學生、助手、甚至是情人，都讓羅丹的創作達到巔峰，而這種姿勢也坦率表明了雕塑家與他的模特之間異乎尋常的關係。《下墜的男人》見下篇文章。

▲ 羅丹以但丁的《神曲·地獄篇》為靈感製作的《地獄之門》(The Gate of Hell 1880-1917)，此作直至羅丹離世依舊沒有完成。《沉思者》處於《地獄門》較高的中心位置，《蹲著的女人》位於《沈思者》左下方。

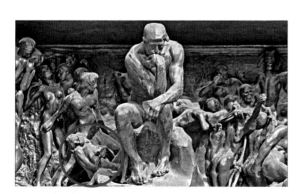

▲《蹲著的女人人》位於《沈思者》左下方

▲ 本文解析之作品《蹲著的女人》

▲《蹲著的女人》與《下墜的男人》組成的作品《我是美麗的》

## 二、研究內容

### 1. 名作與自然人體造型的比較

　　解析之初，請模特兒模仿原作的動態，拍攝最接近視角，以作為比對之最初基本圖。

　　從原作與最初基本圖的比對中，我們可以看出，雖然自然人體的腹部造型與原作相似，但原作的胸膛是以平視造型朝向觀眾，而最初基本圖中的胸膛則是俯視造型，此姿勢中自然人體腹部、胸膛無法同時展現一樣的視角。

　　從大型比較中可分解出作品上下半身明顯屬於不同動作、視角中的造型，基本上她的肩膀是側轉中的俯視角造型，下半身雙腿則是手臂後撐時平視視角的造型。

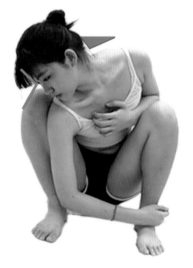

◀ 自然人體與原作異同之比較，圖為與原作整體造型最為相似的最初基本圖。

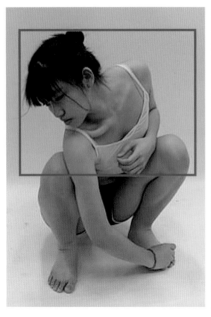
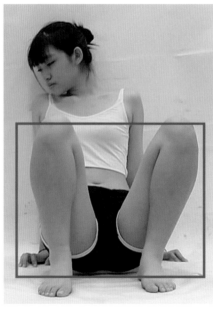

◀◀ 肩膀側轉中的俯視角造型，與名作相似。
◀ 手臂後撐時平視的雙腿，與名作造型相似。

## 2. 推測名作中「整體造型的設計」：動態與視角變化

推測《蹲著的女人》作品是在展現地獄中受苦而扭曲的情境，作品之造型是取用多重時點連續動作中的不同視角的體塊組合。以下依時間先後進行說明，紅框體塊推測為原作造型之取景，時點 1 為前置動作，未取用其中造型，而取用它的視角 a、視角 b。時點 1、2、3、4 是動作流程的先後，比對 1、2、3、4、5 為組合之先後。

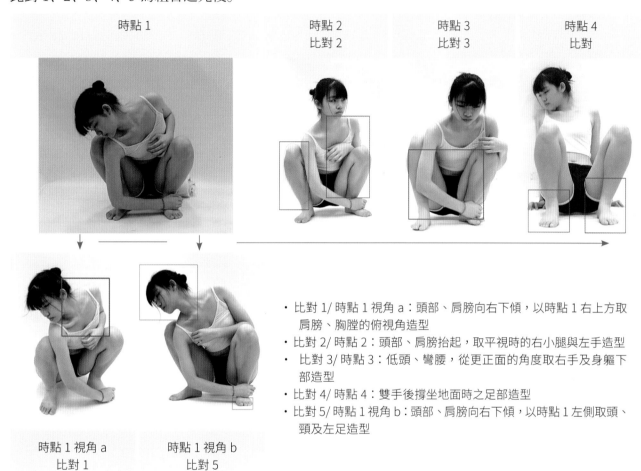

時點 1　　　時點 2　　　時點 3　　　時點 4
　　　　　　比對 2　　　比對 3　　　比對

時點 1 視角 a　　時點 1 視角 b
比對 1　　　　比對 5

- 比對 1/ 時點 1 視角 a：頭部、肩膀向右下傾，以時點 1 右上方取肩膀、胸膛的俯視角造型
- 比對 2/ 時點 2：頭部、肩膀抬起，取平視時的右小腿與左手造型
- 比對 3/ 時點 3：低頭、彎腰，從更正面的角度取右手及身軀下部造型
- 比對 4/ 時點 4：雙手後撐坐地面時之足部造型
- 比對 5/ 時點 1 視角 b：頭部、肩膀向右下傾，以時點 1 左側取頭、頸及左足造型

## 3. 以多重動態、多重視角表達作品情境

下列中圖的底圖為模特兒模仿名作姿態的最初基本圖，右欄是不同時點、不同視角的片段，從右圖中截取與名作相似之體塊，再逐一覆蓋在中圖基本圖上，最後逐漸形成與原作相似的造型，由此印證名作是由連續動作中不同時點、不同視角組成的造型。

| 名作 | 最初基本圖 | 時點 1 視角 a | 說明 |
|---|---|---|---|

| | 名作 | 最初基本圖 | 時點 1 視角 a | 說明 |
|---|---|---|---|---|
| 比對 1 | | | | 女人的肩膀與胸膛<br>頭部、肩膀向右下傾時，俯視角中模特兒的肩膀、胸膛造型與名作相似，推測羅丹取用此處體塊，將它裁切黏貼至最初基本圖上，得到下列組合圖 1。<br>當自然人體肩、胸如此顯示時，下肢必朝向左前方，與觀眾對話弱。 |

| | 名作 | 組合圖 1 | 時點 2 | 說明 |
|---|---|---|---|---|
| 比對 2 | | | | 女人的左右小腿與左手<br>肩膀、頭部抬起，平視時的左右小腿、左手造型與名作相似，推測羅丹取用此處體塊，將它裁切黏貼至組合圖 1 上，得到下列組合圖 2。<br>當自然人體右小腿如此呈現時，右臂必高於膝，與名作造型不符，可知名作是不同動作、視點的組合。 |

| | 名作 | 組合圖 2 | 時點 3 | 說明 |
|---|---|---|---|---|
| 比對 3 | | | | 女人的右臂與軀幹下部<br>女人彎腰、低頭，正面平視時的右臂、軀幹下部造型與名作相似，推測羅丹取用此處體塊，將它裁切黏貼至組合圖 2 上，得到下列組合圖 3。<br>當右手、軀幹下部如此呈現時，肩膀必與雙腿錯位，整個造型傾斜，失去原作的穩定感。 |

| | 名作 | 組合圖 3 | 時點 4 | 說明 |
|---|---|---|---|---|

比對4

女人的足部
雙手後撐坐地面之足部造型與名作相似，推測羅丹取用此處體塊，將它裁切黏貼至組合圖 3 上，得到下列組合圖 4。此角度加強正面朝向觀眾，直接與觀眾對話。自然人體足部與膝部髕骨是同方向的，名作造型並非如此，可知它是不同動作的組合。

| | 名作 | 組合圖 4 | 時點 1 視角 b | 說明 |
|---|---|---|---|---|

比對5

女人的頭與頸
頭部、肩膀向右下傾時，左側視角的頭、頸造型與名作相似，推測羅丹取用此處體塊，將它裁切黏貼至組合圖 4 上，得到下列最終組合圖。當自然人體頭、頸造型如此呈現時，下肢右轉，與名作不符，可知名作是不同動作的組合，以表達在地獄中的受苦扭曲。

| | 名作 | 最終組合圖 | 最初基本圖 | 說明 |
|---|---|---|---|---|

最終比對

最終組合圖
經修圖後的最終組合圖，雖然整體造型較原作寬，但她的體態明顯地與名作較相近，也極富空間壓縮的效果，在不舒適的姿態中表現受苦的強烈。然而它終究是粗略的示意圖，它不如名作般細膩、流暢。

# 三、結語

　　從原作、最初基本圖、最終組合圖三者比較中，可看出原作面向豐富、極具動感，最終組合圖與它較相近。最初基本圖中自然人體的體態面向少，動態、張力相對的較小，因此顯得較凝固。

　　本研究從藝用解剖學的角度切入，除了對於人體造型的認識，更可解析羅丹到底以什麼藝術手法傳達給觀者他的意圖，進而擴大作品內容被理解的可能性。文末以「名作採用多重時點、視角的造型意義」統整於下表，以及「《蹲著的女人》之造型探索」，作本文之結束。

## 1. 名作採用多重時點、多重視角的造型意義

以下表格之比對請與上圖標碼對照，上圖為調窄後之最終組合圖

| | 多重時點的延續 | 多重視角的交錯 | 造型意義 |
|---|---|---|---|
| 比對 1/<br>時點 1 視角 a | 女人頭部、肩膀向右下傾 | 俯視的肩膀、胸膛體塊 | 以俯視的肩膀、胸膛表現女人在地獄中來自上方的壓迫 |
| 比對 2/<br>時點 2 | 女人抬起頭部和肩膀 | 平視時的左右小腿與左手 | 以平視時的左右小腿面向觀眾，與觀眾對話 |
| 比對 3/<br>時點 3 | 女人彎腰、低頭 | 正面右手及軀幹下部 | 以正面彎腰時縮短的腰部、腹部，加強自上方的壓迫 |
| 比對 4/<br>時點 4 | 女人雙手後撐癱坐地面 | 正面的足部 | 以正面的足部將觀眾的視線導向作品本體 |
| 比對 5/<br>時點 1 視角 b | 女人將頭部、肩膀轉向右下 | 左側視角的頭、頸造型 | 以轉向右下、側面的頭部、頸部加強她來自側方的壓迫 |

## 2.《蹲著的女人》造型分析

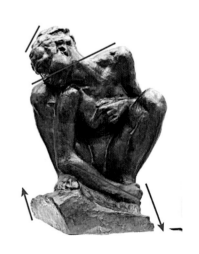

- 《蹲伏的女人》有多個版本，主要是台座的不一樣，有的過於一般、有的過大，如下頁，而本文解析作品之台座，最能襯托主體。本文作品台座右高左低，右側俐落的斜面，具支撐下傾斜的頭部及肩膀之效果。台座的左側低，作品的左肩、左膝向上突起與左小腿向下的斜線，形成逐漸向下的階梯狀，它平衡了左肩的高聳與頭部的右傾。台座中除了有幾道不甚銳利的分面線外，肌理單純柔和，它與蹲伏的女人結合一體，整件作品更和諧。

- 體作品雖可從多角度觀賞，但也有主視角。本文解析視角的四肢、頭部動態鮮明。圖中的頭部、兩肩、兩膝、右臂等呈放射線，它向右側聚集後為右下台座的斜面支起。放射線向左側展開後為斜向內

下的左小腿拉回、穩住。

- 相較於與名作整體最相似的最初基本圖，自然人體造型顯得較矮而寬，推測名作為了突顯動態而拉高、拉長身軀，但並不因此而失去擠壓扭曲的效果。自然人體肩膀造型與名作相似，其它部位因透視而壓縮，失去該部位所需扮演的地位。

- 作品兩側輪廓幾乎呈連續折線，它加速了向下擠壓感。左右雙腿幾乎以對稱的姿態與觀眾呼應，雙膝微向外，而應與膝同為向外的足部，羅丹卻將足尖朝前（參考本頁最初基本圖），推測是在引導觀眾的視線向作品本體聚焦。俯視並側轉的肩膀，卻搭配上正面的腹部（參考時點 3），推測他也是在引導觀眾視線的延伸，但保留住肩膀下壓的意圖。

- 從解析作品之主視角可見羅丹一步步造型上的精心規劃，從右圖中可見我們的視線經藍色線 1.2.3.4.5，幾乎是環視了整件作品；而女子的右上臂 a 明顯的指向頭部 b，由頭頸指回胸膛，延著胸膛向下 c 回到整件作品重心，作品其它視角的造型就零亂多了。

- 側面的頭部動態鮮明，依偎在右膝是因右腿的拉長，推測羅丹拉長的目的是在填補了下巴與肩頭的空缺，以便與左肩形式呼應，羅丹以適度的秩序貫穿作品的氣勢。

　　此件作品極力將人體做擠壓、變形後仍具有造型的整體性，得以從敘事內容中獨立而出，讓軀體本身成為有如詩歌的元素，能夠適應在不同的文本之中：她可被視為有罪的娼婦，同時也是情人眼中的珍寶，既沈溺在自身的狀態，又展現澎湃的情緒與欲求，成為一座極為現代的創作。此作強烈的韻律指引觀眾，使得蹲著的女人彷彿是為了被觀看而生，造型引動了視覺的循環，帶給人無限的震驚與嘆息。

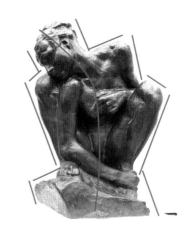

▲ 體側的連續折線增添了女人向下的壓迫感

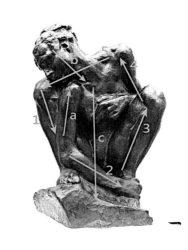

▲ 作品之主視角造型嚴謹，非其它視角所能比擬

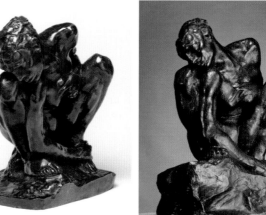

▲▶ 《蹲著的女人》台座有多個版本

# 羅丹 ─ 《墜落的男人》

撰文／攝影：蔡玉涵．林忻恩　　　　指導／編修：魏道慧

## 一、前言

▲ 奧古斯特．羅丹（Auguste Rodin，1840-1917）被尊為現代主義的雕刻大師

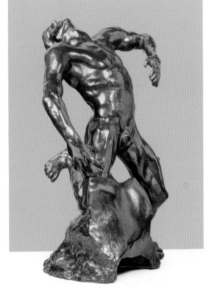

▲ 《墜落的男人》（1882，青銅，59 x 37 x 29 cm）

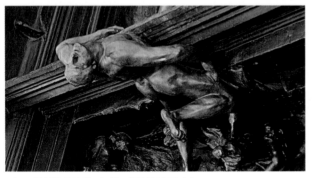

▲ 《地獄之門》上的《墜落的男人》

「軀體遠比最高的理性更有智慧」（There is more wisdom in your body than in your deepest philosophy），德國哲學家尼采（Friedrich Wilhelm Nietzsche, 1844-1900）為軀體發表了新的想法，認為任何軀體皆是具體的自我建構。在羅丹的雕塑作品中同樣生動地表現了某種程度的個人意識清楚，以及創新的人類靈魂精神釋放。

奧古斯特．羅丹（Auguste Rodin, 1840-1917）自學成才，14 歲至 17 歲在專科學校學習素描及泥塑，他雖未能如願進入巴黎的國立高等美術學院，卻輾轉擔任官方雕塑家。

雕塑在羅丹手中朝向革命性發展，他擅長於揣摩人體架構，綜合不同時間點的動態加強了作品的張力。羅丹常常要模特兒隨意走動、隨意擺姿勢，他並不要求模特兒擺出指定的姿勢。他專注於模特兒在各種動作或表情中的骨骼、肌肉及體表變化，捕捉動作間的過渡，整合這些不同時間點、由內而外的變化於作品上。

羅丹深受米開朗基羅影響，吸收文藝復興的完美和諧、矯飾主義的表現、印象主義的薰陶，轉化成現代主義精神的概念性：將情感象徵訴諸於非自然結構動作的軀體中，探索人類內在的行為，賦予作品無窮的生命力。

羅丹將媒材與內容以古典與創新的表現發展至極致。1880 年法國政府委託羅丹為即將動工的法國工藝美術館的青銅大門做裝飾雕塑。構思這件作品時，他決定以但丁的《神曲．地獄篇》為創作《地獄之門》的藍本。以《地獄之門》與洛倫佐．吉貝爾蒂（Lorenzo Ghiberti, 1378-1455）為佛羅倫薩洗禮堂所做的《天堂之門》相對應。羅丹將自己全心投入但丁的思想世界中，將地獄中的罪人以自身想像重新詮釋成許多個體，再將其組合成為創世紀巨作《地獄之門》。本文所探討的《墜落的男人》即是從其中被獨立出來的一件雕像。

## 二、 研究內容

## 1. 名作與自然人體的造型比較

為了認識藝術家作品中人體造型採用的藝術手法，就要先找出作品與自然人體的差異，從他對人體造型的設計，再推測改變自然人體結構的目的，才能一步步揭開隱藏其中的藝術手法。

因此在解析之初，先請模特兒模仿作品的動作，以最接近之視角拍攝與之最為相似的造型，作為名作與自然人比對的最初基本圖。從最初基本圖中發現，自然人體無法如名作般後屈，兩腳亦無法達成名作之動態。由圖可見作品的軀幹誇張地向後伸展彎曲、頸部仰角大、肩膀高聳，推測作者為強調墜落時上半身後傾的動態。作品的左手姿勢具有相當大的作品整體的平衡作用。

▲《地獄之門》（1880-1917, 青銅 ,609.6 x 327.7 cm），《墜落的男人》分別以不同角度出現在作品之中

▶ 名作圖
軀幹呈現大幅度彎曲，頸部向右後方延伸；左膝前屈、足著地，右膝呈跪姿且右側骨盆上撐。

▶▶ 最初基本圖
模特兒模仿名作姿態，並以最接近視角拍攝，以作為名作與自然人體比對的最初基本圖。從照片中可看到自然人體無法如名作般後屈，兩腿亦無法達成名作之動態。

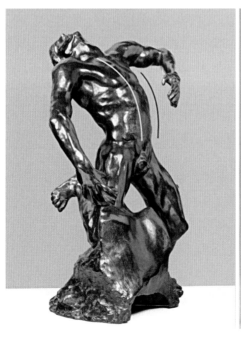

## 2. 推測名作中「整體造型的設計」：動態的模擬與時點、視角的變化

　　筆者推測《墜落的男人》作品情境為：受罪的靈魂欲逃離萬劫不復的地獄深淵，於懸崖峭壁奮力地向上攀爬，不料被前方突起巨岩絆住，一個踉蹌向後下墜。由於拍攝上的困難，於是將縱向的攀爬動作改為橫向的奔跑。

| 時點 1 | 時點 2 | 時點 3 | 時點 4 | 時點 5 |
|---|---|---|---|---|

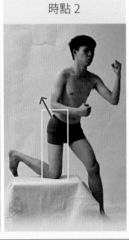 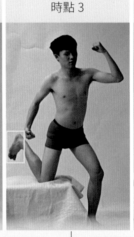 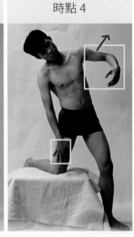 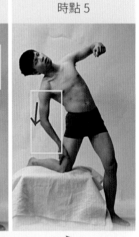

時點 3 視角 a

- 時點 1：向前奔跑之動作，左腳與腰部之造型
- 時點 2：右腳踢出時，右大腿及臀部之造型
- 時點 3 視點 a：是時點 3 較正面視角，右小腿比較隱藏之造型

- 時點 3：繼續向前奔跑，右腳之造型
- 時點 4：左臂上提，似乎準備要攀附某物之造型；右手靠近大腿腳，五指張開之造型
- 時點 5：失去重心下墜時之右肩及手臂造型

## 3. 以多重時點、多重視角表達作品的情境

　　下列中圖的底圖為模特兒模仿名作姿態的最初基本圖，右欄是不同時點、不同視角的片段，從右圖中截取與名作相似之處，再逐一覆蓋在中圖的最初基本圖上，最後逐漸形成與原作相似的造型，由此印證名作是由連續動作中不同時點、不同視角組成的造型。

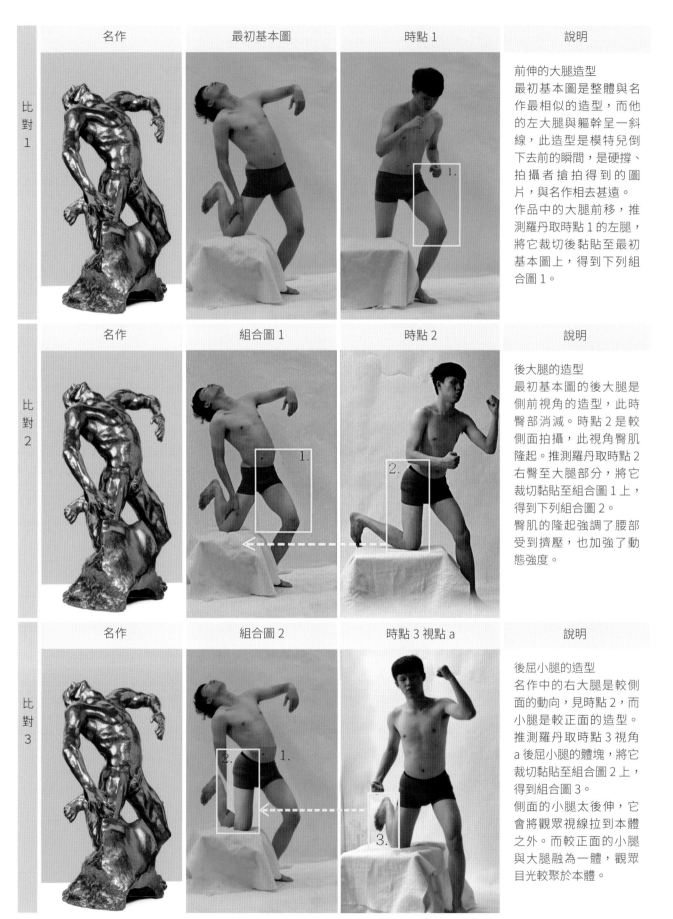

| 名作 | 最初基本圖 | 時點 1 | 說明 |
|---|---|---|---|

比對 1

**前伸的大腿造型**
最初基本圖是整體與名作最相似的造型，而他的左大腿與軀幹呈一斜線，此造型是模特兒倒下去前的瞬間，是硬撐、拍攝者搶拍得到的圖片，與名作相去甚遠。
作品中的大腿前移，推測羅丹取時點 1 的左腿，將它裁切後黏貼至最初基本圖上，得到下列組合圖 1。

| 名作 | 組合圖 1 | 時點 2 | 說明 |
|---|---|---|---|

比對 2

**後大腿的造型**
最初基本圖的後大腿是側前視角的造型，此時臀部消減。時點 2 是較側面拍攝，此視角臀肌隆起。推測羅丹取時點 2 右臀至大腿部分，將它裁切黏貼至組合圖 1 上，得到下列組合圖 2。
臀肌的隆起強調了腰部受到擠壓，也加強了動態強度。

| 名作 | 組合圖 2 | 時點 3 視點 a | 說明 |
|---|---|---|---|

比對 3

**後屈小腿的造型**
名作中的右大腿是較側面的動向，見時點 2，而小腿是較正面的造型。推測羅丹取時點 3 視角 a 後屈小腿的體塊，將它裁切黏貼至組合圖 2 上，得到組合圖 3。
側面的小腿太後伸，它會將觀眾視線拉到本體之外。而較正面的小腿與大腿融為一體，觀眾目光較聚於本體。

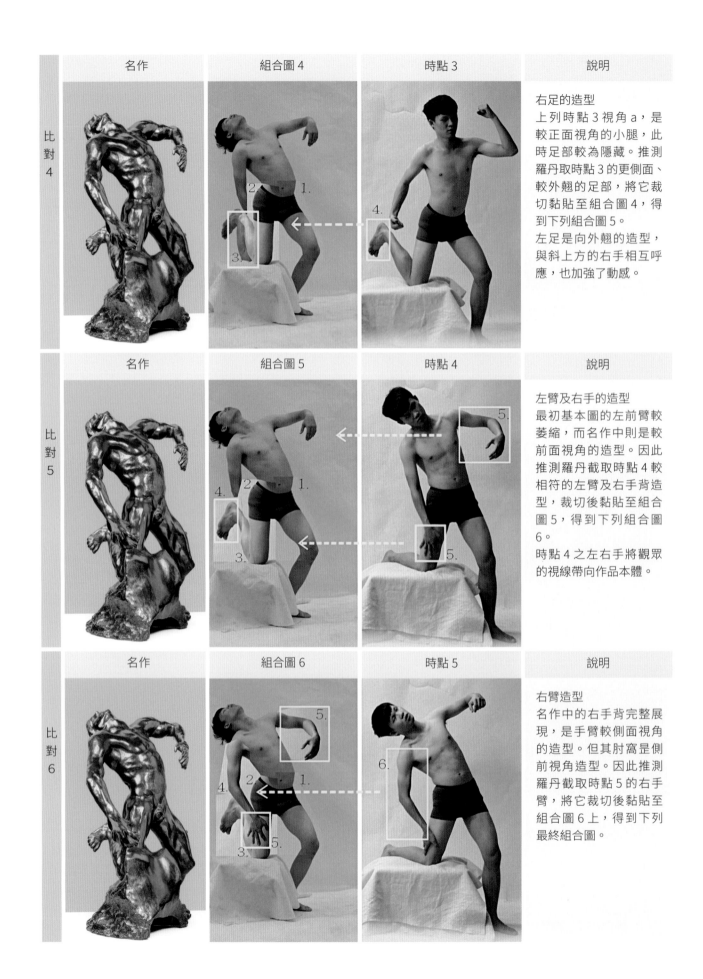

| 名作 | 組合圖 4 | 時點 3 | 說明 |
|---|---|---|---|

**右足的造型**
上列時點 3 視角 a，是較正面視角的小腿，此時足部較為隱藏。推測羅丹取時點 3 的更側面、較外翹的足部，將它裁切黏貼至組合圖 4，得到下列組合圖 5。
左足是向外翹的造型，與斜上方的右手相互呼應，也加強了動感。

比對 4

| 名作 | 組合圖 5 | 時點 4 | 說明 |
|---|---|---|---|

**左臂及右手的造型**
最初基本圖的左前臂較萎縮，而名作中則是較前面視角的造型。因此推測羅丹截取時點 4 較相符的左臂及右手背造型，裁切後黏貼至組合圖 5，得到下列組合圖 6。
時點 4 之左右手將觀眾的視線帶向作品本體。

比對 5

| 名作 | 組合圖 6 | 時點 5 | 說明 |
|---|---|---|---|

**右臂造型**
名作中的右手背完整展現，是手臂較側面視角的造型。但其肘窩是側前視角造型。因此推測羅丹截取時點 5 的右手臂，將它裁切後黏貼至組合圖 6 上，得到下列最終組合圖。

比對 6

| | 名作 | 最終組合圖 | 最初基本圖 | 說明 |
|---|---|---|---|---|
| 最終比對 | 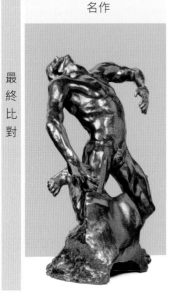 | 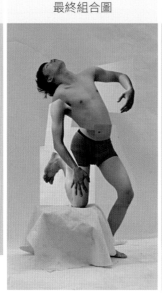 | 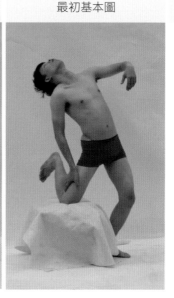 | 自然人體的最初基本圖無法如名作般後屈，四肢分散，將觀眾的視線帶離主體，且缺乏動感。最終組合圖與名作較相似，無論是動態或肢體關係。 |

# 三、結語

　　從名作、最初基本圖和組合圖三者的比較中，最初基本圖中雖然是自然的體態，但是，姿勢是凝固的，最終組合圖中的人物與作品體態較相似，充滿動感。《墜落的男人》造型飽滿、更富於張力與律動感，具強烈的形式美。因此本研究從人體造型、藝用解剖學的角度切入，以解析作品中的藝術手法，藝術的深奧，從來不是我們能以一己之身去探清的。以藝用解剖學知識，比對自然人造型與名作之異同、分析名家藝術手法的過程中，我們可以窺視到名家如何將一個意境濃縮在靜止的畫作中、如何經營具美感的造型。

　　《羅丹藝術論》中說道：「羅丹認為自然人在其平靜的外表之內，實則蘊藏一股動感，所以，必須在靜止的雕像上刻劃出這種動感。」文末以「名作採用多重時點、視點的造型意義」統整於下表，以及「《墜落的男人》之造型探索」，作本文之結束。

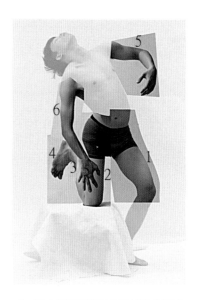

▲ 圖中標碼請與以下表格之組合序對照

## 1.名作採用多重時點、多重視角的造型意義

| | 多重時點的延續 | 多重視角的交錯 | 造型意義 |
|---|---|---|---|
| 組合序1 | 左大腿 | 內側側前視角 | 前屈的大腿加強了動力感 |
| 組合序2 | 右大腿及臀部 | 側面視角 | 腰部的凹陷加強身體被擠壓之力道 |
| 組合序3 | 右小腿 | 採較正面視角 | 僅露出小面積的小腿，避免外張的小腿分散觀眾目光 |
| 組合序4 | 右腳背 | 較正面的腳背 | 斜向的足、小腿與前伸的手臂，在動感中也穩住整體的平衡 |

| 組合序 5 | 右側上肢 | 前面視角 | 手臂弧度形成身體向下的示意 |
| | 左手手背 | 正面視角 | 正面手背具引導視眾視線導向本體的作用 |
| 組合序 6 | 右手臂 | 側面視角 | 手肘屈曲、前臂向前，增加向前的動感 |

## 2.《墜落的男人》之造型探索

- 從畫冊、媒體中常見《墜落的男人》側前、側後、側面視角的圖像，其中以側後視角的軀體造型最為完整，但他卻背離觀眾，而側面視角肢體隱藏太多，因此本文不以他們為解析對象。本文解析的是側前視角造型，雖然右小腿為底座石塊遮蔽，但此視角的人體極具動感、更能彰顯主題，因此它也是作品的主視角。

- 《墜落的男人》從上至下形成弧型動線，弧線後彎，好似在助長身軀的後墜。肩膀、胸肌、骨盆的左右對稱點連接線形成放射狀的排列，它向左側展開、向右側收窄，似乎是在把身軀向右拉，與縱向的弧型動線共同把男人往後拽。

- 與縱向弧型動線動、放射狀對稱點連接線制衡軀體兩側的造型，雕像的右側由頭到底座呈柔和的 S 線，除了後突的右足外。軀體左側變化豐富，最鮮明的是屈曲的左臂與左腿所形成的折線，「>」狀折線具行動指引的意義，它將男人往後拽的力道拉回。

- 名作中左肘與右膝、右肘與左膝，兩者動態接近，是形式的呼應，這些形式的呼應引導觀者目光穿越空間瀏覽整件作品。

- 作品中的小腿後屈，它是奔跑的意向，雙腿的動線誘導著前上肢向下，也誘導著後上肢動線向上，上肢動線與雙腿形成循環，觀者視線隨之環顧作品整體。作品中的右小腿屈度很大，氣勢與右臂

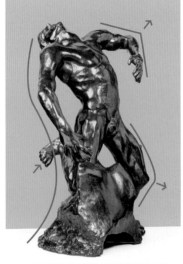

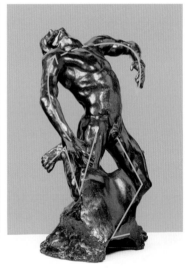

▲ 弧型動線與左右對稱點連接線的放射狀，好似共同把男人往後拽。

▲ 向後凸出的腳及左臂與左腿所形成的「>」型折線，具向前行的指引意義，它們將男人往後拽的力道拉回，頗有穩住男體的意義。

▲ 後腿的動態誘導著觀者視線循右臂往左臂，再向下至前腿，接著再回到與前腿相似造型的後腿，視線再循右臂往左臂，反覆地環顧整件作品。

銜接，前小腿屈度小，動線指向為底座的石塊褶痕。軀體與石塊結合，穩住了躍動的軀體。而最初基本圖四肢分散，造型零亂無序，相互關係弱，觀眾視線隨之四散，無法聚焦在本體上。

- 最初基本圖的圖像為側前視角造型，名作則面向豐富，它的上半身為側前視角造型，左臂、右手背、右小腿皆為較正面視角造型，右臂、右臀及大腿、右足皆為較側面視角，左大腿為側內視角，豐富的面向延展了空間，即使你在展場、於任何一視角觀賞，都可看到一個生動活潑的造型。它展現的是多向度空間的作品。

- 最初基本圖中，人體向後傾倒時左大腿與軀幹呈一線，名作右大腿與軀幹呈一線，而左大腿前屈，推測羅丹以此作前後情境的表達，有時間、空間延續感。若左大腿與軀幹也呈一線，整尊像就向後倒了，它就是瞬間的、靜止的動作。

　　《墜落的男人》在造型囊括了連續動作，也取用了正面、側前、側面、側內視角體塊，由此，讓我領會到羅丹在人物動態上的精心琢磨。透過藝用解剖我體會到，一件讓人感動的作品，背後需要有長時間的磨練與仔細的觀察。這種多重視角、多重動態的應用，使得造型更飽滿、張力更強、更富於運動感。在學習藝用解剖學之後，對於人體造型漸漸有觀念，使我們對藝術作品的鑒賞能力獲得了提升，在創作時也突破過往對形體的觀念，將真實與「情境」納入作品中。

▲ 《加萊義民》(The Burghers of Calais, 1889)，作品表面頗多繪畫性筆觸，表面有所謂的「泥塑味」呈現。

# 五、青春頌歌

# 麥卡坦 ——《從貝殼喝水的女孩》

撰文 / 攝影：王嘉寶　　　　指導 / 編修：魏道慧

## 一、前言

### 1. 藝術家介紹

　　美國雕塑家愛德華・麥卡坦 (Edward McCartan,1879-1947) 在 1920 年代以其優雅的人體雕塑享譽藝壇，他的靈感經常來自古典世界中的神話人物。他被認為是 1920 年代美國現代藝術重要的先驅之一，起初他在紐約當地的藝術學校就學，後曾赴法國巴黎高等美院留學，在歐洲學習期間，他開始製作小型赤陶和石膏雕塑。1910 年他回到美國，不久後投入園林雕塑創作，1912 年展出他的首件作品，同年獲得美國國家設計學院的獎項，因此引起市場對他的雕塑作品之需求。1920 年代他成為美國著名雕塑家之一，也進入學校任教、開設工作室接受公共藝術計畫，而大都會藝術博物館和華盛頓國家美術館等主要博物館都收藏了他的作品。

　　麥卡坦最著名的作品大多是以戴安娜、潘恩等神話人物作為創作題

▲ 愛德華・麥卡坦像，由卡爾・米歇爾・布格（Carle-Michel Boog, 1877 -1967）所畫。

▲ 狄俄尼索斯（Dionysus, 1965），取材於古希臘酒神狄俄尼索斯，也是代理豐收的自然之神。

▲ 伊索爾（Dionysus, 1965），取材於戴安娜與母鹿，造型唯美生動。

▲ 戴安娜與獵犬（Diana and Hound, 1923），戴安娜矯健而靈活優美，以縱向的弓緩和前衝力道、保持平衡。

材，以造型典雅，具有新藝術風格的青銅雕像為主，生動地結合空間環境，符合 20 世紀初園林雕塑品味。

1923 年創作的作品《戴安娜與獵犬》，苗條的女獵手牽著精瘦獵犬大步向前。獵犬在她身邊跳躍，為了抵抗牠的拉力，戴安娜伸出左手以與前衝的力道保持平衡，人和動物的能量以及前後的互動創造了一種張力，貫穿於少女身體的柔和、狗的矯健身形中。戴安娜王冠上的鍍金皮帶、蝴蝶結和新月彎弓形成精緻的構圖，足見巧思。

## 2. 作品說明—《從貝殼裡喝水的女孩》

本文以愛德華・麥卡坦擔任紐約市美術學院設計學院雕塑系主任之後，所完成的作品《從貝殼裡喝水的女孩》（Girl drink from a shell, 1915）做解析，作品展現一個美麗的女孩，正一邊以貝殼飲水，一邊好奇地凝視著觀眾，為作品增添了俏皮的氣息。這種少女的氣質與新藝術運動雕像中挑動情慾的裸像形成鮮明對比。通過這件作品藝術家將感性的青春與純潔結合在一起，精緻的線條以及他的裝飾細節，非常適合二十世紀初的園林雕塑品味，他成為了這一流派的箇中翹楚。《從貝殼裡喝水的女孩》現存的兩件分別收藏於冬宮博物館花園（Hermitage Museum & Gardens）及雷丁公共博物館（Reading Public Museum），作品皆融入所放置的環境中。

麥卡坦描繪的少女以貝殼飲水，推測應是顧慮水灑到身上，所以躬身以口就水，姿態婀娜優雅，十分生動自然，筆者以為取材和刻畫都頗有文藝氣質。我深為這件上下二分法作品所著迷，我覺得主角具備神話中的寧芙（即小精靈）特質，有輕盈美麗神秘的特點，是林中的仙子的化身。

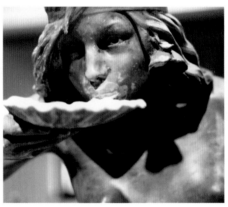

▲《從貝殼裡喝水的女孩》臉部特寫。

◀《從貝殼裡喝水的女孩》有輕盈美麗神秘的特點，類似於森林中的仙子。

▶ 雷丁公共博物館（Reading Public Museum），位於美國賓夕法尼亞西雷丁（West Reading & Gardens）。

## 二、研究內容

　　麥卡坦塑造的人體具備靈巧婀娜的動感，女性角色通常具備舉重若輕的姿態，《從貝殼裡喝水的女孩》表現了一個站在水邊的女孩，她旋轉、拉伸的肢體猶如輕盈的旋律，反覆演繹一個夢幻美麗的神話故事的片段，她似乎悄悄地流連在樹林山谷間人跡罕至的地方，而觀眾則是無意間闖入神秘之地的旅人。

## 1. 名作與自然人體的造型比較

　　《從貝殼裡喝水的女孩》筆者選擇解析的主視角並非臉部正面角度，而是從頭至腳能明顯呈現 S 型動勢、體塊扭轉強烈的角度，也就是觀看時胸腔和骨盆呈正面的視角，這個角度動態流暢，身體不同部位的朝向、層次最為豐富。

　　通過模特兒反覆演示動作過程中，發現《從貝殼裡喝水的女孩》之造型模特兒無論如何都沒辦法一次到位。於是拆解和修正對整體造型的設想，從不同時點動作、不同視角比對原作作品的整體和局部，發現名作由不同時點動作、視角的體塊合成。為了更為明顯地呈現體塊間變形的手法，在解析之初將作品大致劃分為上、下半身，請模特兒盡量在姿態上貼近原作后，在同一個姿態下找到兩個恰當的拍攝視角，得到兩張用於研究體塊的比對圖。接著再請模特兒從整體上模仿名作的 S 形動態，於正前方拍攝後作為研究的最初基本圖。

▲ 正前方視角觀看，頭部、腹部都很接近原作，但上肢和胸腔必須用力逆時針扭轉，頭部才能如原作般觸碰到貝殼。

▲ 最初基本圖，也就是整體造型與名作最相似的畫面，雖然上肢、下肢動態接近原作。但軀幹難以貼合原作。

▲ 原作分析的主視角，該視角的左右對稱點連接線呈放射狀，上肢的前後關係強化了體塊的扭轉。

▲ 由左前方視角觀看，腿部遮擋關係、腳部姿態和朝向都接近原作。但腹部的朝向與原作不同。

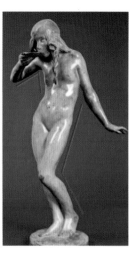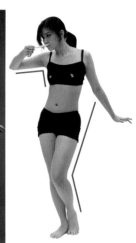

‧ 作品與自然人體的比較：

◀◀ 從模特兒圖中得知，自然人體若頭部及肩頸要達成原作的角度，軀幹會向前傾。

◀ 從模特兒圖中得知，自然人體無法呈現原作的折線，原作中胸廓挺直後退，胸廓和骨盆形成完美線條，自然人體線條變僵硬。

## 2. 推測名作中「整體造型的設計」：動態模擬與時點變化

- 推測麥卡坦是詮釋少女由站立到蹲下於水潭取水，接著起身、躬身以口就水的情境，名作中女孩的盆骨傾斜度非常大，與自然人體在挺直背脊站立的狀況不符，推測取自躬身的動作。

- 女孩的頭部、左右手臂、胸腔、腹部接近模特正面或右前方的拍攝視角；左腿、膝部、小腿、足部則接近模特右前方的拍攝視角，推測麥卡坦造型時取用了不同的視角來組成作品。

- 名作中的女孩持貝殼的手臂較為傾斜放鬆，人體則需要將手肘抬高、上半身與頭部前傾才有可能以口就水。推測麥卡坦在設計頭頸、背部、手臂間關係時，取自多個不同動作。

- 名作中女孩的左膝蓋和小腿上半部呈現過多的側面，與人體在左側視角下的腿部不符，推測麥卡坦局部選取了左前方視角下女孩撇足取水或起身時的左腿，以暗示蹲下和起身的動作。

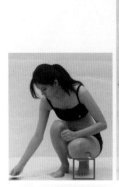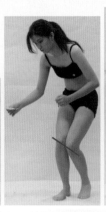

▲ 女孩喝水的動作流程模擬：從左前方的視角可以觀察到下蹲時重心落於雙腳之間，此時腳與原作的視角和姿態基本一致（左一）；取水起身的過程中，兩腿膝蓋的位置關係與原作一致（左二、三）；從正前方視角觀察到站立後（左四）躬身以口就水的過程，少女直立將貝殼逐漸端至合適的高度，這個過程中左手臂的朝向和姿態的遮擋關係與原作達成一致（左五），但這個情況下的左手朝向和姿態卻與原作不符；直到女孩將右手臂抬高到幾乎與地面平行，以右腿為軸順時針扭轉身體的同時探頸向前，為保持平衡左手臂後擺幅度變大，可以看到左手的朝向和姿態與原作相符外，腹部的傾斜度和大腿的遮擋關係也逐漸達到了接近原作的狀態。推測麥卡坦為了讓作品的動態更加豐富、優美，而將不同視角、時點的體塊組合，這種造型在自然人體是不能共存的。

## 3. 推測名作中「整體造型的設計」：動態與時點、視角的變化

推測《喝水的女孩》整體造型是由連續動作中不同時點、視角組合而成，引用的部位列表於下：

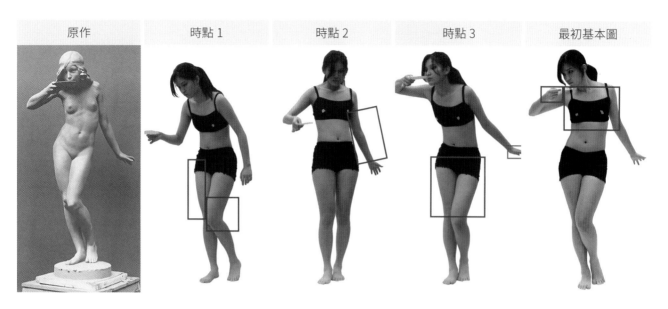

▲時點1：取水後起身時，右大腿輪廓線、左膝蓋及左小腿輪廓線與原作相符

時點2：左前臂朝向及輪廓線與原作相符

時點3：上半身右轉，手部姿態、朝向及大腿前後關係與原作相符

最初基本圖：整體上與名作造型相近的最初基本圖，右手朝向、動態以及胸腔朝向、傾斜度與原作相符

▶ 上半身與最初基本圖相較，模特兒上半身整體逆時針扭動，此時頭部朝向、右手臂傾斜度、腰腹部及大腿根部的朝向與原作相符，但右手臂透視與原作不符

▶▶ 下半身與最初基本圖相較，右小腿的輪廓線、小腿間關係、雙腳的朝向與原作相符，但左小腿和左腳之間是多重動態的組合。

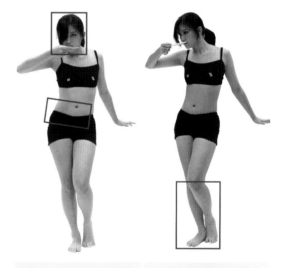

上半身與最初比對圖　　下半身與最初比對圖

## 4. 以多重時點表達作品情境

中圖的底圖為模特兒極力模仿原作姿態的最初基本圖，右欄是不同時點的片段，從中擷取與原作相似的地方，再逐一覆蓋於中圖上，最後逐漸形成與原作相似的造型，由此印證名作是由連續的動作中不同時點所組成。

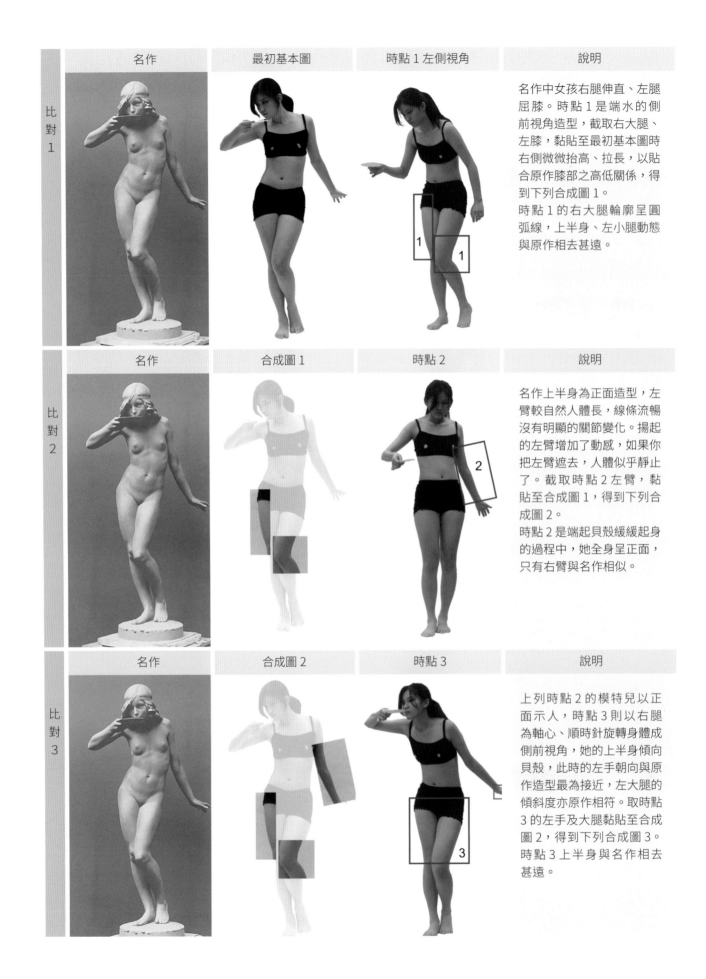

| | 名作 | 最初基本圖 | 時點 1 左側視角 | 說明 |
|---|---|---|---|---|

比對 1

名作中女孩右腿伸直、左腿屈膝。時點 1 是端水的側前視角造型，截取右大腿、左膝，黏貼至最初基本圖時右側微微抬高、拉長，以貼合原作膝部之高低關係，得到下列合成圖 1。
時點 1 的右大腿輪廓呈圓弧線，上半身、左小腿動態與原作相去甚遠。

| | 名作 | 合成圖 1 | 時點 2 | 說明 |
|---|---|---|---|---|

比對 2

名作上半身為正面造型，左臂較自然人體長，線條流暢沒有明顯的關節變化。揚起的左臂增加了動感，如果你把左臂遮去，人體似乎靜止了。截取時點 2 左臂，黏貼至合成圖 1，得到下列合成圖 2。
時點 2 是端起貝殼緩緩起身的過程中，她全身呈正面，只有右臂與名作相似。

| | 名作 | 合成圖 2 | 時點 3 | 說明 |
|---|---|---|---|---|

比對 3

上列時點 2 的模特兒以正面示人，時點 3 則以右腿為軸心、順時針旋轉身體成側前視角，她的上半身傾向貝殼，此時的左手朝向與原作造型最為接近，左大腿的傾斜度亦原作相符。取時點 3 的左手及大腿黏貼至合成圖 2，得到下列合成圖 3。
時點 3 上半身與名作相去甚遠。

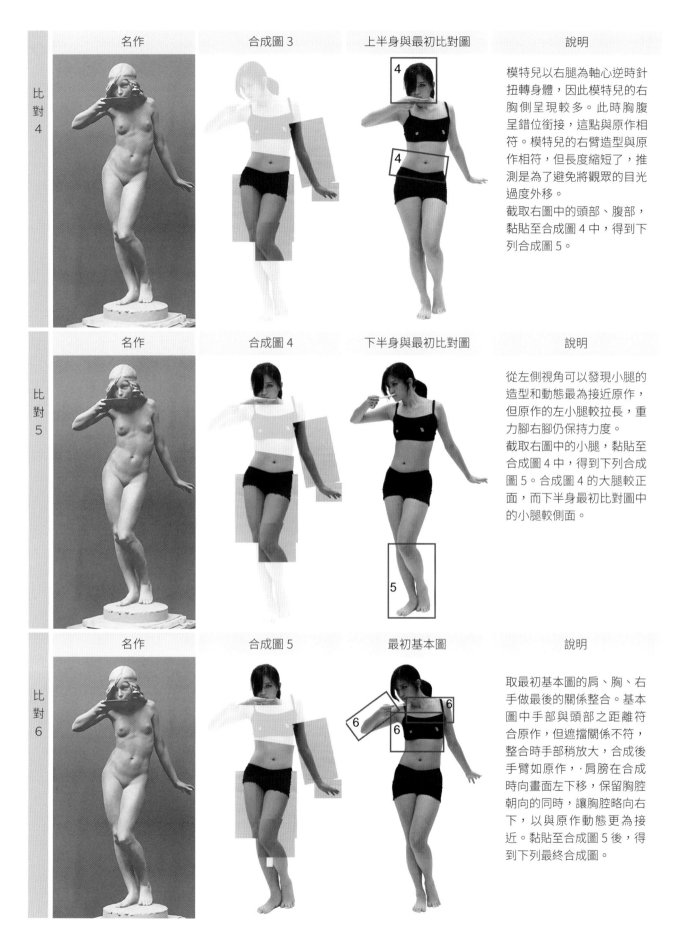

| 名作 | 合成圖 3 | 上半身與最初比對圖 | 說明 |

比對 4

模特兒以右腿為軸心逆時針扭轉身體,因此模特兒的右胸側呈現較多。此時胸腹呈錯位銜接,這點與原作相符。模特兒的右臂造型與原作相符,但長度縮短了,推測是為了避免將觀眾的目光過度外移。

截取右圖中的頭部、腹部,黏貼至合成圖 4 中,得到下列合成圖 5。

| 名作 | 合成圖 4 | 下半身與最初比對圖 | 說明 |

比對 5

從左側視角可以發現小腿的造型和動態最為接近原作,但原作的左小腿較拉長,重力腳右腳仍保持力度。

截取右圖中的小腿,黏貼至合成圖 4 中,得到下列合成圖 5。合成圖 4 的大腿較正面,而下半身最初比對圖中的小腿較側面。

| 名作 | 合成圖 5 | 最初基本圖 | 說明 |

比對 6

取最初基本圖的肩、胸、右手做最後的關係整合。基本圖中手部與頭部之距離符合原作,但遮擋關係不符,整合時手部稍放大,合成後手臂如原作,,肩膀在合成時向畫面左下移,保留胸腔朝向的同時,讓胸腔略向右下,以與原作動態更為接近。黏貼至合成圖 5 後,得到下列最終合成圖。

| 最終比對 | 名作 | 最終合成圖 | 最初基本圖 | 說明 |
|---|---|---|---|---|
| | 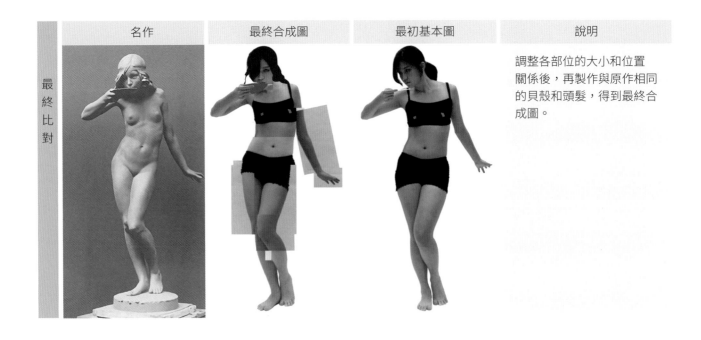 | | | 調整各部位的大小和位置關係後，再製作與原作相同的貝殼和頭髮，得到最終合成圖。 |

# 三、結語

　　經過名作、基本圖、比對圖、合成圖的多重比較，可以看到麥卡坦在造型時熟稔各個角度的自然人體造型，多處體塊或局部的扭轉變形都銜接自然，讓身體有節奏地擠壓折疊和扭轉，動勢強烈、富有律動感、結實又不失輕巧，視覺上左右兩側重量分佈均勻，在流動靈巧的姿態中又表現出整體的穩重平衡。而這種體態其實是違背自然人體結構的。結合人體造型、藝用解剖學的專業知識，可以發現選取不同時點、視角中身體局部的意義，並解析麥卡坦所使用的藝術手法。在一件靜態雕塑中依據這樣的研究方法，分辨出作品中所使用到的局部究竟來自哪一區，屬於多重時點或多重視角，進一步驗證對動作流程的預測。解析順序和情境的不同推演都會影響到同一作品的結果，所以在文末以「名作採用多重時點、視角的造型意義」統整於下表，以及「《喝水的女孩》之造型探索」，作本文之結束。

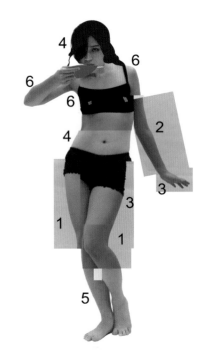

▶以下表格之比對碼請與本圖標示對照

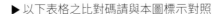

## 1. 名作採用多重時點、多重視角的造型意義

| | 多重視角的交錯 | 多重動態的延續 | 造型意義 |
|---|---|---|---|
| 比對 1/ 時點 1 左側視角 | 1. 模特兒端水起身，雙腿使力，由側前方取右大腿及左膝蓋造型。 | 加入起身時使力的大腿輪廓及屈曲的左膝蓋，並上移右大腿的造型。 | 上移右大腿後骨盆更傾斜，動態隨之增強；就結構來講，膝蓋骨與足本該是同向，左足的移位，雙足反而呈三角基座，有造型穩定作用。下半身是側前視角、上半身是正面視角，因此產生順時針扭轉的動勢；加強兩膝的高低落差，似暗示起身的動作。 |
| 比對 2/ 時點 2 | 2. 模特兒身體站直，由正前方取左臂造型。 | 向後擺動的左臂，並微向下拉長。 | 左手臂拉長、揚起，增加了雕像的動感，也增添了身體左右的和諧，同時也減緩左側的壓縮感。而左側壓縮、右側展開是強化動態的要素。 |
| 比對 3/ 時點 3 | 3. 模特兒以右腿為軸心，順時針旋轉至側前視角，此時左臂更外展，取左手及大腿造型。 | 加入改變朝向的左手，並取此時傾斜的盆骨及左右大腿的遮擋關係。 | 以側前視角的左手，結合時點 2 的正面手臂，暗示身體旋轉的連續動作。大腿則銜接時點 1 的腰腹部，以強化盆骨斜度、增強整體的動勢及律動感。 |
| 比對 4/ 上半身最初比對圖 | 4. 模特兒模仿原作上半身挺直的動態，以正面偏右視角取頭、腰腹部造型。 | 上半身挺直的模特兒頭部盡力傾向前下，此時頭部、腰腹部的朝向與原作相符。 | 頭部向右前下傾、貼向手中貝殼，此時右側頭頸肩造型緊湊、左舒展，而體右側舒展、左壓縮，左右相反交錯，同中有異、異中有同增添美感。 |
| 比對 5/ 下半身最初比對圖 | 5. 模特兒模仿原作動態，以左前方視角取小腿造型。 | 模特兒雙腳造型貼近原作，是穩定的站立姿態。 | 雙腳的站立方式呈現三角形，使得作品和台座呈現穩定關係。上半身動作幅度大而下半身至腳部相對細長，對比中增添造型豐富度。 |
| 比對 6/ 最初基本圖 | 6. 模特兒模仿原作動態的最初基本圖，取右手臂、右手、胸腔、左肩造型。 | 在最初基本圖中，模特兒意圖以口就水，因此肩膀傾斜度、胸腔朝向皆與名作有落差。取最初基本圖肩部、胸腔、右手臂，並將胸腔分為上下兩部分，左肩及上半胸腔右移。 | 上半身右側向骨盆方向壓縮，肢體上下的力量聚焦於右手臂下方負空間中心，該中心承接多個視覺連線，使得對作品的觀看流動迴旋。 |

## 2.《從貝殼裡喝水的女孩》之造型探索

　　麥卡坦的所塑造的神話角色，呈現出與人體截然不同的輕盈感，即使是魁梧的男性造型，往往也看起來輕捷靈活，作品中亦揉合了強大的張力。強烈的體塊扭轉、違背自然人體規律，在麥卡坦手中竟然恰到好處地達到平衡，這是由於自然人體不同角度的造型，被囊括於照片上作品的主角度。究竟是哪些藝術手法讓作品中女子如此優美？以下就他在《從貝殼裡喝水的女孩》的造型經營做探索。

- 為了增強動態，麥卡坦違背了自然人體的結構，修改了自然人體在這個動作中的造型。在《喝水

的女孩》下蹲取水、逐漸起身、躬身以口就水的情境中，擷取不同時點、不同視角中的造型加以組合，以呈現經過藝術加工的寫實。

- 麥卡坦在設計整體造型時，將身體局部位置進行了多個調整，調整後身體的關節點在視覺上形成多條連線（圖1），這些連線最後聚焦於特別鮮明的右手肘。觀者視線至特別突出的右手肘後，與軀體幾個部位的連線塑造出特有的結構，形成清晰、鋒利的抽象視覺感受。由上而下分析如下：

— 首先由右手肘開始，沿著手臂指向臉部，接著觀者的視線與作品的雙目對視。

— 右手肘與左肩關節的連線，再次將觀者視線上移至面右的臉部。

— 右手肘經過左乳頭的水平線猶如搭在弓上的一支箭，而左側身體則猶如施力彎曲的弓身（圖2），呈現一個拉開的狀態，極富張力，蓄勢待發。

— 右手肘、經過肚臍至左手的連線，不僅在作品中縱深動態的幅度最大，且前後貫穿腹部核心，左右兩端的點顯然在視覺上朝向兩個相反的方向施力，這條連線的特徵是肚臍位置與連線的中點幾乎重合，這樣一來左右兩邊的力臂形成視覺上的平衡。

— 右手肘、經過左膝蓋至左腳的連線，三者的朝向具遞進關係，似乎可以暗示一種螺旋上升的動向，根據造型解析，右手臂有上抬的趨勢，而左腿有用力向下踩以支撐身體起身的作用，兩者施力方向相反，此時施力的腳部著地，所塑造的力量感更紮實。

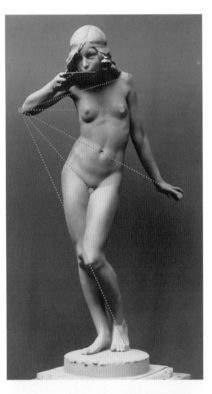

▲ 圖1 右手肘作為一個視覺聚焦點，它與身體的關節點在視覺上形成多條連線，——牽引著視線的延伸。

- 移動的頭部、肩膀、右大腿：

— 名作中的頭部向前下移，自然人體的這個姿勢是難喝到水的。麥卡坦一方面向前下移動頭部，一方面保留了好看的身體動態，一方面與整體多條弧線、動勢線、放射線銜接，他也壓縮了右側頭頸肩，以製造視線的焦點。下移的頭部，也助長了於重力的下移，讓整體造型更具動態。

- 麥卡坦掌握人體造型的特色，例如：

— 主角度的胸骨上窩與重力腳呈垂直關係，與自然人體的造型規律相同，有助於作品整體的穩定。

— 重力腳側膝關節、骨盆較高、肩膀落下，骨盆與肩膀呈相反動勢（參考前頁「名作與自然人體造型的比較」）。

— 由上半身的肩膀至骨盆、膝關節的左右對稱點連線呈放射狀

— 雙腳呈現三角形基座，使得站姿更穩定。

- 原作中從頭至腳呈反向「S」型動線，麥卡坦在身體左右兩側各安排了一道順暢弧線：

— 右側重力腳側的膝關節挺直、骨盆上推，由大轉子至右腳腳踝呈一弧線。

— 左側游離腳側膝部屈曲、骨盆下落，由腋下、順著胸廓、腹部、大腿至膝蓋外側呈一弧線。

— 這些是重力偏移時人體自然規律，但自然人體在模仿名作動作時，無法呈現如此順暢線條，因此無法造就名作般輕盈。而麥卡坦注重作品整體性而捨棄一些自然人體的細膩變化，故左右各有一道流暢的大弧線，以對立平衡增加作品的動感。

• 重力腳側軀體擠壓、游離腳側軀體舒張，兩者相互對應

— 右側重力腳側骨盆上推、肩膀落下，腰部呈現折疊壓縮狀，由於胸廓與腰腹部的朝向不同，銜接不若自然人體那樣順暢。同側的手臂是端水過程的造型，傾斜的角度是無法將貝殼送至嘴邊，但手臂這樣的傾斜度亦壓縮了右側腰部的空間。右手肘是上半身中最接近放射點的，它將身體多條連線的放射性關係強化，使得左側頭部至膝蓋的動勢造型呈扇形。（圖2）

— 左側游離腳側骨盆下落、肩膀上移，胸廓與骨盆呈現舒張狀。

左膝是左前方視角造型、左大腿是正面視角，因此左膝與左大腿、左腳三者朝向不同外。麥卡坦拉長了左小腿，並讓腿部保有屈膝後站立起身的動態感，觀眾的視線被膝部朝向所牽引向右前，而左手又將觀者視線帶向左後方，它們形成一種晃動感。膝後、腕部的轉折，加強它的相互牽引。

• 名作的整體造型中有多個扇形構圖，它增強了作品的動態與張力

— 第一個扇形是前文提到的以右手肘為力點。

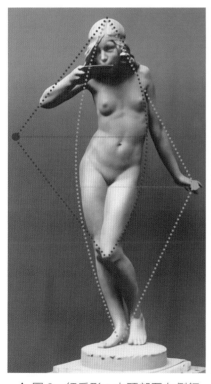 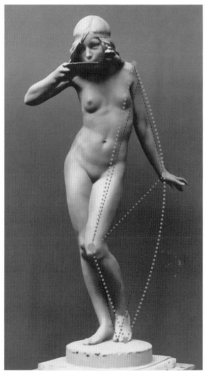

— 身體兩側各有一道明顯的圓弧線，取圓弧的中點作水平線，找出聚焦點（圖2），分別以紅、藍色標示出扇形，作品主體位置被安排在兩扇形的重疊區域，亦達到左右兩邊具有張力的平衡；兩個交錯的扇形類似於空間中的兩點透視結構線，強化了作品兩側的縱深。

▲ 圖2 - 紅扇形：由頭部至左側軀幹、大腿至膝部形成的扇型。
- 藍扇形：頭部至右側腿形成的扇型。作品主體安排在兩個扇型的交集中。

▲ 圖3 - 藍扇形：由肩膀至左足形成的扇型。
- 紅色四邊形：左肩、左腕、左足、左膝形成平行四邊形。

— 以左膝為施力點，左膝與左手腕連線為箭，所構成的扇形雖然不是典型規整的圖形（圖3），但可以強調出左膝與左手臂的動勢與方向之間的力量的拉扯，以及點與點之間亦構成了平行四邊，讓左側的身體結構具備某種張力的同時具備動感和穩定性。

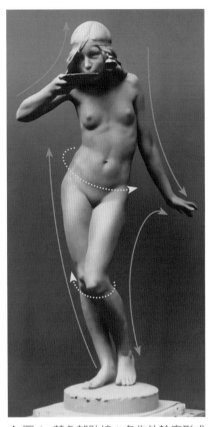

- 麥卡坦拉長了作品中的左臂，且將不同動作和視角的手臂相接，製造了流暢的輪廓。拉長的手臂加強了左右的平衡感與逐漸抬起的動感。左手的高度接近作品高度的二分之一，視線沿著手臂向上可以回到臉部，而經由手掌的方向又將視線帶回左腳。以左手為視覺集中點，頭部右側、右腿連成的弧線亦成扇形，因此身體兩側構成兩個扇形。右手肘和左手似乎成為兩個消失點，主體的空間得以延展了。

- 作品中的外輪廓，在視覺上形成一個富有節奏感的迴圈，讓觀眾的視線在移動中也能被引導至作品所製造的空間裡。（圖 4）

- 為使作品整體造型具有動態感，作品上半身的造型幅度較開闊，下半身由骨盆至腳部呈收縮狀。整件作品似於一團由地面升起的煙，裊裊旋轉上升。這種上大下小的造型增加了作品的動感、輕盈感，也為平衡張力帶來挑戰和難度。

簡而言之，麥卡坦打破了正面人體的對稱平衡，採用變化的動態，以等量異形的均衡來表現作品。他在作品中採用近似動作的形式呼應，引導觀者目光追尋近似動作的肢體由上而下、由下而上，巡視雕像全身，例如：屈曲的右臂對應到屈曲左腿、伸直的右腿對應到左臂。麥卡坦又以適度的形式變化，豐富了作品的造形，例如：正面的軀幹銜接側前視角的下半身。他以正面軀幹與觀眾直接呼應，以側前的下半身增加了作品動態。從與模特兒對照的圖片中可知喝水女孩造型俐落簡練，略去細節以強化觀看者的視覺印象。例如：雕像的腰部特別收窄、右臂肘關節的簡化。另外他將多樣變化的豐富性納入條理中，例如：右手肘作為一個視覺聚焦點（圖 1）、軀體兩側的扇型（圖 2），以適度的秩序感予人平衡、放鬆，並激起對對應位置的關注，造就了觀看時兼顧動感與平衡的趣味，使林中仙子般的纖細少女身軀帶來最大程度的彈性與張力，且具有韻律，能與園林中的花樹及大自然的韌性呼應，一同展現充滿活潑的生機。

▲ 圖 4 - 藍色輔助線：名作外輪廓形成多條富有流動感的圓弧動線，動線順暢並適時地停止銜接，富有節奏感和律動感，彷彿清脆活潑的小曲。
- 黃色輔助線：被強化的局部扭轉，增強了動感，標示的兩處是名作中最為重要和精彩的兩個部位。

# 布雪 ─《奧莫菲小姐》

撰文 / 攝影：蔡　瑜　　　　　指導 / 編修：魏道慧

## 一、前言

### 1. 藝術家介紹

● 生平

　　布雪（Francois Boucher, 1703 - 1770）年出生於巴黎。布雪出生貧寒，父親是蕾絲圖案畫家，從父親身上習得繪畫基礎，也進入畫家勒莫安 (Francois Lemoyne) 與版畫出版家卡爾斯 (Jean-Francois Cars) 當學徒。1723 年獲得學院的羅馬大獎，1728 年到義大利旅行時，得以親近自己喜歡的巴洛克大師作品。1731 年回到巴黎，他將注意力轉往大型的神話題材畫作上，很快地獲得皇室的注意，1734 年成為皇家學院院士，並受到特別保護，1765 年當上學院院長。他的畫作多為浪漫的，筆下的人物彷彿被壟罩在朦朧的光輝裡，是 18 世紀法國浮華優雅風格的代表。

　　布雪受到皇室重用，他的繪畫反映了當時的流行風尚，以至受到貴婦們的沙龍接待。路易王朝的貴婦沙龍是有名學者、政治家、詩人、音樂家、畫家等的聚會場所，由於這種關係而開始結識各方人士。他既畫歌劇院的佈景，也畫壁掛織物圖樣，不久他的才能被路易十五世的情人龐巴度夫人 ( 法語：Madame de Pompadour, 1721-1764) 所賞識，龐巴度夫人是路易王朝第一美人，而且是才女，布雪又為這位奢侈享樂的美女設計服裝及裝飾品。他深諳各種裝飾畫和插畫的製作，從為凡爾賽、楓

▲ 布雪自畫像，曾自費前往藝術聖地義大利考察學習，但卻目空一切，瞧不起文藝復興大師的藝術成就，狂稱：「米開朗基羅奇形怪狀，拉斐爾生硬刻板，卡拉瓦喬漆黑一團。」他只對 17 世紀牧歌情調的藝術感興趣。

▲ 中國園林 (Chinese garden，1742)，畫面上出現大量中國物品，人物裝束很像戲裝，與當時清朝裝束離得比較遠，但明顯顯出他對東方的興趣。

▲《龐巴度夫人》(Madame de Pompadour, 1756)，收藏於德國慕尼黑古代美術館。她是才女、路易十五的情婦、為國王的私人秘書，後來路易十五封她為龐畢度侯爵夫人。

丹白露、瑪爾利和柏爾胡等地的皇邸所做的巨型飾樣，到歌劇場上使用的鞋、扇等的道具設計等等。

- 風格

　　西方美術在十八世紀末流行的「洛可可風格」，主要是因為當時的法國國王（如：路易十五、拿破崙..等）熱愛藝術，並聘請藝術家擔任宮廷畫師，甚至是御用畫師（包括：大衛、安格爾、以及今天所介紹的布雪...等）。因此上行下效，王公貴族對這種主流派系作品更是趨之若鶩，使得整個上流社會瀰漫著一股附庸風雅而又極盡奢華的浮誇氣息。

- 藝術價值

　　西洋美術當中最擅長畫女性的應該算是「拉斐爾」、「布雪」、「雷諾瓦」三位大師，其中拉斐爾以畫「聖母」聞名，所畫的女性充滿了端莊秀麗的古典美，而布雪則以裝飾畫出了名，所畫的女性婀娜多姿、風情萬種，雷諾瓦筆下的女性則充滿了青春時尚的氣息。

## 2. 作品說明

- 創作背景

　　同一題材布雪畫過多次，有時略有變化，如《棕色宮女》。文中所解析這幅畫帶有明顯的色情意味，但處理手法很謹慎。這類畫作一般是用於裝飾訂畫者的臥室，但是，布雪在 1767 年毫無顧忌地將這幅畫拿到沙龍展出。當時的藝術評論家狄德羅（Denis Diderot）在談到類似的畫作時表示，這是一種應該被放棄去描繪的作品類型，因為它引誘人的「欲望」。

- 作品情境

　　畫中的模特是愛爾蘭鞋匠的女兒路易斯·奧莫菲 (Louise O'Murphy)，她從 14 歲起開始當布雪的模特兒，出現在畫家的各類作品中，後來亦成為路易十五世的情人。本畫創作時，布雪並未像大多數

▲《棕色宮女》(Brown Odalisque)，1745 年，53x64 公分，收藏於巴黎羅孚宮美術館。

▲ 布雪 1762-1763 設計的洛可可風格鼻煙壺（Rococo style snuff bottle）

畫家那樣讓主人翁仰臥，而是選擇俯臥姿態。畫面中是家具齊備的房間，在雜亂無章的豪華布料中，年輕女子極其滿足地俯臥在貴妃椅上。

布雪以柔和的筆法、細碎的線條塑造出黃褐色沙發與白色襯布，襯托出醒目的粉紅色裸體，讓人感覺到畫中女子有肉無骨的酥軟感，而這恰恰是洛可可風格的女人特點。

- 位置

《奧莫菲 小姐》收藏於德國慕尼黑古代美術館，它是世界上最古老的畫廊之一，收藏了大量的大師畫作。Alte（Old）Pinakothek 這個名字指的是館藏涵蓋的作品從十四世紀到十八世紀。另外的現代藝術陳列館展出現代藝術，建於 1981 年，於 2002 年展出現代藝術。

## 二、研究內容

### 1. 名作與自然人體的造型比較

布雪描繪質感出吹彈可破的女性肌膚，因此極具感官渲染力。《奧莫菲爾小姐》全身赤裸，撇著頭看向前方，似乎對某樣事物產生興趣，她的視線將空間帶往畫作之外，挑起觀眾豐富的想像。本研究先以模特兒模仿名作動態、拍攝最接近角度的最初基本圖，以作為研究名作與自然人體造型差異的開始。拍攝中發現名作的上半身和下半身是不同動作、不同視角中的造型，於是從中演練奧莫菲爾小姐俯臥在貴妃椅上挪動身體的流程，再反覆推敲出與名作相符之處，研究布雪的藝術手法，研究他如何表現畫中女子的慵懶放鬆姿態，如何安排畫面構圖。

▲《奧莫菲小姐》(Louise O'Murphy, 1752)，59x73 公分，收藏於德國慕尼黑古代美術館。

▲《奧莫菲小姐》上身之主要造型，它是莫菲爾小姐臥躺在貴妃椅上挪動身體流程中的時點之 2 造型。

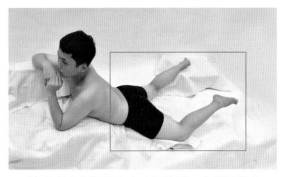

▲《奧莫菲小姐》下身之主要造型，它是時點之 1a 造型。

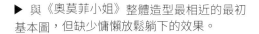

▶ 與《奧莫菲小姐》整體造型最相近的最初基本圖，但缺少慵懶放鬆躺下的效果。

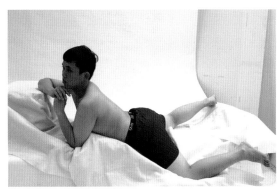

## 2. 推測名作中的「整體造型的設計」：動態的模擬與時點的變化

　　布雪以向前趴躺、撐起胸膛的姿態來詮釋這位豐潤豔麗的情人，透過模特兒的模仿，做出最近似的動態流程後，再逐一推敲，發現上半身是撐起往前探頭的造型，下半身則是往沙發施力趴下的造型，而整體上最接近《奧莫菲小姐》動作與視角的是最初基本圖，但是，全部都缺少慵懶放鬆躺下的效果。

　　由於最初基本圖中頭部、上半身和下半身的視角差異，因此再模擬情境後推測《奧莫菲小姐》向前爬上貴妃椅、趴下就位的動作如下：

- 上2：爬上貴妃椅時，利用前伸的左肘撐軀幹，以維持平衡。
- 上4：再由右臂往上靠近椅背，做為挺起胸膛的施力點。
- 下：左臂內收頭部看向前方。

　　以平視來看，無法看到自然人體右側的上背部，而《奧莫菲小姐》的雙臂更是違反自然人體結構的造型，或者也可以說，頭頂與手臂幾乎是以前上方視角呈現的造型。（下圖）

▲ 推測《奧莫菲小姐》趴臥的流程，可以觀察模特兒由右到左逐漸定位後，再往前探索的動作。

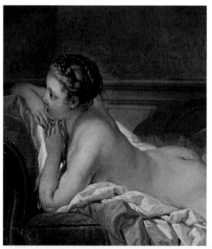 

▲ 以平視來看是無法看到自然人體右側的上背部，另外《奧莫菲小姐》的雙臂更是違反自然人體結構的造型，自然人體在肘關節屈曲時僅能有60度的夾角，除非它是前上方視角呈現的造型。

## 3. 推測名作中「整體造型設計」—動態與時點、視角的變化

推測《奧莫菲小姐》的整體造型設計是由連續動作中的不同時點與不同視角組合而成，所引用的造型部位列表於下：

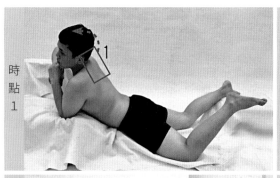

時點 1

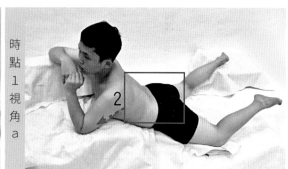

時點 1 視角 a

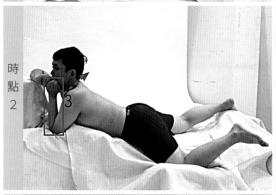

時點 2

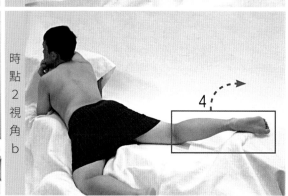

時點 2 視角 b

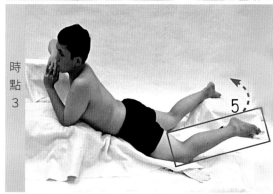

時點 3

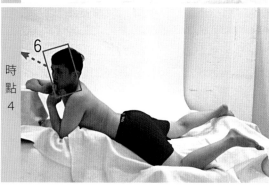

時點 4

◀ ▲ 推測紅框為《奧莫菲小姐》造型之取景，虛線是動向示意，字母 ab 為不同視角的標示，無字母為不同時點之動態變化。

· 時點 1 是右肩上提時的造型
· 時點 1a 是 時點 1 之俯視角，腰部、臀部下壓的造型
· 時點 2 是左手拉近臉部的造型
· 時點 2b 是時點 2 轉至後方視角，此時取右小腿朝外
· 時點 3 是側面較俯視角，左腳跟內貼的造型
· 時點 4 是頭轉過來，是臉部五官清晰的視角

## 4. 以多重動態、多重視角表達作品情境

　　中圖的底圖為模特兒極力模仿《奧莫菲小姐》姿態的最初基本圖，右欄是不同時點或不同視角的片段，從右欄擷取與名作相似處，再逐一覆蓋在中圖最初基本圖上，最後逐漸形成與原作相近的造型，由此印證名作是由連續動作中不同時點、視角組成的造型。

| 名作 | 最初基本圖 | 時點 1 |
|---|---|---|

比對
1

 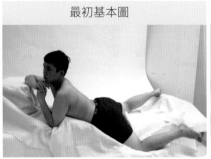 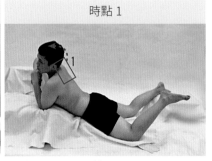

中圖最初基本圖的上半身往貴妃椅扶手靠過去時，藉由左手撐起胸膛，再順勢提起右臂往左移。
擷取時點 1 左手撐起的上背部貼至最初基本圖上，形成下列組合圖 1，
組合後上背部較飽滿，與頭顱弧度較成一體。
但時點 1 是側後視角挪動身體中的姿勢，此時軀幹斜度較大、肩線呈逆時計轉，與名作相去甚遠。

| 名作 | 組合圖 1 | 時點 1 視角 a |
|---|---|---|

比對
2

  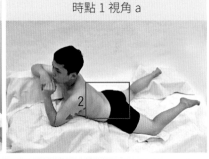

右圖是時點 1 側前上方的俯視角造型，擷取其下背部貼至組合圖 1，形成下列組合圖 2。
組合後女子趴下、身體放鬆、塌陷的效果增強。
但時點 1 視角 a 中五官不明，失去名作中女主角眼睛望向畫外、不知她在看什麼的想像空間。

| 名作 | 組合圖 2 | 時點 2 |
|---|---|---|

比對
3

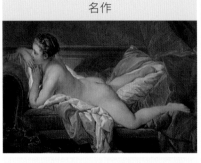  

右圖時點 2 是低視角側前角度的造型，擷取時點 2 的左前臂貼至組合圖 2 上，形成下列組合圖 3。
推測藝術家以側面的上臂搭配向內上斜的前臂，目的是藉前臂斜度將觀眾視線引至臉部，以臉部為焦點。
時點 2 的左前臂與名作相近時，圖中模特兒與名作中的頭頸肩造型部相去甚遠，
無法如名作般雙臂與肩膀將頭部圈繞其中，因此模特兒無法增加觀眾對女子臉部的注目。

| 比對4 | 名作 | 組合圖 3 | 時點 2 視角 b |
|---|---|---|---|
| |  | |  |

右圖是時點 2 的後面視角造型，擷取其右小腿貼至組合圖 3 上，形成下列組合圖 4。
在模擬原作的過程中，發現自然人體在雙腿張開時，腳底是向外的，如時點 1、2、3，
而原作腳底是向內的，因此從後方俯視的角度來擷取造形。

| 比對5 | 名作 | 組合圖 4 | 時點 3 |
|---|---|---|---|
| |  | |  |

右圖時點 3 是側面較後視角造型，身體趴下時腿部自然放鬆、屈曲，擷取時點 3 左小腿造
型貼至組合圖 4 上，形成下列組合圖 5。
時點 3 視角較低，降低視角後，雙腿開度較小，但是，膝部屈度較大，與名作較相符。

| 比對6 | 名作 | 組合圖 5 | 時點 4 |
|---|---|---|---|
| | 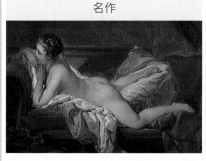 | 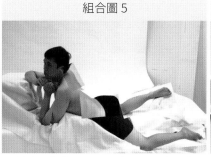 | 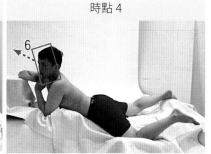 |

右圖時點 4 是胸挺起往前，五官較清楚，如此取景，推測藝術家想製造女主角往畫前看的空間延伸。
時點 4 為了呈現清晰的五官而將視角降低，此時的頭部向上突出，
無法如名作般與肩膀、軀幹氣勢貫穿、渾然一體。

| | 名作 | 最終組合圖 | 最初基本圖 |
|---|---|---|---|
| 最終比對 | 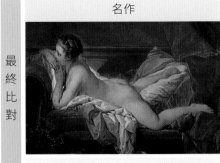 | 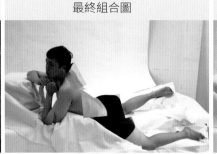 | 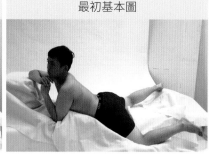 |

上半身往貴妃椅扶手靠過去時，藉由左手撐起胸膛並順勢提起右臂往左上去。
一邊擷取上背體塊以增加向前上移的動感，
一邊營造上半身向下的放射線。

# 三、結語

從作品、最初基本圖、組合圖三者的比較中，最初基本圖雖然是自然的體態，但是，姿勢看起來是凝固、單薄的。經由以上的體塊組合後，與原作體態較相似，更具強烈的形式美。本研究從人體造型、藝用解剖學的角度切入，以解析作品中使用的藝術手法。在研究中發現「在人物造型中加入自然的變形」這種手法來自於多重視角和多重動態的組合，而哪一是多重視角？哪一是多重動態？在布雪高超的技藝中將它們融合得渾然一體。文末以「名作採用多重時點、視角的造型意義」統整於下表，以及「《奧莫菲小姐》之構圖探索」，作本文之結束。

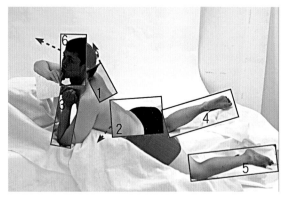

▲ 以下表格之比對，請與上圖標碼對照

## 1. 名作採用多重時點、多重視角所達到的造型意義

| | 多重時點的延續 | 多重視角的交錯 | 造型意義 |
|---|---|---|---|
| 比對 1/ 時點 1 | 右邊肩膀上提以銜接右臂 | 由側後取上背部造型 | 增加右肩上舉、手臂前伸、上半身向畫面左邊移的動感 |
| 比對 2/ 時點 1 俯視角 | 由畫面右上漸漸往下趴往沙發上 | 由側前上方取腰部和臀部的造型 | 藉由俯視角來增強女子慵懶、腰部下陷的放鬆情境 |
| 比對 3/ 時點 2 | 由前靠的手肘漸漸拉回胸廓並順勢撐起頭部 | 由低視角側前角度取左前臂造型 | 增強向上的動態，並和右手共同形成指向臉部的視覺動向 |
| 比對 4/ 時點 2 後面視角 | 趴下時漸漸往外攤翻的小腿 | 由後面意見角取右腿造型 | 將自然人體腳底向後的造型改變為腳底向內，使觀者視線不致被引向畫面之外 |
| 比對 5/ 時點 3 | 趴下時右腳自然屈曲 | 左腿側面的造型 | 足部伸直時與小腿合成一線，左右腿斜向右上，與斜向左上的上身取得平衡 |

| 比對 6/<br>時點 4 | 以側面的頭部加強她的前視　頭部俯視造型 | 頭部俯視造型，搭配身體放鬆下陷，以增<br>強女子趴臥的氣氛 |

經由分析後得到最終比對的結果：《奧莫菲爾小姐》的下半身是往椅座方向趴下施力，而上半身則是撐起往前探頭的造型，搭配了俯視角度的和手臂或腰部上移拉長的組合。藝術家利用這種多重視角、多重動態的應用使得造型更具張力、戲劇性更強。時點和視角的變化詮釋非完全現實的主觀感受，比對中兩手、雙足和臀後側變化明顯，搭配完形心理學來引導畫面的凝聚感、重量感，最後聚焦到臉部並再隨著視線走出畫框。

## 2.《奧莫菲小姐》之構圖探索

布雪是一位相當多產的畫家，平生創作超過千幅油畫、二百多幅版畫和數以萬計的素描。畫面充滿了感性的筆調，以及情感上的歡愉，但是，處理手法謹慎，以下就他在《奧莫菲小姐》的構圖經營做探索。

- 為了畫面的引人入勝，布雪把實際人體的造型丟開，他修改了這個姿態、這個視角自然結構的造型。在《奧莫菲小姐》向前趴臥的情境中，擷取不同時點、不同視角中的體塊加以組合，以呈現經過藝術加工的寫實。

- 畫面的主體是白皙粉嫩的女子裸體，它是整幅畫的中心，其它部分皆是次要的，因此布雪將畫面四個角的明度、彩度降低，除了左下角、右下方之外。布雪在左下角畫上彩度低的暗紅色矮凳，以與女子上斜的身軀制衡，如果你將暗紅色遮掉，定可感覺到女體往上浮起，右邊貴妃椅下方的地毯有相同的作用，它牽制了小腿的上飄。

- 為了形象的和諧，布雪把右腿下面墊枕的下半部比上半部明度高，高明度的墊枕與斜向右上的小腿共同制衡了向左上斜的女體；左上斜的女體體塊較大，但明度較低，墊枕與右腿體塊小，雖然有大小差異，但較鮮明，因此得到平衡效果。

- 畫中女子趴在貴妃椅上，身體下面象牙色、珊瑚紅的錦緞合成三角形，此三角形具沉錨效應，布雪以它穩住並牢牢地承托起女子。繁雜褶紋的錦緞與光滑細膩的人體形成強烈對比，兩者相互依存，增加了畫面的豐富度。

- 畫面中的四個三角形，由下而上以逐漸降低的明度、彩度、紋路，布雪以相似形狀的三角形制衡了女體下沈的下半身。首先，我們的目光

▶ 布雪藉由肢體與左右對稱點連接線，形成的向上放射線，將軀體向上牽引，以減弱下墜感。女子左右手的屈度幾乎以對稱的方式指向頭部，雙臂與肩膀，而將頭部圈繞其中，以增加觀眾對女子臉部的注目，女子眼睛望向畫外的遠方，更增添了觀眾的想像空間。

落在最醒目的三角形錦緞，其次移至右腿與下方的三角形、右腿上的三角形、右足外的三角形；目光由亮而暗、由下而上，似在將下斜的軀體上提，如果你將第三個三角形遮掉，定可體會它的作用。

- 布雪在畫面中安排了兩組水平線，一組在貴妃椅椅座上、一組在牆面，水平線具平靜、安定也具撐起效果，貴妃椅椅座支撐起女子，牆面上的水平線形同「矯正線」，它安定了畫面，如果你將它遮掉，定可看到女體下沉。

- 布雪將畫面中女子的肢體與對稱點連接線安排成向深度空間聚焦的放射線，以避免女子軀體向下滑落；左右前臂、左右上臂皆連成三角，既支撐頭部，亦將觀者視線引導至女子臉部，布雪藉此增加觀眾對女子臉部的注目，女子眼睛望向畫外的遠方，不知她在看什麼？想什麼？以此更增添了觀眾的想像空間。

雖然在狄德羅 (Denis Diderot, 1713-1784) 這一重視道德的評論家眼中，這種引誘人的「欲望」的畫作主題，是一種應放棄的繪畫的作品。但是回到作品本身的藝術構思而言，布雪以高超的構圖和色彩表現形塑有血有肉的人體，極富理想美和感官刺激。畫中裸女豐潤豔麗而富有彈性的肌膚被描繪如真，布幔被揉皺形成繁雜褶紋的環境與光滑細膩且單純的人體形成對比襯托，人體的色彩變化精妙。描繪閨房隱秘環境裡的裸女是布雪的天才，這種介於幻想與真實之間的繪畫才能，布雪不愧是一位色彩大師了。

▲《黛安娜出浴圖》（Diane sortant du bain,1742），收藏於羅浮宮。

# 布格羅 —《海浪》

撰文／攝影：張亞筠　　　　指導／編修：魏道慧

## 一、前言

　　威廉・阿道夫・布格羅（William Adolphe Bouguereau, 1825-1905）出生於法國西部的拉羅歇爾（La Rochelle），20歲前即進入法國美術學院（École des Beaux-Arts）就讀，在獲得「羅馬大獎」時，布格羅前往義大利遊歷了很多城市，模擬古代及文藝復興時期藝術家的作品。

　　布格羅作品追求唯美主義，也有近似於照片質地的寫實繪畫，這些完美的風格吸引了大批藝術追隨者及贊助人。布格羅一生獲得多種殊榮，在世時就在法國和美國享有高度的名聲，他的作品在當時即以超高價獲得世人的青睞。

▲ 布格羅自畫像 (1886)

　　從1860年布格羅開始在朱利安美術學院授課，在那裡他將繪畫技巧和心得分享給來自世界各地的藝術學生，包括女畫家在內。在他幾十年的教學生涯裡他指導了數百甚至上千名學生，許多人在他們的國家成為知名的畫家，延續布格羅的畫風。

　　布格羅以傳統的方式來完成一幅畫，包括了利用鉛筆素描作為先前草稿，再利用油畫作為第一步的初稿，他的畫作在視覺上具備讓人滿足的理想美，同時也精確地描繪出人體。布格羅在描繪皮膚、手臂、以及腳的部分尤其受到尊崇。

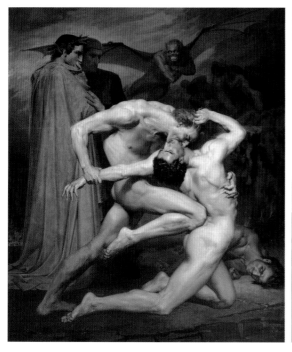

◀《但丁和維吉爾》（Dante and Virgil, 281 × 225cm, 1850年），現存巴黎奧賽博物館

▶《暮色心境》（Evening Mood, 207.5 x 108 cm, 1882年），現藏於哈瓦那的古巴國家美術館

# 二、研究內容

## 1. 名作與自然人體的造型比較

　　《海浪》是布格羅 1896 年提交給沙龍的作品，作品主題源自《維納斯的誕生》的古典文本，他常引用這個題材，例如《維納斯的誕生》(1879)。布格羅是希臘羅馬雕塑的崇拜者，《海浪》中人物的姿勢源自古典作品中的河神描寫。《海浪》作品布格羅描繪了一個赤身裸體的女人坐在沙灘上，女人目光轉向觀者，臉上帶著淡淡的笑意，在她身後，我們看到了即將到達岸邊的海浪。

　　為了找出名作中女體與自然人體的差異，在解析之初，請模特兒模仿原作姿態，從最接近的視角拍攝，以做為名作與自然人比對的最初基本圖。從名作與最初基本圖的差異中，再去推測她坐在沙灘上的流程，此時發現名作的上半身與下半身是由不同時點、視角旳動作。本文將與模特兒、自然人體與原作對照，從造型差異來推測布格羅人體造型的設計。首先，從比對中發現：

- 頭、軀幹與下肢幾乎呈和緩的「N」型動線，布格羅將軀體拉長後造型更加柔和優美。

- 原作落地的雙手水平高度接近，臀與雙足也幾近同一水平上，使整體造型看起來更加穩定。

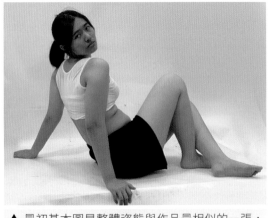

▲ 最初基本圖是整體姿態與作品最相似的一張，從圖中可看出自然人體顯得十分僵硬且尷尬，無法如名作般流暢、優美。

▲ 《海浪》（The Wave, 1896 年 )，私人收藏

▲ 此圖的上半身與名作更相似，視角略低、較偏左。　▲ 此圖的下半身與名作更相似，視角較右。

▲《海浪》是以奧迪爾·查彭蒂埃
（Odile Charpentier）為模特兒，造
型、皮膚和肌肉的紋理處理皆屬現實
主義，甚至模特兒的年齡也看得出來。

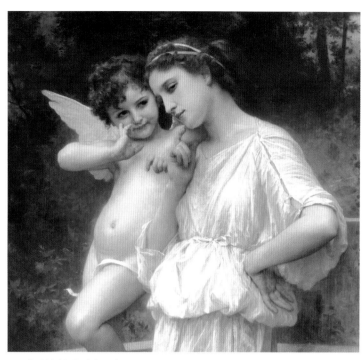

▲《愛情的秘密》（Secrets of lover, 130 x 91,5 cm, 1896 年 , 私人
收藏）也是以奧迪爾·查彭蒂埃為模特兒。

## 2. 推測名作中「整體造型的設計」：動態的模擬

　　從最初基本圖與名作的差異中，來發掘藝術家藏在名作中的藝術手法，是本文研究的目的。畫中
情境推測：女子躺在沙灘上，為了回應境外人的呼喚而起身回眸。透過模特兒動態模擬，再從中找
出與名作造型相同處，試圖還原名作中隱藏著的連續動作。以下推測畫中女子先是平躺，聞聲後抬
起右腳、逐漸撐起上半身，兩手下壓後坐著、轉頭面向來者。

▶▼ 以原作造型推測的連
續動作情節

## 3. 推測名作中「整體造型的設計」：動態與時點、視角的變化

　　推測畫中女子的整體造型設計是由連續動作中的不同時點與不同視角組合而成，以下是按照連續動態的時間軸順序排列，所引用的體塊框列於下：

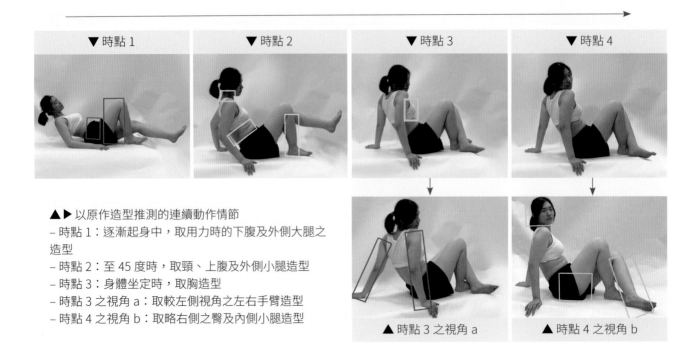

▲▶ 以原作造型推測的連續動作情節

– 時點 1：逐漸起身中，取用力時的下腹及外側大腿之造型

– 時點 2：至 45 度時，取頸、上腹及外側小腿造型

– 時點 3：身體坐定時，取胸造型

– 時點 3 之視角 a：取較左側視角之左右手臂造型

– 時點 4 之視角 b：取略右側之臀及內側小腿造型

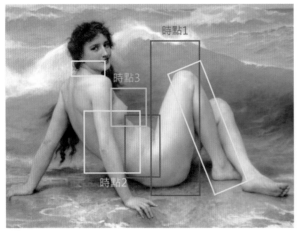

▲ 連續動作中取不同時點中的體塊造型

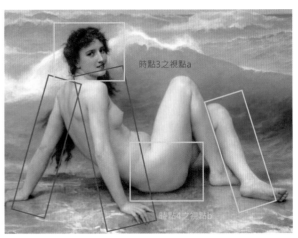

▲ 連續動作中取不同視角中的體塊，紅框為較左視角、黃框為略右視角之造型。

## 4. 以多重視角、多重動態的安排以表達作品的情境

本以為這件作品是平視、定點視角的連續動作取之造型，但過程中才發現作品包含了另外兩個視角，分別是左視角以及右視角。至於布格羅的這一切安排，將在後文加以推測。

下列中圖的底圖為模特兒模仿名作姿態的最初基本圖，右欄是情境流程中的不同時點或視角之圖片，從右圖擷取與名作相似之處，再逐一覆蓋在中圖最初基本圖上，最後逐漸形成與原作相似的造型，由此印證名作是由連續動作中不同時點、不同視角組成的造型。

| 原作 | 最初基本圖 | 時點 1 |
|---|---|---|

比對1

 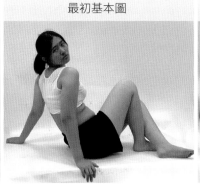 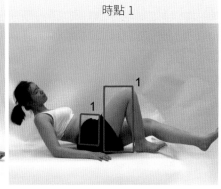

時點 1- 下腹部、右大腿
名作中斜坐的女子下腹隆起，因此推測下腹部為起身中、腹部使力時的狀況。
畫中女子右大腿接近垂直狀，但自然人體呈坐姿、臀部與腳底著地時，大腿無法如此高起。
因此取時點 1 腹部及大腿之形，在最初基本圖中移至與名作相同斜度後，黏貼後得到下列組合圖 1。

| 原作 | 組合圖 1 | 時點 2 |
|---|---|---|

比對2

 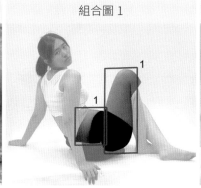 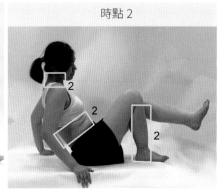

時點 2- 頸部、上腹部、右小腿
最初基本圖中模特兒頸部完全被擋到，推測布格羅採時點 2 的全側面頸部以及上腹部，以與名作相似之斜度黏貼至於組合圖 1，以製造逐漸起身的效果。
時點 2 著地之右腳的造型與名作相似，以與名作相似之斜度黏貼至於組合圖 1 後，得到下列組合圖 2。

| | 原作 | 組合圖 2 | 時點 3 |
|---|---|---|---|
| 比<br>對<br>3 |  | 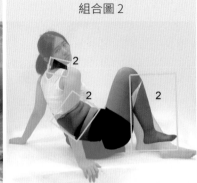 | 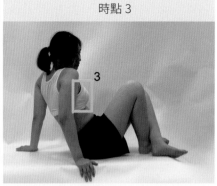 |

時點 3- 乳房
最初基本圖中展現很大範圍的背部時，乳房大部分被遮蔽，但乳房是女性重要的特徵，
推測布格羅因此採較側面的乳房造型，以與下方的腹部銜接。

| | 原作 | 組合圖 3 | 時點 3 之視角 a |
|---|---|---|---|
| 比<br>對<br>4 | 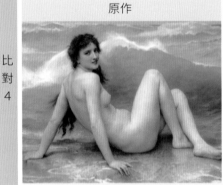 | 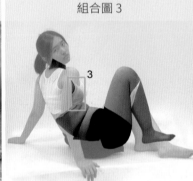 | 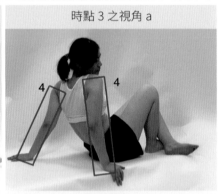 |

時點 3 之視角 a- 左右手臂
最初基本圖的視角，因透視而左臂縮小、兩手掌的水平高度差距很大，形成一種不穩定感。
因此名作中的雙臂是以較左移、較低的視角，一方面拉近雙手高度差距，一方面加大內側肩膀的斜度，達到
整體畫面的穩定、和諧。

| | 原作 | 組合圖 4 | 時點 4 之視角 b |
|---|---|---|---|
| 比<br>對<br>5 | 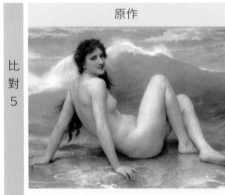 | 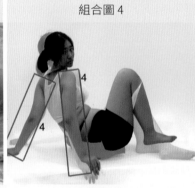 | 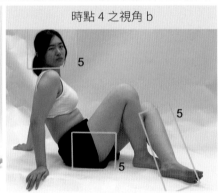 |

時點 4 之視角 b- 頭部、臀部、左小腿
最初基本圖中，模特兒的下肢是是斜向深度空間，此時自然人體的左小腿無法像名作般舒適的伸出來。
以時點 4 之視角 b、較右視角的頭部、臀部、左小腿造型，黏貼至組合圖 4，得到最終組合圖。

| | 原作 | 最終組合圖 | 最初基本圖 |
|---|---|---|---|
| 最終比對 | 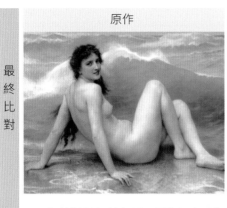 | 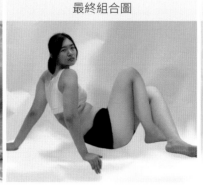 | 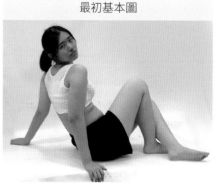 |

相較於最初基本圖，最終組合圖與名作相似多了，
然而由於是不同體塊的合成，終究不如名作般流暢、優美、穩定。

# 三、結語

　　從作品、基本圖以及組合圖三者的比較中，我們可以發現雖然最初基本圖才是自然人的體態，但她的姿勢造型遠不如組合圖及作品般有著完美的曲線。布格羅以流動的曲線、起伏的節奏、細膩而多情的筆觸描繪了女子的姿色。

　　本研究從人體造型、藝用解剖學的角度切入，以解析作品中的藝術手法。經由分析後得到的結果，了解到藝術家結合多種不同的視角與動態，讓觀者更能感受到作品中所展現的美感，並更增添作品給觀者渲染力。文末以：1. 名作採用多重時點、多重視角的造型意義統整於下表。2.《海浪》之造構圖索做本文之結束。

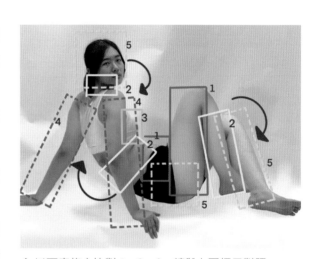

▲ 以下表格之比對 1、2、3... 請與上圖標示對照

## 1. 名作採用多重時點、多重視角的造型意義

| | 多重時點的延續 | 多重視角的交錯 | 造型意義 |
|---|---|---|---|
| 比對 1/ 時點 1 | 躺著漸起身時，下腹因用力而呈隆起狀；右大腿後收 | 以平視角取造型 | 隆起的下腹以銜接後收的右大腿 |
| 比對 2/ 時點 2 | 軀幹再上起，上腹部收縮，右腳著地，雙臂向後逐漸撐向地面 | 以平視角取造型 | 加強側面的頸部以修飾比例，以上腹部助長人物起身，右小腿以傾斜的動勢平貼地面 |
| 比對 3/ 時點 3 | 雙臂伸直撐住身體，左腿與右腿交叉伸於前方 | 以平視角取造型 | 基本圖乳房被身體遮住，因此取時點 3 的側面胸部以突顯女性特點 |

| 比對 4/<br>時點 3 之<br>視角 a | 雙臂大展的視角 | 以時點 3 的左視角取造型 | 雙臂展開更加平穩的支撐身體 |
|---|---|---|---|
| 比對 5/<br>時點 4 之<br>視角 b | 頭部、左小腿完全展現 | 以時點 4 的右視角取頭部、臀部、前伸的左小腿造型 | 全身看起來更為修長、流暢 |

## 2.《海浪》之構圖探索

- 從《海浪》中可以知道，布格羅描繪了一位斜坐岩石上的女子，女子直視觀眾，似乎是聽到呼喚聲而展現精緻的笑容。她那棕色捲髮襯托出臉龐、肩膀、背、手臂的線條。雙臂後伸、支撐自己，屈曲的雙腿優雅地交叉、雙足輕鬆地落於岩石上。

- 遠端水平線之上的藍天略帶紫，給人一種溫暖的感覺。水平線之下去的海洋呈現出美麗的藍色、綠色和白色，女子身後的巨浪幾乎衝撞而來，巨浪的最高點落在臉龐的前方，白色的浪花幾乎以平行的方式斜向右上、斜向左下。向右上斜的三道浪花，似乎在把觀眾看向臉龐的目光往右帶，右下斜的二道浪花，則是對女子軀體的關照。水花在岩石周圍形成包向女子的圓弧，主角被安排在浪花與圓弧之間。

- 名作中女子與整體造型最相似的最初基本圖，差異比較：

— 畫中女子的頭部被縮小、軀幹及四肢拉長，身形顯得修長優美。

— 畫中女子後伸的左手與最前面的左腳，布格羅將她幾乎安排成水平關係，以穩定造型。兩者在最初基本圖則是斜線關係，斜線向深度空間延展，它失去穩定感。

— 畫中女子雙臂長度接近，以對稱的角度向兩側展開，因此穩固地支撐著身體。由於透視關係，最初基本圖中兩手長短差異很大，失去穩固支撐感。

— 畫中女子軀幹動線呈弧線，是逐漸起身、行進中的表示。最初基本圖中軀幹呈直線，是僵硬的姿勢。

— 女子外側的大腿與小腿對稱的展開，如山型般穩固地牽制住後傾的身軀；前面的小腿又以相似的斜度增加向前制約的力道。最初基本圖的下肢較短，下半身向深度空間延伸，動勢豐富，對軀幹不產生制約的力量，軀幹顯得僵硬而沈重。

— 畫中女子側轉的頭部是全側面的造型（參考時點 4 之視角 b），臀部、左小腿也是側面

▲ 布格羅將她安排成水平關係，以穩定造型。圖中同色的示意線幾乎相互平行。

造型，而背部卻是側後，推測布格羅採側後較大的背部以加深空間的深度，以擺脫前方軀體的平面化，同時在錯覺上也製造了轉身的感受。最初基本圖中雖展現了同樣的背部範圍，但前方軀體因透視而向深度空間發展，此時下肢縮短，顯得較窘促。

— 推測布格羅一直在避免紛亂的畫面，以避免降低構圖上對女子的關注。例如：全身的主軸從頭至腳呈變型的「S」，不但右小腿與右臂動勢、左小腿與軀幹後輪廓幾乎平行，左右手臂幾乎對稱，因此畫面錯落有致、有條不紊。反觀實際攝影的最初基本圖，肢體錯綜複雜，干擾對主體的注意，觀者的目光僅能做跳躍式的觀看，無法像對名作般由頭向下做全身的巡禮。

約翰伯格 (John Berger) 在《觀看的方式》 (Ways of Seeing) 一書中提到，十九世紀學院派藝術有一種奉承男性的現象，有意識地讓裸體者成為被觀看的物品，畫中人物對畫前觀眾當作自己的愛人來展開挑逗。透過藝用解剖學去分析作品中人體造型，能發現情境中不同時點、不同視角的組合。進一步推測藝術家對人體整體造型的規劃與動機，以及整個畫面的構圖安排，從中琢磨他在繪製作品時的思維，進而發現畫家可能在最大程度上透過嫵媚的眼神、充滿彈力的肩背、放鬆的雙手以及略為壓抑的下肢，傳達出畫中佳人的狀態：她處於一種放鬆、舒適又略帶羞澀的情緒裡，隨著洶湧浪花營造強烈的官能氣氛，這是他在一連串精心設計所得的結果。若沒有親身研究是很難了解箇中奧秘的，在跟著前人作品學習的同時，更當思考如何將學到的知識運用在自己往後的創作中。

▲ 女子軀幹動線呈弧線，是逐漸起身、行進中的表示。如山型的下肢穩固地牽制住後傾的身軀。

▲ 整體與書中女子造型最相似的最初基本圖中，軀幹呈直線，是僵硬僵硬的姿勢，肢體往深度空間發展，觀看者視線無法與聚焦於女子本體．。

# 巴托里尼 ——《寧芙與蝎子》

撰文／攝影：陳靜薰　　　　指導／編修：魏道慧

## 一、前言

▲ 洛倫佐‧巴爾托里尼的肖像，安格爾 (Jean Auguste Dominique Ingres) 繪於 1806 年，布面油畫

洛倫佐‧巴托里尼（Lorenzo Bartolini, 1777-1850）生於義大利普拉托省的薩尼亞諾，他的一生製作了大量的大理石雕像，是義大利新古典時期繼安東尼奧‧卡諾瓦（Antonio Canova, 1757-1822）之後最重要的雕刻家。巴托里尼 12 歲入佛羅倫斯美術學院，但很快回到故鄉，並於雕塑家的工作室接受雪花石膏模型製作的訓練。

他為了擺脫只是工匠的命運，1797 年前往法國巴黎深造，他經常前往雅克 - 路易‧大衛（Jacques-Louis David, 1748-1825）及弗朗索瓦 - 弗雷德里克‧萊莫（Frédéric Francois Chopin, 1810-1849）的工作室學習雕塑，並與讓‧巴蒂斯特弗雷德里克‧德馬雷 ( Jean-Baptiste Frédéric Desmarais, 1756-1813) 學習繪畫。1803 年巴托里尼以描繪希臘神話《克琉比斯和比同》（Cleobis and Biton）的浮雕，贏得了羅馬學院二等獎後，展開了他的事業，

▲ 《相信上帝》（Trust in God），1833 年，大理石

▲ 《艾莉沙‧波拿巴的紀念碑》(Monument to Elisa Bonaparte Baciocchi, 1808)，大理石，228x136x119cm，佛羅倫斯美術學院美術館。

其中最大的贊助者是拿破崙。1807 年受到皇帝
的妹妹艾莉莎·波拿巴的推薦，成為卡拉拉學
院的院長。1815 年拿破崙倒台後，巴托里尼到
佛羅倫薩定居，雖因過去的政治取向被人厭惡，
但是，他的藝術天份卻讓人不得不忽視他的過
去。1839 年他成為佛羅倫薩學院的雕塑教授，
他在佛羅倫薩製作許多優秀的雕像直至過世。
如：《相信上帝》（Trust in God）、《德米多
夫桌子》（The Demidoff Table）等等。

巴托里尼初期作品有著新古典主義的風格，
但能跳出僵化的學究氛圍，他敏銳、虔誠的表
達內心情感，使得作品的風格轉變為浪漫主義。
他也從佛羅倫薩文藝復興時期的雕塑作品中得
到了新的靈感，最終形成了自己的獨特的風格。

《寧芙與蝎子》(Nymph with a scorpion) 是巴
托里尼的晚期大理石雕像， 1845 年在巴黎沙龍
展出時，獲得了極大的成功。現在世界各地的
博物館都可見到複製品，由此可見受歡迎程度。
現存的大理石雕像至少兩件，一件位於巴黎的
羅浮宮博物館，另一件在聖彼得堡的冬宮博物
館。一件保存在佛羅倫薩學院的畫廊中的石膏
模型，是沙皇尼古拉斯一世於 1845 年底參觀了
巴托里尼的工作室時委託製作的，但在他去世
後由巴托里尼最優秀的學生之一喬瓦尼·杜普
雷 (Giovanni Dupre,1817-1882) 完成。

▲ 一對紳士和女士的半身肖像，白色大理石，約 1840 年，
57 厘米。

▲《德米多夫桌子》（The Demidoff Table,1845），1845 年，
大都會藝術博物館。

# 二、研究內容

## 1. 名作與自然人體的造型比較

　　「寧芙」是希臘神話中次要的女神，也翻譯成精靈、仙女，出沒於山林、泉水、大海等地。一般以美麗少女的形象呈現，喜歡歌舞，它們不會衰老或生病，但會死去。寧芙優雅地側坐、雙腿疊放在平台上，胸部至頭部向左傾，左手捉著腳掌，頸部伸展、頭部俯視腳上的傷口，而支撐的右手卻是放鬆屈曲的，動態緊張而迂緩。本文以畫冊中最常見的角度為研究，也是造型最簡潔、動態最為優美、軀體呈現最為完整的角度。

　　為了找出名作與自然人體的差異，在解析之初先請模特兒模仿名作姿態，並以最接近的視角拍攝。此時模特兒表示：右手若屈曲，右肩是無法如名作般上提、左傾；頸部伸延至極限、雙腿疊著時，則腹部無法向上……，這一系列「不可能」成為了研究作品的線索。於是除了右臂伸直外，我讓模特兒做出接近原作的最初基本圖，以之與名作作比較：

- 右手臂：名作手掌橫置於平台、關節屈曲、右肩向上。

　　　　最初基本圖以手指作支點，手掌離開平台，關節直伸，此時右肩才得以往上。

- 頭　頸：名作五官呈現較多，脖子伸展而下顎底呈現。

　　　　最初基本圖幾乎看不見五官及下顎底。

- 腹　部：以肚臍作中心點，名作右腹見得更多，腹部向左上轉。

　　　　最初基本圖腹部以正面呈現，骨盆較垂直。

- 盆　骨：名作坐下的著力點較側，最初基本圖著力點較下。

- 右　腿：名作右腿較呈水平狀。最初基本圖膝部向下。

▲ 本文解析作品《寧芙與蠍子》(Nymph with a scorpion) 之視角，1846-1851 年，大理石，高 90cm，現存聖彼得堡冬宮博物館。

▲ 模特兒與名作整體最接近的最初基本圖，也是以下解析中時點 3 的造型。她的上半身動作與名作動作較相似，但下半身與名作差距很大。

## 2. 推測名作中「整體造型的設計」：動態的模擬

　　由於沒有明確的故事情節，作品中只有寧芙與腳邊的蝎子，雕像表現的話語是寧芙捉住腳掌觀察被蝎子咬到的左腳。名作的造型恰似有結果沒過程的數學題，她的軀體是已知數值，以自然人體的規律作推論，透過實驗尋找到造型規劃的過程。雕像是寧芙觀察左腳，所以，最初基本圖中自然人體以接近的動態達到觀察左腳的效果，因此以最初基本圖作為比對的基準。

　　名作雖為大理石雕像，但在製作過程中能夠重新自由設計人體的造型。自然人體的局部動作亦牽動其它部位，在主動與被動的互相牽制中達到平衡，否則就失去平衡跌倒了。由此思路回到名作上，右臂就顯得奇怪，首先身體左傾必定左肩在下、右肩在上，此時的右臂肘關節更不可能屈曲，從上頁的最初基本圖中見證。若肘關節屈曲就失去支撐作用且肩膀反向地向右傾。名作右臂並未離開平台，且是造型中的重要支撐，如果將基本圖以右臂作主導倒帶連續動態，左傾的的肩膀回到平衡、右肘屈曲肩膀右傾，因此推測右臂為右向左的動態。

　　以此進行實驗，卻未能找到與名作相近的腹部，腹部右傾、側坐、以正面呈現，怎樣的動態腹部才會朝上？回到自然人體運動限制的思考，腰部主導軀幹的屈伸，其動態受胸廓及骨盆制約。名作腹部除了上仰，還向右傾，因此可以推測為在身體右傾、從正坐轉為側坐時之腹部為名作中的造型。

　　依此推測作造型研究一的實驗，我讓模特兒模仿作品中的情境，從平躺開始做連續動態，合理的運用身體力量。而在平躺起身的過程裡右手才置於平台上，第一次以情境推測的連續動態中我要求模特兒支撐的右手掌務必要橫置，見下列在二、三及右圖。

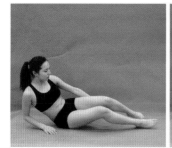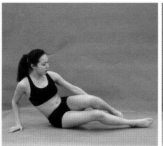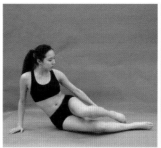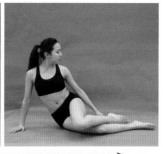

▲ 名作整體造型設計研究一：第一次以情境推測的連續動態，本連續動態圖中以左三圖中的右腿造型與名作最相似。

　　實驗中模特兒表示，右手掌橫置時右肩無法抬起，以致肩膀斜度無法如名作、無法如最初基本圖般往左下斜。在此研究中只有上列左三圖的右腿符合名作造型，這是我在進行其它分析時未出現的。

▼ 名作整體造型設計研究二：第二次以基本圖推測的連續動態，本連續動態圖中的右圖是最接近的最初基本圖。

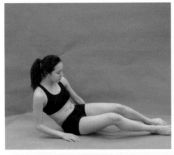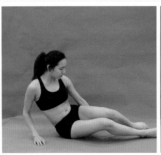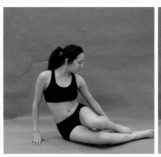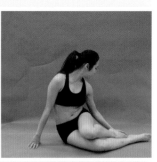

從研究中發現右臂與軀幹的距離產生決定性影響，在研究一的連續動態中右臂拉開較多，加上身體重心右傾，因此導致手掌橫置時無法撐起肩膀。這次研究二的以最初基本圖（上列右圖）推測的連續動態中，右臂比較接近軀幹，重心置右手中間。前者重力 w 分散，後者力量集中，此時名作的右腿較為舒張，左腿較為收縮，各自出現在一、二兩組連續動態中。骨盆受力也隨之改變，研究二以基本圖推測的連續動態中的骨盆傾向較直接坐下，研究一則傾向側坐。

此研究二基本上將差異之處都得以解決，而剩下的是相近但形狀不符合的部份，分別是右肩與頭頸，由於名作下巴底部得見更多，推測應為從低視角仰視的造型。

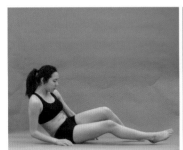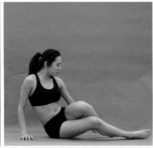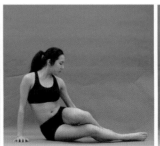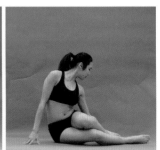

▲ 名作整體造型設計研究三：第三次以仰視角拍攝的連續動態，本連續動態圖中的左二的頭部、右上臂及右圖的頸部與名作之造型最接近

以仰視拍攝的連續動態中之左二圖，模特兒的右肘屈曲、右肩線條柔和與名作符合，它沒有上兩組連續動態的三角肌、斜方肌凹陷，同時也解決了身體轉側時右肩方向不對的問題。

另外頭部的造型與左二圖相符、頸部的造型與右圖相符，右圖身體左傾後頭部左轉動，以致臉部被顯露更少，因此可以發現名作採左二圖的側臉，以免太背離觀眾。

在以上三組造型設計研究裡，腹部的形狀皆沒有太大的差異，而三組研究中身體的其它部位分別展現了名作整體的下、中、上部分，研究一情境連續動態的右手前臂、右盆骨及右腿是名作的底部；研究二基本圖連續動態的左腿左盆、上胸、左臂是名作的中部；研究三仰視連續動態的右肩上臂及頭頸是名作的上部。

## 3. 推測名作中「整體造型的設計」：動態與時點、視角的變化

| 時點1 | 時點2 | 時點3 | 時點4 |

比對上述實驗結果，推測《寧芙與蝎子》的，整體造型設計是由連續動作中不同時點與不同視角組合而成。時點順序按照連續動態的時間軸順序排列，所引用的體塊匡列於下：

- 時點一：為研究三以仰視角拍攝的連續動態仰視連續動態的左二圖，為右上臂至右肩、腹部以及頭部之動向。

- 時點二：為研究一以情境推測的連續動態第一組連續動態的左三圖，為右下臂、右腿，以及右下臂之動向。

- 時點三：為研究二以基本圖推測的連續動態的右圖，此為最初的基本圖，亦為胸、左肩膀至左與左腳之動向。

- 時點四：為研究三以仰視角拍攝的連續動態仰視連續動態的右圖，為頸部之動向。

## 4. 以多重動態、多重視角表達作品情境

下列表格中圖的底圖為模特兒模仿名作姿態的最初基本圖，右欄是不同時點或視角的片段，從中擷取與名作相似處，再逐一覆蓋在中圖上，最後逐漸形成與原作相似的造型，由此印證名作是由連續動作中不同時點、不同視角組成的造型。此處的視角變化指拍攝角度改變，動態產生的視角變化歸納於時點討論。

| 名作 | 最初基本圖 | 時點 1（仰式） |
|---|---|---|

<table>
<tr><td rowspan="1">比對 1</td><td>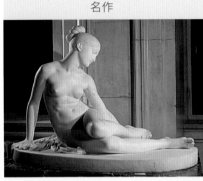</td><td>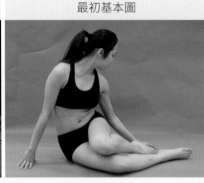</td><td>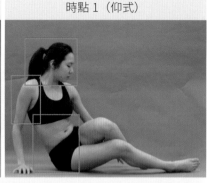</td></tr>
</table>

時點 1 模特兒轉身以側前角度面向觀眾時，臉部展現更多的五官、上臂斜度、軀幹後面線條與名作更相似。

比較名作與時點 1，時點 1 模特兒的肚臍較側，可知名作的肚臍位置是採較正的視角。

從時點 1 擷取頭部、右上臂、軀幹後之體塊，移至最初基本圖，就可得到下列中圖的組合圖 1。

| 名作 | 組合圖 1 | 時點 2 |
|---|---|---|

<table>
<tr><td rowspan="1">比對 2</td><td>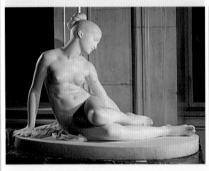</td><td>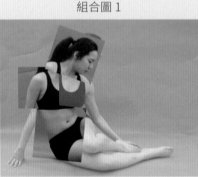</td><td>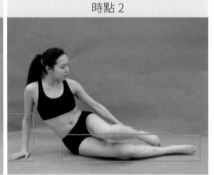</td></tr>
</table>

名作右手掌橫放在平台，肘窩向前，相較下最初基本圖則手臂伸直、掌離地、肘窩向內；而時點 2 的肘、前臂、掌與名作相符，不過此時的胸、肚臍較正對前方，與名作不一致。

名作的右下肢較呈水平狀，與時點 2 相符，但名作骨盆較朝內，時點 2 骨盆較正面。從時點 2 擷取右前臂、右下肢，移至組合圖 1，就可得到下列中圖的組合圖 2。

| 名作 | 組合圖 2 | 時點 3（最初基本圖） |
|---|---|---|

<table>
<tr><td rowspan="1">比對 3</td><td>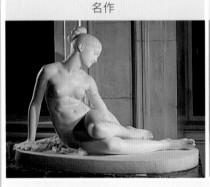</td><td>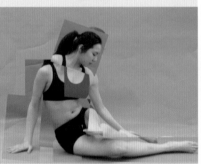</td><td></td></tr>
</table>

時點 3 也是最初基本圖，她右手將肩膀撐起，身體是呈側前視角的側坐，胸部轉向左下的腿部，左手捉著左腳，此時的胸部、左肩及左臂接近名作，但是軀幹右側斜度不及名作。

與時點 1 相較，時點 3 的肚臍移至中央，此時屈曲的右大腿正對前方，名作的肚臍則偏左，因此藝術家顯然是在微側的骨盆巧妙地接上極力扭轉至正面的腿。

從時點 3 擷取胸部、左肩及左臂及左腿之體塊，移至組合圖 2，就可得到下列中圖的組合圖 3。

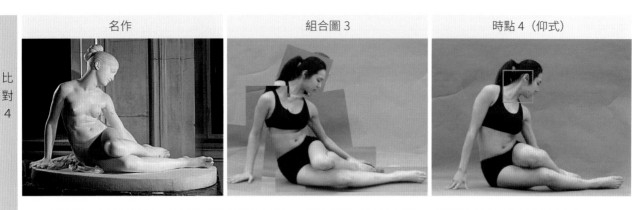

| 名作 | 組合圖 3 | 時點 4（仰式） |
|---|---|---|

比
對
4

與時點 3 相同的動態，但以低視角拍攝的時點 4，擷取頸部移至組合圖 3，就可得到下列的最終組合圖。
名作的頭部向左轉，頸部右側的胸鎖乳突肌收縮隆起，在體表形成明暗分界。雖然時點 4 的光源在後上方，
但胸鎖乳突肌亦成明暗分界，胸鎖乳突肌介於頸前中央與耳垂後的乳突之間。

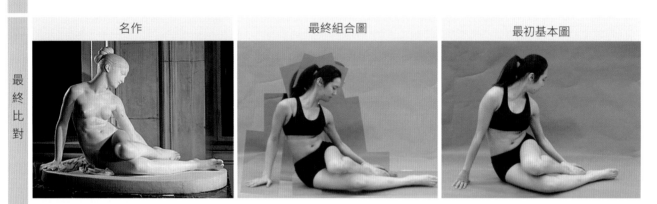

| 名作 | 最終組合圖 | 最初基本圖 |
|---|---|---|

最
終
比
對

相較於最初基本圖，最終組合圖與名作相似多了，然而由於是不同體塊的合成，終究不如名作那般流暢、優
美、穩定。

## 三、結語

　　名作是藝術家心血的結晶，我們無法回到過去訪問他是
如何設計此傑作，但可以藉由作品的研究，逆向推理尋找
合理架構。研究過去的作品，非為了再現往昔的輝煌，更
多是要啟發現在。經過名作、基本圖、時點與視角多重的
比較，我們可以發現巴爾托里尼藉由人體的「連接處」：
下臂與上臂的關節，使手臂產生屈曲與支撐的動態；手臂
與軀幹連接的肩膀以及腹部與下肢連接的盆骨，揉合時點
與視角，使雕像動態符合人體於視覺的和諧，扭曲的感覺
被大大降低。

▲ 以下表格之比對 1、2、3... 請與上圖標示對照

　　我認為巴托里尼諸多的調整是為了降低動態的僵硬，增加從容的優雅，情感藉由姿體狀態表現於

視覺感受。能如此合理置換，既有視覺的美，亦有藝用解剖的邏輯之美，抽象的情感藉此具體的呈現。

《寧芙與蝎子》是巴爾托里尼經過歲月的提煉，晚年最傑出的名作之一。文末以「名作採用多重時點、視角的造型意義」統整於下表，以及「《寧芙與蝎子》之造型探索」，作本文之結束。

## 1. 名作採用多重時點、多重視角的造型意義

| | 多重視角的交錯 | 多重動態的延續 | 造型意義 |
|---|---|---|---|
| 比對 1 ／ 時點 1 （仰視） | 名作肚臍偏於左，腹部右側較大，軀幹後緣皆右肘窩向內，右上臂亦以更側面呈現 | 最初基本圖加入時點 1 模特兒側轉後的側面頭部、右上臂及腹部之造型 | 突破雙眼原本橫向視野 190° 的限制，以達空間的延展 |
| 比對 2 ／ 時點 2 | 以肚臍作為判斷，模特兒骨盆正對前方、軀幹右斜，正準備轉身的姿勢 | 組合圖 1 中加入時點 2 的右前臂以及右下肢 | 以右前臂支撐後斜的軀幹，以近似水平的右下肢穩定了雕像的整體動態 |
| 比對 3 ／ 時點 3 | 以更直的身軀維持側坐姿態 | 組合圖 2 加入時點 3 斜傾的肩膀、胸部及左腿，左膝正對鏡頭 | 藉著左傾的肩膀、屈曲的左腿，將觀眾視線導引至被蝎子咬傷的左腳 |
| 比對 4 ／ 時點 3 （仰視） | 以仰視角度拍攝取頭部前傾的頸部弧度 | 組合圖 3 加入時點 4 仰角的頸部 | 將觀眾視線帶向前下，呼應受傷的腳 |

## 2.《寧芙與蝎子》之造型探索

- 為了畫面的引人入勝，巴托里尼把實際人體的造型規律丟開，他修改了這個姿態、這個視角的自然體態。在《寧芙與蝎子》的情境中，擷取不同時點、不同視角中的體塊加以巧妙組合，產生視覺合理的形態，呈現經過藝術加工的寫實。

- 從常見的圖片中，本文選定軀體展現得最完整的視角做為解析對象。立體作品不是每個視角都是完美的，例如：右側視角作品雖然動態強烈，頭部、身體、下肢更明顯展現，但是，它缺少立體作品的穩定感，它當然不是作品的主角度，因此不以它做解析。

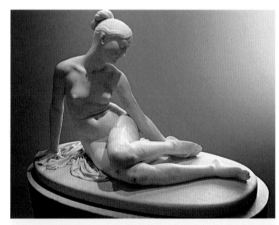

▲《寧芙與蝎子》這個視角的造型瑣碎，缺少立體作品的穩定感，它當然不是作品的主角度，因此不以它做解析。

- 從《寧芙與蝎子》主角度中可見藝術家將人體各部安排得井井有條，營造出潔淨不雜亂的美態。三角形結構的良好比例，讓名作的身軀更為修長優美；頭部的前傾，讓觀者視線不禁往下，再隨著她的目光投向受傷的腳。左手的屈曲、腹部的向上、加上臂下的布巾，可以想像到寧芙是在睡夢中被蝎子咬醒的。身體呈優美的弧線，左手有氣無力的屈曲，頸部伸長，各種動

作的力度增減與表情，少女的柔麗、內心的懊惱皆完美的表現出來。

- 巴托里尼掌握並強化人體造型規律的特色，例如：

— 坐姿時骨盆落下的這一側是重力邊，重力邊的肩膀必提高，如果骨盆、肩膀兩者皆落下時，就會重心不穩地跌倒了。

— 由於骨盆落下，同側的胸部和肩膀必提高，因此軀幹的左右對稱點連接線呈放射狀。

— 作品的主角度的胸骨上窩與重力邊的骨盆呈垂直關係，它有助於整尊作品的穩定（粉綠雙箭頭線）。巴托里尼採用了這種人體規律：自然人體的胸骨上窩與重力側的骨盆呈垂直關係，尤其是在軀幹正面視角。

- 名作整體的動線從頭至腳呈「C」型，自然人體的動線呈和緩弧線，因為人體結構無法如此強烈扭轉。臀下的布巾形成女體與台座的緩衝物，柔軟的質地溫暖了女體，也暗示了主角從睡眠中醒來的情境。右手橫置穩穩貼在平台，右臂形成支柱撐住傾斜的軀幹，增加穩定度。

- 名作的左右對稱點連接線，由臉部、肩膀、乳頭、腰際點至骨盆、雙足形成向右壓縮、向左展開的放射線，它助長了寧芙的動作，喻意她將緩緩轉身下探受傷的腳。

- 雖然寧芙右側肩膀與骨盆距離接近，呈壓縮狀，但是，它與手臂、下肢銜接成長長的弧線，將觀者的視線由臉部延伸至腳尖。左側肩膀與骨盆距離較遠，呈展開狀，但是，外側由頭、肩膀、手臂至掌形成的折線，反而告示著情境由此展開。左右對比，加深了造型的豐富。

- 作品的「面向」多樣，自然人體在任一時點中的「面向」則單純許多，因為人體結構無法做到這麼多的局部轉動，由比對中可以知道巴托里尼將作品中融入了多重時點、多重視角以展現豐富動態與張力。作品的軀體除了向右彎下之外，面部轉成側面並極力朝向右下、肩胸朝右下、腹部及骨盆朝右上。下面的右腿伸直朝前，上面的左腿屈曲、膝向前，因此左大腿斜向右、小腿斜向左。

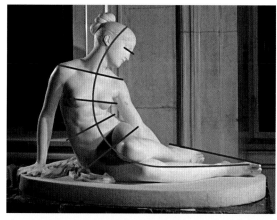 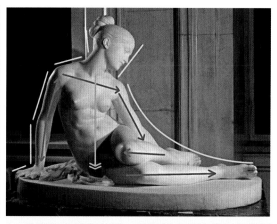

▲ 名作整體的動線從頭至腳呈強烈的「C」型，左右對稱點連接線呈放射狀，向左側集中，助長了寧芙轉身下探的動作。

▲ 臉部迎向受傷的腳，從頭部之下連成長長的弧線，似乎告示著情境由此展開。重心線由胸骨上窩指向骨盆重力側，這種規劃大大提升作品的穩定感。

巴托里尼在這件 90 公分的大理石雕像中至少安排了六個以上的「面向」，動態中的體塊細膩的銜接，營造出視覺的合理性。

- 右腿幾乎以水平橫置，由臀下布巾蜿蜒至右掌，它形同斜坐女子的「矯正線」，使得女體有了穩定之基礎。

　　從開始瞭解藝術家的生平背景到探討一件作品的情境轉變，中間的揣摩是最有趣的部份，我們就像是換個角度去看待一件作品，琢磨藝術家做作品時的思維。過程中，我們已從藝術家的認識轉變到作品中的角色，如果沒有親身去模擬，幾乎無從了解其中所蘊含的巧思。從中發現作品是由一串連續動態所構成的，代表一件作品中就藏著一個正在運行的故事，透過情境的安排和延伸，觀者就像是被催眠一樣，跟著藝術家所安排的情節走，沒有親身研究是很難瞭解的。在跟著前人作品學習的同時，如何將學習到的知識運用在自己往後的作品中，又或者我們之後會以怎麼樣的角度去觀賞作品，這都是這一堂課所帶給我們，而且是一輩子要好好學習的寶藏。

▲ 巴托里尼作品《跳華爾茲的坎貝爾姐妹》（The Campbell Sisters dancing a Waltz,1821-1822），大理石。

# 羅丹 ─《青銅時代》

撰文／攝影：沈延叡　　　指導／編修：魏道慧

## 一、前言

### 1. 藝術家介紹

奧古斯特·羅丹 (Auguste Rodin, 1840-1917) 為著名的法國雕塑家，出生於巴黎的貧窮基督教家庭，14 歲隨勒考克·瓦柏丹 (Lecongde Boisbaudran, 1802-1897) 學畫，其間無意中接觸了黏土，後隨巴里 (Antoine-Louis- Barye, 1795-1875) 學雕塑，並當過加里埃·貝勒斯 (Carrier Belleuse,1824-1887) 的助手。17 歲時在老師鼓勵下他報考美術學院，先後三次落榜，從此與學院絕緣。為生計所迫，羅丹開始進入雕塑工廠工作，也因此學會許多雕塑技能，1871 年他的雕塑家生涯才正式開始。在他辭世後，法國政府為其建造羅丹博物館，以景仰這位貢獻博大的藝術家。

▲ 被稱為「現代雕塑之父」的羅丹曾說過：「生活中不是沒有美，而是缺少發現。」

1875 年羅丹遊歷義大利時，深受米開朗基羅和多納太羅作品所啟發，兩年後創作出了《青銅時代》，成為他第一件重要的作品。雖然該作品在當時飽受爭議，但歷史證明該件塑像確實有其象徵意義。

羅丹善於賦予作品哲理與詩般的靈性生命，提升雕塑的藝術表現，異於往昔著重裝飾性、紀念性的任務型雕塑。他善於用豐富多樣的繪畫性手法，塑造出高低起伏、產生不規則之反射光，呈現忽隱忽現的波動光影，進而渲染整件作品，勾勒出情感張力、塑造出神態生動的藝術形象，充分表現現代主義的精神內涵。

羅丹喜歡找非專業的模特兒，以突破傳統、呈現出自然的生命力，他注重作品整體的構圖、量體、肌理彈性 ... 等，因此其作品呈現出更為自然、富戲劇性的強烈美感。生平作了許多別具風格的速寫，並有《藝術論》傳世。羅丹在歐洲雕塑史上的地位，正如詩人但丁在歐洲的地位。

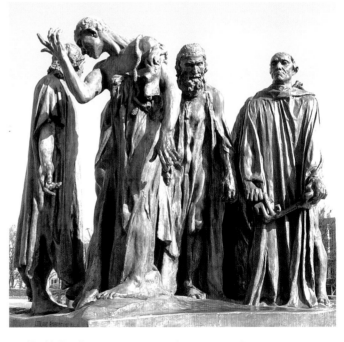

▲《加萊義民》(The Burghers of Calais, 1889)
本作為羅丹受加萊市市長委託，為紀念西元 1347 年捨身拯救城市的聖皮埃爾。經羅丹研讀史料後，將原本預定一人的雕像發展成根據史實的六位義民群像。他屏棄了傳統紀念雕像的表現方式，而根據歷史事件的原貌，刻劃出人物性格與複雜的心理狀態。

羅丹的創作與教學承先啟後，他的學生馬約爾 (Aristide Maillol, 1861-1944) 及布德爾勒 (Antoine Bourdelle, 1861 – 1929) 推動了十九世紀末以來現代雕塑的復甦，具有重要歷史定位。在藝術史的角度，羅丹是古典主義時期的最後一位雕塑家，亦可說是現代主義的首位雕塑藝術家。羅丹提倡直接師法自然、表達真實情感的精神，影響當時及其後的藝術，其雕塑美學的創見影響後世甚鉅，我們尊稱之為「現代雕塑之父」。

## 2. 作品介紹

• 創作背景

本文以奧古斯特‧羅丹的作品《青銅時代》做研究，1870 年普法戰爭爆發，羅丹懷著愛國之情應徵入伍，中途因病而返家。此時他對一切感到厭煩，想要呼吸藝術氣息，1875 年他去了義大利旅遊，途經都靈、熱那亞、比薩、威尼斯、佛羅倫薩、羅馬等地，在那裡他為米開朗基羅的作品所震撼，啟發了羅丹對雕塑美的觀點及情感表現，回到比利時之後，他花費 18 個月塑了一尊左手持棍的裸體男像。

他以一名 22 歲比利時士兵作為模特兒，作品最初命名為《戰敗者》(The Vanquished )，完成後送到巴黎世博會參加展出，由於它無比逼真又與真人大小一樣，官方評審錯誤地斷定他是從真人身上模印下來，因而拒絕展出，這使得羅丹十分氣憤。

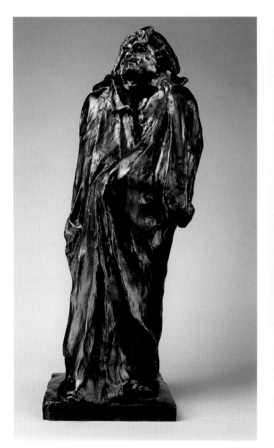

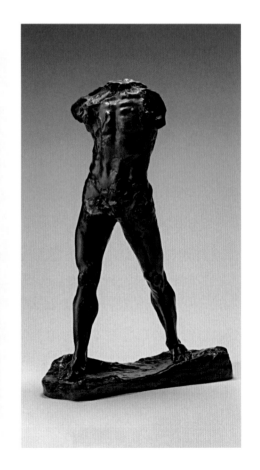

◀《巴爾扎克紀念 像》(Monument to Balzac, 282 x 122.5 x 104.2 公分)
1891 年，羅丹受命為傑出的文學人物奧諾雷‧巴爾扎克建造一座遺作紀念碑。雕刻家花了七年時間才完成鑄造這尊青銅器的最終研究。

▶《行走的人》(The Walking Man, 85.1 × 59.8 公分, 1878-1903)
塑造一個大步向前者的動態，雖然沒有頭和雙臂，但在這殘缺的軀幹下，觀者能感覺到作品中蘊涵的無窮動能，羅丹將行走的氣勢、情境之流程納入一件靜態的作品中。

遭到失敗後，羅丹受他人之建議，將左手持有的棍子移除，成為現在所見之造型，並改名為《青銅時代》(The Age of Bronze)，也為此作賦予深意，它象徵著人類從野蠻過渡到文明，此一對外發表即獲選入沙龍，打開知名度的同時，亦因本作過於擬真，受到世人懷疑他是由真人翻製，但眾多來自世人及學院的批判並不影響羅丹對創作的看法。當時的美術學院甚至指派五人，前往工作室審查羅丹的創作過程，羅丹亦在當場即興創作，精準的展現其解剖知識及精湛的塑造技巧，以自身實力平息了這場浩大的爭議。

• 作品情境

我推測《戰敗者》的構想是：戰敗的士兵左手拿著長棍緩步向前行，似乎因戰爭的疲勞而收起腳步、手扶著頭向前呆望。他右腿微微起步、輕輕地踮起腳跟，似乎不知該邁步何方。眼睛似乎帶著朦朧的疲態，然而他的身體是伸展的，又似緩慢地逐漸甦醒。

拿掉長予後重新命名為《青銅時代》的作品，羅丹賦予它人類從野蠻時期過渡到文明的喻意，反而更加貼切、意義更加深遠。因此重新定義為：頭微向後仰、雙目合閉、左臂向外拉、右臂舉起、全身舒展，彷彿是解脫一切束縛，來象徵人類「最初的覺醒」。以右膝微彎、腳趾著地，以欲行又止來象徵人類在原始狀態的茫然、摸索中逐漸「擺脫朦昧」的意義。

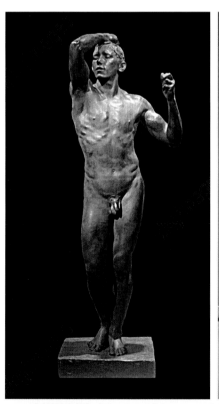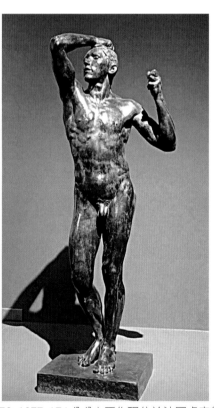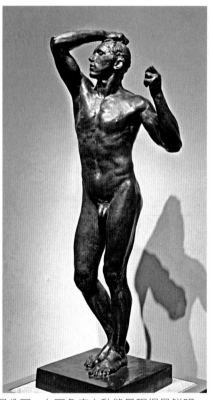

▲《青銅時代》(The Age of Bronze, 1876-1877, 174公分) 原作現位於法國盧森堡公園，右圖角度之動態呈現得最鮮明，最能表達作品之主題，因此本文以此視角做解析。

# 二、研究內容

## 1. 名作與自然人體造型的比較

　　本文以最足以表現作品意涵的角度之造型做解析，為了使讀者更能體會作品與自然人體的差異，在解析之初先請模特兒模仿名作的動作、拍攝最接近的視角，以它作為研究的最初基本圖。為了找到與名作更相似的造型，接著再請模特兒反覆演示《青銅時代》、《戰敗者》情境的動態流程，並拍攝下來，從流程中的前後動作推敲它與原作之異同，結果發現最初基本圖(中圖)與作品下半身的體塊較相似，而時點 3 之視角 a(右圖)與作品軀幹較相似，因此推測羅丹之《青銅時代》、《戰敗者》為一結合多重動態與多重視角造型之作品。

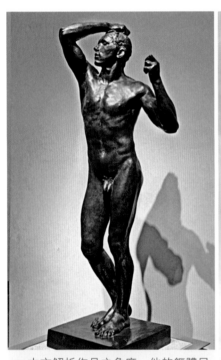 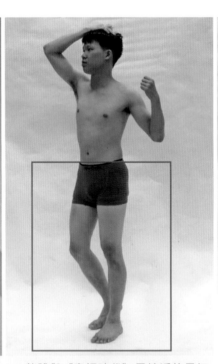 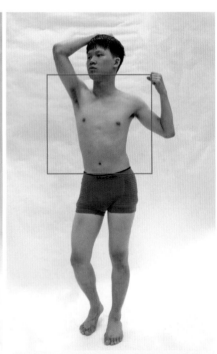

▲ 本文解析作品之角度，他的軀體呈波浪狀的延伸，充滿律動感。雙臂外展後又聚集，把我們的目光引至作品臉上，雙腳收攏起來，使得形體統一於雕像的整體範圍內。

▲ 整體與《青銅時代》最接近的最初基本圖，尤其是他的下半身最相似，一隻腿屈曲、一隻腿打直，是欲行又止的表現，但整體造型較為僵硬。

▲ 時點 3 之視角 b 圖，軀幹造型與《青銅時代》最為接近，以較正面的軀幹與觀眾呼應，但整體造型較為鬆散。

## 2. 動態模擬與時點、視角的變化

推測作品是連續動態的擷取，是不同時點、不同視角組合而成之造型，以下就原作之造型進行推測：

- 整體動態源自一個行進間的動作，時點 1 為起身之動作，上半身的動作還尚未挺起，但重力逐漸落向左腳，左腳之造型洽吻合原作之左腳。

- 時點 2 為時點 1 動作的延續，重力完全落到左腳，因此左側大轉子突出，並隨人體走路的慣性左手自然向後擺，露出較時點 1 更大面積的左側背闊肌，推測原作左側上半身擷取於此時點。

- 時點 3 右腳踏出第二步，右手向上舉起，身體隨著右手動作向左側旋轉，進而露出較大面積之右側背闊肌、腹直肌、腹外斜肌及腋窩，該造型也較符合原作之右側上半身，見下列時點 3 之視角 a。

- 時點 4 為的最後一動作，身體再向左側旋轉，右腳因身體旋轉而未直接離地的動作符合原作的造型，見下列時點 4 之視角 b。此外，右手上舉直至頭頂，此亦符合原作該部位造型，見下列時點 4。

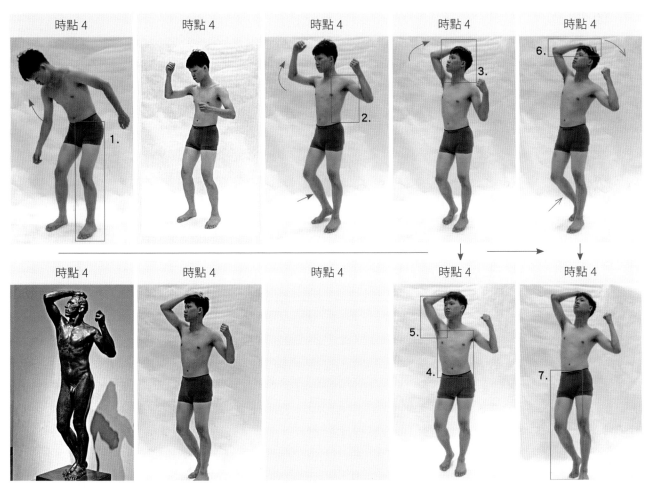

▲模擬情境拍攝之連續動態圖，紅線推測為原作之體塊取景部位。

## 3. 推測名作中「整體造型設計」：動態與時點、視角的變化

- 推測原作在上、下半身的造型分別採取了不同動態、不同視角，頭部、左手、左腳的造型取用較左側視角，目的在錯開上半身與下半身，以加強下肢的動態。

- 推測原作之上半身、右手及右腳採用較為正面的視角，其中亦包含平視及仰視角的造型擷取，目的以更強壯的身軀，以取得更大的張力。

- 此種組合除了能加強體態的動態，使其更能符合情境流程的表現，之所以銜接的無縫無縫，應驗了羅丹高深的解剖學造詣。

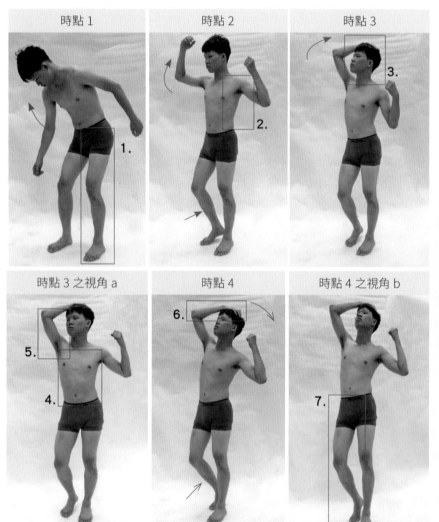

造型取景，以體塊之標碼作說明

1. 採用左側視角的左腳造型，此左膝微屈，最接近原作之造型。

2. 採用左側視角，手臂外拉時帶動出了大胸肌外緣輪廓接近原作該部位，而背闊肌的弧線亦接近原作之造型。

3. 右手臂帶動上半身向上伸展及頭部的微仰，此視角之頭部接近原作造型。

4. 較正面的視角下，因手部向上伸展進而呈現出更完整的上半身造型，同時體中軸因下半身動勢而彎曲，亦接近原作之肌肉線條。

5. 正面視角下，右手臂向上的造型以及腋窩、大胸肌、背闊肌所交會出的造型最為接近原作之該部位造型。

6. 左側視角下，上半身後仰的右上臂造型接近原作。

7. 由於重力腳在左，右腳腳尖點地，此時右腿造型接近原作。

## 4. 以多重時點、多重視角表達作品情境

下列中圖的底圖為模特兒模仿名作姿態的最初基本圖，右欄是不同時點、不同視角的圖片，從右圖中截取與名作相似之處，再逐一覆蓋在中圖基本圖上，最後逐漸形成與原作相近的造型，由此印證名作是由連續動作中不同時點、不同視角組成的造型。

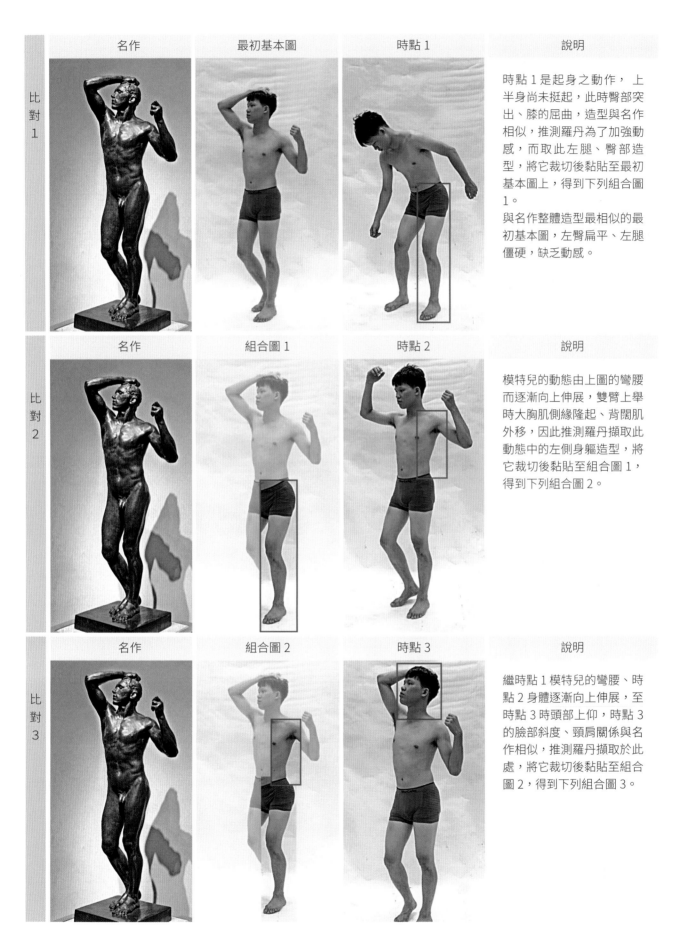

| | 名作 | 最初基本圖 | 時點 1 | 說明 |
|---|---|---|---|---|

比對 1

時點 1 是起身之動作，上半身尚未挺起，此時臀部突出、膝的屈曲，造型與名作相似，推測羅丹為了加強動感，而取此左腿、臀部造型，將它裁切後黏貼至最初基本圖上，得到下列組合圖 1。

與名作整體造型最相似的最初基本圖，左臀扁平、左腿僵硬，缺乏動感。

| | 名作 | 組合圖 1 | 時點 2 | 說明 |
|---|---|---|---|---|

比對 2

模特兒的動態由上圖的彎腰而逐漸向上伸展，雙臂上舉時大胸肌側緣隆起、背闊肌外移，因此推測羅丹擷取此動態中的左側身軀造型，將它裁切後黏貼至組合圖 1，得到下列組合圖 2。

| | 名作 | 組合圖 2 | 時點 3 | 說明 |
|---|---|---|---|---|

比對 3

繼時點 1 模特兒的彎腰、時點 2 身體逐漸向上伸展，至時點 3 時頭部上仰，時點 3 的臉部斜度、頸肩關係與名作相似，推測羅丹擷取於此處，將它裁切後黏貼至組合圖 2，得到下列組合圖 3。

| | 名作 | 組合圖 3 | 時點 3 之視角 a | 說明 |
|---|---|---|---|---|
| 比對 4 | 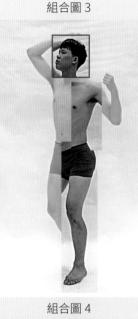 | | 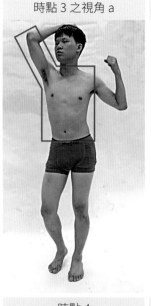 | 推測羅丹為了讓胸膛較為魁梧，以及與觀眾有較多的呼應，故軀幹採以較正面、較大的體塊。原作的上半身右側、右上臂與時點 3 之視角 a 幾乎相似。右手動態的腋窩及右手臂上舉的角度也與原作相仿。推測羅丹擷取於此處，將它裁切後黏貼至組合圖 3，得到下列組合圖 4。 |

| | 名作 | 組合圖 4 | 時點 4 | 說明 |
|---|---|---|---|---|
| 比對 5 | 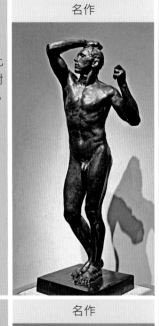 |  |  | 於時點之 4 中，以左側視角觀看，右前臂輕撫頭髮的動態亦符合原作的敘述，推測羅丹之右手臂造型擷取於此處，將它裁切後黏貼至組合圖 4，得到下列組合圖 5。 |

| | 名作 | 組合圖 5 | 時點 4 之視角 b | 說明 |
|---|---|---|---|---|
| 比對 6 |  |  | 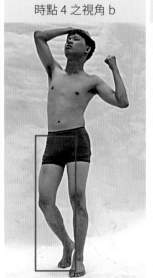 | 時點 4 之 視角 b 為較正面仰角造型，右腳小腿的可視面積增加，髖骨向前，此造型符合原作，推測羅丹之右腿造型取自於此處，將它裁切後黏貼至組合圖 5，得到下列組合圖，也就最終組合圖。<br>時點 4 之 視角 b 為較正面仰角造型時，其他部位則與名作相去甚遠。 |

| | 名作 | 最終組合圖 | 最初基本圖 | 說明 |
|---|---|---|---|---|
| 最後比對 | 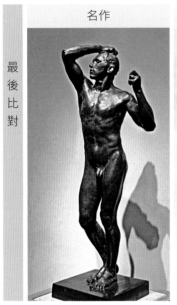 | 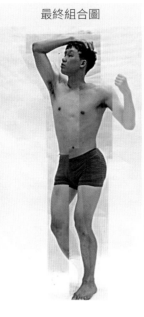 | 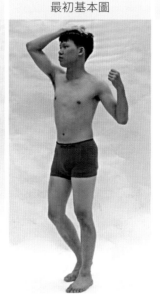 | 將時點 4 之視角 b 的右腿與組合圖 5 組合後，得出此次比對之最終組合圖，可看見它與最初基本圖體態上的顯著差異。由對照中發現最初基本圖似行進中的定格，而最終組合圖與名作較相似，但終究是粗略的示意圖，不如名作般充滿韻律感。 |

# 三、結語

　　透過組合素材的分析，從作品、最初基本圖、最終組合圖三者的比較中可知，最初基本圖中雖然是自然的體態，但是姿勢是凝固的，最終組合圖中的人物與作品體態較相似。

　　《青銅時代》的造形造型飽滿、更富於張力與律動感，具強烈的形式美。本研究從人體造形角度切入，以解析作品中的藝術手法。藝術的深奧，從來不是我們一己之力能探清的，透過藝用解剖學的基礎知識，比對自然人體造型與名作之異同，以及分析名家藝術手法的過程，我們可以窺視到如何將一個意境濃縮在靜止的畫作中。

　　本文在研究中發現—有關人物造型中加入自然的變形—這種改變來自於多重視角與多重動態的組合，至於哪一區塊是多重視角？哪一區塊是多重動態？文末以「名作採用多重時點、視點的造型意義」統整於下表，以及「《青銅時代》之造型探索」，作本文之結束。

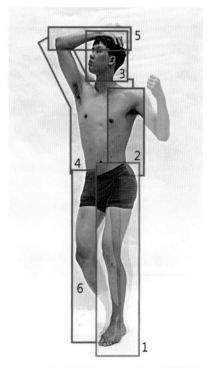

▲ 圖中標碼請與以下表格之比對對照

# 1. 名作採用多重時點、多重視角的造型意義

| | 多重時點的延續 | 重視角的交錯 | 造型意義 |
|---|---|---|---|
| 比對 1/<br>時點 1 | 身體微彎，隨後將起身帶動下半身的動作 | 左腿、左臂採左側視角 | 推測以微屈的膝、突出的臀加強動感 |
| 比對 2/<br>時點 2 | 雙臂上移，帶動上半身伸展 | 以左側視角取左大胸肌和背闊肌之造型，以及軀幹左側輪廓 | 推測加大以背闊肌之範圍及腋窩之造型，以強化了上半身張力 |
| 比對 3/<br>時點 3 | 頭微仰、右手舉近頭頂 | 以左側視角取臉部角度及捕捉臉部神情 | 推測由雙併的腳、展開的手臂至微仰的臉，將作品的氣勢向上提升 |
| 比對 4/<br>時點 3 之<br>視角 a | 軀體轉向左方，呈現大面積的右邊身體 | 以較正面之視角之軀幹右半身以及右上臂、腋窩造型 | 推測以較正面、較大的體塊的軀幹右半與觀眾呼應外，亦在營造身體的轉動感 |
| 比對 5/<br>時點 4 | 右手放在腦後，右肩上舉 | 以左側視角取其上舉的右前臂 | 推測以屈曲成角的右臂框向臉部，將觀眾的視線導向臉 |
| 比對 6/<br>時點 4 之<br>視角 b | 游離腳右腳，足尖點地之造型 | 以側內的仰視角取其右腿造型 | 推測以動態上極大反差的右腿與右臂，強化動態的強度 |

# 2.《青銅時代》之造型探索

- 《青銅時代》作品在文獻、書刊、網路資料中有多個角度之呈現，然本文解析之角度最能展視全身舒展、解脫一切束縛、象徵最初覺醒的造型，因此，此為作品之主角度。本篇另外展示的兩張圖片，雖然呈現更多的臉部及更正面的軀幹、下肢，但它的解脫度不足、較具壓抑感。

- 《青銅時代》這件姿態優美的立像，橫向強調了雙手的動態，縱向放大了肢體舒張的神情，妥善運用不同視角及時點所產生的造型，全身充滿動態感、情緒張力，其將佇立於永恆。全作以左為重力腳，右為游離腳，主要支撐身體重量的左腳膝部打直（見正面圖），游離腳側膝微屈，趾著地。右臂上舉，掌置頭頂，左臂屈曲外移。他的頭微仰，雙目合閉，彷彿如夢初醒，整個姿態和表情十分和諧。他舒展全身，似乎正在解脫一切束縛，也象徵著人類從蠻荒走向文明。

- 全身由上至下成和緩的波浪動線，至雙腳收攏，聚合的雙腳有如沉錨，它緊緊地穩住並承托住男子，使得形體統一於雕像的整體範圍內。後膝微屈、前膝屈度加強、前臂屈度近 90 度，後臂屈曲成銳角，一個比一個加深曲度，關節的「>」屈度，引導觀眾視線巡禮全身。雙臂外展後又以手部聚集，兩側的「>」型框住男子微微後仰的頭，將觀眾目光聚焦至似夢似醒的臉部。

- 左右對稱點連接線由肩部、乳頭、骨盆上緣、大轉子、膝關節呈和緩的放射狀，反應出左側壓縮、右伸展的動態。而腳踝的對稱點連接線呈反向的動勢，它頗有反制身軀左傾之效果。

- 作品兩側造型的差異增加了作品豐富度，右臂向上、右足內收，強化了右側身軀的舒展，高舉的

右肘之下，呈和緩曲線；左肩、左臂下壓，左側身軀呈壓縮狀，左臂下壓處則呈急促強烈轉折後再和緩下行。

- 上半身及右手採更右之視角，也就是較正面的視角，此視角可見較大面積之腋窩；左側採更左之視角，也就是較側的視角，此視角可見較大面積之背潤肌，簡單的說就是右邊採更右邊、左邊採更左邊視角，他的上半身造型是超過 180 度範圍，羅丹以強壯的胸廓來突顯男性的體格，並增強了身軀的轉動感。

- 羅丹在作品中強烈地展現人體造型規律。例如：

— 站立時，重力腳側的膝關節、髖關節、骨盆上撐、肩膀落下。肩膀的矯正反應使人體達到整體平衡、造形更加和諧。如果膝關節、髖關節、骨盆上撐時，肩膀再上移，人體就跌倒了。

— 由於骨盆上撐、肩膀下落，因此體中軸呈弧線，與體中軸呈垂直關係的左右對稱點連接線相對的呈放射狀。多重動態與多重視角組合而成的名作，亦遵循著這個規則。

羅丹將他精確的解剖學知識巧妙的雕刻進他所塑造的人體中，除了付諸純熟的技巧，亦大膽地將個人思想帶進雕刻作品中，其對後代雕塑家的創作揭開了另一種可能，名符其實的「現代雕塑藝術之父」。透過本研究，讓我領會一件感動的作品，背後需要有長時間的磨練與仔細的觀察，在學習藝用解剖學之後，對於人體造形漸漸明瞭，使我們對藝術作品的鑒賞能力獲得了提升，在創作時也突破過往對形體的寫實觀念，而以更寫實的角度將作品的「情境」納入其中。

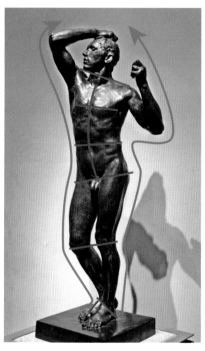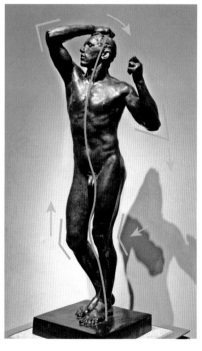

▶ 左右對稱點連接線反應出身軀左壓縮、右伸展，而腳踝的對稱點連接線則呈反向，它頗有穩住身軀之效果。

◀ 由頭至腳呈和緩的波浪動線，收攏的雙腳有如沉錨，它穩住了全身。肘與膝的「>」型指引觀者環視全身。

# 六、美神後裔

# 卡巴內爾 ——《維納斯的誕生》

撰文 / 攝影：江慧琳　　　　指導 / 編修：魏道慧

## 一、前言

### 1. 藝術家介紹

亞歷山大・卡巴內爾 (Alexandre Cabanel, 1823 – 1889 ) 法國學院派畫家，是法蘭西第二帝國最具影響力的學院派畫家之一。 1863年五月的法國巴黎舉行的官方沙龍展 (Paris Salon ) 中，卡巴內爾的一幅《維納斯的誕生》(The Birth of Venus) 在此獲得了極大的迴響。這幅畫取材自希臘神話，維納斯誕生自海中泡沫的故事，拿破崙三世買下這件作品，也因此確立了他的聲名。

卡巴內爾出生於蒙彼利埃 (Montpellier)，幼時已有過人繪畫天賦，十歲就進入當地的藝術學校學習。五年後，市政當局授予他巴黎美術學院 (Beaux-Arts de Paris ) 的獎助金，並於十六歲進入學院學習，師從弗朗索瓦 - 愛德華・皮科 (Francois-Edouard Picot, 1786-1868)，而皮科是大衛 (Jacques-Louis David, 1748-1825) 的學

▲ 卡巴內爾自畫像（1879 ）

生，教授他新古典主義的價值觀，但他的繪畫主題偏向浪漫主義。在多年的勤奮學習後，卡巴內爾成長為一個成熟的畫家。高等美術學院的課程注重文學、歷史和宗教及視覺藝術的研究，這包括古希臘和羅馬的傳統、中世紀的宗教著作及十六、十七、十八世紀的法國文藝經典。卡巴內爾在此基礎下，創造引人注目的作品。 他在 1843 年首次參加沙龍展，就獲得第二名， 1845 年時獲得羅馬大獎後赴羅馬留學五年。 1863 年當選為法蘭西美術學院院士，在學院擔任教授，培養了一批學院派藝術家，直到他去世。亞歷山大・卡巴內爾的整個職業生涯中獲得無數獎項，主導了學院派與沙龍展的藝術發展，時常被選為沙龍展評審。他與威廉・阿道夫・布格羅 (William-Adolphe Bouguereau) 一起拒絕讓愛德華・馬奈 (Edouard Manet) 等印象派畫家在 1863 年的沙龍展出，導致法國政府成立了落選者沙龍 (Salon des Refusés)。

### 2. 作品介紹：

根據希臘神話天空之父烏拉諾斯 (Ouranos) 和大地之母蓋姬 (Gaia) 爭吵時，烏拉諾斯的精液 ( 另一說是蓋姬身上的肉 ) 由天上落入塞浦路斯 (Cyprus) 海中，於是維納斯 (Venus) 在浪花拍岸捲起的泡沫中誕生。

卡巴內爾的作品通常以歷史、古典、宗教題材及希臘神話為主，《維納斯的誕生》在 1863 年巴黎官方沙龍中展出，立刻引起眾人譁嘩然，畫中維納斯慵懶撩人的姿態，微張的雙眼，讓許多人驚

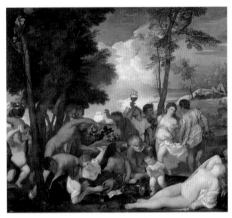

▲ 提香，《酒神祭》(Bacchus and Ariadne)》1520-29 年，175x193 公分，西班牙馬德里普拉多美術館。

▲ 安格爾，《宮女和奴僕》(Odalisque with a Slave)，1840 年，72x100 公分，美國麻州劍橋哈佛大學美術館。

▲ 布格羅，《維納斯的誕生》(The Birth of Venus)，1879 年，300x218 公分，巴黎奧賽美術館。

嘆不已。美國藝術史學家羅森布隆 (Robert Rosenblum, 1927-2006) 評論說：「這幅作品徘徊在古代女神和現代夢幻之間，她的眼睛半睜半閉，神態似睡非睡，而半睡半醒的裸女對男性是最為可怕的誘惑。」

對於維納斯撩人睡姿的描繪，早在文藝復興時期古典宗師提香（Tiziano Vecellio, 1490-1576） 的《酒神祭》，以及新古典主義大師安格爾（Jean Auguste Dominique Ingres,1780-1867）的《宮女和奴僕》 作品中均出現過。同樣姿勢卻引發不同的迴響，卡巴內爾的畫作之所以讓人遐思，除了維納斯的姿態之外，唯美畫派及其逼真地描繪技巧，更容易挑起人們原本就存在心中的夢幻。

布格羅作品中的維納斯端莊健康，波提切利 (Sandro Botticelli, 1445-1510 ) 的維納斯清純，卡巴內爾的維納斯慵懶、嬌媚，而睡在海面上的姿態是畫家的創造，色彩的明亮和小愛神的飛舞，都給人以愉快、歡暢的感受。維納斯側臥於大海中的一塊海礁上，像是從沉睡中剛剛甦醒，湛藍的天空漂浮著細碎的雲彩，似乎是一個舒適和煦的午後。空中五位小愛神歡欣鼓舞的環繞著維納斯翻騰飛翔，海浪輕柔襲來，使她棕紅色的長卷髮輕輕隨著白色浪花波動。左手穿過幾縷糾纏的秀髮，向頭頂伸展，右手則置於額頭上，鬆開的手掌遮擋著陽光，美麗的臉頰深埋手臂之下。上身躺在突起的礁石上，展示著青春而富有生氣的胸脯，髖部因為礁石的高低而有所傾斜，圓潤飽滿

▲ 波提且利，《維納斯的誕生》(The Birth of Venus)，1485 年，畫布上蛋彩，172.5 x 275.5 公分，義大利佛羅倫斯市烏菲茲美術館。

的臀部通過體態變化形成了迂迴的曲線。卡巴內爾微妙地描繪了維納斯，她的眼睛被描繪得模稜兩可，似乎是閉著的，但仔細看又會發現她是醒著的，昏昏欲睡的表情和不經意伸展的裸體，增加了維納斯的魅力，柔和的用色和舒緩的動態，給整個畫面營造出一種充滿韻律的美感和輕鬆明快的氛圍。

## 二、研究內容—《維納斯的誕生》

### 1. 名作與自然人體的造型比較

為了更直接體會作品與自然人體的差異，解析之初先請模特兒模仿維納斯姿態、拍攝最接近的角度，以作為名作與自然人體差異比對之最初基本圖。從中發現最初基本圖與名作相距甚遠，名作的上半身和下半身是不同動作中的造型。

《維納斯的誕生》由腳向頭部整體呈現「S」型動線，而自然人則趨於平緩，見最初基本圖。維納斯上身平躺於礁石上，胸廓下緣微微凸起，骨盆呈扭轉狀，推測這是卡巴內爾為了加強「S」型動線的弧度，也可以解釋為礁石高低不一所致。維納斯下半身側躺、小腿交疊。因此請模特兒分別做出符合原作動勢之上半身及下半身，並使用兩張圖之上半身與下半身進行比較後發現：原作之造型非自然人體所能達到。

模特兒做出符合原作上半身動作時，她的的下半身朝向前上方，扭轉弧度與名作差距甚遠。模特兒做出符合原作下半身動作時，上半身朝向前上方，而原作上半身較貼於底。原作上下扭轉度較大，雖然全身動勢亦呈現「S」型，但自然人體的骨盆與胸廓無法如原作一般扭轉，因此自然人體顯得較為呆版。

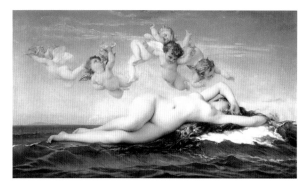
▲ 卡巴內爾《維納斯的誕生》
1863 年，布面油畫，畫作大小 225x130cm，現藏於法國奧賽博物館。

▲ 本圖為最初基本圖，她的上半身較下半身後傾，上半身與名作之造型較為相近。

▲本圖為《維納斯的誕生》下半身之造型，也是時點 2 造型。她的下半身、上半身皆朝前，無法呈現女性重要特徵－乳房，女體之美較弱。

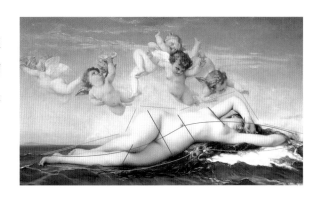

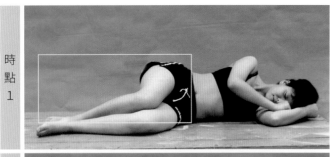

時點 1

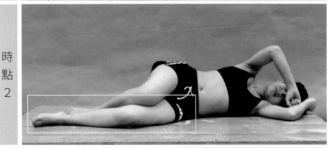

時點 2

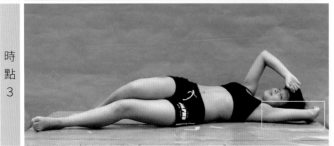

時點 3

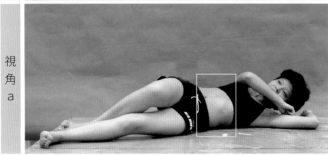

視角 a

## 2. 推測名作中的「整體造型設計」：動態的模擬與時點、視角變化

　　根據原作姿態，推測維納斯的造型涵蓋了在海面誕生後緩緩甦醒。維納斯是由側臥 ( 時點 1 )、逐漸甦醒 ( 時點 2 )，並且慢慢後躺、伸展 ( 時點 3 ) 後起身 ( 視角 a )。卡巴內爾的《維納斯的誕生》可說是擷取不同時點、視角之體塊組合而成。

　　左圖為模擬維納斯之連續動作：

- 時點 1：維納斯側臥時骨盆隆起的弧度最為明顯

- 時點 2：逐漸甦醒、伸展身體後腿拉長

- 時點 3：身體慢慢向後躺，左手臂向上伸

- 視角 a：逐漸起身，腹部是介於平躺、轉身之動作，是模特兒右側腹部仰角之造型

## 3. 以多重時點、多重視角表達作品的情境

　　下列中圖為模特兒極力模仿維納斯姿態的最初基本圖，右欄是不同時點、不同視角的照片，從中擷取與名作相似之處，再逐一覆蓋在中圖上，最後逐漸形成與原作相似的造型，因此也可以印證名作的造形是由情境中連續動作的不同時點、不同視角所組合而成。

| 原作 | 最初基本圖 | 視角 a |
|---|---|---|
|  |  |  |

卡巴內爾藉著底面礁石的高低落差,讓骨盆下陷,以製造女體美麗曲線。維納斯的腰部是介於平躺、轉身之造型,與視角 a 之體塊相似,從視角 a 截取腹部,轉貼至最初基本圖後得到下列組合圖 1。

視角 a 的腹部是由模特兒下肢處以仰角往上拍攝的造型,此腹部是銜接平躺的上半身與側臥下半身的關鍵處。

| 原作 | 組合圖 1 | 時點 1 |
|---|---|---|
| |  |  |

原作上面的右腿是熟睡時側身縮著的狀態,它向上屈曲,並以小腿正對觀者的視角呈現,因此截取時點 1 的右腿,貼至組合圖 1 得到下列組合圖 2。

時點 1 上面的右腿營造出膝部面向畫面前方的空間感,且利用大腿、臀部迂迴的曲線,展現維納斯體態的魅力。

但是,時點 1 胸廓角度與名作不符,自然人體的上身與下身是無法如此強烈地旋轉。

| 原作 | 組合圖 2 | 時點 2 |
|---|---|---|
| |  |  |

原作下面之左膝微屈、小腿向後延伸、腳踝貼底,是剛甦醒尚在側臥的狀況,因此截取時點 2 的左腿,貼至組合圖 2 得到下列組合圖 3。

基本圖上半身角度接近原作,但是,下面的左膝則過於朝上,它將觀者的視線帶離維納斯本體。時點 2 左膝則較朝前,腿下緣呈弧型,符合名作之造型。

| 原作 | 組合圖 3 | 時點 3 |
|---|---|---|
| |  | 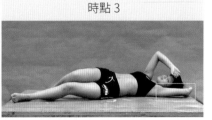 |

原作是維納斯翻身一半時,左臂伸展近乎平貼的姿勢,維納斯胸廓外側之腋窩面對觀者。時點 3 的腋窩、左臂接近原作的造型,推測卡巴內爾藉此表現維納斯舒展之姿。將時點 3 的體塊裁切下來,貼至組合圖 3 便能得到下列組合圖 4。

時點 3 腋窩、左臂如原作時,上身是完全平貼底面,此時自然人體是無法展現如原作般將上身翻起之動作。

| 原作 | 最終組合圖 | 最初基本圖 |
|---|---|---|
| 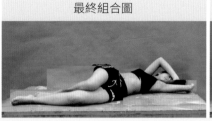 | | 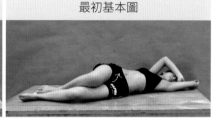 |

從上列圖中可以看出，最終組合圖之體態與原作較為相近。基本圖中呈現的是瞬間的姿勢，因此是僵硬、平庸的體態。

| 原作 | 修圖後的最終組合圖 |
|---|---|
| | 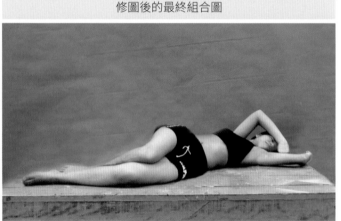 |

▲原作之上半身略為翻起、斜躺在礁石上，下半身則轉身側躺，由腳至頭向後延伸，「S」型曲線較自然人體更加明顯，動態更加輕柔、舒展、愉悅和慵懶。

# 三、結語

在藝術作品鑑賞中，我們通常以作品主題、創作年代，和形式要素，如：色彩、質感、光影、空間等，作為分析的內容。但是，以上根據「藝用解剖學」的視角嘗試分析作品中肢體動作的意義，使我們從不同角度認識作品，無論是立體雕像或平面畫作，進而發現藝術家在創作時對肢體的拆分與組合，再憑此推測作品背後可能的意義，引發對作品重新的思考與認識，或許因此更貼近作者之構想。

▲ 以下表格之比對請與上圖標示對照

本研究是從人體造型和藝用解剖學之角度切入，以解析作品中的藝術手法、學習藝術家在名作當中的智慧，體會、觀察和尋找，重新組合到數次的構成，認識一位藝術家並探討其作品，過程中的揣摩、推測是最精彩有趣的，藝術家創作作品理應當如此縝密。文末以「名作採用多重時點、視點的造型意義」統整於下表，以及「《維納斯的誕生》之造型探索」，作本文之結束。

## 1. 名作中採用多重時點之造型意義

| | 多重視角的交錯 | 多重動態的延續 | 造型意義 |
|---|---|---|---|
| 比對 1/<br>視角 a | 由下肢處仰角擷取腹部造形 | 由側轉向正，介於翻身時之造型 | 由下向上延伸的腹部，是連接上半身、下半身的關鍵位置，也是「S」型動線轉折的重點 |
| 比對 2/<br>時點 1 | 側臥右腿捲曲之姿 | 膝部正對觀者 | 營造膝部在畫面最前方，加深深度空間 |
| 比對 3/<br>時點 2 | 左膝微屈，左小腿向後延伸 | 左腿及膝貼於底面 | 兩腿一長一短、一直一屈，增加造型的豐富度與空間的多向度 |
| 比對 4/<br>時點 3 | 上半身平躺，手臂向後延伸 | 胸廓外側之腋窩正對觀者 | 手臂帶動整體空間的延伸，而正面的腋窩引導觀眾目光由此延伸至維納斯似睡非睡的臉龐 |

## 2.《維納斯的誕生》之造型探索

* 為了畫面的引人入勝，卡巴內爾把實際人體的造型當參佐，他修改了這個姿態及視角的自然體態。在《維納斯的誕生》斜躺的情境中，擷取不同時點、不同視角中的體塊加以組合，呈現經過藝術加工的寫實。

* 畫面的主體是白皙粉嫩的維納斯軀體，它是整幅畫的重點，其它則是次要的。因此卡巴內爾將小天使的明度降低。維納斯斜倚在大海中礁石上，身軀下方為靛藍色海水襯托著棕紅色頭髮，頭髮與手臂下方畫上白色浪花，浪花的紋理斜向右下，以與斜向右上的身軀制衡，如果你將浪花遮掉，定可感受到女體上半身往上浮起。白色浪花與維納斯下方的腿幾呈水平，它形同「矯正線」，安定了女體的上浮，斜躺的女體因此有了穩定之基礎。

* 卡巴內爾將維納斯軀幹的對稱點連接線安排成向深度空間延伸的平行線，而非一般的放射線，向深度空間延伸的線化解了女體隨著軀幹斜度的下滑。下肢的對稱點連接線則採以另一方向的斜度，這種斜度使得小腿轉向深度空間，它除了安定安定畫面外，也引導觀眾的視線隨著的兩個腳丫的斜度轉向天上的天使，接著觀眾視線再沿著天使群回到維納斯的頭部。

* 維納斯由腳至頭的動線呈和緩的「S」型，全身造型微向右上舒展，身軀下方的輪廓與「S」型呼應，女體上方呈急促的轉折線，上下強烈的對比增加畫面的豐富度。

◀▲ 名作整體呈現「S」型動線，而自然人體則趨於平緩。作品以從腰部為界，腰部以下面向觀者，胸廓向上與天使呼應，臉部又轉向觀眾，與觀眾對話。

- 維納斯以腰部區分成上半身和下半身，下半身側臥以較正面視角與觀者呼應，上半身較平躺，以與上方天使呼應，而維納斯的臉與視線又與觀者直接交流，卡巴內爾透過下身和上身之扭動增加動感。

- 下面的左腿伸長，將空間向左側延伸，終止於勾起的腳趾。下面的左手臂伸長，將空間向右側延伸，終止於勾起的手指。

- 維納斯的頭部偏右、朝向前下的臉部正對向觀眾，雖然在畫面中占極小的面積，但，卻是最直接面對處，卡巴內爾以眼睛半睜半閉，似睡非睡的臉與觀眾對話。

- 在上面的右腿屈曲，膝部向前下突、右側骨盆微斜向後，將空間向上延伸至上方的天使。右臂屈曲，肘後伸、鷹嘴後突指向天使，再次的與天使呼應，而前臂斜向前下，將觀者的視線帶向維納斯的臉部。卡巴內爾藉著肢體綿密的安排，擴展空間、呼應天使、與觀眾對話，營造出海上誕生的維納斯予人舒展、輕柔、愉悅的感受。

▲ 卡巴內爾，《墮落的天使》，1847 年，布面油畫，190x121cm，現藏於蒙彼利埃法布爾博物館。

# 布隆齊諾 ─《維納斯和邱比特的寓言》

撰文 / 攝影：阮千謙　　　　指導 / 編修：魏道慧

## 一、前言

### 1. 藝術家介紹

阿尼奧洛·布隆齊諾（Agnolo Bronzino, 1503-1572）出生於佛羅倫斯，這位義大利畫家是矯飾主義（mannerism）全盛時期的代表人物，主要以肖像畫聞名。布隆齊諾的宗教作品並不多，他善於表現人物的社會形象，同時也十分細緻地呈現出面貌。畫中的每一個部分，如衣物、布料、帷幔、手套等的描繪，也都很逼真。人物靜默的神情彷彿不帶一絲感情、形象堅實有力，繪畫材料簡潔、光潤、具有一種神奇的純潔。

布隆齊諾雖然出身卑微的屠戶之家，但仍然給予他應有的教育，並接受藝術的薰陶。初學畫時，他也跟隨過別的老師，但彭托莫 ( Jacopo da Pontormo, 1945-1556, 義大利矯飾主義早期首要畫家 ) 才是他真正的啟蒙者，亦受米開朗基羅 ( Michelangelo ) 影響。他在 30 歲左右成為麥第奇家族托斯卡納大公科西莫一世的御用畫師，一生都住在佛羅倫斯。

▲ 布隆齊諾像，畫家佚名。

矯飾主義的畫題都與盛期文藝復興均衡穩定、和諧優雅的古典風格形成鮮明的對比。布隆齊諾的作品素以筆法精緻、優雅、冷漠、色彩刺目著稱。他的畫風受了他的老師很多影響，師生兩人

▲ 佛羅倫薩的人文主義者和政治家巴托洛梅奧·潘西亞蒂奇 (Bartolomeo Panciatichi) 的肖像，與觀眾似乎保持著距離感。布隆齊諾 1540 年繪製。

▲ 16 世紀意大利詩人勞拉·巴蒂費里 ( Laura Battiferri) 的肖像畫。刻畫得十分精細，神態安靜、高雅氣派。布隆齊諾 1560 年繪製。

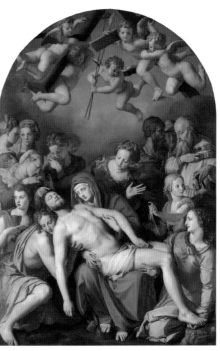

▲ 卸 下 聖 體 (Deposition from the Cross, 1542 - 1545 年 )。畫家採用對立平衡的布局，來安排人物姿態與彼此間的關係。

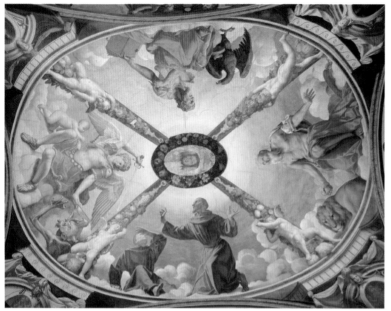

▲ 托萊多埃萊奧諾拉教堂的天花板 (Ceiling of the Chapel of Eleonora of Toledo, 370x480 公分 )，布隆齊諾繪於 1540-45 年。

「欺騙神」，她一手拿著充滿蜂蜜的蜂巢，另一隻手遊擋著自己身後可怕的毒刺，她雖面容姣好，卻擁有蛇的身體和狗的後爪。

▲ 「真理女神」又稱 Oblivion（遺忘）。

▲ 「時間之父」，他肩上有沙漏，象徵著揭示真實。

▲ 「妒忌神」，是丘比特身後面容枯槁、神色痛苦絕望的人。

▲ 「遊戲神」，他是丘比特的兄弟，通常以愉悅的形像出現，有時也帶著傻氣。他手握玫瑰，正欲為陷入愛河的兩人送上祝福。然而他卻忽略了腳下的荊棘已刺穿自己。後面的綠衣女子獻上蜂巢，代表著誘惑。—— 它彰顯著不倫的危險。

▲ 維納斯的手中握著從帕里斯那裡得來的「金蘋果」。

▲ 《維納斯和邱比特的寓言》(An Allegory with Venus and Cupid, 1540-1550) 現存於倫敦國家美術館

▲ 丘比特腳旁有「象徵和平」之白鴿。

▲ 右下角的兩個面具，視線對準維納斯。

▲ 《維納斯和邱比特的寓言》 (legory with Venus and Cupid, 1540-1550) 中各角色說明，現存於倫敦國家美術館。

一直相互合作。在佛羅倫斯阿諾河老橋邊的教堂的小禮堂裡，我們可以看到布隆齊諾的早期手跡。禮堂內室、祭壇大作和側牆濕壁畫是由他的老師彭托莫完成的，而穹頂的濕壁畫由布隆齊諾負責，包含其中四幅圓形福音繪畫。

## 2. 作品說明

本文以布隆齊諾作品《維納斯和邱比特的寓言》(An Allegory with Venus and Cupid ) 中的維納斯做研究，1545 年他受命創作這幅畫，成為他最傑出的作品。作品具有豐富的古典象徵意義，符合文藝復興時期的寓言理想。然而，對於所有表面上的富裕，寓言有更險惡的信息要傳達。畫中展現布隆齊諾對十六世紀意大利和法國宮廷所青睞的情色品味的洞察，在古典神話和寓言的意像中，此作主題信息是：不貞的愛不僅帶來快樂，而且也帶來痛苦的後果。繪畫的主題被認為融合了情慾、悔恨與妒忌。維納斯和邱比特的擁抱飽受爭議，有不可否認的性。布隆齊諾以這兩者作為性行為的象徵，色情敘事清晰，也因此畫廊將其描述為「收藏品中最坦率的情色畫作」。

# 二、研究內容

布隆齊諾的畫作《維納斯和丘比特的寓言》曾經被獻給法王弗朗西斯一世，描繪裸體的維納斯正接受丘比特的親吻，一面享受快樂、遊戲和其他的愛，另一面是欺騙、嫉妒與激情。筆觸完美、人體光滑均衡，具有矯飾主義的裝飾趣味，以及複雜深刻的道德寓言。他透過借鑑米開朗基羅和拉斐爾的作品，將自己筆下的人物形體刻意加以扭曲，又呈現出優雅的脖頸和修長的手指，並擺出現實中不存在的姿勢。在眾多畫作中，此作是布隆齊諾最高峰的成就，畫中的維納斯、邱比特以及晦澀的意象都是帶有矯飾主義時期的特徵。

## 1. 名作與自然人體的造型比較

本文以《維納斯和丘比特的寓言》中的維納斯作為研究中心。為了更能體會作品與自然人體的差異，在解析之初先請模特兒模仿名作的動作、拍攝最接近的視角，以它作為研究的最初基本圖，此時發現名作的下半身與上半身是由不同動作的體塊合成。接著再請模特兒反覆演示維納斯由坐姿、逐漸轉身、迎向邱比特的流程，從流程中的前後動作推敲它與原作之異同。

▲ 自然人體與名作之比較，模特兒與名作造型最接近的最初基本圖。

 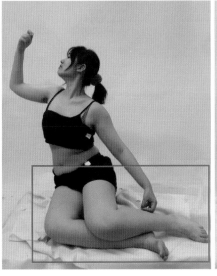 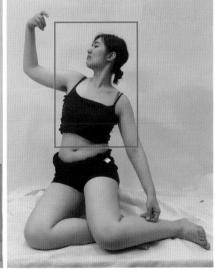

▲名作與自然人體之整體造型示意圖，維納斯下半身造型比較接近中圖（也是最初基本圖），上半身接近右圖（下頁時點 2 之造型）。上半身與維納斯相近者，她的雙腿向兩邊張開以穩住全身；下半身與維納斯相近者，她的小腿後移，以與前傾的上身取得平衡。因此可以證明布隆齊諾畫中維納斯的造型，是採用不同時間點、不同視角中的組合。

## 2. 推測名作中「整體造型的設計」：動態的模擬與時點、視角的變化

　　推測布隆齊諾描繪的是維納斯逐漸轉身迎向邱比特的情境，以下為動態模擬中的圖片，包含不同時點、不同視角。圖片第一列之左一、左三格，未使用其造型，僅供動作流程參考用，圖片第二列是不同視角的造型。圖片說明如下：

- 從正面視角拍攝，模特兒轉身向右時帶動雙腿，先是露出下面右腿內側，雙腿慢慢疊放，再呈現上面左腿的外側。

- 胸廓向右旋轉後抬起右臂及右肩，左肩隨之下落、左臂下垂、左臂由體側前移至小腿上。

- 右臂右肩抬起時頭部向後方傾斜，頸部隨之伸直、臉部轉向邱比特。此時左側胸廓與骨盆距離拉近，右側距離拉長。

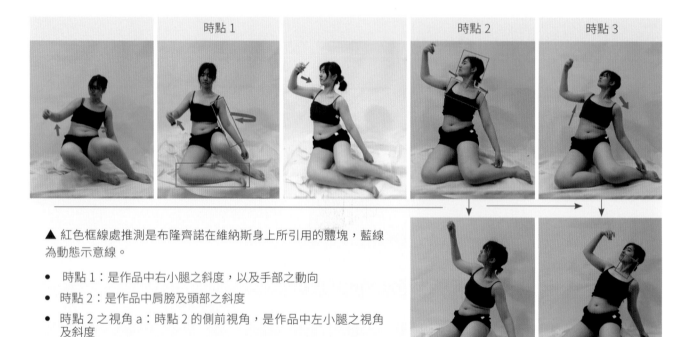

▲ 紅色框線處推測是布隆齊諾在維納斯身上所引用的體塊，藍線為動態示意線。

- 時點 1：是作品中右小腿之斜度，以及手部之動向
- 時點 2：是作品中肩膀及頭部之斜度
- 時點 2 之視角 a：時點 2 的側前視角，是作品中左小腿之視角及斜度
- 時點 3 之視角 b：時點 3 的俯視角，是作品中頸部之動向

## 3. 以多重動態、多重視角表達作品情境

　　中圖的底圖為模特兒極力模仿維納斯姿態的最初基本圖，右欄是不同時點或不同視角的片段，從中擷取與名作相似處，再逐一覆蓋在中圖最初基本圖上，最後逐漸形成與原作相似的造型，由此印證名作是由連續動作中不同時點、不同視角組合而成的造形。

| 名作 | 最初基本圖 | 時點 1 |
|---|---|---|

比
對
1

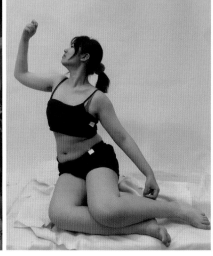
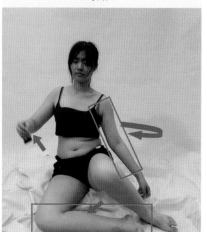

時點 1 軀幹右旋時,重力落在右臀,左手臂隨著上身的旋轉一起被帶向前;雙腳向右旋,右腿逐漸平放並與畫面平行。原作中右腳跟露出,腳跟指向左手,引導觀者的視線沿著指向左手的蘋果,視線再延伸至維納斯美麗的手臂,指向她的頭部、臉部。

當軀幹右轉、右小腿被上面左腿壓住時,右腳跟是不可能上彎露出的。推測布隆齊諾是有計劃的在引導觀眾向上的視線。最初基本圖雖然與維納斯很相似,但她是撐著的姿勢,在視覺上也不若維納斯來得穩定。

擷取時點 1 的手臂及右小腿貼至最初基本圖後,得到下列的合成圖 1。

| 名作 | 組合圖 1 | 時點 2 |
|---|---|---|

比
對
2

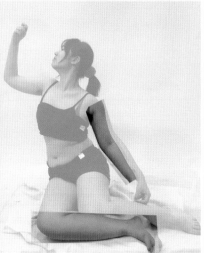
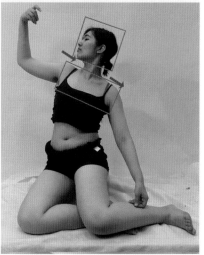

最初基本圖肩膀較平、較右,模特兒似乎要前傾。維納斯之肩膀傾斜程度較大,且位置較後傾。人體向後傾斜時,重心後移,此時右肩自然抬高、左肩放鬆下落。故取用時點 2 之肩膀。此時視線隨著肩膀斜度再沿著手臂向下集中在維納斯手中的蘋果。

當腰部挺起、上半身後移時,雙腿勢必張開以穩住後移的身軀,如時點 2。

在原作中臉部並非全側面,推測是取臉部從正面逐漸轉向側面之造型。維納斯眼睛看向丘比特,將觀者視線從維納斯的臉引導至丘比特臉部,再延伸至維納斯手握著的箭,並帶向背景左上角的「真理女神」。維納斯右手也直接連接到「時間之父」伸長的右臂,觀者的視線亦被帶往背景,因此取用時點二之頭部。

擷取時點 2 的肩膀及頭部貼至組合圖 1 後,得到下列的組合圖 2。

| 名作 | 組合圖 2 | 時點 2 之視角 a |
|---|---|---|
| 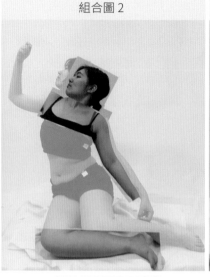 | | 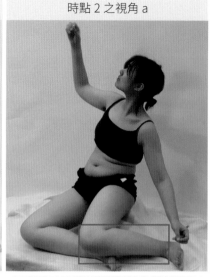 |

取模特兒之左前視角,將接近平視的左小腿造型貼至組合圖 2 後,得到下列的組合圖 3。此時雙腳與地面貼合並與畫面平行,因此維納斯有了一個穩定的基座。此時維納斯的雙足腳指向代表「偽善」的面具,膝指向象徵「和平」的白鴿。

| 名作 | 組合圖 3 | 時點 3 之視角 b |
|---|---|---|
| 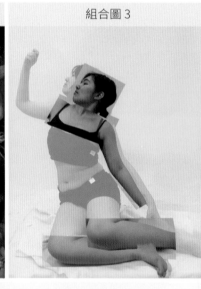 | | 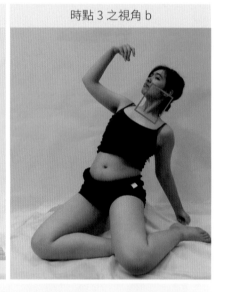 |

維納斯的頸部較向後傾斜,幾乎與肩膀垂直,是不同時點之造型。取模特兒向後傾之頸部時點 3 之視角 b,貼至組合圖 3 後,得到下列的組合圖 4。

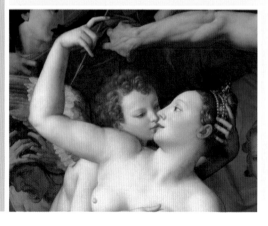

◀ 維納斯的臉部從正面逐漸轉向側面之造型,她眼睛看向丘比特,讓觀者視線穿過丘比特再聚焦至持箭之手及背景中的「真理女神」。維納斯的頸部幾乎與肩膀呈直角交會。

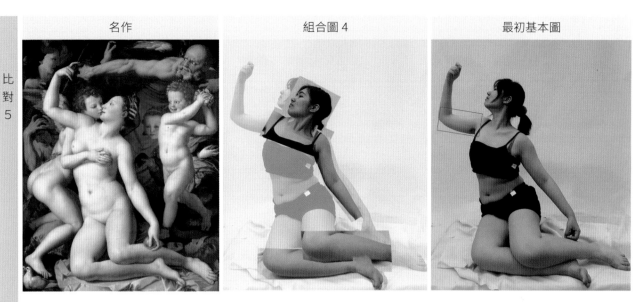

| 名作 | 組合圖 4 | 最初基本圖 |
|---|---|---|

比對 5

組合圖 4 的模特兒右肩與手臂形成錯位，因此擷取最初基本圖的右上臂，貼至組合圖 4 上，得到最終組合圖，此組合圖已趨近於原作體態。

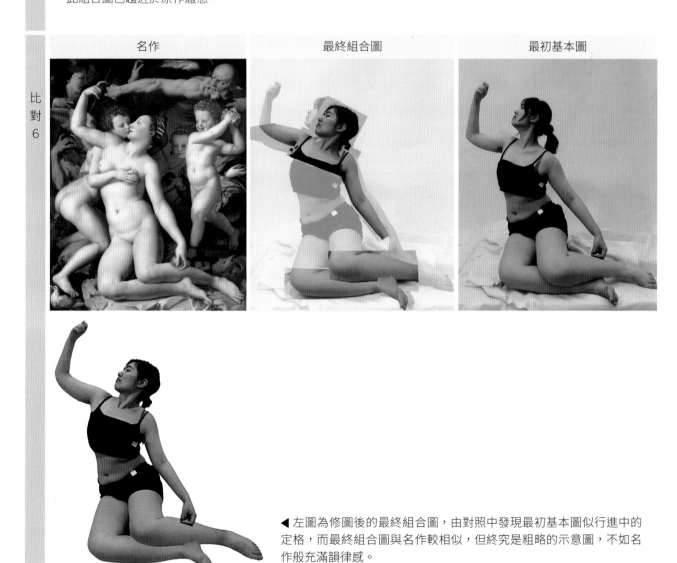

| 名作 | 最終組合圖 | 最初基本圖 |
|---|---|---|

比對 6

◀ 左圖為修圖後的最終組合圖，由對照中發現最初基本圖似行進中的定格，而最終組合圖與名作較相似，但終究是粗略的示意圖，不如名作般充滿韻律感。

# 三、結語

在觀賞名作前，若能先理解其背景、歷史定位、作品內涵，可增加自身藝術知識，且有助於日後之創作需要。而藝用解剖學之學習道路上，並不僅限於人體骨骼及肌肉變化，更為重要的是如何將優美之人體造型呈現在作品中。此一報告不僅讓我們對作品的脈絡有了更進一步的了解，從名作與自然人的比對中，讓我們直接剖開名作中的祕密，名作中的人物栩栩如生，其繪畫中的張力，是多麼可觀而值得我們學習，經此作業的解析讓我有更深刻的體會。

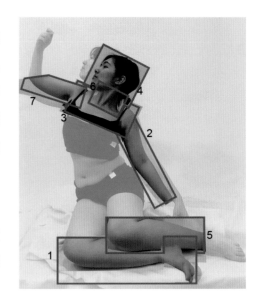

文末以 1. 名作採用多重時點、多重視角的造型意義統整於下表；2.《維納斯和丘比特的寓言》之構圖探索。做本文之結束。

## 1. 名作採用多重時點、多重視角所達到的效果

以下第二欄之編碼，請於上圖標示對照

| | 多重視角的交錯 | 多重動態的延續 | 效果 |
|---|---|---|---|
| 比對1/時點1 | 1. 以正面視角取之造型<br><br>2. 以正面視角取左臂之造型 | 在基本圖側身、屈腿的造型中加入較正面的左臂及右小腿 | 右腿與畫底面平行，使維納斯更平穩。露出的右腳跟將觀者視線引導至金蘋果及維納斯左臂、頭部 |
| 比對2/時點2 | 3. 以正面視角取肩膀造型<br><br>4. 以正面視角取頭部造型 | 上身向右轉，右手臂抬起、左肩下斜<br><br>頭部由正面逐漸轉向側面的造型 | 觀者視線經維納斯傾斜的肩膀、右臂再延伸至「時間之父」<br><br>觀者視線隨著維納斯視線望向持箭之手及左上角的「真理女神」 |
| 比對3/視角2a | 5. 以左側45度視角取左小腿 | 上身向右方旋轉帶動雙腳往右下疊放 | 觀者視線隨著小腿指向代表「偽善的面具」。左右小腿與足部平穩的造型穩定地支撐著維納斯 |
| 比對4/視角3b | 6. 以左側45度視角取向後仰時之頸部 | 頸部後仰的斜度 | 藉傾斜的頭部的重力勢將觀者視線引導至丘比特兄弟的臉 |
| 比對5/基本圖 | 7. 取最初基本圖之右手臂，並調整手臂斜度 | 右手臂上舉、左肩下降、胸廓上抬骨盆下降 | 維納斯的右臂幾乎以直角框出丘比特的臉 |

## 2.《維納斯和丘比特的寓言》之構圖探索

　　《維納斯和丘比特的寓言》是布隆齊諾的代表作，它一方面具道德啟示，另一方面在形式卻富感官描寫，尤其展示了維納斯的身體，點出受誘惑的愛之主題。人物角色縱然繁多，但畫面經過精心安排，使得觀者的視線穿梭畫中，不會往畫外跑。以下就畫中主角維納斯的構圖綜合說明如下：

- 主體維納斯本身幾乎呈直角三角構圖，與丘比特幾乎又合成金字塔構圖，他們占據畫面的大半，雖然兩者動作複雜卻又穩定。

- 伸長手臂的「時間之父」與「丘比特的兄弟」呈「L」型構圖，框住維納斯，突顯畫中主角。

- 維納斯的頭部、軀幹及大腿形成三摺線，小腿與足部綜合成水平線，以此水平線穩住維納斯的身軀。維納斯的右腳跟指向金蘋果，再將觀者的視線沿著手臂引導至維納斯頭部。

- 丘比特的身軀以四折線由上向下壓向維納斯，似乎暗示著他行為的急迫及女性的被動，其小腿、足部頗有穩住維納斯的作用。

- 丘比特的臉貼向維納斯的臉、親吻著維納斯，維納斯視線則將觀者視線引向手中的箭，再引導至左上角的「真理女神」，而丘比特臀部大塊的亮面將觀者的視線引導至抓著頭髮的「忌妒之神」及丘比特腳下是象徵「和平」的白鴿。

- 維納斯上舉的右手指尖連接「時間之父」橫伸的手臂及他的臉，再向下至「丘比特的兄弟」，兩者呈「L」型。維納斯上舉的右上臂經肩膀、至垂下的左臂、金蘋果、右足，以及右下方代表「偽善」的面具，具有指向性，也是一連串的息息相關。

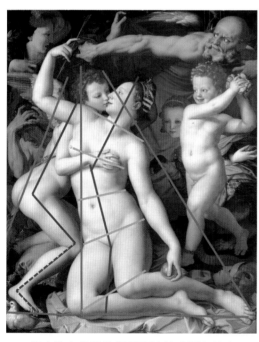 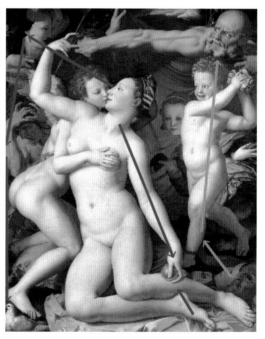

▲ 畫中的主角維納斯與丘比特成穩定的大三角構圖，而維納斯放射狀的左右對稱點連接線，向丘比特展開，是承接丘比特愛意的表示。

▲ 維納斯每一體塊的動向，將畫中每一角色串連。喻意不貞之愛經不起時間的考驗，情慾融合了悔恨與妒忌、隱埋、欺騙，與內心的掙扎。

- 維納斯的頭向後傾，再次的將觀者視線引到「邱比特兄弟」，以及隱藏在背景中「欺騙神」姣好的臉，提示關於誘惑的主題。

- 觀者的視線穿梭在維納斯與邱比特的臉，及「邱比特兄弟」、「時間之父」、「真理女神」、「妒忌神」的臉及「偽善的面具」之間，再巡著「邱比特兄弟」身軀、臉部，望向至主角維納斯。

- 布隆齊諾以不同的明度突顯畫中的人物，明度最高的是主角維納斯與邱比特，其次是「邱比特兄弟」、「時間之父」，其餘在畫面角落的明度低、較為隱藏。

　　從前面的「研究內容」證明，單一動作、單一視角的人體，往往流於僵硬、單板。布隆齊諾籍多重視角、多重動態組合的人體，不但符合藝術家所要的構圖，也更能傳達維納斯由轉身、微微起身、迎向邱比特的情境，寄託此景來描繪情慾主題，並透過人物象徵的傳統來賦予深度的意義，大量的人物安排於框景中，畫面穩定、人物姿勢優美，也提供我們在創作道路上的一條新徑。

◀《聖勞倫斯殉難》
（Martyrdom of St. Lawrence），布隆齊諾 1569 年繪製。

# 布格羅 ——《維納斯的誕生》

撰文／攝影：向冠瑜　　　　　指導／編修：魏道慧

## 一、前言

### 1. 藝術家介紹

　　法國藝術家威廉·阿道夫·布格羅（William Adolphe Bouguereau, 1825-1905）是 19 世紀法國學院藝術繪畫的重要人物。布格羅作品追求唯美主義，擅長營造理想化的境界。其繪畫常以神話、天使和預言為題材，並且經常以女性軀體為描繪對象，將女人以最美麗的方式呈現，同時卻又保持了人物的個人特徵。近似於照片質感的寫實繪畫，吸引了大批藝術追隨者和贊助人，布格羅一生獲得多種殊榮，成為當時法國最著名的畫家。

　　布格羅在 20 歲時前往巴黎，進入法國美術學院（École des Beaux-Arts），並拿到了年輕畫家踏入畫壇捷徑的「羅馬大獎」（Prix de Rome），之後赴義大利留學，接受古代藝術與文藝復興美術的薰陶。他在義大利停留四年，成為了古典美術的信奉者。一般畫家向波提切利（Sandro Botticelli）與拉斐爾（Raffaello Sanzio）等文藝復興巨匠作

▲ 布格羅曾這樣描述他對藝術的熱愛：「每天早上到畫室時我都充滿喜悅，到了晚上因黑暗而不得不停工時，我都迫不及待明晨的到來⋯如果無法獻身於我熱愛的繪畫，我將是多麼的悲慘。」

▲《花神和西風》（Flora_And_Zephyr, 203 x 252 cm, 1875 年），法國米盧斯美術館最著名的畫作之一

◀《鞭打基督》（The Flagellation of Christ, 210 x 390cm, 1880 年），法國拉羅謝爾布雜藝術館 Musee des beaux-arts de La Rochelle, France

品學習後，大多會以描繪理想化的人體為目標，但布格羅卻反其道而行，他是以實際存在的模特兒為藍本，刻畫出女性原始、樸拙之美，再將之細節理想化。

　　布格羅是個十分多產的畫家，在他漫長的藝術生涯中，留下 800 多張作品。然而這種過於完美的畫風，與當時的現代藝術格格不入，常使他成為印象主義畫家、現代藝術家和評論家攻擊的對象。可幸的是，歷史最終還是對布格羅作品的藝術價值做出了相對較客觀的評價，許多博物館重新把他的畫從儲藏室裡拿出來展覽，布格羅再度成為最受歡迎的 19 世紀畫家之一。人們在他的畫面中，看到永恆的美麗。

## 2. 作品背景

　　這幅《維納斯的誕生》是布格羅在 54 歲時創作的，原型是比利時公主瑪麗・喬治娜（Marie Georgine,1843-1898）。布羅格在她與伴侶到巴黎旅行時為他們拍攝，之後運用到了畫作中—《黑夜女神尼克斯》（La nuit）及《花神和西風》（Flora and Zephyr）。《維納斯的誕生》中維納斯的形象則參考了《黑夜女神尼克斯》（Nyx La Nuit, 1883）及在 1978 年完成的《睡蓮》（The Nymphaeum），而《維納斯的誕生》（The Birth of Venus) 中更加強了兩側身軀的差異，以更長的頭髮襯托她的體態。

　　在畫中心，維納斯裸體地站在貝殼上，前方由海豚拉著，她被丘比特和眾多小天使以及幾個仙女和半人馬所圍繞，布格羅以祂們一起見證維納斯的誕生。《神譜》中，傳說是當克洛諾斯（Uranus）從塔耳塔儒斯（Tartarus, 希臘神話中「地獄」的代名詞）起來與其父烏剌諾斯爭奪王位的戰爭中，

▲《黑夜女神尼克斯》（Nyx La Nuit, 1883）

▲《睡蓮》（The_Nymphaeum, 144x209cm, 1878 年），加利福尼亞的哈金博物館，左側仙女的姿勢與《維納斯的誕生》中的維納斯相同。

其父烏剌諾斯被克洛諾斯砍傷，他的血滴落在愛琴海，泛起一陣海水的泡沫，突然從中生出一個美麗絕倫的少女，她就是維納斯。維納斯對應在希臘神話中是阿芙羅狄德（Aphrodite），在希臘文中就是「出自海水泡沫」的意思。布格羅畫的這幅《維納斯誕生》正是描繪女神從海水中升起的景況。

布格羅曾在大學醫學部參加人體解剖，因此，對於「描繪實際人體的畫法」瞭解得非常透徹。正因如此，布格羅筆下的人體之美才得以如此徹底的發揮。

## 二、研究內容

### 1. 名作與自然人體的造型比較

本文以《維納斯的誕生》畫中的維納斯為研究對象，為了找出名作與自然人體的差異，在解析之初，請模特兒模仿原作體態、從最接近的視角拍攝，以做為名作與自然人比對的最初基本圖。再從作品故事情節去推測她的動作，此時發現名作的左半身與右半身基本上是由不同時

▲ 《維納斯的誕生》（The Birth of Venus，1879年），收藏於巴黎奧賽博物館。

點動作中之體塊合成。本文將與模特兒、自然人體與原作對照，從造型的差異來推測布格羅隱藏在畫中的藝術手法。

▲ 布格羅原作中的維納斯

▲ 最初基本圖，也是整體造型與畫中維納斯較相似的一張，尤其是右側身軀。

▲ 它比最初基本圖的左側身軀更與原作維納斯相似，也是時點 2 的造型。

## 2. 推測名作中「整體造型的設計」：動態的模擬與時點、視角的變化

　　從認識與比較作品與自然人體的造型差異開始，可以明顯發現名作充滿律動感，而自然人體就僵硬多了。接著再從故事情節去推測，從海中泡沫出生的維納斯，是如何逐漸起身立在貝殼上。以下是以原作造型推測的連續動作情節：

- 維納斯位於全畫中央，赤裸地立於眾神中，她的頭向左傾斜，雙眼微閉、處在一個舒適的狀態。
- 維納斯的重力偏在左腳，右腳跟懸空，她抬起手臂，雙肘屈曲，雙手撩動著頭髮。

　　推測維納斯的整體造型設計是由連續動作中不同時點與不同視角組合而成。下列表格是按照連續動態的時間軸先後排列，所引用的體塊框列於下。

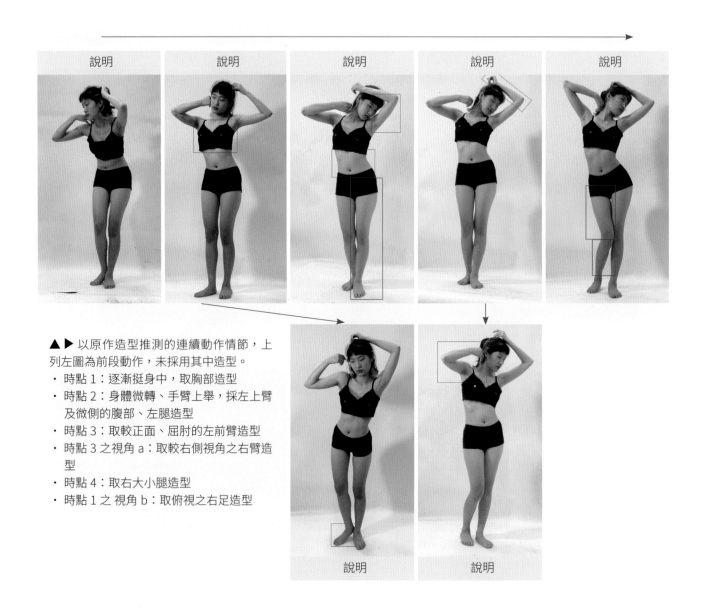

▲ ▶ 以原作造型推測的連續動作情節，上列左圖為前段動作，未採用其中造型。
- 時點1：逐漸挺身中，取胸部造型
- 時點2：身體微轉、手臂上舉，採左上臂及微側的腹部、左腿造型
- 時點3：取較正面、屈肘的左前臂造型
- 時點3之視角a：取較右側視角之右臂造型
- 時點4：取右大小腿造型
- 時點1之視角b：取俯視之右足造型

## 3. 以多重時點、多重視角表達作品情境

　　起初筆者本以為這件作品是平視、定點的造型，但在分析過程中發現，作品中的維納斯造型包含了多重視角、多重動態中的體塊，至於布格羅這一切的安排，將在後文加以推測。

　　下列中圖的底圖為模特兒模仿名作姿態的最初基本圖，右欄是不同時點或視角的片段，從右圖中擷取與名作相似之處，逐一覆蓋在中圖最初基本圖上，最後逐漸形成與原作相似的造型，由此印證名作是由連續動作中不同時點、不同視角組成的造型。

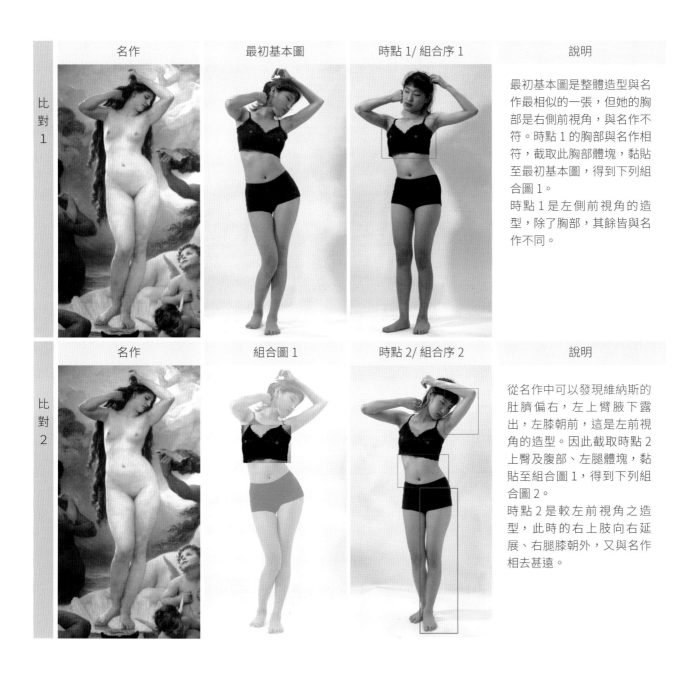

| 名作 | 最初基本圖 | 時點 1/ 組合序 1 | 說明 |

最初基本圖是整體造型與名作最相似的一張，但她的胸部是右側前視角，與名作不符。時點 1 的胸部與名作相符，截取此胸部體塊，黏貼至最初基本圖，得到下列組合圖 1。

時點 1 是左側前視角的造型，除了胸部，其餘皆與名作不同。

| 名作 | 組合圖 1 | 時點 2/ 組合序 2 | 說明 |

從名作中可以發現維納斯的肚臍偏右，左上臂腋下露出，左膝朝前，這是左前視角的造型。因此截取時點 2 上臀及腹部、左腿體塊，黏貼至組合圖 1，得到下列組合圖 2。

時點 2 是較左前視角之造型，此時的右上肢向右延展、右腿膝朝外，又與名作相去甚遠。

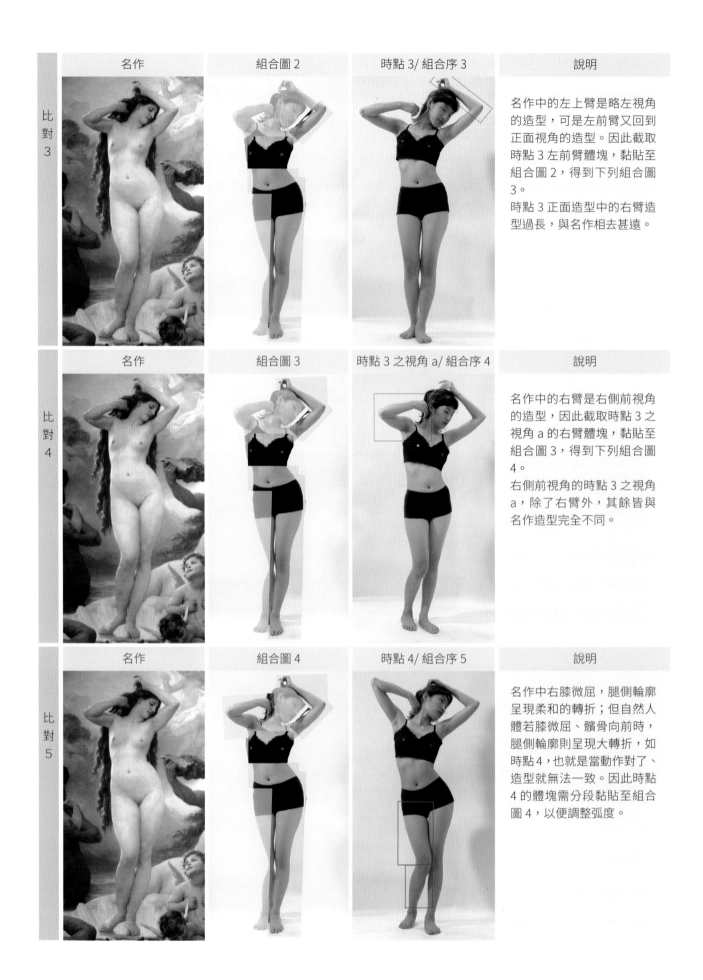

| 名作 | 組合圖 2 | 時點 3/ 組合序 3 | 說明 |
|---|---|---|---|

比對 3

名作中的左上臂是略左視角的造型，可是左前臂又回到正面視角的造型。因此截取時點 3 左前臂體塊，黏貼至組合圖 2，得到下列組合圖 3。

時點 3 正面造型中的右臂造型過長，與名作相去甚遠。

| 名作 | 組合圖 3 | 時點 3 之視角 a/ 組合序 4 | 說明 |
|---|---|---|---|

比對 4

名作中的右臂是右側前視角的造型，因此截取時點 3 之視角 a 的右臂體塊，黏貼至組合圖 3，得到下列組合圖 4。

右側前視角的時點 3 之視角 a，除了右臂外，其餘皆與名作造型完全不同。

| 名作 | 組合圖 4 | 時點 4/ 組合序 5 | 說明 |
|---|---|---|---|

比對 5

名作中右膝微屈，腿側輪廓呈現柔和的轉折；但自然人體若膝微屈、髖骨向前時，腿側輪廓則呈現大轉折，如時點 4，也就是當動作對了、造型就無法一致。因此時點 4 的體塊需分段黏貼至組合圖 4，以便調整弧度。

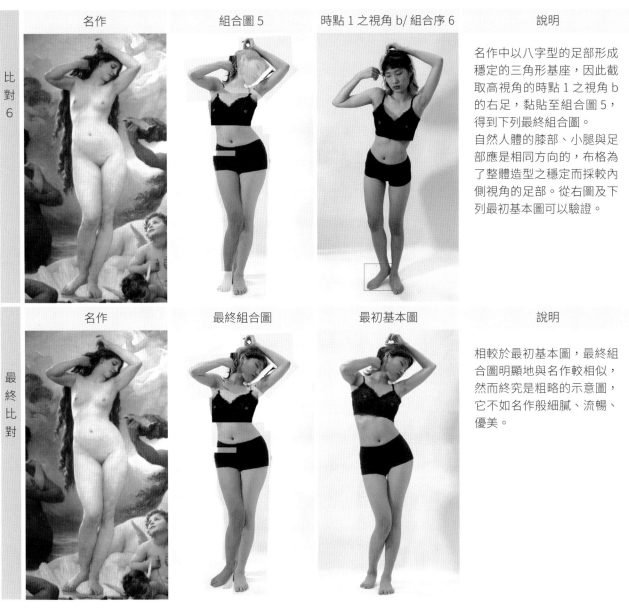

| | 名作 | 組合圖 5 | 時點 1 之視角 b/ 組合序 6 | 說明 |
|---|---|---|---|---|
| 比對 6 | | | | 名作中以八字型的足部形成穩定的三角形基座,因此截取高視角的時點 1 之視角 b 的右足,黏貼至組合圖 5,得到下列最終組合圖。<br>自然人體的膝部、小腿與足部應是相同方向的,布格為了整體造型之穩定而採較內側視角的足部。從右圖及下列最初基本圖可以驗證。 |
| | 名作 | 最終組合圖 | 最初基本圖 | 說明 |
| 最終比對 | | | | 相較於最初基本圖,最終組合圖明顯地與名作較相似,然而終究是粗略的示意圖,它不如名作般細膩、流暢、優美。 |

# 三、結語

　　從作品、基本圖、組合圖三者的比較,最初基本圖中的人體造型顯得單調,表現性不足,不易引起凝視停留。因此最終組合圖中與原作更相近的曲線流動、中軸轉折、外圍輪廓線的飽滿弧形,更具有醒目的吸引力,也強化了女性的魅力。本研究從藝剖學的角度切入、解析作品中的藝術手法,在研究中發現人物造型已加入些許的變形,這種改變來自於「多重視角」與「多重動態」的組合。經過布格羅的高超技藝與優秀的解剖知識,讓人不易察覺其中的藝術手法。

　　文末以「名作採用多重時點、視角的造型意義」統整於下表,以及「《維納斯誕生》之構圖探索」,作本文之結束。

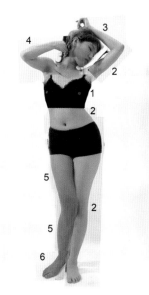

# 1. 名作採用多重時點、多重視角的造型意義

以下表格之組合序請與上圖標碼對照

|  | 多重時點的延續 | 多重視角的交錯 | 造型意義 |
|---|---|---|---|
| 組合序 1 / 時點 1 | 手臂上舉、雙肘同高，似伸懶腰中 | 左側前視角的胸部體塊 | 左右乳頭近乎水平狀，以制衡、突顯縱向婀娜的體態 |
| 組合序 2 / 時點 2 | 頭倚著再上舉的左臂，伸懶腰中 | 左側前視角的左上臂、腹部、左腿體塊 | 以左側前的左上臂減短長度，以免它過度外張，搶走對曼妙身材的關注。以左側前的腹部體塊，展現兩側腰部線係的差異。以正面的左腿與觀眾呼應 |
| 組合序 3 / 時點 3 | 更上舉的左臂 | 正面視角的左上臂 | 回到正面視角，以正面的左上臂面向觀眾 |
| 組合序 4/ 時點 3 視角 a | 軀體向左 | 右側前視角的右臂體塊 | 以縮短的右臂安置在近乎正面的軀體上，避免它過度外張後，搶走對身體的注目 |
| 組合序 5/ 時點 4 | 由雙腳共同分擔身體重量，轉為重力在左腳 | 游離腳之大小腿 | 以正面的大腿、小腿面向觀眾，但減緩屈膝時的轉折，將主要的曲線留在左側腰部 |
| 組合序 6/ 時點 1 視角 b | 高視角 | 高視角的右足 | 增加足背面積，並且與左足合成穩定的三角基座 |

# 2.《維納斯誕生》之構圖探索

- 作品以 19 世紀的現實主義繪畫技巧來詮釋古典主義的題材表現人體之美，《維納斯誕生》描繪女神從海水中升起的景況，布格羅如何將她安排成觀眾目光的第一焦點？

  — 維納斯站在畫面的中央，占畫中最主要位置。

  — 腳下貝殼是整幅畫中明度最高的白色，貝殼上赤裸的身體、採用特別粉嫩的膚色，白色與大面積粉嫩的體塊自然而然成了目光焦點。

  — 畫中有兩道弧線，第一道是由維納斯的崇拜者簇擁而成，從畫面左邊開始，經過維納斯下方、到右邊，由下向上的弧線拱起維納斯。弧線右側是吹著海螺的半人馬，維納斯腳下有和海豚玩耍的小天使等等。周圍眾神的臉部都聚焦於維納斯，加強了她的主角地位。

  — 第二道是由空中的天使形成，背景中的小天使們筆觸淡雅，不喧賓奪主，他們從畫面左邊開始飛向天空，穿過

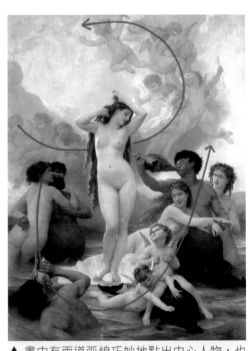

▲ 畫中有兩道弧線巧妙地點出中心人物，也強調了場景的動態。周圍眾神面向維納斯，更加深維納斯的主角角色。

維納斯背面，繞向右上止於維納斯頭頂部上方，這道柔和的曲線讓畫面更加靈動，也提升了從海中升起的意境。 布格羅以令人印象深刻的方式強調了場景的動態，巧妙地強調中心人物。

- 布格羅遵照古希臘的「對立式平衡」（contrapposto）原則，等量的左右上肢、等量的左右下肢，以不同動態變化製造平衡。他先將現實生活中的裸體女性畫成素描之後，再將之理想化。維納斯被認為是女性美的化身，推測布格羅為突顯維納斯作為女神誕生的神聖，刻意加強了對立式平衡的運用。可以看到維納斯的重力偏在左腳，右腳足尖輕點在貝殼上，頭向左側傾斜，表情顯現她處在一個舒適的狀態，她抬起手臂，撩動右側的頭髮，在維納斯身上安排成「S」的曲線的對立式平衡。布格羅以對立式平衡造成兩側輪廓中一側是微弱的起伏，一側有渾厚臀部的隆起，兩側的對比增加了畫面的豐富度。

- 布格羅拉長維納斯的身體，放大了身體的動感，體中軸的弧線比起組合圖又更為悠長、拋物線弧度更大，營造出來像是會被風吹走的柔弱感，這部分是組合圖中亦較無法做出的，是布格羅繪畫上額外的變形，也因此使得畫作總是更有活力、更生動。呈三角形的雙足是從不同視角擷取的體塊，以它為穩定維納斯造型的基座。

- 布格羅縮短了左右手臂，收斂的雙臂減弱觀者視線的外移，而將目光多停留在軀體上的注目。近乎平行乳頭對稱點連接線，以制衡或突顯出維納斯縱向婀娜的體態。她半側著頭，雙眼微闔，並沒有與觀者視線交錯，一方面讓畫面氛圍更加柔和，另一方面也讓觀眾打量畫作的眼光更加自由。

綜上所述，維納斯的誕生場景彷彿像是舞台劇場，在精心營造中極盡展現女性身軀的成熟甜美，採用了經典的對立式站姿，但周身精心微調，營造出羞郝而美麗的婀娜女神，迎合了人們的喜好。布格羅畫中的女性甜美優雅，畫面細膩溫馨，他以流動的曲線、起伏的節奏、細膩而多情的筆觸描繪了古希臘與古羅馬藝術中理想的美神，人物的皮膚、手和雙腳有著細緻而獨特的繪畫技藝。雖然在他的畫作被當時批評家指責為保守的畫家，而今仍有人認為是美好的視覺享受。

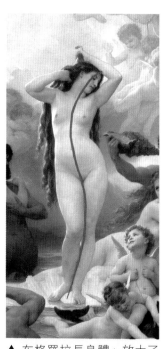

▲ 布格羅拉長身體、放大了身體的動感，S形曲線使得畫作更有活力。

# 古希臘佚名 ─ 《蹲伏的維納斯》

撰文 / 攝影：吳宜倫・秦翊誠　　　　指導 / 編修：魏道慧

## 一、前言

古希臘時期稱愛與美之神為阿芙羅黛蒂（Aphrodite），羅馬則稱之為維納斯（Venus）。自古這位女神的形象深植人心，幾乎成為女性美的代言人。關於維納斯的最早圖像紀錄在西元前四世紀，據傳是古希臘畫家亞培利斯（Apelles, 352-308 B.C.）的壁畫，描繪維納斯海上誕生的情景，她斜倚在貝殼上，左右則各有一名天使陪伴。

▲ 古希臘畫家亞培利斯描繪的《維納斯海上誕生》壁畫，據傳為維納斯的最早圖像紀錄。

至於以維納斯為主題的雕塑之問世作品，西元一世紀羅馬的自然學家老普林尼（Pliny the Elder, 23-79 A.D.）在其著作《自然史》(Natural History) 中曾提到羅馬廣場 (Roman Forum) 附近邱比特神殿 (Temple of Jupiter Stator) 的一尊維納斯雕塑，為今日所知最早的《蹲伏的維納斯》（Crouching Venus）的文獻資料。雖然作者不詳，但老普林尼認為古希臘比西尼亞 (Dothyals of Bithynia) 的雕塑家多德西斯 (Doidalses) 曾製作沐浴的維納斯作品，應是此題材的來源。

◀◀《卡庇托利的維納斯》（Capitoline Venus）
大理石真人大小的女性裸體，她在希臘神話中是代表愛情、美麗與性愛的女神。此為公元 2 世紀下半葉之仿製品，現存於義大利首都的卡比托利歐博物館。

◀ 沐浴者（La Baigneuse）
法國雕塑家克里斯托夫 - 加布里埃爾·阿勒格蘭 (Christophe-Gabriel Allegrain, 1710 - 1795 )1755 作品，現存於羅浮宮。

　　此一《蹲伏的維納斯》原為義大利岡札加（Gonzaga）家族所有，1631 年時，被英人譽為「最精緻的雕塑」，當時市價約 6,000 金幣。1627-1628 年間，英王查理一世自岡札加家族購入，後一度為荷蘭裔英國畫家彼得・萊利爵士（Peter Lely, 1618-1680）所有，因此這尊雕像有一段時間被稱為《萊利維納斯》(The Lely Venus)，1682 年再次為皇家收藏品，並長期借展於大英博物館。

　　今天，散落各國美術館的維納斯雕塑，多是十五世紀文藝復興時期後的複刻版，當時，古希臘與古羅馬文物大量出土，興起一片追尋古文明的熱潮，雕刻家也以古為師，重新詮釋與維納斯有關的雕塑作品。以《蹲伏的維納斯》為名時，都是呈現在沐浴中的女體，因此有多個版本出現。已佚失的《蹲伏的維納斯》應是古希臘的作品，此件是西元二世紀左右羅馬的複刻。在文藝復興之後，許多藝術家都曾以此題材創作，姿態雖各自不同，卻為時人偏愛的主題，有些雕塑家會在維納斯身旁添加小愛神或是水罐，以加強身份和情節。

　　《蹲伏的維納斯》高度 125 公分，是古典雕塑中第一個具有紀念性質的女性裸體，當時希臘雕塑只有男性是裸體的，可能是因為女性社會地位的提升，得以挑戰當時公認的規範。藝術家以雕像左腳下的水勺，暗示著維納斯正在沐浴中；以她美麗的頭部緊張地轉向一側，暗示著維納斯聽到聲響，察覺有偷窺者入侵；她右臂屈曲掩蓋胸口，左手向下似欲遮羞，時間在凝結中。其髮型是典型的希臘式髮型，精心製作的髮髻以及垂在左肩上的頭髮，導引觀者眼睛圍繞著雕像，並隨著維納斯的目光轉向偷窺者的方向。

▲作者不詳，《蹲伏的維納斯》（Crouching Venus），125 X 53 X65 公分，其它視角，相較於本文解析的主視角，她的察覺偷窺者、護胸、遮羞的表現較弱。

# 二、研究內容

## 1. 名作與自然人體的造型比較

《蹲伏的維納斯》呈現一名在沐浴時、略受驚嚇的女子，單膝跪下，以右手掩著胸部、轉頭往右後方看的姿態。在畫冊、媒體上有多種角度呈現，我選擇了最能表現整個情境的視角作為解析對象。在解析之初先請模特兒模仿名作的動作、拍攝最接近的視角，以它作為研究的最初基本圖，接著再請模特兒反覆演示維納斯聞聲、蹲下、縮身、遮胸的流程，再拍攝下來。從流程中的前後動作推敲它與原作之異同，此時發現身體的右側身軀和左側身軀是由不同時點、不同視角的造型組合而成。說明於下：

▶ 本研究先從模特兒的動作、視角最接近名作的最初基本圖照片開始，從中認識作品與自然人體造型的差異，再由差異發掘名作的藝術手法。《蹲伏的維納斯》整個作品充滿了韻律感，自然人體就顯得僵硬多了。名作整體動勢從頭部、胸、腹、骨盆、膝、足成弧形動勢（虛線），自然人體的動勢則較弱。

| 名作 | 最初基本圖 |
|---|---|
| 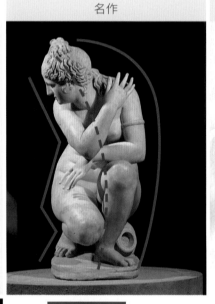 | 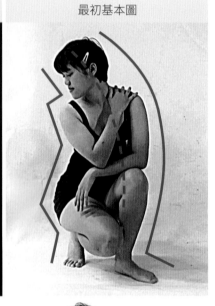 |

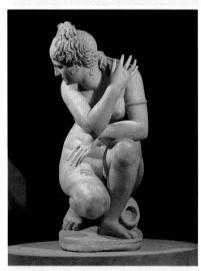

▲ 由頭至腳，呈開口向右的弧形動勢，左右輪廓呈極大的差異。模特兒無論怎麼努力都無法做出一樣的造型。

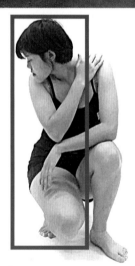

▲ 本圖為《蹲伏的維納斯》動作流程的時點 4 之逆轉俯視角，她頭部下縮、骨盆突出，右側與原作較相似。

▲ 本圖為流程圖中的基本圖時點 4 之順轉俯視角，她的左肩、左臂和骨盆弧度與原作較相似。

## 2. 推測名作中「整體造型的設計」：動態的模擬與時點、視角的變化

　　《蹲下的維納斯》是一件表現情緒起伏，但又不失優雅的女體像。從模特兒與原作的比對中，發現了這件作品是擷取不同時點、不同視角組合而成的優美造型，而任何一張照片都是瞬間的姿態，因此都是僵硬、呆板的。例如：作品中頭可轉的程度，肩膀和身體的角度，腰轉的角度，兩隻腳掌的方向都與髖骨方向不同，這些都是人體結構在單一動作時無法達到的。將故事情境整個流程納入靜態作品中，可以說這就是藝術家的藝術手法吧！

　　我推測維納斯的動作流程先是以站姿沐浴，接著聽到聲響察覺有偷窺者入侵，於是身體向左躲，帶動左腳前踏一步，再雙手護胸、轉頭向右邊查看偷窺者，重力腳逐漸轉為右，並逐漸蹲下，並將頭和身體轉向右，但仍然右手內縮護著身體。

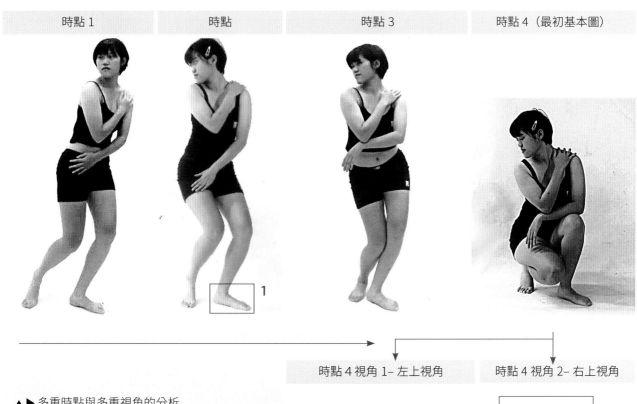

時點 1　　　　時點　　　　時點 3　　　　時點 4（最初基本圖）

1

時點 4 視角 1– 左上視角　　　時點 4 視角 2– 右上視角

▲▶ 多重時點與多重視角的分析
先設定維納斯站著沐浴，接著察覺入侵者，於是身體往左躲，帶動右腳前踏一步，並轉頭朝右邊查看入侵者，雙手護胸，重心腳逐漸轉為右，並逐漸蹲下。
・時點 1：察覺入侵者，以手護身中。右腳用力往後推，準備隱藏
・時點 2：右腳前踏一步
・時點 3：重力腳逐漸轉為右
・時點 4：頭和身體轉向右方
・時點 4 視角 1：相機往上移時點 4 的俯視角
・時點 4 視角 2：相機往時點 4 的右移

## 3. 以多重時點、多重視角表達作品情境

　　中圖的底圖是模特兒盡力仿維納斯姿態的基本圖，右欄是連續動作中不同時點、不同視角的片段，從中擷取與名作造形相似處，再逐一覆蓋在中圖上，逐漸形成與維納斯相似的造型。

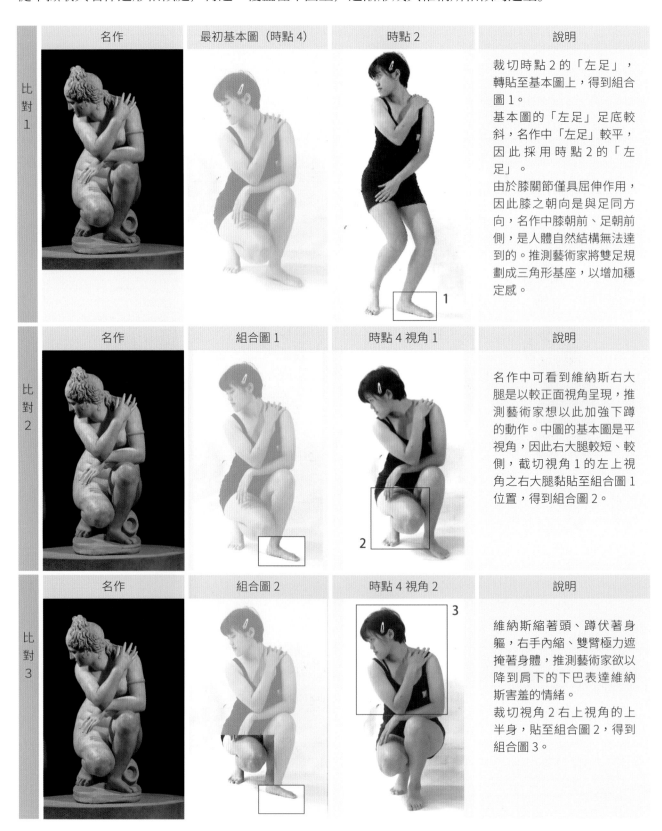

| | 名作 | 最初基本圖（時點 4） | 時點 2 | 說明 |
|---|---|---|---|---|
| 比對 1 | | | | 裁切時點 2 的「左足」，轉貼至基本圖上，得到組合圖 1。<br>基本圖的「左足」足底較斜，名作中「左足」較平，因此採用時點 2 的「左足」。<br>由於膝關節僅具屈伸作用，因此膝之朝向是與足同方向，名作中膝朝前、足朝前側，是人體自然結構無法達到的。推測藝術家將雙足規劃成三角形基座，以增加穩定感。 |
| | 名作 | 組合圖 1 | 時點 4 視角 1 | 說明 |
| 比對 2 | | | | 名作中可看到維納斯右大腿是以較正面視角呈現，推測藝術家想以此加強下蹲的動作。中圖的基本圖是平視角，因此右大腿較短、較側，截切視角 1 的左上視角之右大腿黏貼至組合圖 1 位置，得到組合圖 2。 |
| | 名作 | 組合圖 2 | 時點 4 視角 2 | 說明 |
| 比對 3 | | | | 維納斯縮著頭、蹲伏著身軀，右手內縮、雙臂極力遮掩著身體，推測藝術家欲以降到肩下的下巴表達維納斯害羞的情緒。<br>裁切視角 2 右上視角的上半身，貼至組合圖 2，得到組合圖 3。 |

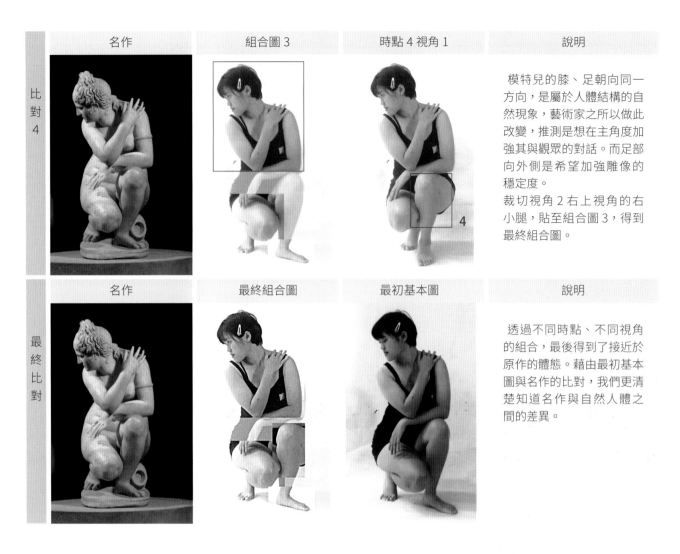

| | 名作 | 組合圖 3 | 時點 4 視角 1 | 說明 |
|---|---|---|---|---|
| 比對 4 | | | | 模特兒的膝、足朝向同一方向，是屬於人體結構的自然現象，藝術家之所以做此改變，推測是想在主角度加強其與觀眾的對話。而足部向外側是希望加強雕像的穩定度。<br>裁切視角 2 右上視角的右小腿，貼至組合圖 3，得到最終組合圖。 |

| | 名作 | 最終組合圖 | 最初基本圖 | 說明 |
|---|---|---|---|---|
| 最終比對 | | | | 透過不同時點、不同視角的組合，最後得到了接近於原作的體態。藉由最初基本圖與名作的比對，我們更清楚知道名作與自然人體之間的差異。 |

# 三、結語

　　《蹲伏的維納斯》造型優美豐腴，不愧是當年被英人譽為「最精緻的雕塑」，此作品也充分的表現出維納斯沐浴中所發生的一系列情境，體現敘事性的想像空間，對於古希臘人來說，身體雖然是一種美麗的載體，但男體才是美的化身。女性的身體必須是被動的，不同於男性身體展現狂歡、悲苦、英雄的理想姿態，只有在合理的情境才能表現女性裸體，例如沐浴。在原作、基本圖、組合圖，三者比較中，任何一張模特兒照片都是僵硬的瞬間動作，經由不同時間點、不同視角組合而成的圖形才逐漸接近名作中的生動感。文末以「名作採用多重時點、視角的造型意義」統整於下表，以及「《蹲伏的維納斯》之造型探索」，作本文之結束。

▶ 以下表格第二欄請與右上圖對照標碼

## 1. 名作中採用多重時點、多重視角的造型意義

| | 多重視角的延續 | 多重時點的交錯 | 造型意義 |
|---|---|---|---|
| 比對 1 ／時點 2 | 1- 左足 | 取足底斜度較少的左足 | 維納斯較正面視角的左小腿，卻配上內側視角的足部，以與右足合成穩定的三角形基座 |
| 比對 2 ／視角 1 | 2- 左上視角的右腿 | 取右大腿之造型 | 以較正面視角的大腿增加大腿下蹲的感覺 |
| 比對 3 ／視角 2 | 3- 右上視角的上半身 | 取上半身之造型 | 以降到肩下的下巴表達維納斯縮著頭、彎下身軀的害羞的情境 |
| 比對 4 ／視角 2 | 4- 右上視角的左小腿 | 頭和身體轉向右方，取左側骨盆及左小腿之造型 | 正面視角的維納斯，但左臀取微側的角度，以強調女性臀部的飽滿。主角度的右小腿採正面視角，推測是在加強與觀眾的呼應 |

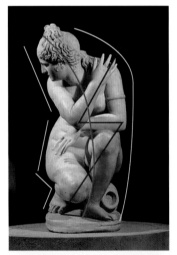

▲下圖《蹲伏的維納斯》美麗的軀體是讓 - 波爾·格蘭德蒙特 (Jean-Pol Grandmont) 拍攝的，但，若以情境的表現，則是本文解析的角度最為豐富。

## 2.《蹲伏的維納斯》之造型分析

　　名作的不同視角度中，以本文的這個角度最能呈現《蹲伏的維納斯》沐浴中的情境，在這個角度中處處可見藝術家的精心安排，因此它也是該作品的主視角。

- 名作中央由頭至胸、膝內側、腳底的動線呈一道彎弧，彎弧凹口向右，推測藝術家如此安排是為了突顯頭部右轉查看來者的動作；彎弧突向左，是維納斯準備向左藏身的方向。

- 名作兩側的輪廓有極大的差異，左側由頭、肩再斜向內下、止於台座，形成比中央動線更大的彎弧，加強她要向左躲藏的趨勢。腳踝外側的小水勺填補了踝側的缺口，讓造型更加簡潔。

- 名作右側的輪廓由臉側至腳尖形成長、長、短、短的四道折線，折線隨著臉部向下的動向有節奏地下壓，呼應「蹲伏」的動作。

- 由左足連向右足、上行至右膝、左膝、連結轉向右肘、左肘、左手，形成向上的折線，增加她躲向左側躲藏的趨勢。

　　這些都是藝術家以不同時點、不同視角的組合，將《蹲伏的維納斯》的動態情境，融入一件靜態作品中的證明。如此以藝用解剖學角度看來，作品成為多元而統一的整體，以俗世意義的場景來表現神話人物，將女性的身體表現得凝鍊而富有動態，優雅而具有內在張力，正是證明藝術家的高超能力，無怪乎英人譽之為最美的雕像！

# 安格爾 ─《大宮女》

撰文 / 攝影：阮千謙　　　　指導 / 編修：魏道慧

## 一、前言

### 1. 藝術家介紹

讓·奧古斯特·多米尼克·安格爾 (Jean Auguste Dominique Ingres, 1780-1867 ) 出生於法國南部的蒙托邦 (Montauban)，父親是一位肖像畫家和音樂家，成為他的藝術啟蒙者。

1791 年安格爾進入在土魯斯學院學習繪畫，1797 年到巴黎進入新古典畫派的主要代表人雅克 - 路易·大衛 (Jacques-Louis David, 1748-1825) 的畫室；1799 年考入美術學院油畫系；1802 年初次在沙龍展亮相就獲一等羅馬獎；1806 年到羅馬設畫室，並創作了大量的作品；1820 年遷到佛羅倫斯，接受了大批肖像畫的訂作；1824 年回到巴黎，獲得很高的榮譽肯定；1825 年被選為法蘭西學院院士；1829 年任美術學院院長；1835 年再次回到羅馬，創作了一系列肖像素描和油畫；1841 年回巴黎繼續創作生涯作。

安格爾一生最崇拜拉斐爾及古代大師，直到逝世前還在研究拉斐爾的作品，晚年對東方題材特別感興趣，用古典的法則安排畫面。他的

▲ 安格爾自畫像，享年 87 歲。

▲ 土耳其浴女 (Le Bain turc, 1862)

▲ 泉 (The Source, 1856)

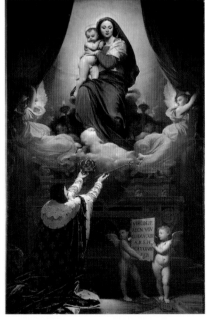

▲ 路易十三世的宣誓 (Louis XIII de la prestation deserment, 1824)

▲ 宮女與奴隸 (Odalisque with Slave, 1839)

主要作品有《土耳其浴女》、《泉》、《路易十三世的宣誓》、
《宮女與奴隸》、《大宮女》等以及一系列肖像畫和大量的
素描，以及只用線描鉤輪廓的作品。

安格爾的聲譽如日中天時，正面臨古典主義終結、浪漫主
義崛起的時代，他和浪漫主義代表人德拉克洛瓦（Eugene
Delacroix, 1798-1863）之間發生多次辯論，浪漫主義強調色
彩的運用，古典主義則強調輪廓的完整和構圖的嚴謹，安格
爾把持的美術學院對新產生的各種畫風嗤之以鼻。安格爾為
新古典主義畫派最後一位代表者，爾後浪漫主義畫派興起。

## 2. 作品說明

▲ 伯坦先生肖像 （Portrait of Monsieur Bertin,
1832），巴黎 羅浮宮

本文以安格爾現存於法國羅浮宮的《大宮女》(The
Grande Odalisque, 91 x 162 公分) 做研究，它是由 1814 年安格爾受拿破崙妹妹，那不勒斯王國的王
后卡羅琳·波拿巴委託製作的。

這幅名畫呈現土耳其內宮的一位裸體宮女，最先映入眼簾的是宮女被拉長的背脊，她的雙臂、大
腿也比實際要長。她斜臥在綾羅綢緞被褥中，右手握著羽扇，也拉住背景的布幔，彷彿要掩蓋自己
裸露的身軀。據說：安格爾原打算「臨摹」拉斐爾的作品，他打算再現拉斐爾那種「超凡入聖」的
完美性，但實際上他有自己的想法和畫法。然而「大宮女」這幅畫卻遭到漠視，學術界的評論是一
概持否定的態度，可以用克萊特里 (de Kératry) 的一句話加以概括：「他的宮女多出三塊脊椎骨。」

安格爾所屬的年代為藝術史中重要的轉折點
之一，也影響了他的創作風格，可觀察到其作
品開始加入了情感表述，對於用色及構圖也不
再拘泥於表象而趨於主觀。因此，可以臆測本
次解析之名作《大宮女》，或許多少都有受到
此時代之畫派轉變的感染，即便作者本人強烈
排斥此時新產生的畫派風格。透過《大宮女》
一作，可明顯感受到他對於女體曲線的執著，
也或許才因此投射至其必須柔軟、修長、延
展，即使是不符合自然人體的結構。安格爾堅

▲ 《大宮女》為·安格爾於 1814 年創造的一副油畫，女體柔軟、
鮮活，觀察其背部能察覺其異於自然人的比例。

定性的美學信念之表現，反而無可避免的造成他人對他的攻擊與批評。

## 二、研究內容

### 1. 名作與自然人體的造型比較

　　《大宮女》這幅畫中，首先引人注目的是人體的比例，安格爾為了彰顯女性柔美體態，人體的背脊、雙臂和大腿都比實際要來得修長。推測安格爾是在描繪奢華生活中的裸女甦醒、悠閑從容地逐漸坐起的過程。回眸的臉部展現女子的嫻靜，放鬆、柔軟垂落的雙肩及軀幹與四肢，推測安格爾分別擷取了不同時點中的體塊加以組合。

　　從《大宮女》畫中，可看到藝術家運用的空間張力，在女體體態的安排以及物件的相互作用中，營造出畫面之律動。自然人體就稍顯僵硬，處處展現肌肉之緊繃。我們將由藝用解剖學來分析其中的差異，並拆解名作的構成。

　　在解析之初，先以模特兒臨摹名作的動態、視角，以此做為最初基本圖，來與名作做對照。此時發現名作上半身與下半身幾乎是由不同時點動作、不同視角的體塊組合而成的。並且能夠發現，名作中的宮女的姿態較自然人體柔軟放鬆、充滿律動感，而自然人體的脊椎弧度較小、肩膀線條與骨盆線交叉角度較小，人物僵硬不自在。

▲ 左圖是模特兒與名作整體造型最為相近的「最初基本圖」，尤其是她的下半身與名作更相近。

《大宮女》這件作品的造型，自然人體是沒辦法一次完整模仿到位的，為了解開藝術家在作品中對人體造型採用的藝術手法，就要先找出名作與自然人體的差異，從中發現他對人體造型的設計，再推測其改變人體自然結構的目的，一步步揭開隱藏其中的藝術手法。

作品中動態大致可以分成上半身的頭、頸、背部及下半身的臀、腿部。左圖，她的下半身尤其與名作相近，但上半身背部的斜度不足。右圖為時點 4 之視角 a，她的上半身身體向前方自然坐起，畫面穩定，雖然斜度不足，但體塊與名作上半身相近。由此可以推測《大宮女》是由不同時點及不同視角組合而成的。

## 2. 推測名作中「整體造型的設計」：動態模擬與時點、視角變化

　　大致能推測宮女整體動作過程能分為三個階段，即：起身、轉身、回頭。宮女原本是以側躺之姿、背對著觀者，由左肘支起身體帶動軀體旋轉向右，再由右手下壓、身體向外轉向轉，左腳抬放至右腳，最終右手置於左小腿並回頭轉向觀者。一連串動作溫柔、輕盈、柔軟且延伸，由下圖能比對出原作為呈現此種美感所而採用了不同時點、視角的體塊組合。由左而右的時間歷程：

- 時點 1：模特兒背對觀者，由側臥之姿逐漸甦醒。

- 時點 2：模特兒以左手肘逐漸撐起身體，胸廓與骨盆隨著抬起的左腿向後方旋轉，右腿逐漸伸直、右臀部呈半側面狀態。

- 時點 3：模特兒上身幾乎完全撐起，左腿抬起前伸，右臀完全貼於地面。

- 時點 4：模特兒上身完全撐起、左腿倚向右腿，伸出的右手置於左小腿上，頭部右轉，展現容貌，以與觀眾對視。

- 時點 4 之 a：身體轉回，以背部對觀眾。

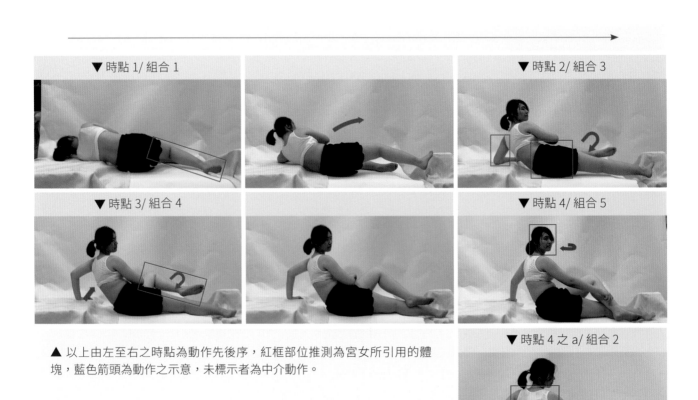

▲ 以上由左至右之時點為動作先後序，紅框部位推測為宮女所引用的體塊，藍色箭頭為動作之示意，未標示者為中介動作。

## 3. 以多重時點、多重視角表達作品的情境

　　下列中圖的底圖為模特兒模仿名作姿態的最初基本圖，右欄是不同時點、不同視角的片段，從右圖中截取與名作相似之處，再逐一覆蓋在中圖基本圖上，最後逐漸形成與原作相似的造型。以下並未按照時間歷程組合，而是由較大體塊開始組合。

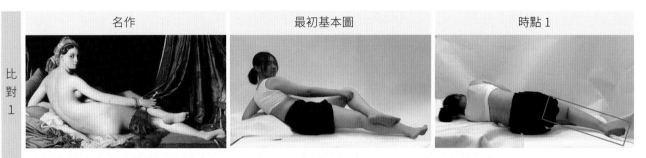

比
對
1

　　中圖與名作整體造型最相近的最初基本圖，模特兒斜臥、背朝後、下方的右腿較直、腿肚略較朝下。名作的背較朝向觀眾、下方的右腿屈曲、腿肚較朝觀眾。
　　時點 1 模特兒的右腿與名作最相似，它是側臥、背與骨盆垂直於地面時的右腿造型，腿肚也較朝觀眾。
　　推測安格爾截取時點 1 右下肢，黏貼至最初基本圖中，得到下列組合圖 1。

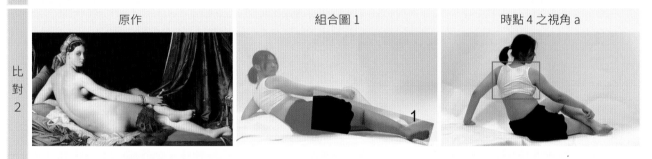

比
對
2

　　中圖與名作整體造型最相近的最初基本圖，模特兒斜臥、軀幹呈 45 度，背面體塊展現少，造型與名作相去甚遠。
　　而時點 4 之視角 a 的模特兒上背部直起、背部面積等與名作中宮女相似。但此時模特兒的腰部弧度不足、雙足及右手向深度空間延伸，又與名作相去甚遠。
　　推測安格爾截取時點 4 之 a 的上背，黏貼至組合圖 1，得到下列組合圖 2。

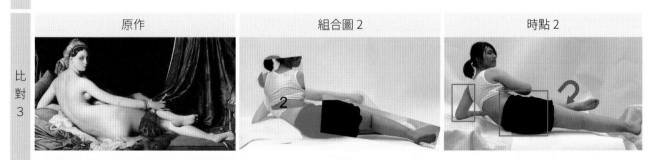

比
對
3

　　最初基本圖中模特兒斜臥、軀幹與臀部側向觀眾，造型與名作相去甚遠。
　　時點 2 左前臂用力撐起上身，左臀貼向地面，此時臀部以側後角度面向觀眾，臀部及左臂與名作相似。
　　推測安格爾截取時點 2 的臀部與左臂，黏貼至組合圖 2，得到下列組合圖 3。

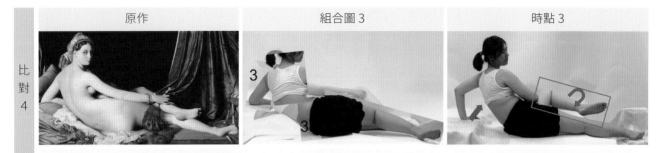

| 原作 | 組合圖 3 | 時點 3 |

比對 4

時點 3 左腳逐漸跨上右腳，臀部完全貼平於地面。此時的膝部比最初基本圖更屈曲，膝部位置更接近身體，小腿斜度、腳底角度與名作更相似。但時點 3 模特兒必需以左手用力支撐起身體，才能呈現左腿之動作。

推測安格爾截取時點 3 的左腿，黏貼至組合圖 3，得到下列組合圖 4。

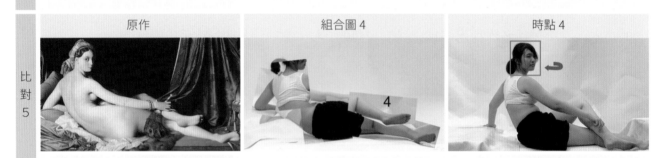

| 原作 | 組合圖 4 | 時點 4 |

比對 5

最初基本圖中模特兒斜臥，頭部、臉部隨之傾斜，與名作中端正面容相去甚遠。而時點四模特兒左腳完全跨於右腳，右手伸直置於左小腿上，背部挺起，臉部回向觀者。

因此推測安格爾取時點四面容端正的頭部及頸部，黏貼至組合圖 4，得到下列組合圖 5。

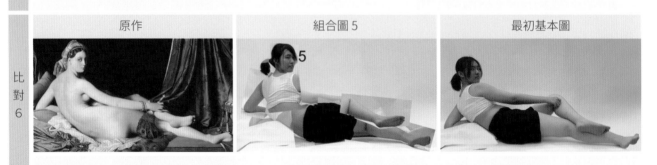

| 原作 | 組合圖 5 | 最初基本圖 |

比對 6

組合圖 5 的右臂形成錯位，因此取用最初基本圖的右臂加以組合，得到下列最終組合圖。

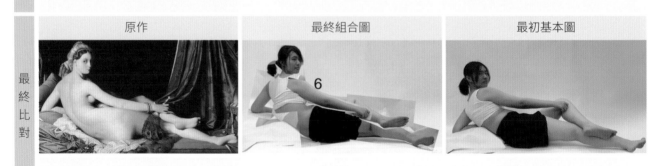

| 原作 | 最終組合圖 | 最初基本圖 |

最終比對

相較於右圖的最初基本圖，最終組合圖明顯地與名作較相似，然而終究是粗略的示意圖，它不如名作般細膩、流暢、優美。

# 三、結語

　　經由多重時點、多重視角之組合後，可觀察到其最終組合圖與原作之相似所在：最終組合圖身體的曲線更加的彎曲柔滑，而自然人體則較僵硬、缺乏表現力。組合完成後模特兒的體態亦更加得符合原作之體態及修長比例，其肢體與空間交互關係、以及畫面中的律動線條也較最初基本圖更加地貼近原作之穩健，又不失輕盈。多重時點、多重視角之組合後能更加展現人體中細微隱含的美感。文末以「名作採用多重時點、視角的造型意義」統整於下表，以及「《大宮女》之構圖探索」，作本文之結束。

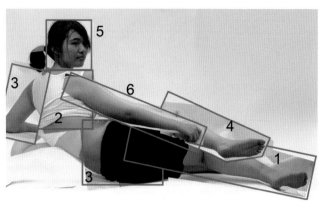

▲ 上圖標碼請與以下表格之比對序對照

## 1. 名作採用多重時點、多重視角的造型意義

| | 多重視角的交錯 | 多重動態的延 | 造型意義 |
|---|---|---|---|
| 比對1/<br>時點1 | 以主視角取右腿之造型 | 在最初基本圖中加入屈膝、側放的右腿 | 藉右小腿將觀者視線向左引導至宮女的臉，向右延伸至華麗的布幔 |
| 比對2/<br>時點4之a | 由主視角向左45度取背部造型 | 上背部完全撐起 | 以較大面積、挺直的背部與觀者呼應 |
| 比對3/<br>時點2 | 以主視角取臀部造型<br>以主視角取左臂造型 | 臀部向內轉後，以左肘將上身逐漸撐起後，左腳向右旋轉 | 以側後角度的臀部面向觀眾，展現女性豐滿的臀部 |
| 比對4/<br>時點3 | 以主視角取左腿造型 | 左腿逐漸抬起跨向右腿 | 屈曲的右小腿幾成直線，將觀者視線導引至宮女臉部 |
| 比對5/<br>時點4 | 以主視角取頭部造型 | 上身完全撐起、人物頭部右旋，左腿完全跨過右腿，右手伸直撫上左小腿 | 以端正側後的面龐面向觀者，帶著幾分神祕感 |
| 比對6/<br>基本圖 | 取最初基本圖右手臂造型 | 右手伸直手部輕放左小腿上 | 背景中布幔褶紋沿著右手向上，最終落在人物臉部 |

## 2.《大宮女》之構圖探索

- 　《大宮女》這幅畫的空間向兩側延伸，但前景與背景之間距離短，給人一種深度空間較淺的平面感。畫中主角大宮女為整幅畫的主體，以斜躺之姿從左上延伸至右下形成，安格爾將橫向的宮女本身作為視覺的主軸，右邊的縱向布幔的設置被安排成與主體垂直，由頂上下垂的縱向布幔，將

宮女下斜的雙腿向上拉提，如果沒有它，宮女的雙腿就斜到畫外去了，如果你將布幔遮掉後定有同感。

▲ 大宮女背部的弧形動線經左腳終止於垂直布幔，手臂衍生出另一道弧形動線，它與布幔弧形褶紋銜接，形成一道更大的弧線，它們共同導引觀眾視線到大宮女臉部。

- 安格爾在畫面中安排了一組水平線，在畫面下緣的暗色雙紋，水平線具平靜、安定也具支撐效果，如果你將雙紋遮掉，定可看到腿部浮在空中。另外大宮女前伸的右足與臀下緣，被安排成水平關係，以穩定大宮女整體造型。

- 安格爾為了營造出大宮女整體曲線的美感，他拋棄實際人體的造型，修改了這個姿態、這個視角的自然結構。但這種對美的追求並未減弱畫面的真實感，因為畫面的背景採用了寫實的描繪，大宮女斜倚著靠墊、華麗的帷幕和床褥等的描繪，增加了畫面的說服力。而變形後的大宮女反而在畫面上創造出一種神秘、典雅和抒情詩般的意境。

- 畫面的主體是白皙的女體，其它部分皆是次要的，因此安格爾將畫面四個角的明度、彩度降低，除了左下角之外。安格爾在左下角畫上彩度高的金色被褥，以與女子上斜的身軀制衡，如果你將金色區塊遮掉，即刻感覺到女體往上浮起。安格爾更在下背部與臀下方畫上象牙色的褥單，它呈「Y」型，向下延伸到畫外，有如沉錨效應，安格爾以它牢牢地穩住女體。繁雜褶紋的錦緞與光滑細膩的人體形成強烈對比，兩者相互映襯，增加了畫面的豐富度。

- 安格爾將大宮女的臉側轉、眼睛望向觀眾，藉此增加觀眾對女子的注目，它也是畫面中唯一、直接與觀眾對話的地方。

- 從解剖學的角度來看，安格爾大大地加長大宮女的背部，好像多加了超過「三節脊椎骨」。安格爾藉這種修長的腰部使她看起來如此柔和、如此嫵媚。觀者的視線全被柔軟優美的背部吸引，營造出一種神秘的氣氛。頭部、背部、左足延伸成一道大大的彎弧，直至布幔垂直落下的縱褶。

- 大宮女的右手臂也不符合解剖結構，它上下粗細一致的拉長，衍生出來的弧度與軀幹弧度相互呼應，手臂弧線向右延伸並與布幔的垂落褶紋銜接。弧線從頂上經右手臂將觀者視線導引至大宮女端莊優美的臉部。

- 大宮女內側身下的左腳卻橫跨在右腿上，它與現實的人體構造大有出入，十分不符合科學精神。然而這又是安格爾的另一個精心設計，小腿的延伸線再次將觀者視線導引至大宮女優美的臉龐。

- 大宮女身體上半部形成了一個三角形結構，由右上臂、右前臂經臀上緣再上轉至左上臂，它與過度傾斜的肩膀合成三角形，三角形具相對穩定感。三角的尖端將觀者視線再度導向大宮女的頭部。

▲ 與現實人體構造大有出入的小腿，它的延伸線再次將觀者視線導引至大宮女臉龐。如果你拿掉左下角金色的被褥，上斜的女體就向上浮起；遮掉右下緣的水平雙紋，腿部就浮在空中；背部與臀下「Y」型象牙褥單，有如沉錨效應，它牢牢地穩住大宮女。

這幅畫如果按一般評判標準來看，確實是怪異，但安格爾顯然無心於科學的人體結構，他更關心的是怎樣用嚴謹的構圖去詮釋人體美。畫中人物、背景之構圖極為齊整、規則，像用幾何儀器規畫出來的一樣。大宮女雖然以不同時點、不同視角組成，但經過安格爾的變形、拉長後，人物看起來放鬆柔軟、優美、莊重、和諧，由頭部乃至足部、掌面，每一處皆具有其展現的意義，再加上周圍背景的襯托，才能構成如此嫵媚曼妙的作品。此報告讓我對名畫有更深的了解，如此精彩的作品是經過安格爾近乎苛求的構圖與細緻描繪才得之。日後創作時除了要有優秀的描繪能力外，也需要從更多角度思考，不再只是將眼前看到的畫下來而已。

▲ 瓦爾平鬆的沐浴者 ( La Baigneuse de Valpinçon )，安格爾創作於 1808 年，146 × 97.5 公分。

# 雷諾瓦 —《浴女》

撰文 / 攝影：張亞筠　　　　指導 / 編修：魏道慧

　　從藝用解剖學研究名作，是我們對創作奧祕深度認識的開始。探索藝術家如何將自然人體轉化成更加生動的作品，此過程是名作解析的研究目的，也是創作者所應具備之知識。藝用解剖學是藝術家們透過解剖學，將潛藏在內的人體結構化作生動活潑的藝術品的工具，唯有徹底了解人體結構，才能在實作中靈活運用，它是作品中的骨架，而藝術手法則是作品的靈魂。

## 一、前言

　　皮埃爾·奧古斯特·雷諾瓦 (Pierre-Auguste Renoir1841~1919) 是一位法國畫家，也是印象派的代表人物之一。1841 年出生於法國的工人階級家庭，20 歲時開始學習美術，作品在 1868 年已入選沙龍展，因為普法戰爭直到 40 歲作品才開始受人關注，陸續完成經典之作《煎餅磨坊的舞會》(Dance at Moulin de la Galette) 與《船上的午宴》(Luncheon of the Boating Party)。晚年罹患類風濕關節炎，這對於一生靠手畫畫的藝術家來說是一個非常大的打擊。但他依然持續精進，並順應身體狀況改變繪畫形式，用色與筆觸更加大膽奔放，但明亮溫暖不變。

▲雷諾瓦 （Pierre-AugusteRenoir, 1841~1919），是印象派發展史上的領導人物之一。其畫風承襲彼得·保羅·魯本斯與讓 - 安東尼·華托對於女性形體的描繪特別著名。

　　雷諾瓦曾說：「何以藝術不能是美的？世上醜惡之事已經那麼多。如果辛苦不可避免，何不多創造一些美好給自己？！」正如雷諾瓦自己所述，他的畫作通常都圍繞在生活上的美好。雷諾瓦以人物畫聞名，被認為繼承了魯本斯 (Peter Paul Rubens) 和華鐸 (Antoine Watteau) 的傳統，這之中又以甜美、悠閒的氣氛，還有豐滿、明亮的臉和手最為經典。在他的作品中，古典主義的「形」與印象主義的「色」完美地結合在朦朧的、充滿詩意的畫面中，而他也影響了現代繪畫的主題及表現之形式。

▲《煎餅磨坊的舞會》1876 年，131 x 175 公分，目前收藏在法國巴黎的奧塞美術館內

▲《春天的女人》1914 年，925x737 公分，收藏在日本倉敷市大原藝術館

本文以雷諾瓦現藏於費城藝術博物館的《浴女》(Les Grandes Baigneuses 或 The Large Bathers) 的第一女主角做研究。這件作品繪於 1886 至 1887 年間，聘請蘇珊娜·瓦拉東 (Suzanne Valadon) 為模特兒，有一部分受到弗朗索瓦·吉拉爾登 (François Girardon) 1672 年的雕塑《寧芙們的洗浴》(The Bath of the Nymphs) 所啟發。而此件作品同時也反映出這個時期的雷諾瓦受到了法國畫家安格爾 (Jean Auguste Dominique Ingres) 以及拉斐爾 (Raffaello Sanzio da Urbino) 壁畫的影響。雷諾多次進入羅浮宮臨摹作品，也曾參加過法國沙龍展，但僅是曇花一現，多年後，當他的作品在印象派畫展中，終於獲得評論家的好評，成為藝壇上的重要藝術家。

▶《鄉村之舞》，雷諾瓦喜歡描繪生活中的趣事，1883 年初他完成了這三幅真人大小的作品。左圖是雷諾瓦的未來妻子艾琳·查里戈特（Aline Charigot）和他的朋友保羅·洛特（Paul Lhote）在活動中跳舞，一頂明亮的帽子勾勒出她微笑的臉龐，她的眼睛盯著觀眾，也許就是盯著雷諾瓦本人。中圖城市中的舞蹈描繪了 朋友 Lhote 與模特兼藝術家蘇珊娜·瓦拉東 (Suzanne Valadon, 她就是《浴女》中的女主角 ) 在一場派對中，Valadon 再次出現在右圖。Suzanne Valadon 與印象派畫家們經常往來，之後也成為法國國家美術學院錄取的第一位女性畫家。

雷諾瓦於 1881 年義大利之旅中，看到拉斐爾和其他文藝復興時期大師的作品，而開始以更有紀律和更傳統的方式繪畫，開始採用較明確的輪廓，且將原本只是偶爾出現的「裸女」變成了作畫的焦點。在完成《浴女》後，因其為裸體畫作飽受嚴厲批評，疲倦和幻想破滅後，他再也沒有創作出這種水準的作品。1890 後，再次返回到早期的風格，從這個時期開始，他集中在家庭場景畫。

▲《船上的午宴》1880 - 1881 年 ，130 x 175.5 公分，藏於菲利普美術館

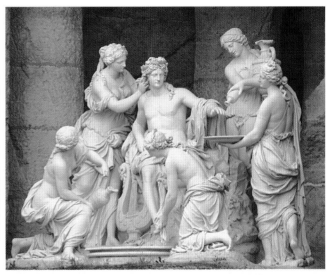

▲ 弗朗索瓦·吉拉爾登（François Girardon）1672 年的作品《寧芙們的洗浴》(The Bath of the Nymphs)

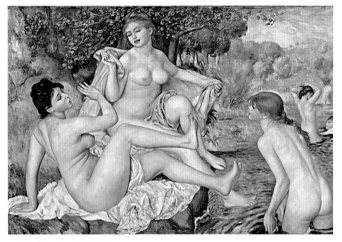
▶雷諾瓦的《浴女》

## 二、研究內容

### 1. 名作與自然體的造型比較

　　《浴女》描繪了河邊洗浴的休憩時光，裸女一同嬉鬧的畫面。在前景中，兩個女子坐在水邊，第三個女子站在水中，遠景中有另外兩位正在洗澡。前景中央坐在岸邊的女子正往左側轉，而站在水中的那位似乎要把水潑向她，岸邊的女子身體後傾、轉身躲避。推測雷諾瓦畫面的這種安排，目的是經由中央轉頭、潑水女子的動作，將我們的視線轉移至左側女子，她是畫中的第一主角，也是全畫中形體呈現得最完整者，也是本文要解析的對象。

　　為了更能體會作品與自然人體的差異，在解析之初，先請模特兒模仿名作的動作、拍攝最接近的視角，以它作為研究的最初基本圖。然而始終得不到各部位都很接近原作的造型，於是進一步請模特兒反覆演示「閃躲潑水」的流程，並拍攝下來，再從流程中的前後動作推敲它與原作之異同，此時發現最初基本圖、也是時點 2 的下半身 ( 中圖 ) 與時點 2 的俯視角 ( 右圖 ) 上半身的體塊較符合原作中的造型。

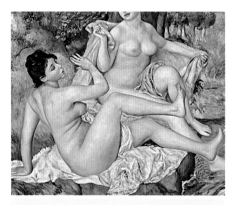

▲《浴女》作品中之主角為本文解析之對象。

▲ 本圖是「閃躲潑水」流程中時點 2 的造形，也是研究之初拍攝的最初基本圖，圖中女子的下半身與名作中第一女主角的造型較為相近，女子造型向橫向空間延展，連結右側潑水女子。

▲ 本圖為中圖最初基本圖的俯視角，視角中的上半身與名作第一女主角較為相近。它的造型向縱向空間延展，連結中間轉頭的女子。

## 2. 推測名作中「整體造型的設計」：動態的模擬與時點、視角的變化

　　從雷諾瓦《浴女》的草圖中，我們可以看到女主角背後的輪廓線就像脊柱的延伸線，也就是名作中的 a 線，而 b 體塊是俯視角時才能呈現，如下圖第二列的左圖，也像是左手臂後伸拉出來的體塊。因此可以證明《浴女》是連續動作中不同時點、不同視角擷取後組合而成的造型。以下就「岸邊女子身體端坐、身體後傾、轉身閃躲潑水」的流程進行推測。

▶ 雷諾瓦《浴女》的草圖
與完成作品的比對

 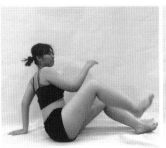 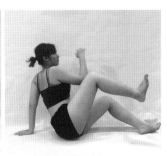

◀ 左列三圖為女子身體
端坐岸邊，似乎聽到有
聲響而轉身，此三圖之
造型未呈現在名作中，
因此不加以編碼。

▼ 女子聽到有聲響後轉腰　　　　　　　　　　　　　▼ 接著女子挪動臀部

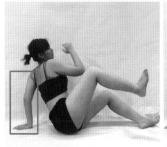 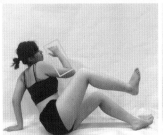 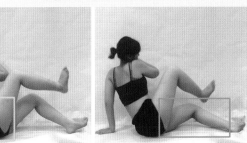

▲時點 1　　　　▲時點 2（最初基本圖）　　　　▲時點 3　　　　　　▲時點 4
　　　　　　　　▼ 時點 2 之俯視角　　　　▼ 時點 3 之側前仰視角　　▼ 時點 4 之較前仰視角

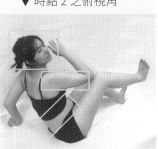 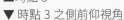 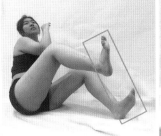 

## 3. 以多重時點、多重視角表達作品情境

下列中圖的底圖為模特兒極力模仿浴女姿態的最初基本圖，也是「閃躲潑水」流程中時點2的造形，右欄是不同時點或不同視角的片段，從中擷取與名作相似處，再逐一覆蓋在中圖基本圖上，最後逐漸形成與《浴女》相似的造型，由此印證名作是由連續動作中不同時點、視角組成的造形。

| 比對 1 | 名作 | 最初基本圖 | 時點 1 |
|---|---|---|---|

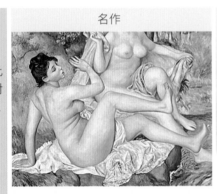

**時點 1－左手臂、左肩**
「轉身閃躲潑水」的流程中，身體轉向右下時右肩降低、左肩提高、露出更多的背、右手掌位置下移。裁取體塊1貼至最初基本圖後，得到下列合成圖1。

| 比對 2 | 名作 | 合成圖 1 | 時點 2 之俯視角 |
|---|---|---|---|

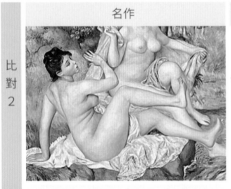

**時點 2 之俯視角－頭部、頸部及右肩、腹部**
名作上半身體塊是俯視角的造型，推測雷諾瓦希望藉頭部動向，引導觀眾的視線隨之轉向右下方的潑水女子；而俯視角的肩部造型呈倒「V」型，倒「V」型的尖端既指向女主角的臉部，又能露出優美的頸部；俯視角中環狀的腹部褶紋，意圖加強了轉身的動感。
時點 2 俯視角中的左下肢幾乎隱藏，因此女主角全身動線由原本的「S」型轉為「V」型，完全失去串連潑水者的作用；右下肢雖同樣斜向右上，但，造型已不具躲閃意味。自然人體中符合名作中頭、頸、肩的視角，不可能同時存在與名作相同造型的下肢。

比
對
3

| 名作 | 合成圖 2 | 時點 3 |
|---|---|---|
| 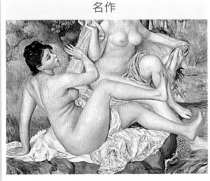 |  |  |

時點 3 －側面胸部、臀部

乳房是女性重要特徵，從上列右圖的俯視角中，乳房是完全被遮蔽，因此另外在手抬得較高、視角略低的時點
3 中擷取胸部造型，以及臀部，組合後得到下列合成圖 3。

比
對
4

| 名作 | 合成圖 3 | 時點 3 之側前仰視角 |
|---|---|---|
|  |  |  |

時點 3 之側前仰視角－腳底

名作中可看到女主角不同面積之腳底，伸長腿的腳底面積較多，似乎喻意伸出後又要收回；後收的腿腳底面積
較少，似乎又要前伸。推測雷諾瓦希望藉此增加動感與更加立體。而雙足之腳底只有在時點 3 的側前仰視角中
呈現，將它貼至合成圖 3 後得到下列合成圖 4。

呈現腳底的時點 3 側前仰視角，它的下半身體積非常大、上半身急遽縮小，主體不明，無法展現聞聲、抬腿、
轉腰、轉肩、落手的連續情境。

比
對
5

| 名作 | 合成圖 4 | 時點 4 |
|---|---|---|
|  |  |  |

時點 4 －左腿

名作中左腿貼向地面，是腰部向左轉到極限時，左腿隨之貼向地面的表現，推測雷諾瓦希望藉此增加女主角閃
躲轉身的說服力。而左腿貼地的造型只有在時點 4 才會呈現，將它貼至合成圖 4 後得到下列合成圖 5。

時點 4 左腿是以較高、較後視角拍攝的造型，照片中的左腿與名作相符，此時的右腿、身軀都是較高、較後視角，
所以，名作中的貼地左腿在自然人體中，是不可能與此身軀造型並存的。名作中貼地大腿比抬高大腿長出許多，
推測雷諾瓦為了加強腳之前推後收的差距而做的安排。

| 名作 | 合成圖 5 | 時點 4 之較前仰視角 |
|---|---|---|

比對 6

時點 4 之較前仰視角 - 右腿

推測雷諾瓦右腿採以仰視角，目的在增加它的抬腿效果，製造抬右腿、轉身、左腿下壓是閃躲潑水的連續動作，整個流程皆在畫面呈現，而右腿提高的造型只有在時點 4 之側前仰視角才會呈現，將它貼至合成圖 5 後形成下列最後合成圖，也是與名作最接近的造型。

時點 4 右腿是以較低、較前仰視角拍攝的造型，照片中的右腿與名作相符，此時的下半身體積非常大、上半身較小，主體不明，無法展現聞聲、抬腿、轉腰、轉肩、落手的連續情境。

| 名作 | 最終合成圖 | 最初基本圖 |
|---|---|---|

最終比對

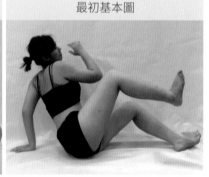

以上組合完成後得出此次之最終組合圖，可看見它與最初基本圖體態上的顯著差異。由對照中發現最初基本圖似行進中的定格，而最終組合圖與名作較相似，但終究是粗略的示意圖，不如名作般充滿韻律感。

# 三、結語

　　從原作、最初基本圖、合成圖可以看出，雖然基本圖是人體自然的體態，但卻是瞬間的僵硬姿勢。而從合成圖與名作的體態相近，動態更為強烈，肢體顯得更柔軟與協調。此研究從藝用解剖學去剖析藏在名作中的藝術手法，文末以「名作採用多重時點、視角的造型意義」統整於下表，以及「《浴女》之構圖探索」，作本文之結束。

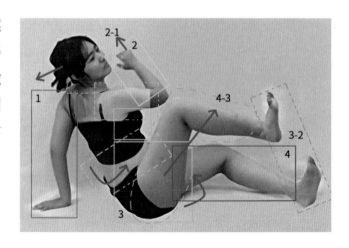

## 1. 名作中採用多重時點、多重視角之造形上的意義

下列表格之時點請於上圖標示對照

| | 多重時點的延續 | 多重視角的交錯 | 造形上的意義 |
|---|---|---|---|
| 比對 1/ 時點 1 | 左手往後放支撐身體，以為轉身時之軸心點 | 以平視角取造型 | 在造型上往後下伸的左臂支撐住向後傾的身軀 |
| 比對 2/ 時點 2 之俯視角 | 頭部由左至右看向潑水者，右手向臉抬高 | 除右前臂為平視角外，頭部、右肩、腹部皆俯視角 | ・觀眾隨著女主角視線移往右邊潑水者<br>・觀眾隨著右手臂、右手掌的引導，轉至中央坐在岸邊擦拭身體的女子。女子伸長的左手，引導觀者視線到背景中兩位正在洗澡者，觀眾目光再順著遠景中背向女子再回到潑水女子<br>・女主角俯視角呈倒「V」字的肩線與正「V」字的右手臂，將觀眾視線聚焦至女主角臉龐<br>・環狀腹部褶紋使轉身動態更為強烈 |
| 比對 3/ 時點 3 | 平視右手位置更高，乳房遮蔽較少 | 以平視角取造型 | 以此視角之造型展現女性重要的特徵—乳房，及豐滿的臀部 |
| 比對 4/ 時點 3 之側前仰角 | 側前仰視角中，展現了雙足足底 | 以時點三的側前仰視角取造型 | 見足底的視角，因透視而腿變短了、身軀縮小、主體不明。然而雷諾瓦僅採用足底造型，以它加強前踏及後收的行動感，及整體動態的立體感 |
| 比對 5/ 時點 4 | 腰轉到極限，臀部開始帶動全身轉動 | 以平視角取造型 | 腰部向左轉到極限時，左腿隨之貼向地面的表現，推測雷諾瓦藉此增加女主角閃躲轉身的說服力 |
| 比對 6/ 時點 4 之較前仰角 | 閃躲潑水者時，腰轉動帶動右腿高起 | 以時點 4 之側面仰視角取造型 | 比對 6 的右腿高起與比對 5 的右腿壓地，是連續動作的表現 |

## 2. 《浴女》之構圖探索

　　雷諾瓦對整個畫面的構圖都做了精心的安排，我們先將畫中人物由大而小分別編碼為 A、B、C，側身斜倚的是女子為 A，岸邊擦身女子為 B，潑水少女為 C，以及遠景中的兩位女子。背景分別標示為 1 河流、2 岸邊、3 岸上土坡、4 樹林、5 遠處林地，構圖說明如下：

- A 的全身形體展現得最完整，動態引人注目，在畫面中可說是女主角。A 無論橫向、斜向動線都被安排成「S」型，以加強她與 B、C 的互動。從頭至足底的橫向「S」型指向潑水者 C，「S」在臀部、膝處急轉彎，推測是在以加強她的行動力。斜向的「S」型由左手至右手的，右手肘的彎點承接了右膝動向、並繼續向內轉；上端的手掌朝向 B、與之呼應；A 下方的左臂支撐後傾的身軀，手掌則是支點。

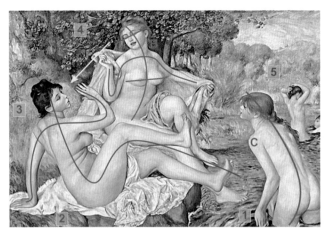

▲ 本文主要解析的是側身對著我們，全身造型呈現的最完整的 A，她從頭到腳呈 S 型動線，雙臂亦呈 S 型動線，以腳呼應著向她潑水 C，以手呼應向望著她的 B。

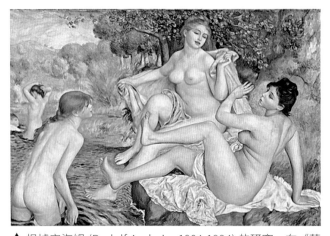

▲ 根據安海姆 (Rudolf Arnheim,1904-1994) 的研究，在《藝術與視覺心理學》（Art and Visual Perception）中提到：畫的左邊為主，它能負荷較重的份量。由下面的鏡面相反圖中，我們看到第一女主角跌倒了。

- 擦身女子 B 的身體動勢呈弧線，隨著頭部方向共同彎向女主角 A，呼應女主角。手臂與肩部連結成「S」型，A、B 兩人的右前臂會合成展開的「V」字，似乎在給予更大的旋轉空間。B 的左手臂向外下指向 C，與 C 軀幹的弧形動勢串連，串連的弧形圍向女主角 A，突顯女主角的地位。

- 布局人物大小層次：從遠景中小者逐漸移至 C、B，再聚焦至女主角 A。

- 河流 1、樹林 4 皆為較深色調，河流襯托著 C、樹林襯托出 B 的身軀。而女主角被中色調的岸邊 2、土坡 3 及白色的布巾所顯揚，相較於 B、C 的背景，A 的背景似乎提供更多的舒展空間。而畫面遠端淺色調、朦朧的遠景，拉開畫中的視野，彷彿微風從遠方輕拂，而潑水者 C 又將遠近所有人物串連、使焦點導向女主角 A。

雷諾瓦於 1881 年義大利之旅，看到拉斐爾和其他文藝復興時期大師的作品之後開始以更有紀律和更傳統的方式繪畫，除了畫面構圖細膩的安排，人物造型不再朦朧不明，而改以堅實明確的輪廓、細膩的筆觸。但是，《浴女》完成後，飽受衛道人士嚴厲批評，疲倦和幻想破滅後，他再也沒有創作出這種水準的畫作。

# 附錄

連續動態、多重視角納入單獨影像之作品，它的藝術手法較不易直接被識破，本書透過三十件作品做解析，相信已讓讀者領略「單一影像」作品既蘊含了視覺美、亦有藝用解剖的邏輯之美、抽象的情感亦藉此具體呈現。期望本書不僅開拓藝術欣賞的視野、培養更敏銳的眼睛，藝術創作背後不只是感性浪漫，也結合理性的創作思維。

另一種以連續動態、多重視角構成的「「多重影像」表現，常見於立體派、未來派作品中。在我之前二年級人體素描下學期創作引導的授課中，第六單元「張力的增強—空間的擴展」、第七單元「律動的表現—空間與時間的延續」中，做了多重影像畫面的練習，以下是幾張學生作業以及單元引導的部分名作範例，以此不同典型作品作為本書之尾聲，期望在這一輕易捕捉動態的科技影像時代，幫助讀者擁有解讀名作奧秘的眼界，不斷深入經典堂奧，沐浴於永恆的創造之美，宴饗藝術人生。

▲單元六「張力的增強—空間的擴展」課堂素描，觀點源自於立體派。模特兒在台上、姿勢不變，我將他轉三個角度構成的畫面，期間學生可離開自己位子捕捉其他角度的影像。左為陳威巡畫、採寫實描繪，中為張以昕畫、以幾何線條畫面構成、主要都是藉助多重影像彰顯動作的續進。

▶吉諾‧塞韋里尼（Gino Severini, 1883 -1966）空間的擴張以及時間的延展是藉著火車一縷縷濃煙之重複影像。

▲單元七「律動的表現—空間與時間的延展」課堂素描，觀點源自於未來派。模特兒在台上，將動作拆解分成三個停點：開始停、中停、結束停，所構成的畫面。左圖為林智斌畫，主要是應用了關節等突點加強運動趨勢。右圖為蟻又丹畫，主要是捉住過渡影像以類似幾何線條構成畫面。

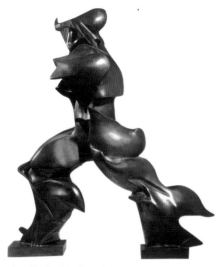

▲ 薄邱尼（Umberto Boccioni, 1882-1916）作品《空間中連續運動的單一形體》（Unique Forms of Continuity in Space），應用了關節等突點加強運動趨勢。

▲ 杜象（Marcel Duchamp, 1887-1968）作品《下樓的裸女二號》（Nude Descending a stair case No.2），捉住過渡影像加強運動趨勢。

▲▼ 中國大連戶外立體造型

▼ 中國大連戶外立體造型